设计思维工具箱

斯坦福创新方法论

THE DESIGN THINKING TOOLBOX:
A GUIDE TO MASTERING THE
MOST POPULAR AND VALUABLE
INNOVATION METHODS

[瑞士] 迈克尔·勒威克 (MICHAEL LEWRICK)

[瑞士] 帕特里克·林克 (Patrick Link)　　　　著

[美] 拉里·利弗 (LARRY LEIFER)

[瑞士] 阿希姆·施密特 (ACHIM SCHMIDT)　绘

郑雷　罗婧　译

清華大学出版社
北京

北京市版权局著作权合同登记号　图字：01-2021-5180

Michael Lewrick, Patrick Link, Larry Leifer, Achim Schmidt
The Design Thinking Toolbox: A Guide to Mastering the Most Popular and Valuable Innovation Methods
EISBN: 9781119629191

图书在版编目(CIP)数据

设计思维工具箱：斯坦福创新方法论 / （瑞士）迈克尔·勒威克 (Michael Lewrick)，（瑞士）帕特里克·林克 (Patrick Link)，（美）拉里·利弗 (Larry Leifer) 著；（瑞士）阿希姆·施密特绘；郑雷，罗婧译 . —北京：清华大学出版社，2023.7（2025.3重印）（新时代·管理新思维）
书名原文：The Design Thinking Toolbox: A Guide to Mastering the Most Popular and Valuable Innovation Methods
ISBN 978-7-302-60404-4

Ⅰ.①设… Ⅱ.①迈…②帕…③拉…④阿…⑤郑…⑥罗… Ⅲ.①设计—研究 Ⅳ.①J06

中国版本图书馆 CIP 数据核字 (2022) 第 048643 号

责任编辑：刘　洋
封面设计：徐　超
版式设计：方加青
责任校对：王荣静
责任印制：杨　艳

出版发行：清华大学出版社
　　　　网　　址：https://www.tup.com.cn，https://www.wqxuetang.com
　　　　地　　址：北京清华大学学研大厦 A 座　　　　　　邮　　编：100084
　　　　社 总 机：010-83470000　　　　　　　　　　　　邮　　购：010-62786544
　　　　投稿与读者服务：010-62776969，c-service@tup.tsinghua.edu.cn
　　　　质 量 反 馈：010-62772015，zhiliang@tup.tsinghua.edu.cn
印 装 者：涿州汇美亿浓印刷有限公司
经　　销：全国新华书店
开　　本：240mm×190mm　　　印　　张：19.5　　　字　　数：367 千字
版　　次：2023 年 9 月第 1 版　　　印　　次：2025 年 3 月第 2 次印刷
定　　价：158.00 元

产品编号：089563-01

内 容 简 介

"设计思维"这一概念起源于实用主义思潮蓬勃发展的 20 世纪 60 年代，是现代设计师在解决人们所面临的各种棘手问题的过程中，逐步创新积累的工具和方法。

经过大量实践创新，以及设计组织、专家的努力，设计思维各个阶段都沉淀了不少经过检验被证明是有效、高效的工具和方法。基于在全球范围内展开的广泛调研，本书选取其中特别重要和常用的工具，提供给使用者。

更可贵的是，本书详细整理了每个工具的用途、操作方法、使用案例等重要内容，这也使得它成为一本真正意义上的实用工具书。

工具速查表	页码	理解	观察	定义视角	构思	原型	测试	反思	从1天至14周典型设计循环中使用的工具示例				在各类工作坊/项目中您最喜欢的工具				
									1天	2~3天	4~7天	14周	天	天	天	天	天
问题陈述	41	○	○	○					√	√	√	√					
设计原则	45	○	○	◑	○	◑	◑	◑			√	√					
同理心访谈	49	○	○				◑		√	√	√	√					
探索式访谈	55	○	○				◑			√	√	√					
5个为什么	59	○	○				◑			√	√	√					
"5W+1H"提问法	63	○	○				◑			√	√	√					
待完成的工作	67	○	○		○		◑			√	√	√					
极端用户/意见领袖用户	71	○	○				◑				√	√					
利益相关者地图	75	○	○				◑				√	√					
情绪反应卡	79	○	○				◑					√					
同理心共情图	85	○	●	○			◑		√		√	√					
用户画像/用户档案	89	○	●	◑			◑			√	√	√					
客户旅程图	95	○	●	○		◑	●				√	√					
AEIOU	99	○	●		○							√					
分析问题生成器	103	○	●									√					
同行对同行观察	107	○	●									√					
趋势分析	111	○	●		○							√					
"我们如果(如何)……"问题	117			○	○				√	√	√	√					
讲故事	121			○		◑	◑			√	√	√					
背景分析	125	○		◑				◑		√	√	√					
定义成功法	129	○	○	◑	◑	◑	◑	◑			√	√					
愿景投影	133	○	○	◑								√					
关键因素解构图	137			○	◑	◑	◑				√	√					
头脑风暴	143				◑	◑	◑		√	√	√	√					
2x2矩阵	147	○	○	○	◑	◑	◑		√	√	√	√					
圆点投票	151				◑	◑				√	√	√					
6-3-5方法	155				◑	◑				√	√	√					
进阶头脑风暴	159				◑	◑						√					
灵感分析与比照	163				◑	◑						√					
NABC	169			○	◑	◑	◑					√					
蓝海工具和买方可用性地图	173				◑	◑						√					
探索地图	187					●	◑				√	√					
原型测试	191					●	◑		√	√	√	√					
服务蓝图	195					●	◑				√	√					
MVP——最小可行性产品	199					●	◑					√					
测试表	205						●			√	√	√					
反馈捕捉矩阵	209	○	○	○	○	◑	●		√	√	√	√					
体验测试中的有力提问	213	○	○				●				√	√					
解决方案访谈	217	○	○				●					√					
结构化可用性测试	221	○	○				●					√					
A/B测试	225						●					√					
我喜欢,我希望,我好奇	231	○	○	○	○	◑	●	●	√	√	√	√					
回顾"帆船"	235						◑	●		√	√	√					
做推介	239			●				◑	√	√	√	√					
精益画布	243			●				●		√	√	√					
经验回顾学习	247							●				√					
实施线路图	251							●				√					
增长和规模化问题创新漏斗	255							●				√					

迈克尔、拉里和帕特里克为读者们提供了实用和能够激发灵感的手册，使读者可以通过培养新的思维模式来进行创业或者促成组织转型。让我们沉浸在这个设计思维的工具箱里吧。

——洛桑大学教授、《商业模式新生代》合著者 伊夫·皮尼厄

《设计思维工具箱》是一本绝佳的书，能够让人们容易跟着指示，运用最有效的设计思维方法和工具。

——商业模式顾问公司 CEO、《设计更好的商业模式》作者 帕特里克·范·德·皮尔

《设计思维工具箱》提供了在如何使用设计思维来实现行动上的成功这个方面的宝贵操作建议。

——空中客车创新方法与工具负责人 马库斯·达斯泰维茨博士

这也许是最能激发灵感的设计思维工具箱，它能够以已知的和新的工具的结合，来驱动创新的进程和方法论。

——法拉利 F1 车队首席运营官 米尔科·博卡拉特

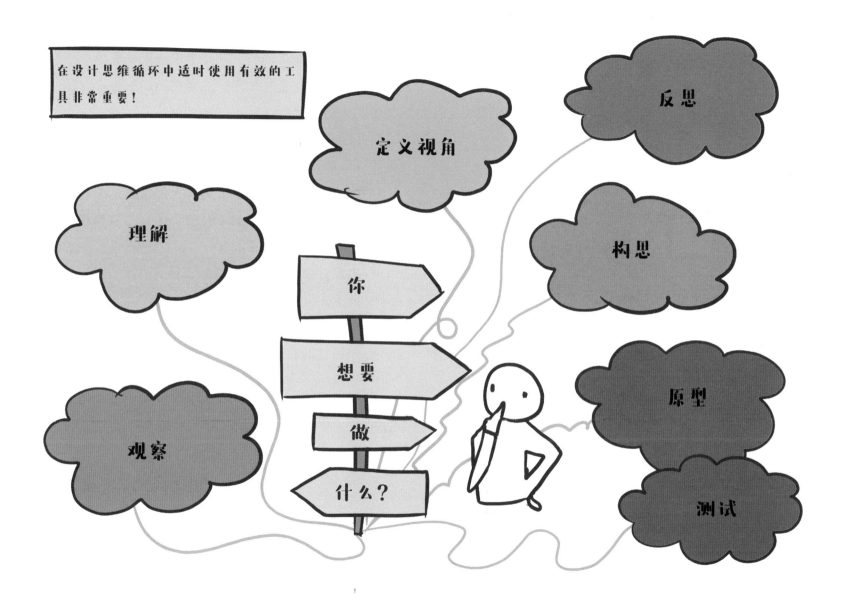

序言

乌尔里希·温伯格教授
HPI 设计思维学院

许多初次接触设计思维的人都在寻求设计思维应用方面的帮助。新的思维模式常常使我们不知所措，因为多年来，我们忘记了如何在没有明确定义目标的情况下，在临时组建的团队中解决创造力的问题。

凭借国际畅销书《人生设计思维手册》，迈克尔、帕特里克和拉里接触到许多的创新者。《人生设计思维手册》给广泛的读者提供了一个启发性框架，可以更好地将设计思维模式应用到更多场景中。

《设计思维工具箱》是《人生设计思维手册》的绝佳补充。像《人生设计思维手册》一样，《设计思维工具箱》同样适合读者的需求。这三位作者向来自实践和学术界的2500 多名设计思维使用者询问了他们更喜欢使用的工具和方法，以及他们认为哪种工具和方法带来了最大的收益。由此便形成了独特的设计思维工具和方法集合。

HPI 的经验告诉我们，在整个设计思维周期中，选择合适的工具对成功至关重要。选择将取决于处境、团队、可能性和各自的目标。

设计思维不是严格的概念，我们应该更灵活地使用它。也就是说，我们应该根据情况做出调整。

在我看来，《设计思维工具箱》包含五个关键要素，这些要素使其成为必不可少的有效工具，尤其是对于初学者和加深设计思维知识需求者：

- 为设计循环提供最重要的工具。
- 关于工具使用的简单说明。
- 替代性工具的建议。
- 来自社群的专业建议。
- 应用示例图。

来自全球设计思想社群的 100 多位专家为内容做出了贡献，并展示了思维模式的广泛适用性，以及当今全球的相关知识的交流方式。

希望您能在使用这些设计思维工具和方法的过程中找到乐趣！

乌尔

好奇心驱动

我们是好奇、开放的，不断提出W+H问题，并改变视角以便从各个方面审视事物。

专注于人

我们专注于人，建立同理心，并在探索其需求时心无旁骛。

接受复杂性

我们探索复杂系统的关键，接受它的不确定性以及解决方案会很复杂这一事实。

可视化并展示

我们使用故事、可视化效果和简单的语言与团队分享我们的发现，或者为我们的用户创建明确的价值主张。

实践并迭代

我们反复构建和测试原型，以了解、学习和解决用户情境中遇到的问题。

设计思维工具箱

思维模式

共同创造、成长并放大

我们不断扩展我们的能力，为在数字世界，特别是数字生态系统中创造可扩展的市场机会。

接纳不同的观点和框架

根据情况的需要，我们将不同的方法与设计思想、数据分析、系统思维和精益创业相结合。

新思维
新范式
更好的解决方案

www.design-thinking-toolbook.com

培养过程意识

我们知道我们在设计思维过程中所处的位置，并且对"受压区"产生一种感觉，以通过有针对性的促进改变思维模式。

群策群力

我们与跨部门和公司的T型人员、U型团队在自组织、敏捷的、网络化的基础上进行协作。

行为反思

我们反思自己的思维方式、行为和态度，因为它们会影响我们的工作和提出的假设。

目 录

我们通过对全球调查所得的结果，对设计思维过程进行解释，并以简短的工具清单作为开始。此外，我们还建议进行热身运动，以放松心情并让我们适应各自的处境。在内容方面，工具的呈现将会遵循设计思维微循环的逻辑。在《设计思维工具箱》的最后，我们将展示一些能够说明设计思维如何预示公司及其他方面文化变革的主动应用案例。

构思

原型

测试

反思

《设计思维工具箱》概述

我们将会在这里简要介绍此《设计思维工具箱》的框架以及如何最有效地使用它。

在设计思维中，我们会采用设计师常用的解决问题的方法。这就是为什么我们在设计思维中，从问题陈述到问题解决，采用迭代步骤的原因。为了尽可能多地产生想法，包括其中的一些"狂野想法"，我们会借助各种具有创造力的技术和创新的工作方法来激发大脑的两个半球。在制订解决方案的"旅程"中，需要不断地迭代、飞跃以及不同构思的组合，以便最终获得满足用户需求（合需求）的解决方案。因此，该解决方案还必须在经济上可行（能生存），以及在技术上可行（可实现），请参见第 12 页。在实施解决方案过程中，尤其是在早期阶段，高度的容错性具有重要意义。

本书介绍的工具和方法是达到目的的一种手段，也就是说，我们总是根据情况定制自己的工具。另外，如果您尝试用几句话来解释设计思维，则必须补充这一点：可能的话，我们需要在跨学科团队中运用设计思维解决问题。尤其最好由足够数量的"T型"团队成员来完成，他们不仅具有特定领域的深层知识，而且同时具有非常广泛的常识。丰富的团队成员组成（区域、文化、年龄、性别）在此过程中可以互相辅助，同时有助于打破孤岛思维。设计思维观念的核心是建立在他人的思想之上的，而不是专注于权力或竞争。稍后，我们将更详细地讨论设计思维过程和设计思维模式。

设计思维模式

设计思维工具

设计思维过程

1

《设计思维工具箱》里包含了什么？

《设计思维工具箱》致力于以简洁的方式介绍设计思维中最重要的方法和工具。为此，我们采访了 2500 多位设计思维使用者，以找出哪种工具可带来最大化的收益并同时受到设计思维界的青睐。这项调查总共囊括了 150 个工具，并分配到设计思维循环的各个环节。在这一点上，我们要感谢全球设计思维社群的成员。他们相互激励，共同参与了这项调研。我们非常高兴来自各大洲的设计思维使用者参加。该调查使我们能够在全球设计思维的使用者群体中发现他们用在实现设计思维中的十分有价值的一些工具。

在与公司和大学的合作中，我们发现用户特别是当他们只是在初步尝试应用设计思维的时候，会希望获得一本快速参考书。因此，由 100 多位专家精选的超过 50 个工具呈现在大家面前。

《设计思维工具箱》还囊括了什么？

我们首先会在《设计思维工具箱》中简单介绍什么是设计思维模式和设计思维过程。该过程用作对各个工具和方法进行分类的参考。另外，在书的最前面的"工具速查表"，它方便查找，同时有助于将工作坊集合在一起。在本书的最后，"工作坊规划画布"还有助于在早期阶段将工作坊的准备和规划变成一种积极的体验。

《设计思维工具箱》不会是这样的：

我们绝对不想做的是出版一本"食谱"。对于我们来说，重要的是描述各个工具的应用，并指出这些工具在哪个阶段会产生巨大的收益。在表中以及每个工具说明的开头，我们会以视觉化的方式，用一个完整的或半个哈维球说明每个处理步骤。

设计思维工作坊的每个引导员都应该根据自己的认识，合理使用这些单独的方法和工具，并使它们适应每个设计思维工作坊参与者和每个不同的设计挑战。

《设计思维工具箱》还提供什么附加价值？

我们已经在网上提供了知名的画布模型、列表和同理心共情图（参见 www.design-thinking-toolbook.com）的原型模板。市场预热的结果，证明其对于那些要开展的设计思维工作坊具备积极的意义。工具箱中还包含了六个破冰活动。

热爱它,改变它,或者放弃它!

如前所述,我们不想为设计思维写一本大全。**这对我们很重要:** 对于工具和方法单独的描述仅仅是作为指导。同时,工具箱还展示了其他设计思维使用者如何使用它们,以及获得了哪些洞见。最终,工具和方法必须适应工作坊、问题陈述和其参与者的情况。

我们自己也经常地体验到那些没有任何灵活性的详细议程,以及在工作坊中,于错误的时间使用错误的方法,这不仅对参与者来说是不好的体验,更糟糕的是,最终甚至没有可行的方案来解决实际问题。我们很可能会与团队一起经历一次设计思维的过程,并且必须有心理准备,抵触反应会阻碍达到预期的效果。

这意味着,尽管有设计思维的工具和方法,但是用经验挑选具有针对性的方法以及与处境相适应的工具更为重要。某些方法和模板应当并且必须进行调整。

热爱它! 改变它! 或者放弃它!

去参加一些设计思想工作坊,向其他人学习,或与工作坊参与者一起思考工具的应用对于我们是很有启发性的。

一个设计思维的引导员和使用者永远都不会停止学习!

我们不会以食谱中熟悉的解释方式作为设计思维工作坊!

全 球 调 研

谁参与了这次调研？

　　为了更多地了解设计思维工具的适用性和普及性，我们于 2018 年春季开始了关于"设计思维工具和方法"的首次全球调研。该调研的目的是在真实的实践中、在大学里找出哪些方法和技术被使用。调研主要通过社交媒体在全世界进行扩散传播。通过这种方式，我们的在线问卷调研接触到超过 2500 位在设计思维知识方面具有不同水平的人员，并得到了以下的报告。

　　调查的参与者大多具有设计思维的思维模式，这意味着他们中有 85% 的人已经从事了两年以上的设计思维工作。甚至有 23% 的人设计思维使用经验超过 7 年。

参与者在哪些部门工作？

　　值得注意的是，就受访者所从事的行业而言，他们中的大多数（30%）来自咨询行业；很大一部分（18%）从事数字化解决方案或正在 IT 行业工作；12% 的受访者来自教育行业；10% 的受访者来自银行、保险公司和服务业，7% 的受访者来自生产、供应链管理和物流行业；来自其他行业的受访者占 23%，其中医药和生物技术占 4%，非政府组织占 2%。

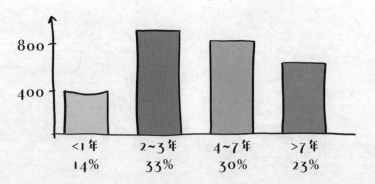

设计思维经验

| <1 年 | 2~3 年 | 4~7 年 | >7 年 |
| 14% | 33% | 30% | 23% |

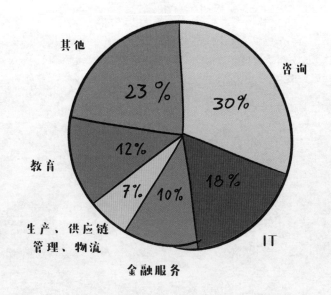

其他 23%　咨询 30%
教育 12%　IT 18%
生产、供应链管理、物流 7%　金融服务 10%

全球的分布如何？

为形成全球性的结论，该调查共有来自 44 个国家的参与者。他们大部分来自欧洲（65%），其次是北美洲（16%）、南美洲（7%）、亚洲（7%）、澳大利亚（3%）和非洲（2%）。

全球设计思维社群

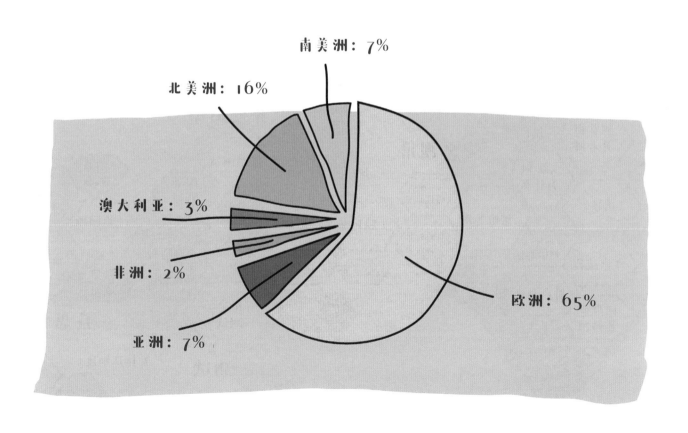

南美洲：7%

北美洲：16%

澳大利亚：3%

非洲：2%

亚洲：7%

欧洲：65%

最知名的工具

在全球调研中，我们询问了参与者是否熟悉以下每个工具，以及如果他们知道这些工具，对其有怎样的评价。**认知度（%）** 代表了解这一工具的人数所占的百分比。**流行度（%）** 表示有多少人认为该工具非常有用，或表示该工具是他们最喜欢的工具。流行度评分的样本总量是熟悉相应工具的参与者的基本数量。

正如"观点/视角"图所示，更为人所知的工具通常也最受欢迎。调研也显示出一个普遍的规律：**工具越简单，对使用者越友好，它们的使用频率往往就越高。**

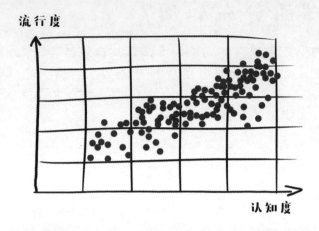

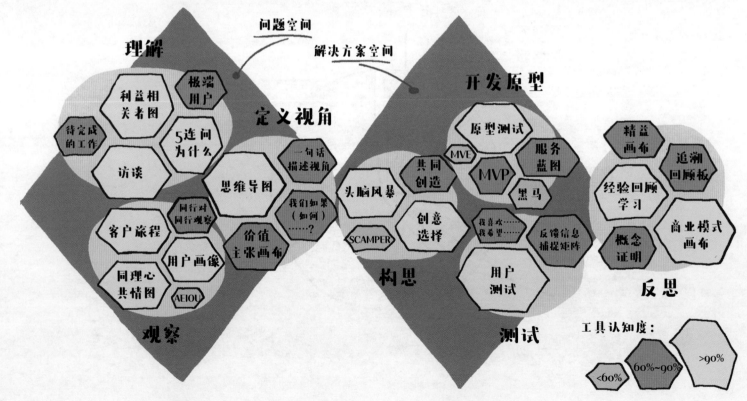

什么 是 设 计 思 维 ？

设计思维？

"初学者思维"

对于从未接触过设计思维的人，经常需要用一些简单的类比来帮助他们理解。

我们曾经有过一些不错的经验，就是让人们进行回到童年的假想旅行。尤其是在4岁时，所有孩子都有一些共同点——他们会提出许多"5W+1H"问题来学习和理解现状。

儿童也不了解任何"零错误"文化。对他们而言，做、学习和不断尝试是第一位的。这些就是儿童学习走路、绘画等方式。

多年来，我们许多人已经忘记了这种探索和实践性学习的能力，而我们在中学和大学中所接受的教育则是关注在其他方面，因此我们不会大范围地提出疑问和调查事实以及情况。

秉持"初学者思维"，我们想要鼓励人们提出问题，就好像我们对问题的答案一无所知。就像来自外太空的外星人第一次踏上地球，问自己为什么我们将塑料扔进大海？为什么白天工作，晚上睡觉？为什么我们一直与那些似乎确实很奇怪的局外人以某种仪式联系在一起？为什么在复活节要寻找鸡蛋？

> "如果您的心态是毫无偏见的，那就对所有事物保持开放吧。""在初学者看来有很多可能性，但在专家看来却很少。"
>
> ——铃木俊隆

以"初学者思维"作为我们态度的基础：

- 对事物如何运作没有任何偏见。
- 对即将发生的事情拥有各种期待。
- 充满好奇可以更深入地了解事物。
- 建立一个充满可能性的世界，因为我们在"旅程"之初还不知道什么是可能的，什么不是。
- 及早的和经常的失败能使我们更快速学习。

为了成功运用设计思维，我们要如何做：

- 抛弃对"事情如何运作"的偏见。
- 把对将会发生的事情的期望放在一边。
- 好奇心有助于深入了解事实和真正的问题。
- 向新的可能性敞开大门。
- 问一些简单的问题。
- 在实践中学习。

设计思维的成功因素

除了构建"初学者思维"之外，设计思维社群还确立了许多核心主张和成功因素。接下来我们将简要描述它们。

1. 以人为本

人们具有不同的需求、潜能、经历和知识，这些都是他们进行考虑的起点。人们能够感受到快乐（收获）和沮丧（痛苦），并且都有一定的任务要完成（请参阅第67页"待完成的工作"）。

2. 建立对问题的认识

在设计思维中，了解我们的工作以及应该追求的远景目标至关重要。为了找到解决方案，团队必须将问题融为自我意识的一部分，并且深入理解这些问题的根源。

3. 跨学科团队

团队及团队之间的协作，对于全面考虑问题的陈述至关重要。在创新过程中，具有不同技能和专业知识（T型）的团队成员会对想法的反思提供非常有用的帮助。

4. 实验和原型

只有事实才能有效地呈现功能或解决方案是否会持续存在。简单物理原型的实操有助于从潜在用户那里获得有效的反馈。

5. 关注流程

对于团队中的工作至关重要的是，所有成员都必须了解团队在设计循环中处于什么位置，当前要实现哪些目标，以及要使用哪些工具。

6. 要让构思可视化，并展示它

价值主张和构思被传达出来才有意义。所以，在这个过程中，必须满足用户的需求，讲述难忘的故事时应使用一些图片。

7. 采取行动来修正偏差

设计思维并非基于闭门造车和漫长思考，而是以行动为基础的（例如构建原型并与潜在用户互动）。

8. 接受复杂性

对一些问题的陈述可能会非常复杂，因为我们想要整合不同的系统并达到对目标进行迅速反应的效果。系统思考越来越成为一项关键技能，例如在数字解决方案的相关案例中。

9. 与各种思维状态共创、成长和扩展

设计思维有助于我们解决问题。但是，要获得市场成功，还必须设计商业生态系统、商业模式以及组织。这就是我们会根据情况将不同的方法与设计思维相结合的原因，例如数据分析、系统思考和精益创业。

思维模式和成功因素都至关重要，因为它们都驱使我们采取行动，并帮助我们提出正确的问题。正是思维方式的微小变化使我们能够以不同的方式提出问题，并从其他角度审视它们。

从用户的角度出发

关注人类和解决方案的潜在用户是设计思维的另一个关键要素。继而是考虑方案本身的可行性和经济性的问题。这种平衡性通常持续存在，直到我们得到最终的原型，而且往往会存在更久。

因此，成功的创新源于客户／用户的需求（合需求）、可盈利的解决方案（能生存），以及可实施的技术（可实现）。

考虑到在不同公司之间，以及从一项技术到另一项技术之间，设计的复杂性差异可能很大，我们通常会以设计思维来解决复杂的问题。对于用户／客户，特别是当他们不精通技术时，总是希望有一个简单而优雅的解决方案。

因此，多年来我们开发了许多方法和工具来帮助我们简化工作，比如人与技术之间的交互。

设计团队使用设计思维流程作为此类解决方案设计的指南。对该流程，我们在第 14 页进行了描述。

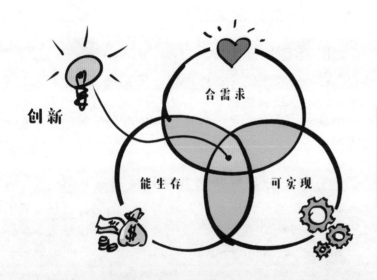

> "设计思维是一种以人为本的创新方法，它源于设计师所用的工具，融合了人们的需求、技术的可行性以及对商业成功的要求。"
> ——IDEO 总裁兼首席执行官　蒂姆·布朗（Tim Brown）

为什么这 3 个维度很重要？

- 它们降低了与推出新解决方案相关的风险。
- 它们能帮助团队、组织和公司更快地学习。
- 它们引导我们找到创新的解决方案，而不仅是渐进式的。

就像拼拼图一样，充满变化

在《设计思维工具箱》的上下文中，可以灵活使用这些工具，以便我们在**合需求**、**可实现**和**能生存**之间取得平衡。像每一层俄罗斯方块一样，布局、速度和顺序也会随着每个设计挑战而变化。我们需要能够根据特定情况适配相关的工具。在俄罗斯方块中，我们还可以将方块旋转90°。同样，我们可以使用每种工具的各种变体，使它们最终引导出最佳结果。如果我们不灵活地适应工作坊中的方法和工具，那么我们的项目将很快陷入困境。下面的图片所显示的内容经常不断地出现，也就是说，在每个微周期中，它都是全新的，并需要根据现状进行调整。各种工具和方法都适用于从最初的问题定义或形成观点，直到最终的原型。

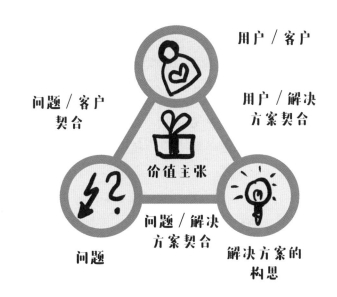

毕竟，我们希望实现**问题与客户之间的契合**（问题/客户契合）以及**问题与解决方案之间的契合（问题/解决方案契合）**。如今，我们还可以通过人工智能和大数据分析来为客户提供个性化的体验和服务，从而实现**个性化的用户/解决方案契合**。产生的价值主张应最佳地协调问题、用户/客户和解决方案三个要素。在数字化世界中，复杂性再次增强，这使得在解决问题中对解决方案进行迭代变得更加重要。

通常，我们不希望看到用最初的想法或假设作为解决方案。设计思维使我们能够拿出满足客户需求的解决方案，真正解决问题，从而为客户提供价值。

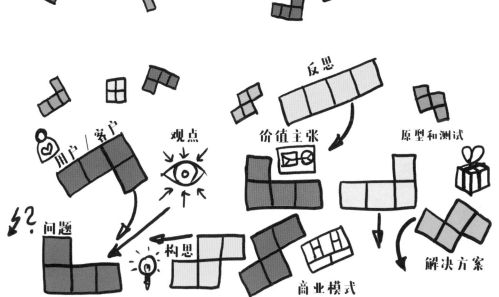

设计思维流程

在本书中，我们遵循设计思维微循环的六个阶段：理解、观察、定义视角、构思、原型和测试。最后，我们可以添加反思阶段——为了从我们的行动中学习，我们认为这非常重要。在本节中，我们将简要说明微循环的各个阶段。在英国设计委员会的双钻模型中，前三个阶段涉及问题空间，后三个阶段涉及解决方案空间。

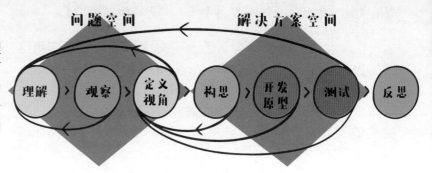

理解

在微循环的第一阶段，我们想了解有关潜在用户、他 / 她的需求以及他 / 她必须完成的任务的更多信息。同时，我们为了为其设计解决方案，要更精确地定义创意框架。对于设计挑战的定义，我们使用"为什么"（WHY）和"如何"（HOW）问题来扩大和缩小范围。

同理心访谈（请参阅第 49 页）、极端用户（请参阅第 71 页）和"5W+1H"提问法（请参阅第 63 页）等工具都可用于此阶段。后续阶段和工具有助于确保我们不断增加对潜在用户的了解。

观察

只有现实才能证明我们的假设是否会得到证实，例如以用户画像提出的假设（请参阅第 89 页）。这就是为什么我们必须站在潜在用户所在的视角。

诸如 AEIOU（请参阅第 99 页）之类的工具可以帮助我们观察用户的实际环境或相关问题的环境。趋势分析（请参阅第 111 页）还阐明了有助于我们识别发展趋势的技术和社会趋势。"观察"阶段的发现有助于我们在下一阶段中发展或改善用户画像和视角。当我们与潜在用户交谈以了解他们的需求时，我们应该提出尽可能开放（比如以问题环境为参考）的问题。结构化的访谈指南也可能会有所帮助。但是，通常它只用于证实自己的假设。

定义视角

在此阶段，我们专注于评估、理解和加权分析我们收集到的发现，最终形成一个综合的结果（视角）。呈现结果的方法有背景分析（请参阅第 125 页）、讲故事（请参阅第 121 页）或愿景投影（请参阅第 133 页）。观点通常用句子表达 [请参阅第 117 页的"我们如果（如何）……"问题]，例如，根据以下内容梳理调查的发现：

用户名 / 角色：（谁）_____

需要：（需要什么）_____

为了：（他 / 她的需要）_____

因为：（洞察 / 发现）_____

构思

一旦我们定义了视角，构思阶段就开始了。构思是为我们的问题寻找解决方案的又一步。通常，我们会采用不同形式的头脑风暴（请参阅第 143 页）和特定的创新技巧，例如使用类比法（请参阅第 163 页）。圆点投票和类似工具（请参阅第 151 页）有助于选择和汇总想法。

原型

建立原型有助于我们与潜在用户快速、无风险地测试我们的想法或解决方案。尤其是数字解决方案可以使用简单的纸模型或实体模型进行原型制作。这些材料非常简单：手工材料、纸张、铝箔、软线、胶水和胶带，这些通常足以实现我们的想法。《设计思维工具箱》的"原型"这部分内容展示了各种原型（请参阅第 179 页及其后的内容）。原型包括从关键体验原型到最终原型。构思、原型和测试必须被视为一个完整的序列。它们覆盖了我们所说的解决方案空间。

测试

即使开发了独特的功能、体验或形式，也需要在每个已构建的原型之后进行测试。测试时，最重要的是与潜在用户进行互动，并记录结果。测试表（请参阅第 205 页）在这里使用起来很方便。除传统测试外，还可以使用数字解决方案进行测试，例如包括 A/B 测试在内的在线工具（请参阅第 225 页）。这样，通过原型或单一功能原型便可以对大量的用户同时进行快速测试。测试能为我们提供有助于改进原型的反馈。我们应该从这些想法中学习并进一步发展它们，直到我们完全说服用户接受我们的想法。否则我们就需要放弃或更改它。

反思

反思是设计思维中不可或缺的部分，因为这是我们学习的方式。诸如"回顾'帆船'"（请参阅第 235 页）或基于"我喜欢，我希望，我好奇"的反馈规则（请参阅第 231 页）之类的工具都支持这种思维方式。

设计思维宏观周期

在设计思维中，我们多次执行了设计思维的微循环，目的是在不同的阶段创建尽可能多的狂野想法和原型——这将有助于拓宽我们的视野。在融合阶段，我们的原型更具体，分辨率更高。功能原型可以帮助我们，例如，在成熟到最终原型之前，先检查适合单个元素的问题 / 解决方案契合。通常，紧随其后的是实施和市场启动。如今，许多产品和服务也需要深思熟虑的业务生态系统，这些业务生态系统应分别基于最小可行产品（MVP）和最小可行生态系统（MVE）进行设计。《设计思维手册》对此是一个理想的补充。它进一步展示了如何将系统思维和设计思维结合在一起，以便将这种结合的思维模式应用于业务生态系统的设计。

在《设计思维工具箱》中，各种原型，即从"最初的构思"到完成的原型（"此项已验证"的原型）的开发阶段，均在"原型"部分再次详细描述（请参阅第 179 页和其后的内容），并置于"探索地图"工具中（请参阅第 187 页）。

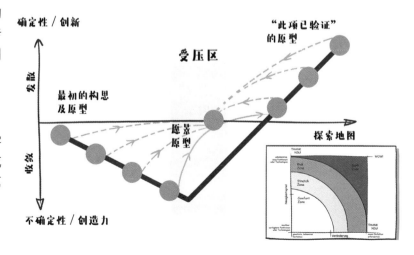

我们如何应用设计思维?

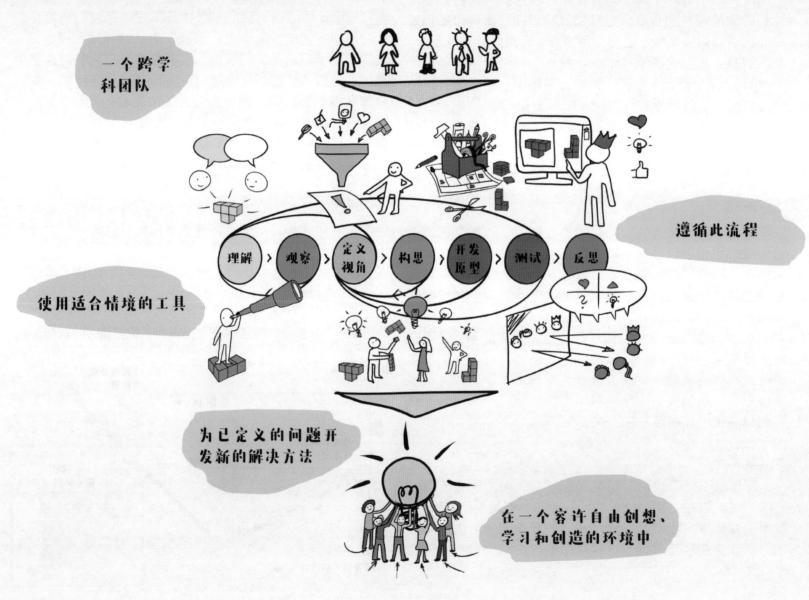

一个跨学科团队

遵循此流程

使用适合情境的工具

理解 > 观察 > 定义视角 > 构思 > 开发原型 > 测试 > 反思

为已定义的问题开发新的解决方法

在一个容许自由创想、学习和创造的环境中

谁是莉莉（Lilly）？

正如前言中概述的那样，我们将不仅描述工具和方法，还会在应用程序的内容中对其进行演示。因此，我们从莉莉那里获得了一个简单的问题陈述。莉莉计划在新加坡成立一家有关数字化转型的咨询公司。

你们可能已经知道莉莉。除了彼得和马克之外，莉莉还是《人生设计思维手册》中陪伴我们的三个用户画像之一，并介绍了各种方法和工具。对于那些还不知道莉莉的人，这里有一个对于她的简短描述：

28 岁的莉莉目前在新加坡科技设计大学（SUTD）担任设计思维和创业教练。该校是亚洲地区为技术导向型公司提供设计思维和企业家精神的先驱者之一。莉莉组织的工作坊和课程结合了设计思维和精益创业。她自己教授设计思维，并指导学生团队进行项目研究。与此同时，她正在与麻省理工学院合作系统设计管理领域的博士论文——"数字化世界中强大的业务生态系统设计"。

为了将参与者分成小组，莉莉在其设计思维课程中使用了 HBDI（赫曼全脑优势分析）模型。这样便形成了由 4~5 人组成的生产性小组，每个小组处理一个问题。她发现，为取得最大成功，将一组大脑模型中描述的所有思维方式团结在一起至关重要。莉莉自己喜欢的思维方式显然位于大脑的右半部分。她具有实践性、创造力，喜欢与其他人在一起。

莉莉在浙江大学管理学院学习企业管理。为了获得硕士学位，她在法国国立路桥学校（d.school）待了一年。作为 ME310 计划的一部分，她与斯坦福大学合作，与作为合作企业的 THALES 一起在该项目中工作——这便是她熟悉设计思维的方式。在此期间，她三度访问斯坦福大学，同时因为非常喜欢 ME310 项目，决定加入新加坡科技设计大学。

通过与多家公司的合作，莉莉看到了她希望与朋友乔尼（Jonny）一起创立的一家从事设计思维和数字化转型咨询公司的潜力。

莉莉想解决什么问题？

如上所述，莉莉希望成立一家运用设计思维的咨询公司，以支持企业进行数字化转型。她仍在寻找与传统的咨询服务相比的独特之处。麦肯锡的一项研究为她的事业提供了支持。该研究发现，运用设计思维的公司在 5 年内的销售增长比没有此技能的公司高 32%。因为这对所有行业都是如此，所以莉莉和乔尼暂时不关注特定细分市场。对于他们而言，定义一种能够同时满足不同文化需求的咨询方法更为重要。莉莉多次观察到欧洲和美国在亚洲文化背景下的设计思维观念是如何失败的。她希望在设计思维方法中融入当地特色：人类学家的态度；对竞争对手的模仿的接受，以及对营销服务的热爱，而不是长期观察市场。

> "考虑到大公司的本地文化需求，我们如何为亚洲的数字化转型定义咨询服务？"

利益相关者？目标群体？商业模式？规模化？客户体验链？价值主张？

莉莉的设计团队是什么样的？

莉莉的团队由莉莉曾经的学生组成，他们曾向她提供帮助以应对这一设计挑战。在接下来的 14 周中，团队希望开发一种解决方案。参与者当然想利用各种方法和工具。由于莉莉热衷于热身运动以营造合适的心情，她想根据需要在一些不同的工作室中使用一些受欢迎的热身运动。莉莉和她的设计团队的漫画可以在从第 49 页开始的每个工具的最后一页找到。

快 速 启 动

■ 我们知道项目发起人的期望。

■ 设计挑战和问题已得到充分阐述。

■ 设计思维是找到解决方案的正确方法。

■ 每个人都理解这种思维方式，确保以开放、公正的方式进行迭代工作。

■ 团队是跨学科的。

■ 我们知道团队中 T 型成员的个人资料。

■ 有一个合适的工作坊空间，同时有必要的材料。

■ 我们可以接触用户、客户和利益相关者。

■ 我们可以估计设计挑战所需的时间。

■ 对于第一个设计思维工作坊，我们有一个粗略的议程。

■ 我们有一个合适的、经验丰富的工作坊引导员。

问题出在哪里？

当我们问某人是否有一个好主意时，我们会基于我们知道的需求和问题的假设，而索取大量有关于解决方案的建议。在设计思维中，我们会退后一步而首先探讨问题出在哪里。

为了获得对问题的认识，形成问题的陈述会很有帮助，该陈述随后会成为我们设计核心的一部分。设计概要（包括问题陈述）同时也是我们作为设计思维使用者启动创新过程的起点。这部分对于以后的设计挑战非常重要，因为如果我们不知道问题所在，那么精力会被快速地转向并消耗在错误的方向上。这就是为什么我们必须向我们的团队明确表示，从一开始，我们就需要专注于定义问题，而不是专注于寻找解决方案。

问题的探索通常发生在设计思维过程的早期阶段，即"理解"和"观察"阶段。诸如同理心访谈（第49页）之类的工具可帮助我们深入了解原因。但是，通过实际操作，我们知道我们在每个阶段都对已知问题收集了新见解，但通常还会出现新的问题。

是伟大的发明还是停泊的问题？

你不会要把它停在这儿吧？

如何能形成一个好的问题陈述呢？

一个好的问题陈述首先必须能被团队中的每个人理解。它还应专注于人及他们的需求。通常，我们倾向于将其他标准放在前部，例如功能、销售、利润或特定技术。这些特征可以作为问题陈述的非常有价值的补充，但是它们不应该成为中心。一个典型的例子是数字化解决方案的设计。在这里，提供信息以使用人工智能解决特定问题实际上是有意义的，因为这对于以后找到解决方案可能很重要。而这样做的缺点是信息限制了可能性想法的数量，并且由于一种技术对我们的引导过多，我们可能会错失市场机会。

在关注人的同时需要注意关于问题陈述定义的以下两个规则：

1）问题陈述定义**足够广泛**，才能发挥创造力。
2）问题陈述定义**足够狭小**，以使我们能够使用现有资源（团队规模、时间、预算）来解决它。

有关如何制定有意义且可行的问题陈述的详细说明，请参见"理解"和"观点定义"部分。包含人及他们的需求的典型问题陈述有：

我们如何运用 [某些限制 / 原则] 来帮助 [用户 / 客户] 实现 [某个目标或需求]？

设计概要会描述些什么？

如前所述，对设计挑战的描述是对任务（包括问题）进行全面和完整描述的重要工具。问题陈述的形成应被视为最低要求；设计概要将提供更多详细信息，可能有助于更快找到解决方案。缺点是，非常狭窄的设计概要不能给创新留下太多的空间。

因此，设计概要是将问题转换为结构化任务。

设计概要可以包含以下元素，并提供有关特定核心问题的信息：

- **设计空间和设计范围的定义：**
 - 支持哪些行为，以及支持谁？
 - 用户和主要利益相关者是谁？
 - 我们想了解用户的什么？
- **描述已经存在的解决问题的方法：**
 - 已经存在的方案有哪些，其中的哪些要素可以通过何种方式对我们自己的解决方案有所帮助？
 - 现有解决方案缺少什么？
- **设计原则的定义：**
 - 对于团队来说有哪些重要的指引（例如，在什么时候需要更多的创造力，或者潜在的用户应该真正尝试某种功能）？
 - 是否有什么限制？哪些核心功能是必不可少的？
 - 我们想让谁在设计过程中的哪一步参与？
- **与解决方案关联的设想的定义：**
 - 理想的未来和愿景是什么样的？
 - 哪些场景是合理的并且可能的？
- **后续步骤和里程碑的定义：**
 - 何时应得出解决方案？
 - 是否有指导委员会的会议，以从中获得有价值的反馈？
- **有关潜在实施挑战的信息：**
 - 谁必须在初期参与？
 - 处理激进的解决方案提案的习惯是什么样的？冒险的意愿有多大？
 - 在预算或时限方面具备条件吗？有限制吗？

如果设计概要由对设计思维没有专业知识的客户所创建，这将会让这个概要本身的创建变成一个小的设计思维项目，也是有非常意义的。在这种情况下，我们将与客户一起进行问题陈述。这样可以确保我们在跨学科的基础上就问题获得不同的意见，并最终针对实际问题而不仅仅是针对症状。

是什么使一个好的设计思维工作坊成为可能？

设计思维中至关重要的一个方面是团队之间的协作。因此，重要的是将参与者聚集在一个地方。只有这样才能对问题陈述、构思和潜在解决方案产生扎实的理解。此外，它使我们能够最好地利用每个团队成员的技能和能力（请参阅第 23 页的"滴水的 T"模型），并为我们的工作开发积极的团队动力。

我们可以放心地将我们的担忧放在一边。

根据我们的经验，大多数工作坊都取得了不错的成果，如果没有，那通常是因为工作坊没有主持好。例如，也许设计思维引导员没有成功地有针对性地指导团队；或者他的方法专长尚待改进。

引导员至关重要，因为他要选择方法和工具，并负责管理时间。同时他还负责制订计划。他必须具有足够的灵活性以响应团队的愿望和需求。另外，他必须依据实施过程进行必要的针对性调整。

一位优秀的引导员应了解每个工作步骤的目标，具有实现目标的时间经验，并营造始终如一的创新氛围。此外，引导员应该保持中立，也就是说，引导员的任务是主持而不是做出针对结果和内容的任何积极贡献。

准备设计思维工作坊

无论我们是否喜欢，工作坊的组织都需要提前部署。在开始时，我们应确定工作坊的目标和程序，邀请参与者并组织材料。

作为参考，我们可以假设准备工作与实施工作坊本身所花费的时间是一样多的。

参加设计思维工作坊

我们考虑以下因素：

- 谁是参与者？
- 参与者彼此认识吗？
- 他们对设计思维和主题的熟悉程度如何？
- 他们的期望是什么？背景是什么？担忧是什么？

团队规模和技能

一个好的设计团队由具有不同背景和不同经验的人组成。成员带来的经验和知识可以用"T"或"滴水的T"来说明。横轴显示我们的一般经验和知识广度，而纵轴显示有关我们的专业知识的信息，即特定学科的知识深度。我们越来越频繁地看到"T"被扩展为"滴水的T"。这样，可以突出展示其他团队成员的学科、部门和专业领域。

"滴水的T"模型

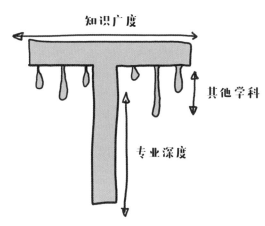

团队规模各不相同，它取决于设计挑战和可用资源。它应该有 3~7 个成员。根据我们的经验，5 个人是最理想的。当团队规模超过 10 人时，协作会变得复杂、低效。

如果想让更多的人参与进来，几个团队应该同时应用由团队组成的团队技术。根据我们的经验，让不是核心团队的专家组成的"扩展团队"涉及复杂的问题（所谓的抗解问题）可能是更有价值的。

为设计思维工作坊做准备

在工作坊的当天，我们建议您提早到达以准备房间。重要的是要有足够的自由空间。如果我们使用投影仪或其他技术，建议在工作坊开始之前对设备进行测试。由于我们需要足够的空间来工作，因此要使用每一个墙面。例如，在墙壁上粘贴大的纸张，可以将墙壁变成出色的工作平台。根据任务和团队的大小，应该为每个组提供一个岛状的工作台。

所需材料

材料对于原型制作和工作坊的成功至关重要（另请参阅用于原型的材料，第 25 页）。

议程和时间管理

最好为参与者提供一个粗略的议程，以便他们知道工作坊将从何处、何时开始，以及怎样安排休息时间。人们常常低估了"创造性工作"的疲惫程度，所以我们建议计划足够长的休息时间。如果您是一个没有经验的引导员，那么为主持工作坊而制订更详细的计划也是很有意义的。我们在热身方面拥有丰富的经验，可以在开始时、午餐后或需要时为团队营造合适的氛围。许多引导员会使用音乐，例如在头脑风暴期间，或在团队制作原型时在后台轻声播放音乐。

工作坊反馈

只有定期反思到目前为止发生的事情，我们才能学有所获；一轮反馈，例如"我喜欢，我希望，我好奇"（请参阅第231页）或"情绪暴露者"（例如，问题"我现在正在经历什么？"），是团队学习和发展的好方法。回顾可以分为两个层次：1）引导和团队动力；2）内容、目标和问题解决方案。

谁在什么时候干了什么？

收尾／总结

工作坊的结束与开始一样能给人留下深刻印象。通常，最终印象会留在参与者的脑海。突兀地结束会引发不满，目标必须是确保人们在回去后保持积极的态度。

要确保在结束时定义并分配了明确的后续步骤和任务。

必须如同开始那样，细致地规划结束。

对于大多数项目，后续将举行无数次会议，如果参与者期待下一次的会面，并且迫不及待地希望继续进行其原型工作或开始实施他们的项目，那么这就是最好的会议。

文档和记录

对结果的最快的记录可通过活动挂图、用户画像、贴了便利贴的墙、反馈捕捉矩阵（请参阅第209页）和完整原型来实现。如果需要进行大量记录或要应对设计挑战，在工作坊开始之前考虑一下结果演示的结构和顺序（例如，行动项目或优先考虑的想法）可能会有用。此外，如果可能的话，我们始终建议在当天及时发送包含结果记录的日志。

照片日志

清理

在工作坊结束时，我们通常要完成的最后一项令人不愉快的任务是：清理房间。我们必须为这项任务安排足够的时间，在这里只能给您一个提示：如果大家互相帮助，这样做的速度会更快。因此，最好鼓励每个小组管理好自己的工作材料和成果。完全可以把良好的实物模型和不寻常的原型带回家作为"奖杯"。

> **给引导员的建议：**
> - 对动机和意外的情况持开放态度。
> - 对参与者的情绪保持敏感。
> - 笑点很重要，尤其是关于自己的。
> - 积极引导讨论，以提供"构思的停车场"。
> - 为参与者提供清晰说明和时间表。
> - 有协助执行任务的意愿。
> - 激励参与者追求当前目标，例如提出实质性想法或增加调查结果的深度。

我们需要什么材料？

"用手思考"和"展示事物胜于只是谈论它们"是设计思维的两个关键部分。我们通过将思想转变为物理原型来实现它们。为此，我们需要能够快速构建简单事物的材料。此外，可以将模板（例如精益画布）打印在 A4 纸上作为工作面。

用于原型的材料

手边准备一些材料很重要。它不一定是高质量的。简单的材料就足够了，例如铝箔、烟斗通条、胶带、纸卡板、线绳和一些泡沫塑料。

用于团队的适量材料

我们还建议使用足够的活动挂图纸和优质的笔（例如 Sharpie 记号笔）、纸张（A4 和 A3）以及便利贴（各种颜色和尺寸）。最好为每组准备一个小型的工具套装，以便每组都配备一套基本的材料，比如胶水、剪刀、黏合剂、胶带、便笺纸和笔。

技术装备

除了可以正常工作的投影仪、扬声器和照相机外，我们非常建议携带多个插座、延长线和适配器，以增加使用空间的灵活性。

当然，我们不能忘记为参与者提供水、食物、咖啡、茶，以及做好午餐安排。

许多便利贴和笔，每组一个工具盒、胶辊、强力胶带、剪刀、绳子、毛毡和布料、泡沫橡胶、塑料文件夹、各种形状大小的纸、厚纸、各类手工材料，比如烟斗通条、铝箔、包装纸、用过的纸箱、胶笔、白胶、乐高、人偶、黏土彩泥、盘子、杯子等

设计思维工作坊的工作坊画布和示例议程

准备工作的好方法是使用【工作坊画布】。这样，您就可以关注最重要的元素，并能够创建一个为期3天的工作坊。

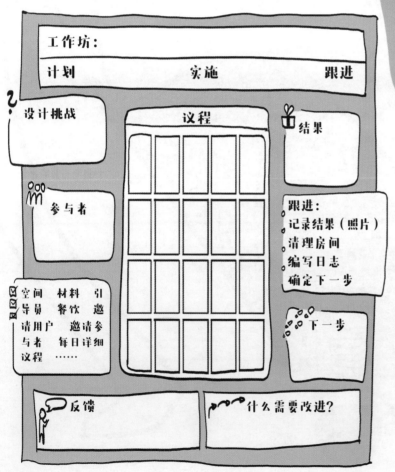

工作坊：

| 计划 | 实施 | 跟进 |

设计挑战

议程

结果

参与者

跟进：
记录结果（照片）
清理房间
编写日志
确定下一步

空间　材料　引
导员　餐饮　邀
请用户　邀请参
与者　每日详细
议程……

下一步

反馈

什么需要改进？

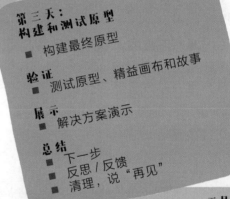

第一天：
开始 & 热身
- 基于 T 型档案介绍团队和技能
- 介绍设计思维的思考方式

聚焦
- 提出设计挑战
- 问题陈述的定义

想法收集
- 头脑风暴

研究
- 探索现有的解决方案；观察和理解用户

合成
- 交换意见和讲故事
- 视角

第二天：
用户画像
- 根据观察和视角（POV）创建用户画像

构思
- 实施不同类型的头脑风暴
- 聚集并连接想法
- 构思的优先级排序

构建和测试原型
- 关键体验原型的构建和测试
- 构建多种原型
- 原型测试
- 原型改良

第三天：
构建和测试原型
- 构建最终原型

验证
- 测试原型、精益画布和故事

展示
- 解决方案演示

总结
- 下一步
- 反思／反馈
- 清理，说"再见"

工具下载

议程画布

1　2　3

www.dt-toolbook.com/agenda-en

创意空间应提供什么？

我们创造性地展开工作的空间会影响团队的活力、结果以及工作的乐趣。我们已经在各种各样的地点举办了设计思维工作坊，得出的结论是：设计思维在人们感到舒适的地方效果最好。

良好的空间应该能够起到激发作用，启发创造力，适于进行反思、促进合作，最重要的是要能够达到目的。只要空间概念给我们足够的灵活性来变更物品，以便我们可以工作和实践设计思维，家具基本上无关紧要。良好的空间可以让人们在各种情况下（例如坐着、站着）工作。

理想情况下，站着完成设计工作最好。它有助于参与者积极参与并完成更多的工作，而不仅仅是消耗信息。当我们坐下时，我们会迅速陷入"会议"模式——舒适地喝咖啡，并被无数的幻灯片所困扰。在塑造下一个巨大的市场机会时，这令人放松，但几乎没有帮助。

我们也有过不错的经验，就是每次都调整工作坊的地点，而且是在与日常业务无关的房间中聚会，这会促进创意工作。如果无法做到这一点，我们就试图使房间看起来不同。

通常，柔性家具可在任何类型的房间中使用，因为它可以快速适应团体或个人对工作环境的要求。空间应该足够大以实现很好的交流，因此对于一组 4 个参与者来说，至少应有 15 平方米。

通常我们没有高桌。我们可以轻松地将桌子放在 4 把椅子上。在使用前记得测试其稳定性，通常情况下效果都很好。此外，它立即给人以"与众不同"的理想印象。

我们欢迎使用各种白板和活动挂图，用来捕获工作结果和使之可视化。用纸大面积覆盖墙壁也很有效，它使参与者可以在上面写或贴海报、照片和活动挂图。毋庸置疑，在一个好的创新性空间中，原型材料（例如笔、便笺纸、手工用品）总是触手可及的。

最后，如上所述，我们确保在几次短暂的间歇时提供足够的水、咖啡、果汁以及水果、巧克力和饼干。一个优质的工作坊也应考虑到饮食，因为创新性的工作会使人感到饥饿。

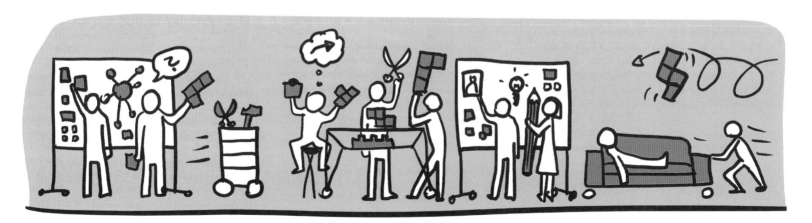

工具箱

在介绍各种工具和方法之前，《设计思维工具箱》首先要进行热身。为了更好地训练，这些工具包含了最常应用的设计思维过程中的各个阶段。这就是为什么笔者从可以帮助我们更好地理解问题并更多地了解潜在用户的技术入手。这是在"理解"和"观察"阶段完成的。基于这些发现，得出综合结果。我们展示了可以帮助阐明观点的策略。在解决方案空间，这些与构思的生成，构建最初原型并进行测试都有关系。有多种资源可以成功指导我们完成设计思维这一阶段。最后，工具箱还提供了反思方法。

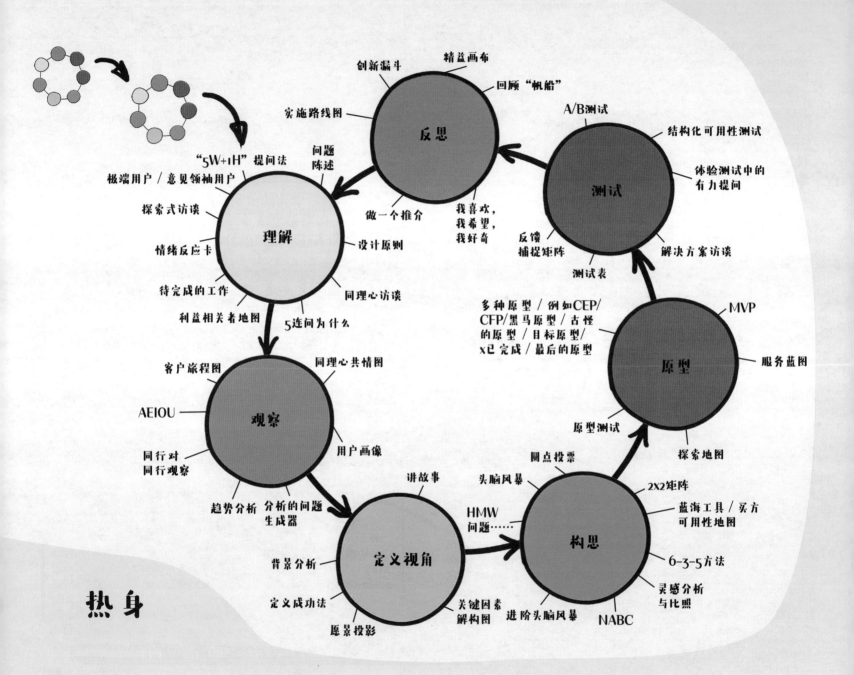

热身

适应情景的热身

受欢迎的热身方式

在参加体育运动前，热身可提升肌肉的活力。对于音乐家来说，热身意味着准备唱歌的声音。在赛车运动中，热身有助于调整技术细节。在设计思维中，我们不仅在工作坊开始时进行热身，也在休息后或者当我们意识到团队的工作不再高效时进行热身。这可以在协作的任何阶段进行，以达到不同的目标。热身活动可以激发创造力，增强团队活力，带来放松感或被用作破冰游戏以结识彼此。

热身活动可以促进协作并增强好奇心。因此，经过精心选择的热身活动可以对设计思维过程起到激励作用，并能改善解决问题的能力。不过，它们也可能会产生相反的效果。如果场景不适合或未考虑组织的文化，那么进行热身可能最终会加剧紧张感和产生冲突。因此，我们的建议是：如果要进行热身，请谨慎仔细地选择热身方式。

在后面，我们将提供热身建议。

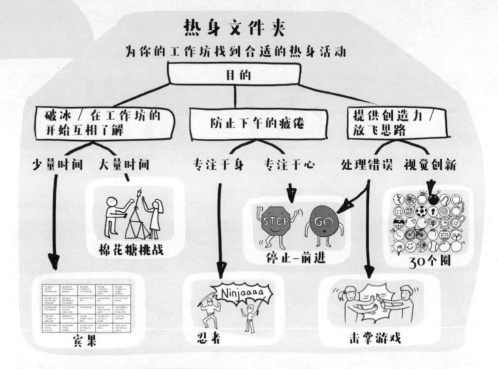

热身文件夹
为你的工作坊找到合适的热身活动

为什么我们要热身？

- 营造积极的团体气氛。
- 给参加工作坊的人一个相互认识的机会。
- 消除社交障碍。
- 减轻压力，以帮助获得成功。
- 激活并释放正能量。
- 稍微分散一下团队注意力，便于之后更加集中注意力。
- 为团队做好准备，使其具有一定的思维或工作方式。
- 玩得开心，分享喜悦。

我们的小提示：

如果要进行热身，请谨慎仔细地选择热身方式！我们要让热身适合参与者。

击掌游戏

我想要……

产生积极的情绪。

学习目标：

面对错误

1.

每个参与者选择一个伙伴。

2.

他们在一起最多可以数到"3"，并且以越来越快的速度重复。

3.

为了稍微增加复杂度，将数字"2"替换为拍手。然后，您会得到一个数字和拍手的节奏。

4.

下一步，将数字"1"替换为打响指。数字和拍手的节奏再加响指，会有很多参与者笑出来。

1，2，3！

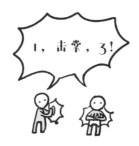

1，击掌，3！

响指，击掌，3！

团队人数	所需时长	所需材料
≥2人	5分钟	·不需要材料

变体：

为了更好地把重点放在对错误的接受上，可以将对自己的和其他参与者的错误的反思加以整合。每次错误地鼓掌、打响指或数数后，都会彼此加油打气，以增强热身游戏的感觉。

宾果

我想要……

让参与者以有趣且快速的方式更好地了解彼此。

读过3本英文小说	吃过3次火腿比萨	起码去过美国3次	去过3次其他国家	喝过起码3瓶红牛
去过澳大利亚/新西兰	在电影院看过3部詹姆斯·邦德的电影	去过巴黎	最喜欢的颜色是蓝色	读过《哈利·波特》
会3种以上的语言	父母有一位来自其他国家	有同胞兄弟	会乐器	比起滚石更喜欢披头士
比起穿皮鞋更喜欢穿球鞋	喜欢海边度假	喜欢山丘和爬山	用过共享汽车	加入过童子军
有过设计思维的经验	有《设计思维手册》	在Kickstarter买过东西	知道精益画布	愿意在初创公司工作

1.
首先，将笔和准备好的宾果卡分发给每个参与者。

2.
在发出开始信号后，开始搜索属于某一类别（可以回答"是"的问题）的参与者。

3.
只有两个规则：
1）为了与尽可能多的人进行对话，每个人只能对话一次。
2）首先必须提供空间，然后才允许开始讨论。

团队人数	所需时长	所需材料
≥16人	7~15分钟	·笔 ·每个参与者一张宾果卡

4.
第一个在每个区域中写名字的参与者喊"宾果"后游戏结束。如果没有人能完全填满该卡，则游戏将在指定时间后结束，并且方格数量填写最多的参与者获胜。

5.
对陈述的最后反思是对热身的补充。

变体：

根据工作坊的状态，为指向某些特定主题，可以准备包含了特别问题的卡片，例如：他的办公室里有白板，已经采用设计思维进行工作。还可以使用特别不寻常的问题：坚持纯素食、定期跳伞等。根据团队人数和时间范围，游戏的目标可以改变。目的是填充一行（水平、垂直或对角线）并喊："宾果！"

停止和前进

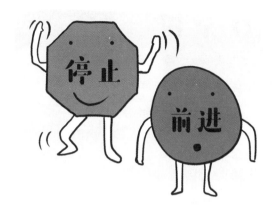

我想要……

突破或克服社交障碍、提高注意力，并获得乐趣。

学习目标：

面对错误

活动引导：

- 每个人都在房间里自由走动。
- 主持人通过喊"停止"或"前进"，让大家停止或继续走动。
- 为了增强专注力，这些口号的含义被互换：在喊"停止"时继续走，而在喊"前进"时停在原地。
- 下一步，再添加两个动作："喊出姓名"（说出自己名字）和"拍手"（拍手）。
- 互换这两个口号的含义。
- 添加另外两个动作——"跳跃"和"舞蹈"。
- 再次互换这些口号的含义。
- 如果一切都做对了，最后喊 3 遍名字继而鼓掌。

团队人数　　　　　**所需时长**　　　　　**所需材料**

 >6人　　 8分钟　　 ·不需要材料

变体：

- 主持人可以由参与者代替，并且可以从小组中发出命令。根据具体情况可以调整个别规则；坐下可以代替跳起，而击掌或类似方法可以代替鼓掌。
- 可以使用其他词语，例如：可乐 = 右转，芬达 = 左转，雪碧 = 跳，红牛 =……
- 犯任何错误都要鼓掌拍手。

30 个圈

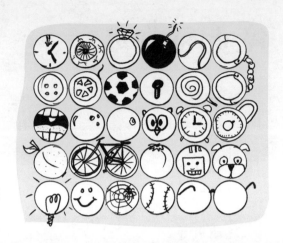

我想要……

鼓励参与者创新。

学习目标：

建立对自己创造力的信心；删除"脑子一片空白的障碍"，将重点放在信息上，而不是草图的美观上。

活动引导：

- 向每位参与者提供笔和绘有圆圈的纸。
- 要求参与者将尽可能多的圈转变为可识别的物体。
- 喊"开始"并开始倒计时，参与者开始在圆圈中绘图。
- 2 分钟后，停止计时。
- 比较参与者的结果。不仅要注意数字（填充了多少个圆圈），还要注意结果是否独特（例如，排球、足球和篮球比时钟、戒指、篮球和眼球更有相似性）。是否有人"违反规则"，把两个或多个环相连作为一个物体？

团队人数	所需时长	所需材料
>3人	5~10分钟	· 笔 · 纸

变体：

- 说出一个词，例如"锅盖"，挑战参与者尽可能多地写下它的其他用途，例如雪橇、飞盘、轮罩、鼓。

忍者

我想要……

先分散参与者的注意力，然后使他们随后再次集中注意力。

学习目标：

这种热身需要快速思考和身体控制，它可以带来很大乐趣。

1.

将参与者分成小组，让他们围成一圈（手可以触摸旁边人的肩膀）。

2.

一个人喊"忍者"（拖长音会产生更好的效果），每个人都往后跳，并以自己选择的忍者姿势停住。

3.

该小组的一位先前指定的成员开始尝试一步一个动作地敲打他人的手。被触碰的任何人都必须在自己的位置上保持不动！被攻击的人可以拉开他的手。

4.

当您的手被击中时，您"出局"，离开游戏。

5.

完成移动后，顺时针方向的下一个玩家开始沿顺时针方向移动。游戏一直持续到只剩下一个人为止。

团队人数
5~6人

所需时长
10分钟

所需材料
· 很大的场地

棉花糖挑战

我想要……

鼓励参与者迅速将想法转化为实践，并促进团队合作。

学习目标：

为了促进双手实践与思考，并认识到迭代和测试很重要。

1.
小组面对的挑战是要建造一个尽可能高的不依靠外力支撑的构筑物，顶部有一个棉花糖。

2.
每个组都获得指定范围的构筑材料。

3.
棉花糖是测量点，因此必须将其放置在构筑物的最顶部。

4.
该构筑物只允许连接到地板或桌子表面，不得将其固定在天花板上。

5.
构筑物必须至少可以自由支撑到指定的构筑时间结束后，并且不能在 10 秒内倒塌。

6.
每个小组有 15~20 分钟的时间完成构筑。如果提前完成，则可以随时召唤主持人以确定高度。

团队人数	所需时长	所需材料
5人	20 分钟	·一块棉花糖 ·20 根意面 ·1 米长的胶带 ·1 米长的绳子

提示：

结束后的反思很重要。我们要讨论行动的偏见，"尽早失败，经常失败！"迭代次数、测试次数和团队合作次数。有关说明和视频，可在线获得。

理解

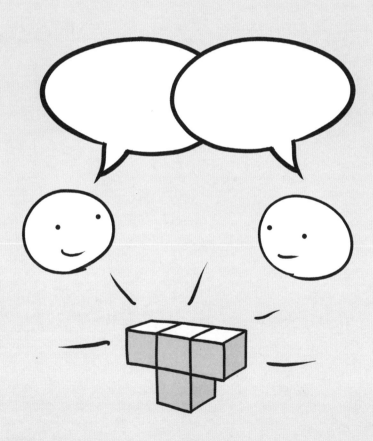

对问题有一个很好的理解是设计思维的重中之重。在"理解"阶段，我们希望让自己对问题熟悉起来。为了认清设计的挑战，我们会拟定一个问题，也称为"问题陈述"。通过各种技术和工具，问题陈述可以更宽泛或更狭窄。在这里，"5W+1H"提问法或 5 连问会很有帮助。我们的目的是尽可能地了解潜在用户的需求。这些发现反过来又帮助我们迭代地完善问题陈述，并使团队对问题的理解达成共识。

问题陈述

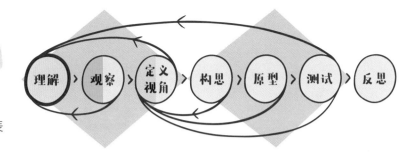

我想要……

■ 条理清晰地定义关键问题陈述，并用简单的句子将其表述出来。

您可以使用该工具做什么？

■ 与客户和团队建立对问题的共识。
■ 在设计挑战中阐述从问题分析中收集到的结果。
■ 概括构思的方向和框架。
■ 为制定有针对性的"我们如果（如何）……"问题（HMW问题）奠定基础。
■ 为随后的成功评估制定参考值。

有关该工具的更多信息：

■ 在设计思维中，我们始终从问题开始，而不是从思考解决方案开始。
■ 设计挑战始于对问题陈述的理解。
■ 在开始解决问题之前，我们必须首先正确理解它。
■ 问题陈述是合并和提炼分析结果的关键工具。
■ 问题陈述（另请参阅"视角"）标记了相关问题空间的起点和终点，它也是向"构思"阶段的过渡。

哪些工具可以替代？

■ 设计概要（请参阅第 21 页）。
■ 设计原则（请参阅第 45 页）。

哪些方法有助于得出问题陈述？

■ 背景分析有助于识别所收集信息中的背景和模式（请参阅第 125 页）。
■ 因果图有助于区分问题的原因和影响。
■ "我们如果（如何）……"问题有助于将得出的问题定义转化为设计机会（请参阅第 117 页）。
■ "5W+1H"提问法（请参阅第 63 页）。

我们需要多少时间和多少材料？

团队人数

3~5人

- 理想情况下，设计组里有3~5人
- 可选择情况下，1~2个利益相关者或者客户（如果可以的话）

所需时长

30~40 分钟

- 一般需要一些时间和血、汗、泪
- 至少半小时的短周期是有效的

所需材料

- 笔和便利贴
- 一些纵向摆放的A4纸和横向摆放的A3纸
- 问题的结构可以用填空的方式给出

程序：问题陈述

① 为什么它会成为一个问题？　谁有需求？　它什么时候会发生？　今天如何解决？

②

③ 我们如果……　（内容：什么？）

（实施者：为了谁）

（问题：我们要解决什么问题？）

该工具如何应用？

- 自己在纸上画出关键的组成元素，或者可以使用一些模板。
- **步骤 1：** 以下问句（问题 / 角色 / 背景）有助于形成问题陈述：
 - 有什么问题？为什么它成为了问题呢？
 - 谁有问题？谁有需求？
 - 问题在何时何处发生？
 - 今天如何解决？
- 在几张 A4 纸上写出问题（纵向的），并在下面留出足够的空间来回答。
- 用不同颜色的笔来书写问题和答案，并写得尽可能清晰。
- 至少产生 10 个这样的问题定义。
- **步骤 2：** 将这些纸贴在墙上，并在其下方以横向布局放置 A3 纸。然后合并问题定义或选择最适合的问题，例如通过圆点投票（请参阅第 151 页）。
- **步骤 3：** 开始将各个问题的定义系统地转化为总体问题，例如用这样的形式："我们要如何……[**为谁？**]……重新设计……[**什么？**]……以便……[**他的需要**]……得到满足？"

这是史蒂芬·范诺蒂（Stefano Vannotti）最喜欢的工具

职位：

苏黎世艺术大学（ZHdK）MAS 战略设计研究主任

"每个项目中最具决定性的是恰当综合问题分析中的所有结果。不了解关键挑战，就不可能成功解决任何问题。"

为什么它是他最喜欢的工具？

清晰全面地对特定的设计挑战进行概述是有针对性地产生想法的前提。在许多项目中，必须首先正确理解问题的处境。问题陈述这个方法可以帮助定义正确的观点以及开发创新解决方案的适当框架。我认为，这是优秀设计思维的真正力量所在：为成功开发创造力建立深思熟虑的基础。

国家：
瑞士

所属：
苏黎世艺术大学
（ZHdK）

确认者：　马丁·斯坦纳特（Martin Steinert）

公司/职位：　挪威科技大学（NTNU），工程设计与创新教授

专家提示：

重构问题

- 毋庸置疑，精心设计的定义不能解决问题。尽管如此，问题的明确表述为以后的阶段奠定了坚实的基础。重新架构有时需要有关项目发起人具有强大的说服力，但这无疑有助于更好地理解。许多项目有关于具有挑战性的问题陈述，必须从多个角度考虑这些陈述。在某些情况下，应当从不同的用户角度制定多个问题陈述。

正确的理解

- 通常，问题、原因和结果经常会混在一起。尝试结构化地厘清它们。
- 与问题的正确定义紧密相关的是对理想结果的早期愿景。在这种情况下，重要的是要认识到问题和解决方案在项目过程中会相互影响和相互改变。
- 问题陈述有助于准确地定义核心挑战所在。对于项目中的后续步骤，应以 HMW 问题的形式得出适当的设计机会。

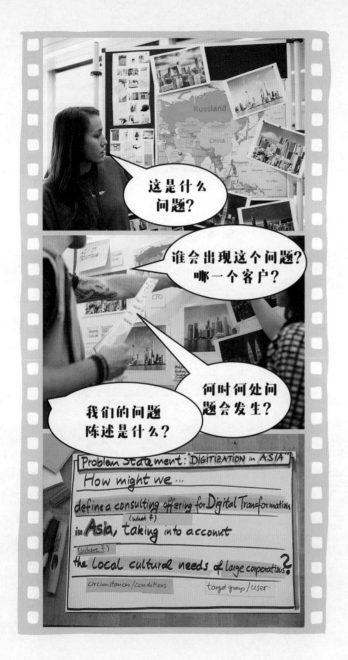

- 莉莉描述了问题所在。通过最初的研究，团队补充了该问题。他们通过提出不同的 W+H 问题进行分析。
- 然后他们陈述了各种问题，并描述了一个特定的参与者以及背景。把这些要素以相反的顺序整合在共同形成的问题陈述中。
- 讨论有助于达成共识并了解目标群体。

关键收获

- 形成清晰明确的问题定义经常需要进行多轮讨论。
- 在这里，精确表达和组织语言的乐趣是至关重要的因素。
- 创建变体并在小组中进行讨论。

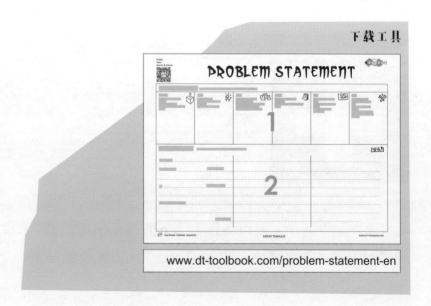

www.dt-toolbook.com/problem-statement-en

44

设计原则

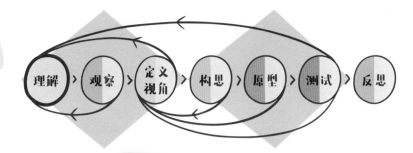

理解 > 观察 > 定义视角 > 构思 > 原型 > 测试 > 反思

我想要……

在设计思维项目中为团队定义一个设计原则。

您可以使用该工具做什么?

- 在项目开始之初尽早明确聚焦于特定的思维模式或产品/服务的要求。
- 为团队提供对任务的统一理解,以便每个人都处于同一理解水平。
- 为更快地做出设计团队的决策提供指导。
- 定义应被优先处理的总体特征。
- 制定指南,以确保基于相同的总体原则提出未来的设计挑战。

有关该工具的更多信息:

- 在整个设计思维循环中,设计团队会面对必须做出决定的情况。在这些关键时刻,设计原则可以为团队提供指引和支持。
- 设计原则定义了关于特定项目的需求的宽泛和总体的概念,这些原则在很多情况下都有助于决定设计方向。
- 此外,可以通过设计原则将产品最重要的功能信息传达给其他感兴趣的群体。
- 设计原则在设计思维循环之外也很重要,因为它们使后续项目的团队更好地了解设计中的指导思想。
- 此外,设计原则就像团队的知识库一样,因为这些原则的定义是基于产品、服务和功能的体验。

哪些工具可以替代?

- 定义成功法(请参阅第 129 页)。

哪些工具支持使用此工具?

- 利益相关者地图(请参阅第 75 页)。
- 项目赞助者或其他相关利益集团的名单,例如决策者和指导委员会。
- 分配任务的组织使命和愿景。
- 圆点投票(请参阅第 151 页)。

我们需要多少时间和多少材料？

团队人数

5~12人

- 根据设计挑战设定，参与者为5~12人，包括了设计团队、选定的利益相关者和客户
- 一般由引导员和项目负责人带领

所需时长

90~180 分钟

- 设计原则构成了项目的重要基础
- 为了得到一个定义，我们可能会需要几个小时。如果项目中出现不确定性，明确的定义将帮助团队快速获得支持

所需材料

- 白板、笔、便利贴
- 用于投票的彩色圆点
- 一些运用了设计原则的其他设计挑战和体验的历史和文献

程序：设计原则

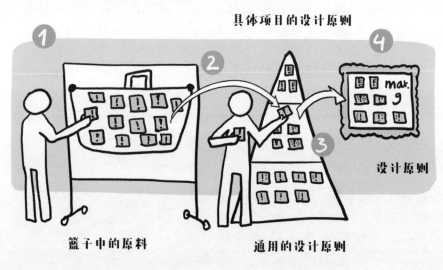

具体项目的设计原则

设计原则

篮子中的原料

通用的设计原则

该工具如何应用？

邀请核心团队和利益相关者参加白板会议，以定义任务的设计原则。

- **步骤1：** 在白板上绘制"篮子"和"金字塔"。然后邀请所有参与者在便利贴上写下设计原则，并将其放置在"篮子"上。

每当团队成员将原则放在"篮子"上时，都要求他解释为什么这是设计原则。

- **步骤2：** "篮子"装满后，立即将金字塔上的设计原则分为三类。根据以下规则进行排序：金字塔上的位置越高，原则越具体。通用设计原则位于金字塔的底部。

- **步骤3：** 完成设计原则的分配后，可以进行投票（例如，使用胶点）。目的是将设计原则减少到每段最多3个，即每个金字塔最多9个。

- **步骤4：** 最好将选定和采用的设计原则，放在团队对面，可以快速看到的地方。

- 可以在以下网站找到设计原则的灵感：www.designprinciplesftw.com。

这是斯拉沃·图莱亚（Slavo Tuleja）最喜欢的工具

职位：

斯科达汽车数字实验室创新负责人

"对我来说，设计思维是要遵循一套原则的，最终我们都会在执行时对它们进行评判。比如项目的启动、获得的客户数量、销售数量和对生活的改变，等等。"

为什么它是他最喜欢的工具？

在运用设计思维时，我经常看到人们无法应对创意自由：团队成员坐在那里，面前摆着一张空纸，他们可以随意使用，但不知道该怎么做。设计原则是我最喜欢的工具，因为它可以用于服务和产品开发的各个阶段。我主要在缺乏设计思维经验的团队中使用它们。设计原则在整个设计循环中都充当护栏，它们很有帮助，比如在做决定的时候。

国家：
捷克共和国
所属：
斯柯达汽车数字
实验室

确认者： 托比亚斯·吕普克（Tobias Lüpke）
公司／职位： 安永｜国际税务、市场与商务拓展总监

专家提示：

从提问"为什么"开始
- 问题：我们为什么要做这个项目？为什么是现在？为什么在这个范围内？
- 我们使自己受到启发。其他人已经采用了这种或类似的方法，并为各种应用制定了设计原则。
- 我们要确保与整个核心团队一起开展这项活动，以使每个人都需要理解在项目开始时定义设计原则的重要性。这也适用于当我们希望与利益相关者保持良好的关系时，我们让利益相关者参与设计原则的定义。

大胆展示
- 我们将设计原则展示出来，例如，把它作为一个巨大的海报，让所有团队成员都可以看到。
- 设计原则还可以帮助我们传达解决方案的最重要特征。
- 此外，它们是定义愿景的良好基础，并有助于成功实施未来的项目。

要展示，不要告知
- 一些利益相关者（例如决策者）将很高兴看到设计原则付诸实践，而不仅仅是看到空洞的话。
- 此外，这些原则有助于我们捍卫我们在项目期间作为团队开发的解决方案。
- 在制定设计原则时，我们不应太执着于细节，因为最终来看行动比仅仅谈论它更重要。

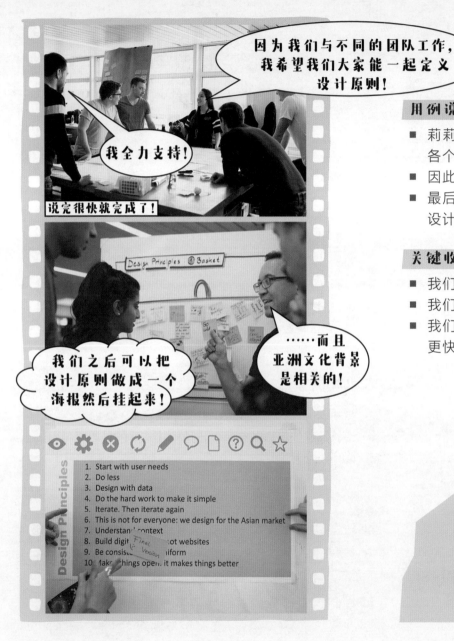

用例说明

- 莉莉共有 5 个团队，每个团队有 4~5 名成员。她发现各个小组的想法大相径庭。
- 因此，她想定义项目中的关键设计原则和价值。
- 最后，她列出了 10 个已定义的设计原则，并将其放在设计工作室的海报上，清晰可见。

关键收获

- 我们与核心团队一起制定原则。
- 我们让自己受到现有设计原则的启发。
- 我们将设计原则视为"使用说明"，以便作为一个团队更快地回答我们的问题，并在作决策时保持行动能力。

下载工具

www.dt-toolbook.com/design-principles-en

同理心访谈

包括作为对问题地图和旅程地图的深入访谈的变体。

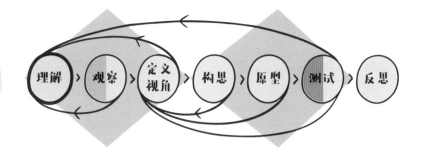

我想要……

从用户的角度考虑问题，并与用户建立同理心。

> 嗯，
> 我看到这里……

您可以使用该工具做什么？

- 对用户的需求、情感、动机和思维方式有更深入的了解。
- 获得隐藏在表面之下的洞见（例如，用户的沮丧和更深层次的动机）。
- 在使用场景中找出用户偏爱哪种任务流，以及基于哪种心理模型。
- 验证已经获得的信息并获得新的洞见。
- 为与设计思维团队的讨论打下坚实基础。

有关该工具的更多信息：

- 同理心访谈旨在从用户的角度看待世界。
- 这个工具通常在设计思维循环的早期阶段使用，以便了解用户所处的环境。只有这样，才能开始制订解决方案。
- 这个工具还有助于克服现有思维模式的限制，特别是在以前解决问题过程中采用更具分析性和较少以人为中心的方法的情况下。

哪些工具可以替代？

- 探索式访谈（请参阅第 55 页）。
- 同行对同行观察（请参阅第 107 页）。

哪些工具支持使用此工具？

访谈之前和访谈期间：

- 询问"5W+1H"提问法（请参阅第 63 页）或"五个'为什么'"（请参阅第 59 页），以消除在对话中产生的歧义。

访谈之后：

- 用现场笔记、视频和照片文档、草图、同理心共情图（请参阅第 85 页）来总结、记录和传递调查结果。
- 用角色扮演和如影随形法验证结果。
- 讲故事，与其他设计团队成员分享，得到同理心认知（请参阅第 121 页）。

我们需要多少时间和多少材料?

团队人数

1~2人

- 最好是2人一组
- 两人一组总是最好的：一个人进行访谈，另一个人记下情绪和肢体语言

所需时长

30~60 分钟

- 连同对问题的解释以及与问题的对照，访谈通常持续30~60分钟
- 当实际访谈结束时，受访者通常会讲述自己的真实经历并给出重要见解

所需材料

- 记事本或模版和笔
- 用照相机或智能手机通过视频或照片记录（事先得到受访者的许可）

模板：同理心访谈

有关用户画像和问题的既有假设：

我们如何与被访者建立关系，以给他/她一种良好的感觉，使他/她在问题的背景下分享个人故事？	探索客户的关键问题：	与所显示的情绪有关的关键词和主题：

故事概述：

该工具如何应用?

- 首先介绍自己，然后解释您想要通过访谈解决的问题。
- 向他们强调访谈不是要找到解决方案，而是要了解他们的动机。
- 成功的"同理心访谈"会建立与受访者的良好关系。当受访者感到舒适，并因此愿意在问题背景下与设计团队分享他的故事的时候最有效。
- 如果您成功地让受访者讲述他的故事，请尽可能少打断他，并且一般而言，请注意不要以您之前做出的假设影响他。
- 如果动机仍然不清楚，请认真倾听并使用开放性问题（例如 W+H 问题）。
- 避免提出那些可以用一个单词或者是/否就可以回答的问题。
- 提出与问题不直接相关的其他问题，或提出可能使受访者一开始感到困惑，但有助于从不同角度考虑问题的陈述。
- 注意被访者的手势和肢体语言，如果需要，记下并厘清这些信号是否与答案自相矛盾。
- 使用模板来描述假设，写下关键问题并最终记下受访者的故事梗概。

我们需要多少时间和多少材料？

团队人数

1~3人

- 理想情况下，由2或3人组成的团队，其中1或2位观察员和1名采访者
- 采访者积极参与讨论。大家一起对结果进行记录和解释

所需时长

30~120 分钟

- 根据项目的复杂程度，访谈可能最多需要1小时
- 最多需要90分钟的时间来记录文档，然后转移到旅程阶段

所需材料

- 用于问题地图的纸、笔
- 进行可视化旅程阶段的大白板
- （可选）相机或智能手机，以记录环境

模板：问题地图和旅程阶段的深入访谈

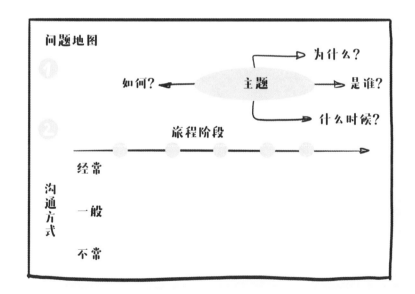

该工具如何应用？

- **步骤 1：**创建经过深思熟虑的问题地图；这对于深入访谈至关重要。用 W+H 问题将主题写在表格的中心，并与受访者探讨主题。在任何情况下均不得使用结构化问卷。这仅仅是为了确认我们的假设。与设计团队讨论新发现。
- **步骤 2：**除了问题地图之外，还应使用"旅程阶段"。它有助于在早期阶段识别模式。
- 要求受访者以草图或时间顺序的形式来介绍或者深入探讨话题。这个动作为采访者提供了进行更深入讨论的机会，甚至可以针对敏感主题或以前未涉及的主题进行讨论。
- 问题地图和"旅程阶段"旨在收集由不同思维过程触发的额外见解。
- 例如，通过这种方式，可以对在线购物网站的用户进行询问，以找出：
 - 用户之前收集过信息的所有地方。
 - 哪些信息有价值？
 - 当他决定购买时，对他来说决定性的关键点是什么？
 - 有支付意愿吗？

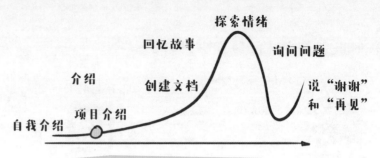

深入访谈和"旅程阶段"可用于生成完整的旅程图。除了对用户及其交互具有同理心外，此处的目的是展现有关用户/客户拥有的接触点的特定信息，并与团队进行讨论。

专家提示：

进行访谈！
- 找出谁是好的访谈伙伴。考虑与问题直接或间接相关的个人。
- 通过介绍开始访谈，以明确目标和更广泛的背景。不要试图向访谈伙伴解释问题。
- 保持友善，不要说太多话。良好的倾听和观察是深度访谈中的关键技能。

问简单的问题！
- 从简单的问题开始，例如"您是如何找到这些的？"然后展开更多开放性问题，例如："您能描述您如何解决了问题吗？"
- 通常，开放式问题有助于识别相互关系和依赖性。
- 哪里有矛盾？为什么存在？
- 观察非语言信息并重复问题，以找出受访者的想法。
- 避免只能用"是"或"否"来回答的封闭问题。

最后探索期望！
- 在访谈结束时，尝试总结期望和需求，例如："它真的是您所期望的经历吗？"
- 最后一个问题也可能会最终揭示并给出新的见解，例如："您还想添加其他内容吗？"

这是阿达什·达达帕尼（Adharsh Dhandapani）最喜欢的工具

职位：

IBM 内部创业者和软件工程师

"设计思维使人们无须方程即可找到'x'。"

为什么它是他最喜欢的工具？

多亏了我们大脑中的镜像神经元，我们作为人类才具有同情他人的天生的能力和倾向。"共情访谈"工具可以帮助我们利用这种与生俱来的能力，以便我们可以从用户的角度看世界。取得新的观点还使我们能够识别和消除您在问题领域中现有的错误假设和广泛持有的信念，而这本身可能会使您与其他人区分开来。

国家：
印度

所属：
IBM 公司

确认者： 瑞·库尔卡尼（Jui Kulkarni）

公司/职位： IBM iX，应用顾问

镜像神经元会在人们实施行为和当人们看到别人实施了相同的行为的时候被触发——两者效果相同！因此，镜像神经元是人类拥有同理心的原因。

专家提示：

通过建立信任开始访谈

- 例如，我们可以从"破冰活动"开始访谈。此外，重要的是要确保被访者放心，以确保他不会在公众面前泄露访谈中给出的个人信息。如有必要，我们还将协助受访者知晓或了解如何使用采访中用到的麦克风和其他技术设备。

与受访者建立个人关系

- 与我们认识的受访者在与我们分享他们的个人故事时会感到更加安全。
- 强调访谈的目的是为用户提供更好的解决方案。
- 通常，人们不喜欢试图来自销售产品的推销员的陌生电子邮件和电话。因此，从首次联系开始，就明确指出您是严格出于研究目的，绝不会将其视为营销/销售机会。

处理尽可能多的感官

- 镜像神经元需要有第一手的感觉才能起作用，因此，重要的是设计访谈以让尽可能多的感官参与。实现此目标的有效方法是在自然环境中与用户面对面地交流，并使用智能手机的记录功能进行查看和稍后回看。

验证采访中的信息

- 可以使用角色扮演或如影随形法等工具来验证受访者陈述的真实性。

用讲故事的方法与团队分享信息

- 讲故事是一个具有挑战性但至关重要的工具，可以与团队其他成员分享有关用户的见解。

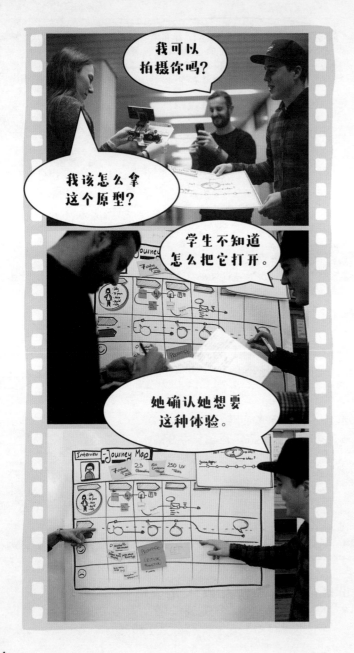

- 学生团队已经计划了访谈，并且配备了原型和问题地图的团队成员向学生询问了她对人工智能（AI）的担忧。
- 学生与 AI 原型进行交互，团队记录反馈。
- 后来，设计思维团队将见解整合到了访谈旅程图中。

关键收获

- 不一定必须是经过专业培训的人类学家或设计师才能使用此工具。
- 我们很难记住采访中的所有信息。因此，如果可能的话，最好有两个人去做笔记，记录访谈内容。
- 同理心访谈为与用户共度时光、倾听他的故事以及深入探讨 W+H 问题提供了独有的机会。

下载工具

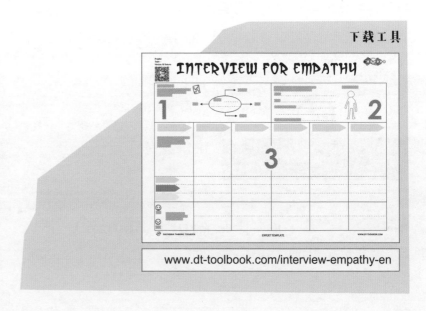

www.dt-toolbook.com/interview-empathy-en

54

探索式访谈

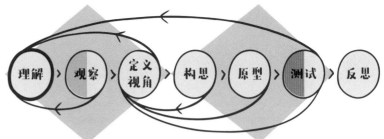

理解 〉 观察 〉 定义视角 〉 构思 〉 原型 〉 测试 〉 反思

我想要……

在设计新产品或服务之前了解更多有关用户的信息。

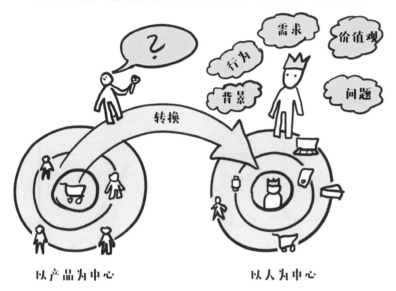

以产品为中心 以人为中心

您可以使用该工具做什么？

- 探索人们的日常生活。
- 对用户及其潜在的需求有深刻了解。
- 了解影响行为的基本价值观、信念、动机和愿望。
- 建立一种思维模式，将人和他或她的需求放在首位，而不是将产品放在首位。
- 探索可能影响需求满足的文化和社会因素。
- 在早期将风险最小化，发现机会并测试最初的构思。

有关该工具的更多信息：

- 在设计思维周期的早期阶段通常使用"探索式访谈"。
- 通过这种访谈，我们的主要目标是了解一些我们正想为其创建解决方案的人们的日常生活。
- "探索式访谈"是一个很好的机会，可以脱离对产品的关注，并向团队表明我们的用户还有其他需求。
- 因此，它适合质疑已做出的假设并将开发方向引导到切实相关的功能和经验。

哪些工具可以替代？

- 例如，使用AEIOU（请参阅第99页）或其他人类学方法进行观察，以便深入了解人们的生活经历。

哪些工具支持使用此工具？

- 客户旅程图（请参阅第95页）。
- 用户画像/用户档案（请参阅第89页）。
- 联想卡。
- 边走边说。
- 行为可视化，例如"生活中的一天"。

我们需要多少时间和多少材料？

团队人数

1~2 人

- 理想状态是，一位采访者与被访者建立深层次关系
- 或者，可以由一个人进行采访，而由另一个人进行记录

所需时长

60~120 分钟

- 采访指南的编制通常需要40分钟；进行采访需要60~120分钟
- 留出足够的时间探索环境，以便对参与者的日常生活有深刻了解

所需材料

- 采访指南
- 笔和纸
- 用于拍摄视频与照片的相机或智能手机，前提是在被访者同意的情况下

程序：探索式访谈

采访指南：

1 介绍：
从平常的事情开始。用来打开对话僵局的"宽泛"的问题是什么？

> 你从事什么职业？

> 可以告诉我你最近经历了什么事吗？

> 可以告诉我最近什么让你烦恼吗？

2 了解整个故事：
有哪些问题可以帮助您了解受访者的希望、担忧和动机？

> 你储蓄的目的是什么？

> 什么帮助你省钱？

> 在此背景下，最大的挑战是什么？

> 在这之前/之后/之中发生过什么？

> 为什么？

> 等等……你刚才想表达的是什么意思？

> ……（暂停）

3 结论： 解释有此答案会发生什么，并感谢受访者的讨论。永远不要忘记表达感谢！

> "如果你可以许下一个愿望……"

> 谢谢你进行此次对话！

该工具如何应用？

- **步骤 1：** 首先编制一个访谈指南，其中包含要处理的主题和问题。从宽泛的问题开始，并逐步聚焦主题。
- 访谈应在通常典型的使用场景或参与者感到舒适的地方进行——最合适的地方可能是他或她的家。
- 如果出现对受访者重要的问题和话题，做好不完全遵照采访指南、调整访谈方向的准备。
- **步骤 2：** 提出开放性问题，例如"什么""为什么"和"如何"，并避免仅涉及"是/否"的问题。
- 确保问题允许参与者从自己的角度描述他的行为或观点。
- 询问具体事实以避免标准答案，并探索特定事件，例如，"您上一次……是什么时候"。
- 尝试更深入地挖掘，例如"这对您意味着什么……"或"您为什么……"。
- 同时，尝试使用参与者的语言并避免使用技术语言。请记住，受访者才是他生活中的专家。
- **步骤 3：** 在完成访谈时提出以下问题："如果您可以许一个愿，它会是什么？"

这是拉斯姆斯·汤姆森（Rasmus Thomsen）最喜欢的工具

职位：

战略创新机构 IS IT A BIRD 设计总监兼合伙人

"我喜欢设计思维，因为它有可能回答出在每个创新过程中的两个基本问题：我们在设计正确的东西吗？我们正在正确地设计东西吗？对我来说，第一个问题一直都是最重要的，这意味着我们需要通过对人们及其所居住的世界保持好奇，并通过进行真正的探索来展开早期工作。"

为什么它是他最喜欢的工具？

我们在日常生活中会使用产品或服务。如果我们不完全了解它们的使用场景，则无法设计有效的解决方案。毕竟，它们的设计方式应使其真正为用户带来价值。探索式访谈是确保我们为目标群体开发合适产品的好方法。

国家：
丹麦

所属：
IS IT A BIRD

确认者： **菲利普·巴赫曼（Philipp Bachmann）**

公司 / 职位： 格里森斯应用科学大学 SIL 服务创新实验室负责人、战略与创新教授

专家提示：

关注人类价值
- 我们应质疑自己的设想和假设。
- 这样做时，我们不会回避看似平庸的问题，也不会回避大多数人认为理所当然的挑战。例如：如果我们问一个 5 岁的孩子收音机是什么，我们将得到完全不同于成年人的答案。

一张图片胜过千言万语
- 通过草图和图片，我们甚至可以在"探索式访谈"的部分，使抽象主题变得更加具体，并进行更实际的对话。
- 如果有必要，可以要求受访者展示他们如何做那些事，而不仅仅是谈论它。
- 当我们在他们的家中时，可以向受访者询问对他们而言具有个人意义的物品，以便获得有关受访者的其他个人信息。

良好的交谈要有沉默的空间
- 在谈话中使用短暂的停顿，以便受访者可以分析情况。
- 在评估访谈过程时，特别要注意访谈中出现的新话题和新问题。令人惊讶的洞见是此类访谈最重要的目的所在。

必要时从外部得到帮助
- 在语言和服装风格上应尽可能与受访者一致。
- 如果需要帮助，我们会邀请经验丰富的设计思维使用者参加访谈。

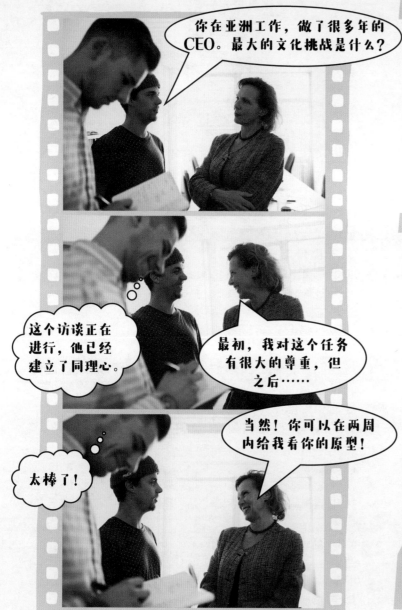

用例说明

- 我们所有人都倾向于首先寻求解决方案，而不是深入研究。一个普遍的错误是在不询问这些人是否真的需要这样的帮助的情况下为目标群体提供帮助。
- 更好的方法是在开发解决方案之前首先使用"探索式访谈"以了解问题。
- 设计思维项目的成功取决于我们是否解决了正确的问题。
- 莉莉为她的团队感到骄傲。甚至还会有一个后续会议。

关键收获

- 要开放：接受访谈的人可能具有完全不同的世界观和价值体系。
- 要注意：在设计思维进程的开始，目标是探索和理解。
- 要天真：不要害怕问"愚蠢"的问题。

www.dt-toolbook.com/explorative-interview-en

5 个 "为什么"

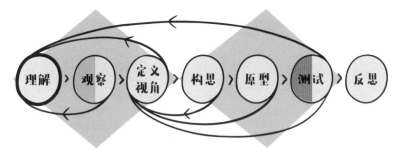

我想要······

深入理解问题的根源，而不仅仅是在问题的表面隔靴搔痒。

您可以使用该工具做什么？

- 发现问题的真正起因。
- 制订可持续的解决方案。
- 深入挖掘并了解更多，而不仅仅是探索明显的症状。
- 深入挖掘以获得新的和令人惊讶的洞见。

有关该工具的更多信息：

- 我们连问 5 个 "为什么" 是为了了解情况和问题的真正原因。
- 每当我们提出问题、观察用户并想更深入地探索问题的关键经验和功能时，都可以使用这种提问技术。
- 该工具主要用于设计周期的早期阶段和原型测试中。
- 反复询问还可以帮助我们识别仅对用户询问一次时不会被提及的隐藏问题。这样，我们可以获得不同层次的见解，并且能够更好地评估情况。
- 如果我们在 "测试" 阶段使用这种访谈技巧，则可以帮助我们更准确地了解哪些功能和经验有效，哪些需要调整或丢弃。

哪些工具可以替代？

- 测试阶段的反馈捕捉矩阵，以了解有关用户和要解决的问题的更多信息（请参阅第 209 页）。

哪些工具支持使用此工具？

- 探索式访谈（请参阅第 55 页）。
- 用户画像 / 用户档案（请参阅第 89 页）。
- "5W+1H" 提问法（请参阅第 63 页）。

我们需要多少时间和多少材料？

团队人数

2人

- 理想情况下2人一组
- 一人进行对话，另一人专注于记录

所需时长

30~40 分钟

- 所需时间是访谈的持续时间，通常是30~40分钟
- 五连问为什么可以用于特定问题或作为指导以使对话更深入

所需材料

- 记事板和笔
- 智能手机或相机，如果访谈伙伴同意拍摄

模板：5个"为什么"

① 细节的问题陈述

1. 为什么它是一个问题？（问题陈述）	② 后果
	问题是什么？ 它有什么征兆？
2. 为什么？	直接影响 为什么这个问题发生了？ 用过什么技术？
3. 为什么？	因果 这个问题还可能导致什么？
4. 为什么？	组织障碍 怎样能避免这个问题？
5. 为什么？	系统障碍 系统的方法可能会阻止这种情况的发生？

该工具如何应用？

- 使用模板或将答案写在白纸上。
- **步骤 1**：尽可能详细地描述问题，并使用照片或草图进行说明。
- **步骤 2**：从"根本原因"分析开始，然后尽可能经常地询问"为什么"。尝试用后续跟进问题的方式来回应每个疑问。
- 一旦"为什么"不再有意义，便要停止发问。然后以这种方式探索另一个问题，或与受访者就给出的答案进行深入讨论。
- 将简单的原型和草图集成到解决方案讨论中，以获得用户的第一反应。

提升建议：

- 除了问"为什么"外，您还可以5连问"如何"，使用这种访谈技术可以找到造成问题的"根本原因"的持久解决方案。通过问"为什么"，设计思维团队可以回顾问题。通过问"如何"，可以确定如何解决问题。

这是佛罗伦萨·马修（Florence Mathieu）最喜欢的工具

职位：

Aïna 创始人，《设计思维实践》（ *Le Design Thinking par la pratique* ）作者。

"通过原型进行的实验是设计思维的关键要素，我用它来重塑老年人的生活。没有什么比开始让自己步入老年并了解他们的深切需求更好的工具来开始应对衰老了。"

为什么它是她最喜欢的工具？

良好的设计基于对问题的敏锐理解。因此，为了开发创新的解决方案，我必须仔细分析问题的根源。5 个"为什么"能帮助我更深入，而不会囿于问题的表面。5 个"为什么"是我们想要获得良好结果的访谈时最简单的工具，它可以帮助我们理解问题的根源，从而找到更好的解决方案。

国家：
法国

所属：
AÏNA

确认者： 塞巴斯蒂安·加恩（Garn Sebastian）

公司 / 职位： B & B Markenagentur GmbH，创意总监

专家提示：

不要做任何假设
■ 尽量不要对问题的根源做任何假设。
■ 我们让受访者讲述他或她的故事，专心聆听，并在尚不清楚的地方提出其他问题。

不要过早停止提问
■ 我们不能保证 5 个问题足以触及根源。
■ 我们一直保持询问，直到被访者感到不适或找到问题真正的原因为止。

用反问检查结果
■ 为了验证我们确实发现了问题的根源，以"如果……那么"的句式提出的反问会更好。

举例：
■ 你为什么生病？
　- 因为周末我在外面呼吸了一段时间。

反问：
■ 如果您周末没有在室外呼吸新鲜空气，那么您现在会不会生病？
　- 缺少外套可能比在新鲜空气中更重要。

因此，新鲜空气只是原因的一部分。有了更多"为什么"提出疑问，问题的根源就可以进一步分解。

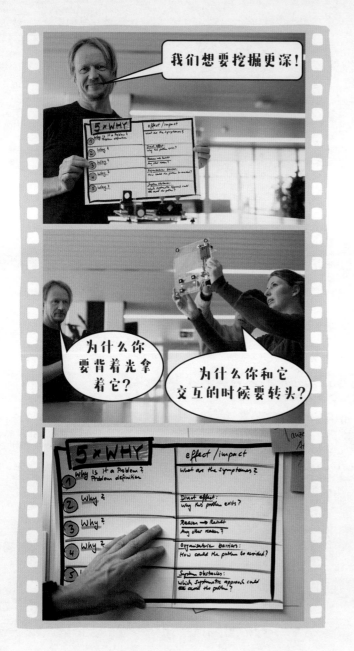

用例说明

- 矛盾的陈述会在访谈以及与设计思维团队的随后讨论中被反复注意到。
- 团队会希望再次探索这些领域。小组决定进入下一次访谈时问至少 5 次"为什么",这次是在放弃之前。
- 他们甚至问"为什么"非常多次,以至于受访者不再提供答案,问题变得非常具有哲理性。

关键收获

- 在开始时尽可能详细地描述问题。
- 让专家和用户参与问题原因分析。
- 至少要问 5 个"为什么"。
- 不要忘记记录发现的结果。

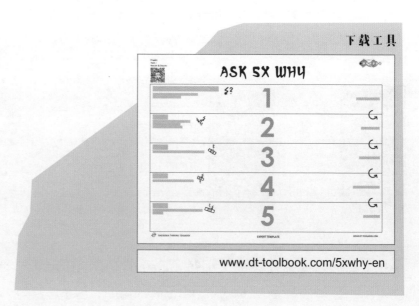

www.dt-toolbook.com/5xwhy-en

"5W+1H" 提问法

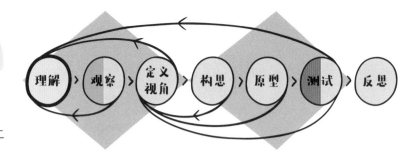

理解 > 观察 > 定义视角 > 构思 > 原型 > 测试 > 反思

我想要……

获得深入的见解以及新的发现和信息，以便从整体上把握问题或情况，或者只是找到相关问题进行访谈。

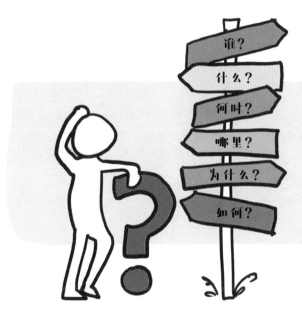

谁？
什么？
何时？
哪里？
为什么？
如何？

您可以使用该工具做什么？

- W+H 问题有助于获得新的见解和信息，从而以结构化的方式捕获问题或情况。
- 从特定情况下的具体观察中推断出更多抽象、潜在的情绪和动机。
- 在观察阶段使用 W+H 问题，以便在发现新事物时更加仔细地观察和更深入地挖掘。

有关该工具的更多信息：

- 从直觉上讲，"5W+1H"提问法是英文中以 W 或 H 开头的疑问词："谁？""什么？""何时？""哪里？""为什么？""如何？"
- 例如，调查记者以"5W+1H"提问法为研究基础。他们使用"5W+1H"的问题，因为它们是开放式问题，可以提供宽泛的答案。
- W+H 问题使我们可以了解有关用户或客户愿望和意见的更多信息。
- W+H 问题的简单结构有助于在分歧阶段获得基本概述和深入见解。可以使用此工具分析团队的发现和观察照片，并指导团队进入以前未发现的需求和知识领域。
- 在观察阶段，W+H 问题有助于探究"发生了什么""在哪里发生""怎么发生的"。

哪些工具可以替代？

- 同理心访谈（请参阅第 49 页）。
- 探索式访谈（请参阅第 55 页）。
- AEIOU（请参阅第 99 页）。

哪些工具支持使用此工具？

- 问题陈述（请参阅第 41 页）。
- 设计原则（请参阅第 45 页）。
- 5 个"为什么"（请参阅第 59 页）。

我们需要多少时间和多少材料？

团队人数

- "5W+1H"提问法可以应用于团队，也可以为访谈做准备
- 这就是团队人数次要的原因

3~5 人

所需时长

- 持续时间各不相同。"5W+1H"提问法可以被快速、专断地用作切入点，也可以在许多讨论中集中使用
- 通常，W+H问题在设计周期的许多阶段都是有利的工具

30~60 分钟

所需材料

- 在一张纸上打印模板或者画"5W+1H"的表格
- 笔、便利贴

模板："5W+1H"提问法

谁	什么	何时	哪里	为什么	如何
谁参与其中？	关于问题我们已知什么？	问题从什么时候开始？	问题在哪里出现？	为什么这个问题很重要？	这个问题如何能成为一个机会？
谁被情况影响？	我们想要知道什么？	人们想什么时候得到结果？	以前在哪里解决的？	它为什么发生？	它如何被解决？
谁是做决定的人？	应仔细检查哪些假设？		哪里存在类似情况？	它为什么还没有被解决？	为解决该问题已经尝试了什么？

该工具如何应用？

- "5W+1H"提问法可用于各种情况。我们想介绍两种情况。

情况 1：更好地理解问题

目的：初步概览问题，以及有关可能的假设和起点的信息。

- 尝试提出并回答所有有关 W+H 的问题。
- 如果在给定的背景中 W+H 问题没有意义，请跳过该问题。
- 查找存在不确定性的地方或出现其他问题之处。找出访谈中应该提出的问题。

情况 2：进一步了解需求

目标：为访谈用户或利益相关者提供基础。

- 准备可能的子问题列表（例如以思维导图的形式）。
- 改变问题，以适应他们的情况。
- 由此创建访谈问题或问题地图。
- 尝试获取大量信息。甚至在其他 W+H 问题中也问为什么。

这是克里斯汀·比格曼（Kristine Biegman）最喜欢的工具

职位：

培训师 / 教练 / 以人为本的设计引导员
launchlabs GmbH，柏林

"设计思想促使我们开放、尽情假设、进行实验、拥抱不安全感和'失败'，最重要的是：信任流程。对我而言，设计思维是一种强大的工具，可以在为人设计时使人与人之间发生美好的事情。我每天都在为此做出贡献！"

为什么它是她最喜欢的工具？

"5W+1H"提问法可能是整个设计思维周期中最常用的工具之一。这些问题对于更好地理解问题陈述和相关问题区域特别有价值。此外，W+H 问题有助于分析和检查已收集的信息。W+H 问题是我最喜欢的工具，因为它们可以帮助我更深入地研究！

国家：
德国
所属：
launchlabs

确认者： **莫里兹·阿韦纳留斯（Moritz Avenarius）**
公司 / 职位： oose，设计思维引导员和策略顾问

专家提示：

为得到答案多问几次

- 通过再次询问，我们进行了更深入的研究。即使我们认为我们已经知道答案，我们也会再次询问。这似乎很奇怪，但是请使用"初学者思想"并像孩子一样连续几次询问"为什么"。
- 此外，我们应该尝试为每个问题找到多个答案。对于发掘更多有关真正需求的信息，有争议的答案可能特别有用。
- 如果表中的 W+H 问题在问题陈述的背景中没有意义，我们只需跳过它。
- 我们尝试通过"5W+1H"提问法收集尽可能多的信息，并将其与其他访谈技术相结合，例如 5 连问为什么。例如，可以创建可能的子问题列表，然后将其合并到思维导图中。

将问题转为否定，以建立不同的观点

- 将问题转为否定可以带来好处并鼓励创造力，例如，"什么时候不发生问题？"或"谁不受影响？"
- 我们还发现，在头脑风暴会议中使用"5W+1H"提问法或作为初步头脑转储的基础，以找出团队认为他们相信或知道的一切，这非常有用。

没有虚假新闻——始终坚持事实

- 此外，最好以事实作为基础来回答问题，例如在案头研究和数据分析的帮助下。

65

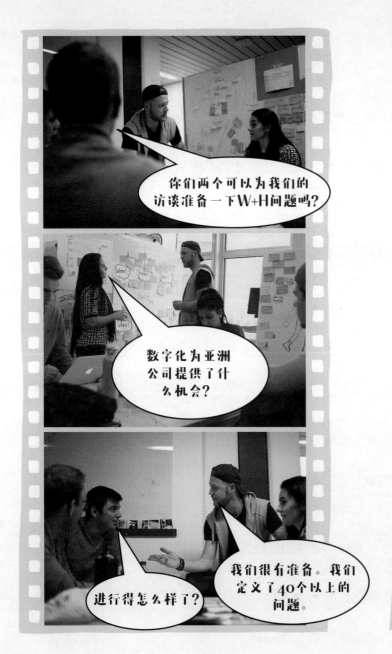

用例说明

- 为了准备对新加坡决策者的深入访谈，需拆分团队。
- W+H 问题旨在更好地理解问题。
- 最终，设计团队收集了 40 多个不同的 W+H 问题，这将帮助他们更多地了解东南亚公司的数字化转型。
- 莉莉鼓励设计思维团队在此过程中更频繁地使用"5W+1H"提问法。

关键收获

- 根据情况定义正确的 W+H 问题。
- 回答团队的问题，以给出结构化的概述。
- 在客户访谈中深入挖掘并再次询问。
- 用重要事实补充答案。

下载工具

www.dt-toolbook.com/wh-questions-en

待完成的工作（JTBD）

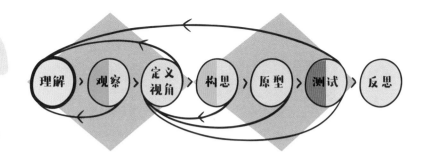
理解 〉 观察 〉 定义视角 〉 构思 〉 原型 〉 测试 〉 反思

我想要……

将问题解决方案集中在对客户有附加价值的事情上，并帮助他完成其任务。

当
我用数码相机拍了照，

我想要
能够以看起来像专业摄影师拍摄的方式进行编辑。

于是我可以
展示完美的图片。

当
我用我的手机拍照，

我想要
能够以简单的顺序编辑。

于是我可以
快速分享给我的朋友。

您可以使用该工具做什么？

- 以结构化的方式捕捉客户任务（待完成的工作）并获得新见解。
- 查找以前未提及的客户隐藏任务，以便以后从中得出客户需求或为已知需求提供更清晰的轮廓。
- 优化整个客户体验，例如，使服务具有独特的目的。

有关该工具的更多信息：

- 克里斯滕森·克莱顿（Christensen Clayton）的"待完成的工作"（JTBD）方法帮助我们专注于客户/用户并找到新的解决方案。
- 如果深刻理解了客户必须执行的任务，则可获得更大的成功可能。
- 这就是JTBD在设计思维界越来越受欢迎的原因。与客户必须执行的工作保持一致可以作为指南针，使破坏性的商业模式成为可能。
- JTBD的基本思想是，客户在必须解决任务时都会对其产品或服务"尖叫"。
- 最重要的目的是满足客户更深层次的社交、情感以及个人目标。

哪些工具可以替代？

- 用户画像/用户档案（请参阅第89页）。

哪些工具支持使用此工具？

- "5W+1H"提问法（请参阅第63页）。
- 5个"为什么"（请参阅第59页）。
- 同理心访谈（请参阅第49页）。
- 客户旅程图（请参阅第95页）。

我们需要多少时间和多少材料？

团队人数

3~5人

- JTBD可用于各种规模的团队。有效的团队规模不得超过5人
- 客户访谈最好成对进行

所需时长

60~120 分钟

- 每次访谈应估计每个问题陈述30~60分钟。进行至少两次访谈
- 基本上，JTBD可以在几分钟内完成；不过，这可能会引发进一步的讨论

所需材料

- 便利贴、钢笔、马克笔
- 挂图、墙或者其他可用的表面
- 如果合适，使用带有示例的客户任务模板

模板：待完成的工作（JTBD）

当我	我想要	以便我
（情况）	（动机）	（预期结果）
①	②	③

该工具如何应用？

- JTBD 包含三个要素：（1）情况描述，（2）动机解释，（3）结果预期。

- 使用 JTBD 方法捕获间接的目标和任务。为了理解它们，有必要对"5W+1H"提问法和"5 个'为什么'"方法进行更深入的研究。

- 可以在客户旅程（请参阅第 95 页）中或整个产品生命周期捕获客户任务。最好将任务单独记录下来，并分为要完成的不同任务。

- 提问为什么要完成每个任务。例如，从以下问题开始：客户为什么向我们购买？

- 此过程有助于客户任务的收集、结构化和优先级排序。

- 以"当我……（情况），我想要……（动机），以便我……（预期结果）"的形式写下客户任务。

- 基于此，接下来问"为什么不"，例如"为什么客户不向我们购买？"

- 从对 JTBD 句子的答复中，您将产生新的想法，最后产生对用户至关重要的体验和功能。

这是帕特里克·舒菲尔（Patrick Schüffel）最喜欢的工具

职位：
新加坡弗里堡管理学院教授兼联络官
STO Global-X 动量构建者
"设计思维可以帮助我以客户为导向，非常快速地开发产品和服务。"

为什么它是他最喜欢的工具？

待完成的工作（JTBD）是我最喜欢的工具，因为一方面它简单易懂；另一方面，它探讨了深层次的客户需求。如果使用得当，此工具可以为起初看似微不足道的情况提供决定性的视野。

国家：
新加坡

所属：
STO Global-X

确认者： 林恩·戈兰·弗洛克雅（Frøkjær Line Gram）

公司/职位：SODAQ，机械设计工程师

> 客户不仅购买产品，还雇用它们从事工作。
> ——克莱顿·克里斯藤森
> （Clayton Christensen）

比仅仅……更多

专家提示：

找到真正的需求

- JTBD 方法是很有价值的，因为客户/用户不愿谈论他们的需求，但是他们能够谈论他们必须执行的任务和面临的挑战。
- 为了使 JTBD 方法有收获，不仅应该浅显地使用它，而且还必须遵守一些原则。价值创造的重点在于客户要完成的核心任务。JTBD 构成了市场机会的基础，也就是说，还必须考虑其他任务，以获得整体场景（即，在产品生命周期中相邻任务及情绪任务以及客户/用户的接触点）。不要合并这些任务，而要分别测量它们。此外，每个任务都可以通过预先定义的 KPI 进行测量。预期结果是市场的一部分，准确描述了客户想要实现的目标。结果与解决方案无关，应通过定量调查技术进行验证和测量。

还要注重痛点和收获

- 同时，尝试记录客户在执行任务时所经历的痛点（问题和麻烦）和收获（收益和喜悦）。
- 客户方面的解决方法和临时解决方案也很有启发性。它们显示了客户花费时间和金钱来解决问题的点。

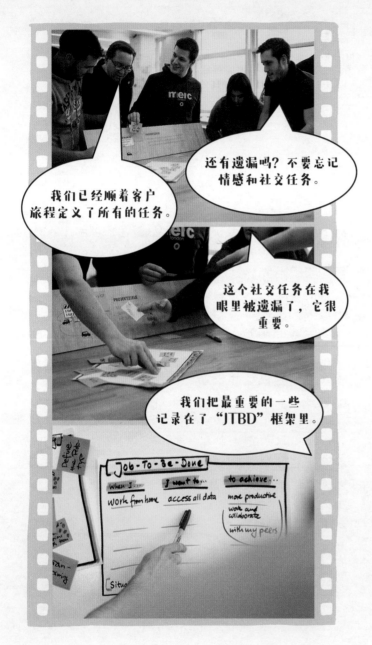

用例说明

- 莉莉的团队定义了用户应执行的任务。她以客户旅程为基础，并通过其他重要的情感和社交任务对其进行补充。
- 确定优先级后，将描述"待完成的工作"框架内最重要的任务。
- 为每个句子确定主要的痛点和收获。各个 JTBD 是莉莉重新设计客户体验的重要起点。

关键收获

- 根据以下模式记录客户任务："当我……（情况）时，我想要……（动机），因此我可以……（预期结果）。"
- 隐藏的非功能性的、社交的、情感的或个人的客户任务特别重要，它们通常是构成解决方案的关键。
- 将 JTBD 框架用于客户旅程中的所有任务。

下载工具

www.dt-toolbook.com/jtbd-en

极端用户 / 意见领袖用户

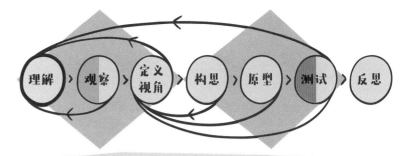

我想要……

寻找普通用户所不知道的那些新的、具有创造性的想法和需求。

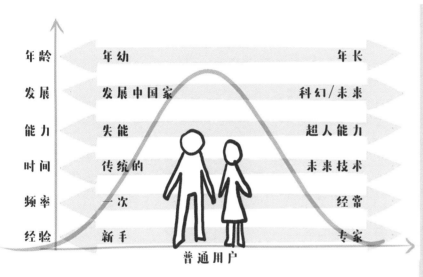

您可以使用该工具做什么？

- 探索普通用户无法表达的那些需求。
- 寻找新的、具有创造性的想法。
- 识别用户行为或需求的早期趋势。
- 构思出更具包容性的设计。

有关该工具的更多信息：

- 极端用户 / 意见领袖用户（也称为高级用户和专家用户）基于相同的基本思想。通过与他们互动，我们希望收集有关用户及其需求的更好的信息。
- 意见领袖用户经常以创新者的身份出现。意见领袖用户的需求领先于大众市场。意见领袖用户是已经有强烈需求的用户，无论产品是否存在，甚至可能已经创建了解决方案，因为他们从任何解决方案中都可以受益匪浅。对于复杂的产品，传统的意见领袖用户方法已达到极限。
- 但是，极端用户是指超出正常使用限制或他们使用产品、系统或空间远多于普通用户（例如，出租车司机与普通汽车司机，极限运动员与休闲运动员）。
- 极限用户对世界的体验与普通用户不同。这意味着他们的需求会更加突出。极端用户群体发现的需求通常也是更广泛人群中的潜在需求。

哪些工具可以替代？

- 同理心访谈（请参阅第 49 页）。
- 探索式访谈（请参阅第 55 页）。
- AEIOU（请参阅第 99 页）。
- 同理心共情图（请参阅第 85 页）。
- 同行对同行观察（请参阅第 107 页）。

哪些工具支持使用此工具？

- 5 个"为什么"（请参阅第 59 页）。
- "5W+1H"提问法（请参阅第 63 页）。
- 待完成的工作（请参阅第 67 页）。

我们需要多少时间和多少材料？

团队人数 **2人**	**所需时长** **30~120分钟**	**所需材料**

- 理想情况下2人一组，一人专注于对话，另一人记录陈述

- 与用户在其环境中的互动可能会有所不同
- 寻找意见领袖用户通常需要花费大量时间和精力。极端用户更容易找到
- 向已知用户询问有关其他潜在用户的建议

- 笔记本、笔
- 智能手机或相机，如果访谈伙伴允许，可用来记录发现

程序："极端用户 / 意见领袖用户"

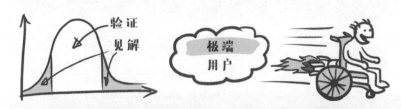

	特　点	复杂程度	结　果	程　序
意见领袖用户	赶超潮流 愿意投入时间和资源，经验丰富且联系紧密	难以找到	通常有非常好的见解	1.识别趋势 2.确定意见领袖用户 3.与意见领袖用户共同创造 4.反思并把结果置入问题陈述中
极端用户	极端： 年轻/年老，贫穷/有钱 差异： 普通/不经常使用的用户，专家/业余者	容易找到	额外的有用信息	1.确定极端用户 2.确定观察和互动（提问、影子或小组访谈） 3.将调查结果用于角色，加强问题陈述或收集初步想法

该工具如何应用？

意见领袖用户

- 确定市场趋势或相关问题陈述领域的潜在意见领袖用户。
- 与意见领袖用户进行访谈或共创。通常会建议询问意见领袖用户其他潜在意见领袖用户的建议。
- 先前未考虑的解决方案及解决的路径可能来自与意见领袖用户的交互。

极端用户

- 根据感兴趣的维度来确定潜在的极端用户（例如，年幼或年长的人，初学者或超级专家）。
- 确定如何了解他们的更多信息。
- 使用调查结果来积累有关问题或更广泛的目标群体的信息。高级用户是具有高使用强度的重型用户。

程序

- 在采访和观察意见领袖用户、超级用户或极端用户时，我们要理解其使用环境以及那些以前未知的解决方案，例如此类用户可能已经开发出来了。然后应通过测试原型来验证这些发现，以确保该想法也满足目标用户的需求。

这是卡佳·霍尔塔—奥托（Katja Holtta-Otto）最喜欢的工具

职位：

阿尔托大学设计工厂产品开发教授

"设计思维确实是关于人的思维。这是在考虑我们为人所开发，尤其是为了那些非显而易见的人。"

为什么它是她最喜欢的工具？

对我而言，与这些用户的互动就像是有人递给我一个放大镜，让我可以看到他们的需求，这当然一直存在，但以前我却没意识到。在不同的设计挑战中，与极端用户的合作极大地帮助了我。在一个项目中，我获得了有关轮椅的见解。在与极端用户互动时，我意识到以下事实：这些辅助工具不仅应在道路上工作，而且还应在不平坦的表面（例如草坪或碎石路）上工作。

国家：
芬兰
所属：
阿尔托大学

确认者： 安德烈亚斯·乌斯曼（Uthmann Andreas）

公司／职位： CKW，新业务与创新主管

专家提示：

寻找疯狂的想法
- 与极端用户进行鼓舞人心的交流经常使我们产生疯狂而新颖的想法。我们应该抓住一切机会与这类用户共度时光。
- 通常，我们应该将每个用户都视为专家。我们尊重他们的担忧，特别是在我们与敏感群体打交道时。

跨界合作
- 我们在与极端用户群体（8~12 个）进行互动方面拥有非常好的经验。小组内部的不同意见和互动通常会产生其他见解。
- 这表明我们应该始终观察并采访几个极端用户。结果是，识别需求模式的可能性增加。
- 但是要当心！并非每个人以极端的方式运用某些东西都是创新的。极端用户不是意见领袖用户。

使用所有渠道与潜在用户保持联系
- 与主要用户进行互动和保持联系的可能性多种多样。它们包括 WhatsApp 组或临时博客。他们可以适应普通用户或意见领袖用户，并提供广泛的讨论可能性。
- 此外，可以临时设置聊天，所有参与者都可以为其创建文稿。自发产生的第一个点子、想法和有限调查的"信箱"也会促进互动。

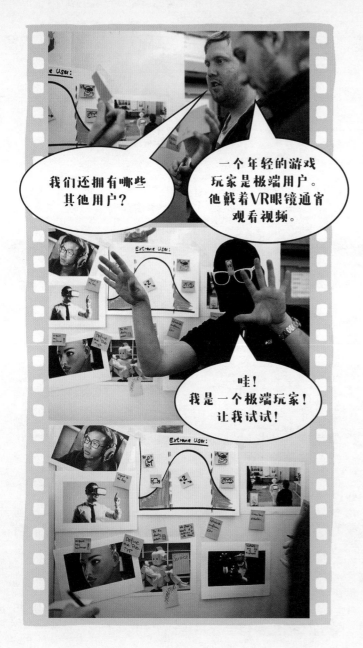

- 莉莉的团队确定了意见领袖用户和极端用户，以便抓住大多数用户的需求。
- 一个玩家是极端用户。他在家时只在虚拟世界体验中生活，而不会注意到现实世界中的许多事物。他对应该精心设计的虚拟世界有非常具体的想法。
- 莉莉的团队希望专注于这类极端用户，以进一步完善他们对问题的理解。
- 确定的意见领袖用户和极端用户的图像有助于团队与他们建立同理心。

关键收获

- 即使乍一看似乎并不相关，也要考虑所有极端用户需求。通常，我们无法正确感知事物（例如，我们在嘈杂的环境中听不到声音）。
- 此后要对所有类型的用户进行测试，而不仅仅对极限用户和意见领袖用户进行测试。

下载工具

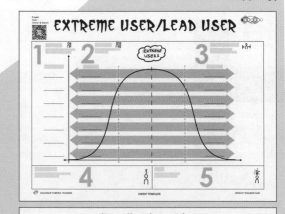

www.dt-toolbook.com/extreme-user-en

74

利益相关者地图

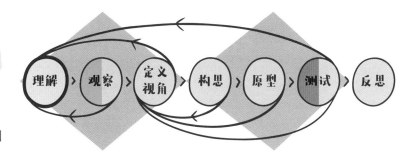

我想要……

对那些对问题和潜在解决方案有主张或兴趣的组织和人员，即利益相关者进行理解。

您可以使用该工具做什么？

- 获得有价值的信息，以进行战略和沟通计划以及未来的活动。
- 对某些参与者在项目中的影响做出假设。
- 找出暗示缺乏参与者信息的线索，例如，到目前为止尚未充分考虑哪些参与者（白点）。
- 就联盟或权力结构得出初步结论，并确定不同利益相关者之间的潜在冲突。

有关该工具的更多信息：

- 利益相关者地图是一种可视化工具，有助于阐明各个利益相关者的立场。该工具是利益相关者分析的一部分，旨在识别利益、障碍和支持因素以及系统内的权力结构。
- 利润相关者地图是一种可视化的工具，它有助于我们厘清各个利益相关者的立场。该工具帮助我们对利益相关者进行分析，有助于我们识别与利益相关者有关的利益因素、障碍因素和支持因素，以及系统中的权力结构。
- 了解利益集团并与他们建立关系是该过程的重要组成部分。
- 有关利益相关者的知识至关重要，因为他们是决定项目"成"或"败"的人；此外，他们对于解决方案的实施至关重要。

哪些工具可以替代？

- 权力利益矩阵。

哪些工具支持使用此工具？

- "5W+1H"提问法（请参阅第 63 页）。
- AEIOU（请参阅第 99 页）。
- 头脑风暴（请参阅第 143 页）。

我们需要多少时间和多少材料?

团队人数

3~6人

- 理想情况下，团队由各自利益相关者的代表组成
- 通常，设计团队会先绘图，然后在与利益相关者的后续讨论中验证结果

所需时长

60~240 分钟

- 利益相关者地图的创建需要60~240分钟，具体取决于复杂程度
- 通常，涉及的所有各方都要花一些时间来公开谈论利益相关者及其需求

所需材料

- 大张纸和笔
- 大方桌或者白板
- 使用乐高积木或Playmobil小雕像，您可以将角色分配给各个参与者

程序和模板：利益相关者地图

① **定义用例**

② **利益相关者头脑风暴**

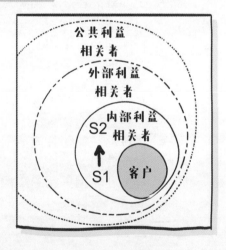

③ **描绘连接**

——— 亲密关系（经常联系，信息交流，协作，相互信任，共同利益）。

—?— 弱关系或非正式关系。问号显示不清楚的关系。

═══ 以机构形式建立的联盟和合作项目。

——▶ 箭头指示流向，例如信息和价值的流向。

⚡ 闪电标志表明利益相关者之间紧张、冲突或危险。

—‖— 破裂或受伤的关系。

该工具如何应用?

- **步骤 1：** 从用例的确定开始。它可以是一个产品、项目，也可以是不同部门的合作。

- **步骤 2：** 列出所有涉及的利益相关者。

- 此外，通过发问深度理解不同的利益相关者。问题的定义应依据用例：
 - 谁会从成功中受益？谁会在意它取得成功？
 - 我们可以与谁协作？谁会为我们提供有价值的想法？
 - 销售和市场如何能够产生影响？
 - 谁在阻止这个想法？出于什么原因？谁会从失败中获益？

- **步骤 3：** 首先，绘制出利益相关者地图，并把不同的利益相关者放在图中。然后，把利益相关者之间的关系在图中标示出来。

- 定义和使用不同的符号，以表达不同的连接，比如用断线表达更为复杂的关系。

- 反思利益相关者地图，根据地图决定后续的步骤、行动，以及可能的结果。

这是安珀·杜宾斯基（Dubinsky Amber）最喜欢的工具

职位：

THES-TauscHaus-EduSpace 联合创始人

"我生活中遵循的原则是：只有当您能够将它可视化时，您才真正理解它。"

为什么它是她最喜欢的工具？

团队、部门、组织和其他利益集团内部的动态通常非常令人兴奋、复杂且至关重要。理解这些相互作用非常重要，为此，创建利益相关者地图至关重要。然后，必须以建设性的方式处理确定的关系，这需要有充分的敏锐性、清晰性和透明性。

国家：
瑞士
所属：
THES

确认者： **雷莫·甘德（Gander Remo）**

公司 / 职位： 博萨德集团，集团项目经理

专家提示：

召集合适的人来工作

- 为了创建利益相关者地图和分析利益相关者，重要的是仔细选择参与者。首先，我们需要专业知识；其次，我们需要参与者带来崭新的视角。通常，在项目团队上创建利益相关者地图并随后与最重要的参与者进行访谈，他们质疑我们的假设是很有意义的。

高效地做有效的工作

- 通常，在定义利益相关者时，重要的是尽可能具体。
- 应该安排足够的时间进行头脑风暴，以对利益相关者进行定位和评估。通用的符号语言有助于解释。我们在将不同的人物用于利益相关者地图（例如来自Lego Fabuland的动物）方面拥有非常丰富的经验。可以使用不同颜色的电线和管道进行连接。

确定关键的利益相关者

- 建议在整个项目中交流结果并定期更新。项目实施的利益相关者地图对于项目的成功至关重要。在准备实施解决方案时，应用利益相关者分析已证明其价值超过了很多倍。

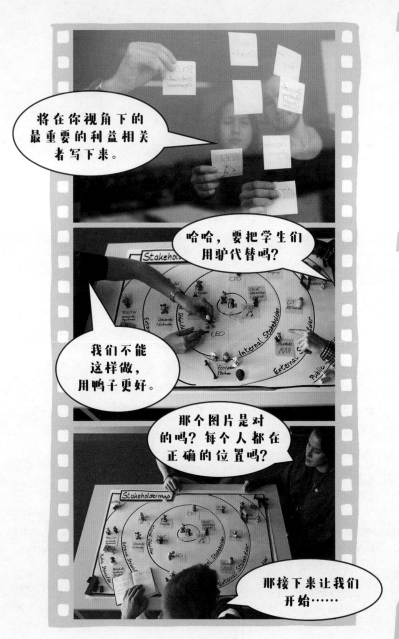

- 莉莉首先与她的团队进行了头脑风暴会议。随后,他们一起挑选了最重要的利益相关者。为了更好地识别利益相关者,团队使用象征性人物来形容他们的性格。
- 然后以这样一种方式排列他们:他们代表彼此之间的关系,并确定谁是最重要的关系,以及将以何种方式牵涉到谁。
- 这样,可以在早期阶段定义沟通措施,并且不会遗忘任何人。基于此,莉莉现在可以让关键利益相关者参与进来,例如与他们一起测试原型。

关键收获

- 定义特定的用例。
- 与所有利益相关者一起编制清单。
- 提出特定的关键问题,例如"谁将从成功中受益?"
- 在利益相关者地图上输入利益相关者,并可视化彼此之间的关系。
- 思考结果,并从中推断出应采取的具体步骤。

下载工具

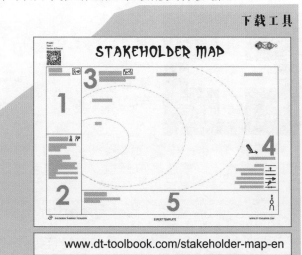

www.dt-toolbook.com/stakeholder-map-en

78

情绪反应卡

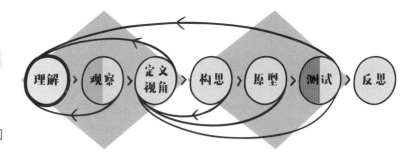

理解 > 观察 > 定义视角 > 构思 > 原型 > 测试 > 反思

我想要……

了解互动时用户的感受，从而获得更好的访谈结果和见解。

您可以使用该工具做什么？

- 在重新设计现有产品之前测试它们的吸引力，然后将其与新的创意进行比较。
- 了解有关竞争产品、品牌和体验的更多信息。
- 收集有关策略、信息体系结构、交互、美和速度的陈述。
- 目标愿景：尽早从客户那里了解客户希望他的产品如何被用户表述。
- 对于新产品，找出用户的经历、想法和感受（例如，在进行可用性测试后）。
- 比较各种迭代中的原型。

有关该工具的更多信息：

- 情绪反应卡是用于同理心目标群体分析的定性工具。这些卡片为目标人群提供了一种简单的帮助，使他们能够有针对性地更深入地谈论一种情况。
- 因此，鼓励目标群体的成员谈论他们的情感、信念和看法。人们可以很好地记住某种感觉，但是他们通常需要触发器才能开始谈论它。
- 情绪反应卡通常用于设计思维周期的早期阶段，以获取理解并确定发展方向。
- 2002 年，贝内德克·乔伊（Joey Benedeck）和麦诺·崔西（Trish Miner）在其出版物《测量期望度》（*Measuring Desirability*）中首次提到"微软反应卡"，当时仍以 118 张卡为基础。事实证明，50 张情绪反应卡对我们已足够。

哪些工具可以替代？

- 同理心访谈（请参阅第 49 页）。
- 同理心共情图（请参阅第 85 页）。

哪些工具支持使用此工具？

- 用户画像／用户档案（请参阅第 89 页）。
- 结构化可用性测试（请参阅第 221 页）。
- 解决方案访谈（请参阅第 217 页）。
- 5 个"为什么"（请参阅第 59 页）。
- "5W+1H"提问法（请参阅第 63 页）。

团队人数	所需时长	所需材料
		✂
• 理想情况下2人一组。一个人观察对话，而另一个人提出问题 • 但这也适用于一名采访者 **1~2人**	• 您需要大约5分钟的时间来准备情绪反应卡 • 根据后续问题，应计划10～15分钟进行一轮 **15~20 分钟**	• 50张情绪反应卡 • 笔记本和笔

模板和程序：情绪反应卡

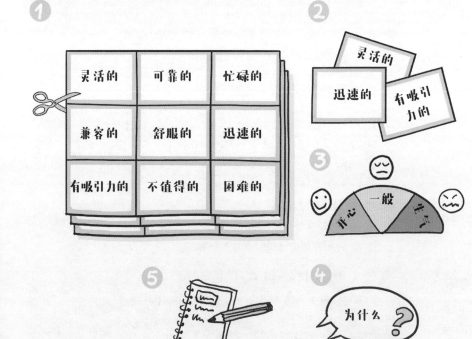

注：基于微软期望度工具包

80

该工具如何应用？

- **步骤 1：** 打印 50 张卡，然后将它们粘贴在薄纸板上。

- **步骤 2：** 以任意顺序将卡片放在单独的桌子上。

- **步骤 3：** 在测试后要求用户从中选择 3 张最能描述他们使用该产品的体验的卡。另外，形容词是否绝对准确并不重要，而且也可以用作否定！它只是作为一种情感的触发。在选择过程中，也允许该人表现出情绪并自言自语。记录下一切明显的情况！测试人员拿起卡片后，将其放在桌子上并写下形容词。在笔记上留一点空间，以用作日后的见解。

- **步骤 4：** 用户选择了 3 张卡片后，立即（通过问题）探索形容词以适应用户的情况，并通过问"为什么"来加深理解。其他提问技巧会产生补充信息，例如"您期望什么"等。

- **步骤 5：** 还要将语句记为直接引用。拍摄关系图的情况的照片或在视频中记录故事。

这是阿明·埃利（Egli Armin）最喜欢的工具

职位：

用户体验与创新 UX 顾问和讲师
"设计思维是我神奇的工具箱，通过它我可以与客户一起创造合适的产品。"

为什么它是他最喜欢的工具？

我认为获得优质产品的途径并不明显。解决方案通常会（在问题中）自我暗示，但却是隐形的。掌握项目的核心和问题是我的工作。在这种情况下，最重要的问题就是"为什么"。当我仔细查看所涉及的人时，会发现他们之间的联系和原始问题。这便需要信任。有了信任，我就可以研究个人的故事。情感反应卡为它提供了一个简单的入口。然后我再更深入地挖掘。

国家：
瑞士
所属：
Zühlke

确认者： **哈斯勒·菲利普（Philip Hassler）**

公司 / 职位： Venturelab | 联席董事

专家提示：

情绪反应卡也可用于阐明愿景或进行原型测试。

定义更大的愿景

■ 甚至在项目开始之前，这些卡片就可以用来提高客户对其后来产品及其属性的认识。
■ 持续时间：5 分钟考虑产品（不是最终产品），5 分钟考虑"为什么"问题。例如，在与首席执行官和产品经理访谈时，很有趣的是看到受访者在哪个级别上回答（战略、职能、互动、美学）。这可能已经导致"尤里卡（我发现了）"（当发现或探索到某事时，会发出一种喜悦或满足的声音）的时刻，从而为设计原则提供了重要的信息。

探索及回应原型

■ 这些卡用于对用户的观点进行深入分析，例如在测试原型后。
■ 典型的持续时间：大约 3 分钟选择 3 张卡。用户为每张卡片讲的故事（"为什么"问题）需要 10 分钟。

熟记于心

■ 如果要查询当前情况（可能使用几种工具），然后再询问所需的将来情况：首先使用所有工具提出有关当前情况的问题，只有这样才能找出用户对目标情况的看法。否则，我们将冒着出现影响当前状况的问题的风险。

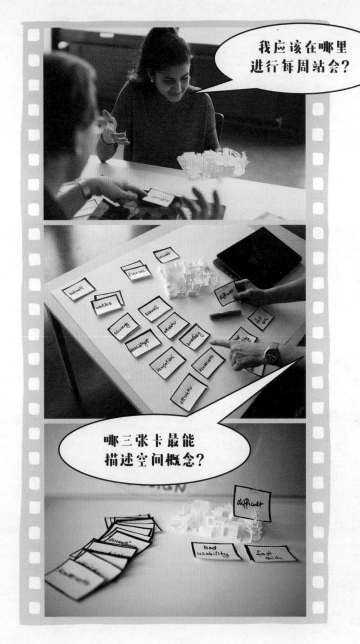

- 在"工作的未来"框架内,设计团队为高速协作设计了各种楼层布局。
- 在 3D 模型中进行典型漫游之后,团队将使用"情绪反应卡"来测试情绪反应与空间概念的关系,而与房间大小无关。
- 测试人员选择形容词"困难的",然后对它说:"如果我想象在这个房间里工作……哎……他们不利于直接有效地合作,例如在狭窄的走廊上举行站立会议,这很困难。"

关键收获

- 人们会记住情绪。
- 人们容易记住是否给了他们触发信息,例如情绪反应卡。
- 用户和客户通常想要保持礼貌。该卡有助于降低抑制作用。

www.dt-toolbook.com/response-cards-en

82

观察

在定义问题之后，设计思维过程的下一个阶段就是观察。在此阶段，我们希望尽可能多地了解用户及其需求。这就是为什么我们将客户体验链、用户画像和探索式访谈以及诸如 AEIOU 框架之类的简单工具一起使用。这些工具可以帮助我们收集和记录见解。

同理心共情图

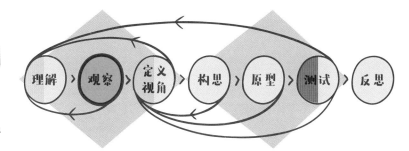
我想要……

更好地了解客户／用户，感知他／她的感受并对其行为产生同理心。

您可以使用该工具做什么？

- 记录从与用户的观察或测试中得出的见解，并从不同角度捕获用户，以建立同理心。
- 更好地了解用户遇到的问题（痛点）或潜在的好处（收获），并推断出他的任务（所谓的待完成的工作）。
- 收集调查结果以创建用户画像。
- 简要总结观察结果并记录意外的见解。

有关该工具的更多信息：

- 同理心共情图是进行同理心目标群体分析的工具。它用于识别现有或潜在用户和客户的感受、想法和态度，并了解他们的需求。
- 目的是通过 W+H 问题获得对潜在用户的深入见解。
- 与客户旅程图或角色相比，同理心共情图更多地关注潜在客户的情感状态。
- 我们在"理解""观察""定义视角"和"测试"阶段都会使用同理心共情图。
- 我们还建议您与熟悉那些用户／客户的专家交谈，您也要驱动自己做用户正在做的事情："穿上用户的鞋子走路！"

哪些工具可以替代？

- 同理心访谈（请参阅第 49 页）。
- 反馈捕捉矩阵（在"测试"阶段，请参阅第 209 页）。
- 价值主张画布。

哪些工具支持使用此工具？

- 客户旅程图（请参阅第 95 页）。
- 用户画像／用户档案（请参阅第 89 页）。
- 待完成的工作（请参阅第 67 页）。

我们需要多少时间和多少材料？

团队人数

2~3人

- 每次访谈由2人组成团队比较理想
- 一个人记录，另一个人提出问题

所需时长

**20~30
分钟**

- 通常是20~30分钟，或者是访谈或对话持续的时间
- 由于"待完成的工作"通常并不明显，因此推断要执行的任务可能需要花费更多时间

所需材料

- 在A4或A3上打印一些同理心共情图模板
- 用于在同理心共情图上写下关键点的笔和便利贴

模板：同理心共情图

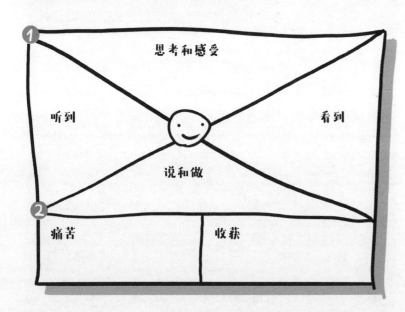

该工具如何应用？

- 在同理心共情图中，我们探索"需求"。我们专注于用户需要解决的动词（活动）而不是名词（解决方案）的方式思考。
- 在纸上画出模板，或使用同理心共情图模板。
- **步骤1：** 在访谈期间（或之后）填写模板中的部分。

1. 客户/用户会看到什么？
 - 他的环境是什么样的？
 - 客户在哪里？他看到了什么？
2. 客户/用户听到什么？
 - 客户/用户听到什么？
 - 谁影响他？谁在跟他说话？
3. 客户/用户如何思考和感受？
 - 什么情绪驱动客户/用户？
 - 客户/用户如何看待？
 - 它对他们及其态度有何评价？
4. 客户/用户说什么？
 - 客户/用户怎么说？
 - 客户/用户必须做什么？
 - 用户在哪里表现矛盾？

- **步骤2：** 同时填写"痛点"和"收获"部分。
 - 他/她最大的问题和挑战是什么？
 - 他/她可能拥有哪些机会和收获？

这是劳伦·拉辛（Laurène Racine）最喜欢的工具

职位：

Ava 产品经理

"分歧存在于我们生活的各个方面。设计思维不仅为解决分歧世界中的问题提供了思路，而且还使他们能够充分享受它们。"

为什么它是她最喜欢的工具？

好的设计基于对设计对象的深刻理解。设计师有很多方法可以发展这种同理心。同理心共情图可以帮助我们像初学者一样好奇地定位情况。我们自觉地并全身心地经历了用户所经历的体验！该图是极好的补充。例如，它有助于了解客户的用户画像和情况。但是，如果我们将自己置于同样的情况下，则效果最佳。

国家：
瑞士

所属：
阿瓦

确认者： 杰西卡·韦伯—萨比尔（Jessika Weber-Sabil）

公司 / 职位： 布雷达应用科技大学高级研究员兼讲师

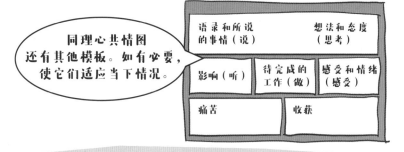

同理心共情图还有其他模板。如有必要，使它们适应当下情况。

语录和所说的事情（说）		想法和态度（思考）
影响（听）	待完成的工作（做）	感受和情绪（感受）
痛苦	收获	

专家提示：

为价值主张设计奠定基础

- 在稍后与团队讨论中完成"痛苦"和"收获"。这样，就可以同时审视同理心共情图中的陈述并对其进行反思。
- 从"做"上推断客户任务（要完成的工作）。
- 这样，您将为用户画像的创建和价值主张画布奠定坚实的基础。

记录发现的结果

- 互动中的发现必须有据可查。一些照片和视频非常有用，因为这样可以很容易地与设计团队共享它们。
- 逐字写下最令人惊讶和最重要的语录和陈述。

关注人类的价值观

- 思想、观点、感受和情感不能被直接观察到。相反，它们是被从各种各样的线索中推断出来的。另外，注意肢体语言、语气和词语的选择，因为它们通常代表的比语言多。用摄像机拍摄它们。

专注于关键方面

- 专注于最重要的要点，专注三个最主要的痛点和收获。

寻找矛盾

- 注意当中的矛盾并思考其重要性。通常，我们可以从两个特征或陈述之间的矛盾中识别出一些新的东西，例如用户 / 客户所说的话与他的最终行为之间的矛盾。

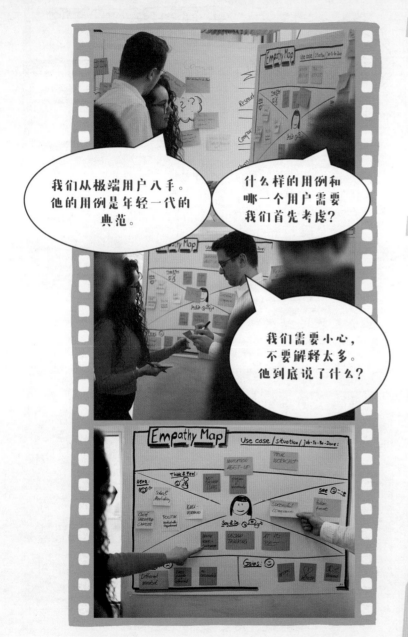

- 访谈后，所有参与者总结他们的主要发现并将其输入到同理心共情图上。
- 由于莉莉的团队已经用视频记录了与极端用户的整个访谈，因此可以再次查看关键部分。
- 最后，确定痛点和收获以及客户任务（待完成的工作）。团队将这些发现转移到用户信息，然后转移到符合这些发现的用户画像。

关键收获

- 同理心是理解他人，理解他们的生活、他们的处境、他们的工作，并从他们的角度解决问题的能力。建立同理心意味着直面用户。
- 使用动词，而不是名词。需求是动词（用户需要帮助的行动）。名词通常是解决方案。
- 复查和质疑假设，并从中得出见解。

下载工具

www.dt-toolbook.com/empathy-map-en

88

用户画像 / 用户档案

包含多元的信息来描绘用户和未来客户。

我想要……

了解有关用户 / 客户的更多信息，来设计解决方案。

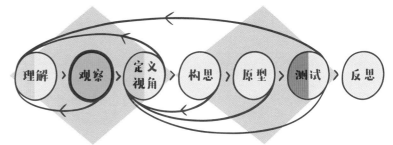

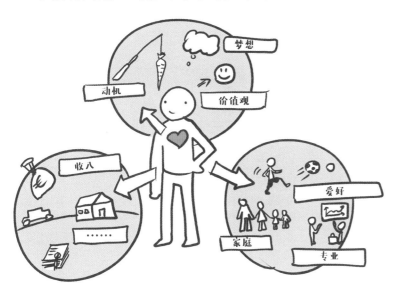

您可以使用该工具做什么？

- 创建一个虚拟角色，他是解决方案的潜在用户 / 客户。
- 创建团队中所有人共享的用户 / 客户图片。
- 可视化典型用户 / 客户的目标、期望和需求，并与设计团队共享。
- 对目标群体保持一致的理解。
- 记录典型用户 / 客户体验的故事和图片。

有关该工具的更多信息：

- 用户画像（通常称为用户画像、客户画像或购买者画像）是为代表用户或客户类型而创建的虚拟人物。
- 角色将潜在的新解决方案（例如网站、品牌、产品或服务）放到各自的需求和要完成的工作中。
- 这可以代表网站的个别功能、交互作用或外观设计。
- 应尽可能准确地描述用户画像。这意味着它具有姓名、性别和基本的人口统计数据（例如年龄、职业、爱好）。还要记录有关角色的性格、特征等信息。同样，用户画像的小传可能有助于从社会环境中得出有关购买行为的结论。
- 团队应该能够像对待一个真实的人一样对待这个角色。

哪些工具可以替代？

- 来自互联网的用户画像。
- 自由式用户画像（请参阅第 91 页）。
- 未来用户画像（请参阅第 92 页）。

哪些工具支持使用此工具？

- 同理心访谈（请参阅第 49 页）。
- 同理心共情图（请参阅第 85 页）。
- "5W+1H"提问法（请参阅第 63 页）。

我们需要多少时间和多少材料?

团队人数

2~5人

- 整个设计团队（2~5名成员）积极参与讨论，并提供观察和见解
- 用户信息也可以单独填写

所需时长

20~40 分钟

- 仅创建一个客户信息通常需要20~40分钟。若涉及更多详细信息（例如基于照片），必须计划更多时间
- 应该为每个问题陈述创建一个单独的客户信息或用户画像
- 另外，两人或两人以上可以组成一个目标组

所需材料

- 具有绘制结构的模板或活动挂图
- 笔和便利贴
- 观察自然环境中潜在客户的照片

程序和模板：用户画像和用户信息

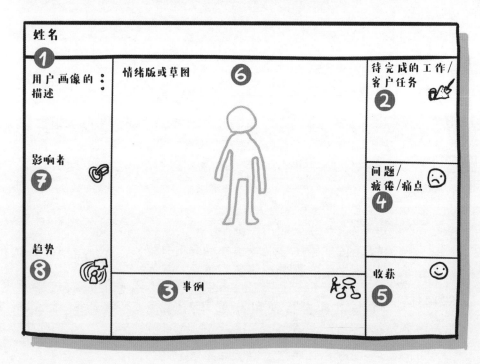

该工具如何应用?

- 收集有关潜在用户的信息，并与团队讨论哪种类型的用户画像可以代表问题陈述。

- **步骤 1：**描述用户画像。给它一个名字、性别和年龄。添加其他属性，例如社交环境、家庭、兴趣爱好等。

- **步骤 2：**用户要完成的任务（工作）是什么？他在哪里可以得到帮助？

- **步骤 3：**在问题陈述的背景下描述所有事例（在哪里，什么，如何？）。用户在哪里使用我们的建议？前后会发生什么？他是怎么做的？

- **步骤 4：**用户遇到的最大困难和问题是什么？它们可能是用户现有产品无法解决的问题或困难。

- **步骤 5：**确定用户拥有或可能拥有的收获（可能性、收益）和痛点（问题、挑战）。

- **步骤 6：**绘制一个可视化客户的模板（可选）；或在用户信息中添加杂志的照片或剪报，类似于设计师用来启发灵感的情绪板。

- **步骤 7：**考虑谁会对角色有影响（家庭、孩子、利益相关者等）。

- **步骤 8：**考虑哪些总体趋势（例如大趋势、市场趋势、技术趋势等）对角色有影响。

变体：自由式用户画像

我们需要多少时间和多少材料？

团队人数

- 整个设计团队（由2~5名成员组成）积极参与讨论，并提出意见和发现

2~5人

所需时长

- 创建用户画像需要20~60分钟
- 此外，必须安排时间来收集有关用户画像的信息并验证它

20~60 分钟

所需材料

- 2米×1米的纸
- 钢笔、便利贴、马克笔
- 杂志、报纸
- 胶带、胶水
- 网络图片
- 照片

程序：自由式用户画像

该工具如何应用？

- 自由式用户画像是临时出现的，并且基于我们头脑中关于所遇到的用户的记忆。
- **步骤 1：** 创建用户的真实尺寸模型。

 提示：将纸铺在地板上。一个人躺在适当的位置上，另一个人为其绘制轮廓。
- **步骤 2：** 根据问题或其行为来描述用户。使用典型元素完成画像。
- **步骤 3：** 使用人口统计信息填写自由式用户画像；定义其年龄和性别。
- **步骤 4：** 给角色命名。
- **步骤 5：** 使用客户资料中的元素（例如痛点、收获，待完成的工作、用例），并添加角色的行为、习惯、情感和社会关系。
- **步骤 6：** 完成用户画像。用杂志和报纸上的图片来装饰用户画像，并讨论他/她喜欢穿哪个品牌，他/她受到谁的影响。在价值观、道德和环境因素方面要具体。

变体：未来用户画像

我们需要多少时间和多少材料？

团队人数

2~5人

- 整个设计团队（理想情况下，由2~5名成员组成）积极参与讨论，并为观察和发现作贡献

所需时长

45~60 分钟

- 创建未来用户画像需要15~30分钟
- 此外，必须安排时间来收集有关信息
- 留出30分钟进行专门的解释

所需材料

- 2米×1米的纸
- 钢笔、便利贴、马克笔
- 杂志、报纸
- 胶带、胶水
- 网络图片
- 照片

程序：未来用户画像

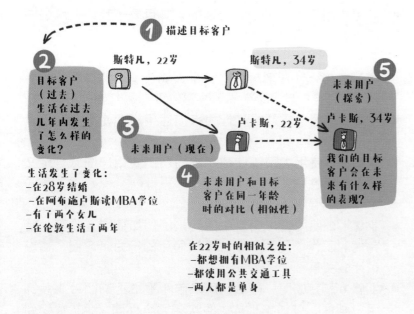

注：基于 *Playbook for Strategic Foresight and Innovation* by Tamara Carleton and William Cockayne, 2013，可在 www.innovation.io/playbook 获取

该工具如何应用？

设计团队尝试将用户画像推论到未来。特别是在时间期限较长（>5年）的创新项目中，这种考虑是有意义的。

- **步骤 1**：描述目标客户。
- **步骤 2**：考虑并与团队讨论该客户12年前的生活方式和价值观，以及他当时做出的决定。
 - 随着时间的推移，这一切都发生了什么变化？（由于在28岁时结婚，攻读MBA学位，成为两个女儿的父亲，在伦敦居住2年而发生的变化）
- **步骤 3**：在这一代研究的基础上，在此处和现在描述未来的用户。
- **步骤 4**：比较两个人（斯特凡和卢卡斯）22岁时的生活，并试图了解他们34岁时发生了什么变化，什么保持不变。
 - 22岁时的相似之处：都想拥有MBA学位；都使用公共交通工具；两人都是单身。
- **步骤 5**：推断未来的目标客户。我们未来的用户与当前目标客户的年龄相同。
- **步骤 6**：您从中获得什么见解？什么在将来是更重要的？

这是卡瑞纳·蒂娜曼（Carina Teichmann）最喜欢的工具

职位：

Mimacom AG 敏捷数字化顾问

"客户画像代表了设计思维的核心。通过用户画像概念，我们可以调查用户的受教育程度、生活方式、兴趣、价值、目标、需求、愿望、态度和行为，以实现根本性的创新。"

为什么它是她最喜欢的工具？

想到我想为之开发产品的人，我感到很兴奋——角色和性格的故事突然出现在我的脑海中。自由式用户画像使与潜在用户的合作更加生动；这样，我可以更好地了解客户的需求和愿望。真人形态的用户画像有助于更好地想象潜在的客户或用户。

国家：
瑞士
所属：
Mimacom AG

确认者： 弗洛里安·鲍姆加特纳（Florian Baumgartner）

公司/职位：Innoveto by Crowdinnovation AG| 创新推动者和合伙人

专家提示：

尽可能现实

■ 通过某些问题的陈述，我们开始认为所谓的双人用户画像非常有用。例如，一对已婚夫妇又或者是彼此交叉的两个系统（例如，人机交互中的 Robona）。
■ 应避免探索所有年龄段的一般角色，或者多性别的描述。这就是我们建议尽可能详细和现实地描述用户画像的原因。

不断完善客户画像

■ 通常，我们倾向于对某些目标群体做出快速假设，结果出现了基于错误假设的刻板印象。如果我们不确定，我们应该出去找一个像用户画像的人。如果找不到任何人，我们的假设便是错误的。
■ 在整个设计周期中不断完善用户画像。通过每次交互，在测试原型和进行观察时，都会增加见解，然后与设计团队共享并专注于它。

在适当的地方量化

■ 为了取得良好的效果，我们还通过用来自客户和用户的有意义的量化来丰富用户画像。这样，用户画像会变得更加真实和生动。
■ 关于每个问题陈述的用户画像数量，我们应该尽可能多地创建团队可以记住的用户画像，包括其特征。

- 在该项目中，莉莉的团队使用了针对多种类型客户的用户信息画布。团队喜欢这种结构，因为它可以使关键发现快速可见。
- 他们描述用户画像的背景，他／她的信息、行为、痛点、收获等，并用带引号的语录丰富用户画像。
- 团队还希望在未来用户画像上做工作。未来，人与机器人的关系变得越来越重要，莉莉的团队希望看到人们如何将这一事实整合到他们的团队中。

关键收获

- 用户画像是一个虚拟的人物，他被创建来代表用户或客户类型。
- 用户画像基于采访和观察中的事实。
- 使用报纸和杂志上的图片来使用户画像完整。
- 目的是在问题陈述的背景下，更多地了解角色的痛点、收获以及要完成的任务（待完成的工作）。

下载工具

www.dt-toolbook.com/persona-en

94

客户旅程图

我想要……

穿上客户的鞋子，详细了解他们与我们公司、我们的产品或服务互动时的体验。

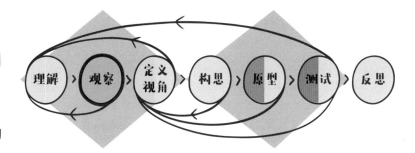

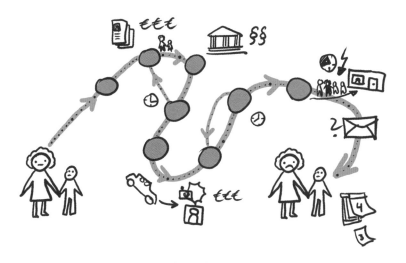

您可以使用该工具做什么？

- 在团队中建立有关客户对公司、产品或服务的体验的共识。
- 确定有哪些影响客户体验的"痛苦时刻"。
- 深刻理解客户的所有接触点。
- 消除客户交互中的问题点和差距，并设计独特的体验。
- 设计新的和改进的客户体验。
- 以客户为导向，不断开发新产品和服务。

有关该工具的更多信息：

- 客户旅程图使我们能够通过可视化客户在互动中出现的行为、想法、情感和感受，来与客户建立共鸣。
- 与通常只能绘制公司内部流程的流程图相比，客户旅程图是针对人及其需求的。
- 另外，客户旅程图会查看与产品或服务不直接相关的操作（例如通知、等待、订购、交付、安装、客户服务、废置等）。
- 客户旅程图通常是在"理解""观察""原型"阶段开发和使用的。
- 客户旅程也为创建服务蓝图提供了良好的基础。

哪些工具可以替代？

- 服务蓝图（请参阅第 195 页）。

哪些工具支持使用此工具？

- 同理心访谈（请参阅第 49 页）。
- 用户画像／用户档案（请参阅第 89 页）。
- 待完成的工作（请参阅第 67 页）。

我们需要多少时间和多少材料?

团队人数

4~6人

- 由专家和在相关过程中经验很少的人员组成的混合团队
- 理想情况下，每组4~6名成员

所需时长

120~240 分钟

- 持续时间取决于复杂程度。120分钟后可能会形成初稿
- 通常，特定的客户群体和客户旅程图上的事件需要变化

所需材料

- 钢笔、便利贴、马克笔
- 大白板
- 能挂有关客户／地点／活动的照片的大面积空间，同时它使旅程可视化

程序和模板：客户旅程图

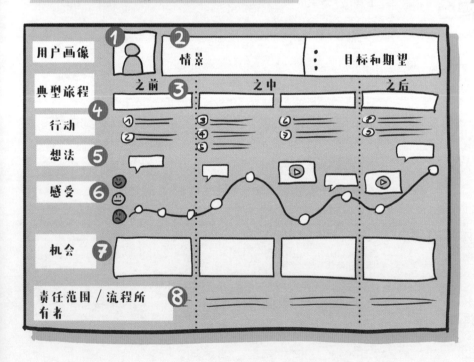

该工具如何应用?

- **步骤 1：** 选择要在客户旅程图中使用的角色用户画像，并与设计团队共享他／她的故事。

- **步骤 2：** 然后选择要完成的场景或工作。它在做什么？背景是什么？它可能是从头到尾的整个体验，也可能是当中的一部分。

- **步骤 3：** 描述实际体验前、中和后发生的事情，以确保包含了最重要的步骤。标记所有体验步骤（例如使用便利贴）。在扩展和细化之前，更容易在元级别上编译概述。

- **步骤 4：** 确定哪些交互应在图上的何处标记、如何标记。该模板为我们提供了典型旅程和相应动作的描述空间。

- **步骤 5 和 步骤 6：** 补充角色的想法（步骤5）和他／她感觉到的情绪（步骤6）。用彩色的圆贴或表情符号记录每个步骤的情绪状态（正面和负面）。

- **步骤 7 和 步骤 8：** 定义潜在的改进机会（步骤7）和负责组织内行动／流程的人员（步骤8）。一旦对体验有了清晰的了解，设计团队就会自动提出问题、新见解和潜在的改进。

职位：

客户体验设计师和创新顾问，提供新的工作方式，包括客户体验、设计思维、精益创业，以及创新。

"与其他许多方法论一样，应该从与原则相关的角度来进行设计。这些工具应按照这些原则以'合适'的方式应用，而不是按教条规定的顺序进行。"

为什么它是她最喜欢的工具？

公司和创新团队擅长改进现有流程，或者善于闭门造车地思考和创新。他们很少关注客户及其在所有互动中与公司的合作经历。客户旅程图触发了创新团队的"尤里卡（EUREKA）"时刻，因为它使我们从不同的角度看待流程。

国家：
南非
所属：
独立顾问

确认者： **布莱恩·理查兹（Bryans Richard）**

公司/职位： Aspen Impact 的设计创新者
印第安纳大学教授

专家提示：

创意思维

- 像记者一样思考，提出问题以具象地深化情感的客户旅程。
- 背景（人和场景）很重要。购房对新婚夫妇和百万富翁来说是完全不同的旅程，新婚夫妇要买第一套房子，百万富翁则要购买度假屋。
- 对理解现有经验有用的"旅程"，例如客户采取的所有行动，活动的背景，做一个决定，购买后的感觉，以及改善互动的所有可能性。

创造行动和目标

- 行动、目标、客户期待和失败都是"旅程"的组成部分，我们可以将其用于设计未来体验、现有流程或新产品，也适用于超出预期的情况。
- 衡量哪些是超出预期的措施。
- 我们可以将可能的客户旅程映射为第一个原型。例如，我们可以测试客户互动的初始联系人。
- 有很多方法可以改善客户旅程，例如消除情绪或在旅程的早期提供解决方案。此外，可以设计物理世界和数字世界之间的接口；可以增强积极的体验，消除消极的体验；或者可以更改顺序。

用例说明

- 莉莉的团队将客户旅程图划分为几个主要阶段，并分别查看每个阶段。这样，设计思维团队可以更好地专注于每个阶段。
- 团队确保所有人都考虑相同的用例，并就目标达成共识。
- 根据客户旅程图和情感曲线，团队确定应考虑的主要问题区域。
- 讨论中产生了新的见解，例如，通过特许经营进行的扩展尚未得到最佳设置。

关键收获

- 客户旅程图通过捕获旅程中的情绪，帮助团队共同厘清对客户及其问题的认知。
- 触点显示用户与公司的接触点。可以有选择地优化它们，以便为用户提供所需的体验。

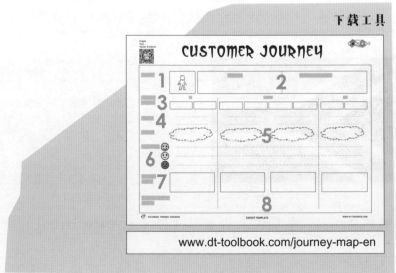

www.dt-toolbook.com/journey-map-en

AEIOU

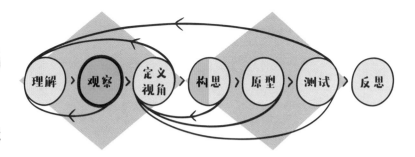

理解 > 观察 > 定义视角 > 构思 > 原型 > 测试 > 反思

我想要……

了解与用户 / 客户相关的那些问题，及其所处的环境信息。

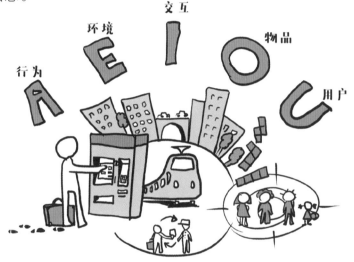

环境　交互　物品　行为　用户

您可以使用该工具做什么？

- 进行观察，提出正确的 W+H 问题，这些问题对于获取知识至关重要。
- 促进大型设计团队评估在平行观察中得到的大量结果。
- 使用户与活动、空间和物品相关联。
- 收集未公开的见解。
- 没有经验的设计团队也会收集见解，因为 AEIOU 工具提供了结构和指导。

有关该工具的更多信息：

- AEIOU 框架由里克·罗宾逊（Rick Robinson）、伊莉亚（Ilya Prokopoff）、约翰·凯恩（John Cain）和朱莉·波科尼（Julie Pokorny）在 1991 年开发。
- 在设计思维中，AEIOU 用于获取新见解的现场观察和可视化技术。
- 目的是通过 W + H 问题获得对潜在用户的深入见解。
- AEIOU 主要用于"了解"和"观察"阶段。它也可以成为新思想灵感的来源。

哪些工具可以替代？

- 斯普拉德利（Spradley）的 9 个维度：空间、角色、活动、目标、行为、事件、时间、目标、感受。
- A（x4）：气氛、角色、行为、手工制品。
- 索替林（Sotirin）：地区、人员、事物、谈话。
- POSTA：人、物、处境、时间、活动。

哪些工具支持使用此工具？

- 探索式访谈（请参阅第 55 页）。
- 用户画像／用户档案（请参阅第 89 页）。
- "5W+1H"提问法（请参阅第 63 页）。
- 5 个"为什么"（请参阅第 59 页）。

我们需要多少时间和多少材料?

团队人数

1~2人

- 理想情况下每次观察1~2人
- 根据情况,所有相关人员进行观察并进行记录;或一个人与用户互动,另一个人进行文档编制

所需时长

1~24 小时

- 观察可能需要1小时到一整天。
- 持续时间和频率取决于问题陈述以及收集见解的速度

所需材料

- 以A4尺寸打印AEIOU问卷,粘贴到一张纸板或固定在剪贴板上,以便在上面写字
- 笔

程序和模板:AEIOU

① 调查 ② 观察 ③ + ④

活动	发生了什么? 用户在做什么? 他们的任务是什么? 他们从事什么活动? 之前和之后会发生什么?
环境	环境是什么样的? 空间的布局和功能是什么?
交互	各个系统如何与其他系统交互? 有接口吗? 用户之间如何交互? 操作是如何进行的?
物品	使用了哪些物品和设备? 谁在哪些环境中使用物品?
用户	谁是用户? 用户扮演什么角色? 谁会影响他们?

该工具如何应用?

- **步骤 1:** 从探索开始,发现在哪里可以找到用户,在什么时间以及如何与他联系。
- **步骤 2:** 在问题陈述的背景中,位于用户 / 客户当前所在的位置。
- **步骤 3:** 使用 AEIOU 模板,该模板在要观察的各个区域中提供问题和说明。
- 每个团队成员都将收到一份用于观察的问卷,以便所有人都可以做笔记。使用智能手机可以拍照和制作视频。
- 以笔记、照片、视频、访谈和实地观察的形式收集信息。
- 特别是在现场观察中,AEIOU 框架可用作观察用户环境的入口。
- 观察后要重新组织记录。最好在相应标题的结构内进行调整。
- 用照片或短视频作为补充观察。
- 使用 AEIOU 框架完成实地观察之后,将结果汇总并归类在主题板块中,并汇总标题,以便您识别模式。

这是史蒂菲·基菲（Steffi Kieffer）最喜欢的工具

职位：

某机构设计思维教练和设计策略师

"设计思维不仅是方法或过程，而且是您可以用于应对挑战的思维方式。它有助于我们创造能够为人们带来真正价值的产品和服务，并赋予我们创造的信心，以应对瞬息万变的世界。"

为什么它是她最喜欢的工具？

使用 AEIOU 工具有点像寻宝游戏：你永远不知道会发现什么伟大的东西。毕竟，发现是创新的核心。这也是一种相当谦逊的体验，使我们想起了我们对用户，对他们的环境以及他们与事物的交互的基本了解。

国家：
德国
所属：
某机构

确认者： 丹尼尔·史汀伯格（Steingruber Daniel）

公司 / 职位： SIX，创新经理

专家提示：

使 AEIOU 框架适应需求

- AEIOU 框架是观察的良好起点。
- AEIOU 中的问题应适应特定需求。
- AEIOU 并非严格的框架，它仅提供已证明有用的类别。除其他外，AEIOU 用作"设计您的未来"（请参阅第 281 页）框架内的一种方法，在其中可以反映每日精力的分配。本示例中的"活动"区域包含有关您自己的问题，例如，"我喜欢什么活动？"

根据当前问题调整结构

- 对于更复杂的问题陈述，建议使用细分子类别。建议当事件按时间顺序发生时这样做。
- 通常，各个 AEIOU 类别之间相互联系紧密，建议在这方面建立思想上的联系。

要展示，不要告知

- 有系统地描绘一张图来呈现一个完整的故事，会更有效地与团队共享更大更完整的画面。

用例说明

- AEIOU 框架为莉莉的团队提供了一个简单的观察结构。以后可以轻松合并不同观察的结果。
- 此外，此过程已经包含最重要的 W+H 问题。
- 无须大量准备就可以进行随时观察。

关键收获

- AEIOU 帮助进行深入的研究和实地观察以寻找灵感，并获得问题的基本知识。
- 它特别适合没有经验的设计团队，因为它提供了结构和框架，并且可以在以后快速合并结果。

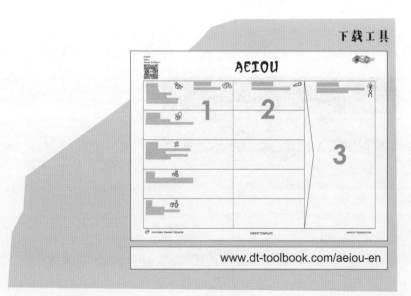

www.dt-toolbook.com/aeiou-en

分析问题生成器

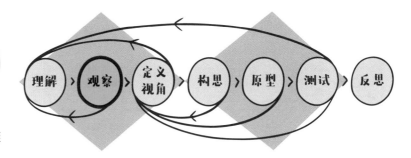
我想要······

可以从大数据分析中获得洞见，这些洞见在设计思维过程的各个阶段都非常有用。

您可以使用该工具做什么？

- 确定构成新产品、改进产品及商品的相关影响因素，然后有针对性地进行分析。
- 确保您在分析过程中具有足够的创造力，因为重点是技术"细节"。
- 通过避免无头绪的运作，提高分析过程的效率。
- 使用标准化程序以便借助数据再次检查问题和解决方案空间。

有关该工具的更多信息：

- 只要提出正确的问题，数据就会产生许多答案。分析问题生成器可帮助我们提出正确的问题，以获得深入的见解。
- 有条理的程序为必要的创造力提供自由度，以确定相关的影响因素，因为它避免了创造力杀手对创造力的损耗。
- 当我们意识到影响因素，然后系统地处理 W+H 问题时，我们将在短时间内开发出适合分析的问题，并在之后迅速获得对实际分析过程的见解。
- 我们主要在"了解"和"观察"阶段使用分析问题生成器。

哪些工具可以替代？

- 极端用户 / 意见领袖用户（请参阅第 71 页）。
- 背景分析（请参阅第 125 页）。

哪些工具支持与此工具一起使用？

- "5W+1H"提问法（请参阅第 63 页）。
- 5 个"为什么"（请参阅第 59 页）。
- 待完成的工作（请参阅第 67 页）。

我们需要多少时间和多少材料?

团队人数	所需时长	所需材料

团队人数

- 理想的情况是有2~5个跨学科团队
- 数据分析领域的先进知识并非必要

2~5人

所需时长

- 持续时间和频率在很大程度上取决于问题陈述。每个问题通常30~60分钟

30~60 分钟

所需材料

- 多张大幅纸（例如活动挂图纸）和一块白板，用于记录已提出的问题
- 笔

程序：分析问题生成器

③ 问 W+H 问题 ④ 选择 W+H 问题并分析数据

该工具如何应用?

- **步骤 1:** 定义分析问题生成器的中心。它可以是新产品、报价或新流程。产品必须满足的需求，即它必须具备的能力，被定义为影响的相关因素，例如，生命周期评估（功耗、生产资源）。如此频繁地进行这些分支直到可以确保列出了所有相关的内容为止。通过此过程，我们经常可以挖掘出新的见解。

- **步骤 2:** 接下来，定义最相关的影响因素。相关数据已经准备就绪，或者请一个焦点小组讨论设计思维团队是否已经掌握了相关知识。

- **步骤 3:** 在下一步中，确定问题。将 W+H 问题用于 3 ~ 5 个最相关的影响因素。示例：烤面包的香气——谁喜欢烤面包？面包的颜色可以烤到多深以免烧焦？面包的味道是由什么构成的？什么时候会特别好吃？在哪里可以买到最好的烤面包？

- **步骤 4:** 在最后一步中，浏览记录的 W+H 问题，并考虑数据可以在哪些方面回答这些问题。只有这样，您才应该考虑数据的来源。数据通常可以在公司、网上获得，或者必须进行专门的收集。

职位：

Signifikant Solutions AG 联合创始人兼首席执行官

"设计思维是将结构化创意引入分析过程的宝贵工具。"

为什么它是她最喜欢的工具？

在使用该工具的众多研讨会中，我们一次又一次地发现，没人会想到突然出现的方面和影响因素。定义问题后，后续分析过程将更加高效。

国家：
瑞士
所属：
Signifikant Solutions
股份公司

确认者： **阿曼达·莫塔（Amanda Mota）**

公司/职位：Docway Co. 用户体验设计师

专家提示：

使用设计思维模式的所有元素

- 绘制一个地图是重要的创作过程。我们应该花一些时间以做好数据上的准备。
- 此工具的使用，特别是在跨学科团队中对我们具有重大价值，因此不会忘记任何影响因素。
- 我们不应该因为可能难以获得某些数据而感到不安。一旦知道了实际需要的数据并进行一些研究后，我们将发掘出超出最初认为可能的更多数据。

混合模型结合了设计思维和数据分析

- 我们在混合模型（大数据分析和设计思维相结合）的应用方面的经验通常是非常好的。该模型因为情况需要，促使我们在整个设计思维周期中都需要数据和人员的见解与洞察力。

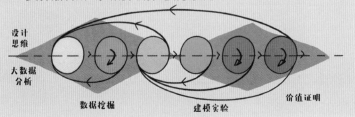

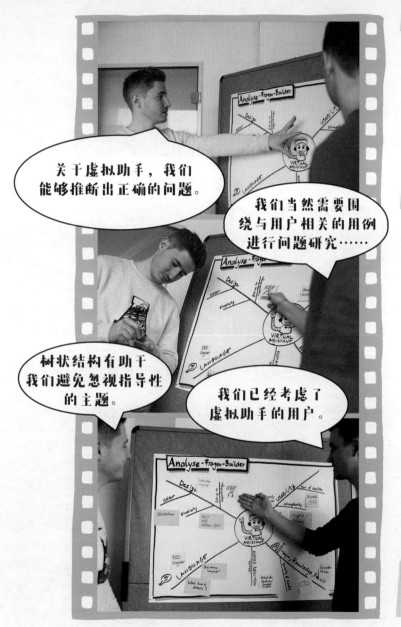

- 莉莉建议，如果她的团队在设计项目中使用大数据分析，则应避免直接应用分析工具；相反，他们应该首先考虑数据分析的结构和要回答的问题。
- 在虚拟助手的实践中，莉莉的一个设计团队考虑了哪些功能才是好的工具，哪些属性非常重要，最后考虑了如何通过数据分析来回答这些问题。

关键收获

- 从数据分析过程中的特定问题入手，可以大大提高效率。
- 数据和工具通常不是真正的问题。
- 即使在大数据分析方面也要有创造力。

www.dt-toolbook.com/analyse-builder-en

106

同行对同行观察

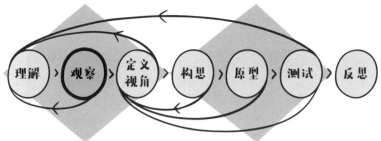

我想要……

亲眼了解真实的情况。

您可以使用该工具做什么？

- 以"自然"的和不显眼的方式探索用户的行为和需求。
- 更好地理解问题或定义的设计挑战。
- 获得有关今天如何解决问题，使用了哪些解决方法，以及该流程在现实世界中的新见解。

有关该工具的更多信息：

- 远处观察人有助于我们了解用户在"自然"环境中的行为。
- 在无法进行访谈的情况下，或者在初始阶段不进行直接访谈的情况下，同行对同行观察尤其有用。
- 此过程还可以在"测试"阶段提供更深刻的见解，例如，原型或最小可行的产品（所谓的 MVP）。
- 同行对同行观察主要用于"理解"和"观察"阶段。

哪些工具可以替代？

- AEIOU（请参阅第 99 页）。
- 同理心访谈（请参阅第 49 页）。
- 用户画像／用户档案（请参阅第 89 页）。
- 解决方案访谈（例如，在测试阶段，请参阅第 217 页）。

哪些工具支持与此工具一起使用？

- 同理心共情图（请参阅第 85 页）。
- 5 个"为什么"（请参阅第 59 页）。
- "5W+1H"提问法（请参阅第 63 页）。

我们需要多少时间和多少材料?

团队人数

3~7人

- 根据情况和设计挑战,一次观察最多应由3个人进行
- 最佳的情况是一个同伴观察另一个

所需时长

60~240
分钟

- 持续时间在很大程度上取决于我们要观察的内容。通常是60~240分钟
- 观察之后,记录文档和与其他观察者的交流也可能需要一些时间

所需材料

- 笔记本和笔
- 手机或者照相机,前题是被观察者同意使用
- 草图或相片

程序和模板:点对点观察

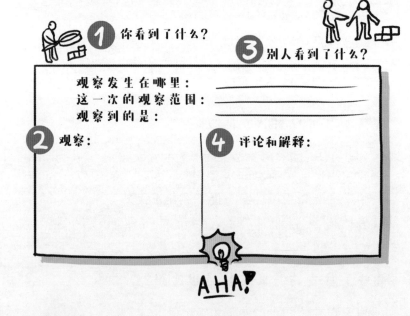

① 你看到了什么?

③ 别人看到了什么?

观察发生在哪里:_____
这一次的观察范围:_____
观察到的是:_____

② 观察:

④ 评论和解释:

AHA!

⑤ 我们学到了什么?

该工具如何应用?

始终要区分观察和解释。同行对同行观察是关于我们所看到的,而不是关于我们的想法。这就是为什么我们使用模板并仅描述我们实际看到的内容。

- **步骤 1:** 描述所看到的内容,例如完成某件事的方式。如果我们已经了解了背景,并且想找出某种行为的发生频率,那么可以通过定义其他类别的事情来确定某事的发生频率。
- **步骤 2:** 写下"观察对象"执行的所有步骤。有必要确保受试者在观察过程中表现得尽可能正常,不被影响。
- **步骤 3:** 除了收集见解之外,建议与其他观察者讨论他们如何看待过程。典型的问题是:什么让你感到惊讶?你学到了什么?这样,我们通常会收集更多的信息,而不仅仅是记录在案的观察结果。
- **步骤 4:** 解释行为。
- **步骤 5:** 从中推断相关结论。

职位：

伯尔尼应用科学大学创新管理教授、Skillsgarden AG 创始人

"到目前为止，设计思维是产生和验证想法的最有趣的方法，可以生成可持续的解决方案。"

为什么它是她最喜欢的工具？

通过同行对同行观察，我们可以学到很多东西。例如，它不仅使我们能够讨论问题或解决方案，还使我们能够深入了解例程。它是我最喜欢的工具，因为我对方法和发现的意义完全有信心。它为我们提供了有关真相，以及过程是如何发生的信息。它显示了如何采用非正式的组织路径来完成任务。

国家：
瑞士
所属：
Skillsgarden

确认者： 让·米歇尔·查顿（Jean Michel Chardon）

公司 / 职位： Logitech AG | 首席技术官办公室 AI 负责人

专家提示：

明晰重点

要观察的是什么？要观察谁？要学到什么？

训练必不可少

我们可以学到不需要解释的观察；同样，学习如何处理观察者的发现。

不只是观察

数据收集的过程也非常重要。观察后对观察者的访谈也是如此。

观察与解释分开

对一些原本用途不是这样设计，或者使用者自己定制的并非为达成这种目的而使用的技巧和方法多加关注。

注意例程和细节

还要提供可量化的信息，例如花费多长时间。定量分析可通过图表轻松地可视化。

如果可能，请自己行动

"穿上别人的鞋子来模仿别人的行为"。大声说出正在做什么，同时让团队中的其他人来做笔记。

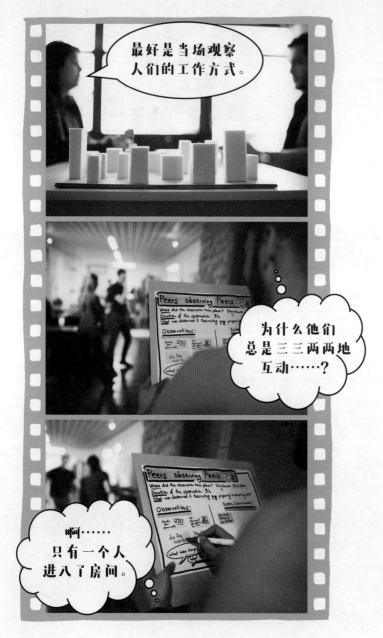

- 莉莉的团队希望更多地了解大公司的流程。
- 在他们所作的许多观察中，他们对人们的印象是人们的行为不真实。
- 在同行对同行观察时，他们决定选择其他方法。他们指示员工应以哪种方式观察他们的环境和同事，于是团队有了全新的视角！

关键收获

- 定义要观察的方向。
- 寻找活跃的有动力的观察员，确保他们知道观察和解释之间的区别。
- 利用观察者之间的互动来获取知识。

www.dt-toolbook.com/observing-peers-en

趋势分析

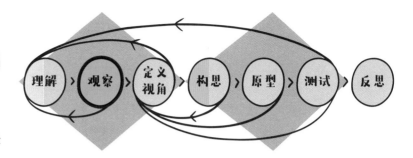

理解 〉观察 〉定义视角 〉构思 〉原型 〉测试 〉反思

我想要……

尽早发现趋势，将其整合到问题定义中，并找到解决方案。

您可以使用该工具做什么？

- 探索大趋势、趋势及其接触点。
- 可视化趋势之间更大的相关性，并与设计思维团队或客户讨论趋势是否以及如何相互作用。
- 避免过于简单、主观甚至单一的观点，寻求整体方法。
- 识别并呈现趋势之间的重叠和因果关系，并对趋势的可能重要性得出结论。
- 收集有关问题陈述或想法的有价值的背景信息。

有关该工具的更多信息：

- 趋势分析的目标是识别和量化趋势。此外，它还探讨了对项目的成因和影响。在此基础上确定机会和风险，并确定采取的行动方案。
- 趋势分析工具可帮助收集与社会、经济和技术发展有关的有价值的背景信息。
- 它可以作为进行未来步骤的起点，例如，准备产品或服务概念。
- 对趋势相互依赖的理解为设计过程提供了深度和质量。
- 当寻找个体现象学特征和趋势的交叠部分时，我们以小的迭代步骤进行，然后不断得出新的发现。

哪些工具可以替代？

- 背景分析（请参阅第 125 页）。
- 现象。
- 场景技巧。
- 群智预测。

哪些工具支持使用此工具？

- 探索式访谈（请参阅第 55 页）。
- 5 个"为什么"（请参阅第 59 页）。
- 愿景投影（请参阅第 133 页）。

我们需要多少时间和多少材料?

团队人数	所需时长	所需材料

团队人数

2~5人

- 团队最好由2~5名成员组成
- 根据主题和复杂性的重点,可以同时或采用一个接一个的方式让更多的人参与其中

所需时长

120~240 分钟

- 时间段取决于问题的复杂程度,以及在试运行中进行了多少研究
- 相应的亲合图的第一个趋势分析可以在2小时内完成

所需材料

- 大张纸或卡纸
- 彩色电线(用于演示地铁线路)
- 别针、小衣夹
- 钢笔
- 便利贴(有不同的颜色)

程序:趋势分析

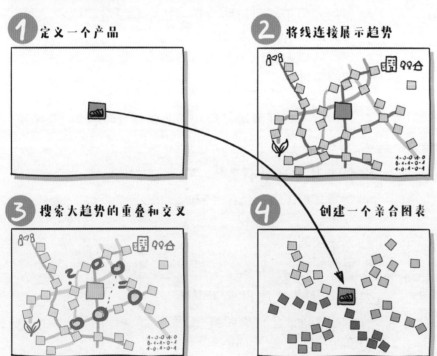

① 定义一个产品

② 将线连接展示趋势

③ 搜索大趋势的重叠和交叉

④ 创建一个亲合图表

该工具如何应用?

使用趋势管映射(大趋势)进行趋势分析

- **步骤 1:** 将重点放在要考虑的产品、服务或开发上,并写在便利贴上。
- **步骤 2:** 不同颜色的线代表着大趋势,例如城市化、数字化和可持续性。然后将事先在研讨会或焦点小组中确定的大趋势的现象或表现挂在彩色线上。
- **步骤 3:** 随后,找出其中的关联和有重叠的部分,就像在地铁线路图上可以看到的一样。然后,团队调查产品或服务的位置(理想情况是几个大趋势的交叉点)。

使用亲合力图表扩展趋势分析(趋势主题)

- **步骤 4:** 亲合力图表是一组匹配元素并可视的典型模式,用于趋势分析的结构化输出。例如,更仔细地检查交叉点处的元素,并搜索可能的特征和方向(例如,远足——城市远足)。图片是由符合行业、消费者、市场和技术趋势的小型卡片完成的。

注意:可以多种方式使用卡片,只需简单复制卡片。

这是杜世宝·托马斯（Thomas Duschlbauer）最喜欢的工具

职位：

KompeTrend CEO

"尽管趋势和大趋势的工作有一定的局限性，但它开辟了新的视角并开展了设计团队的讨论。"

为什么它是他最喜欢的工具？

我喜欢进行物理趋势分析，因为直接在小组中处理趋势时，会出现新的观点，可以对其进行修订和重新制定。这是努力形成洞察，以及通过视觉化帮助我们应对复杂的办法。

国家：

奥地利

所属：

KompeTrend

确认者：　伊芙·卡彻（Yves Karcher）

公司/职位：　InnoExecSàrl| 创新与组织设计讲习班主持人

专家提示：

用统计数据验证结果

- 对于初学者而言，趋势分析的应用仅提供了纯定性的观点，因此建议使用统计数据来验证和证实这些假设。

可视化有助于降低复杂性

- 对于可视化，有必要以书面形式和最新形式掌握大趋势。
- 我们识别出的大趋势（趋势管映射）越多，过程越复杂，实现所需的空间就越大。
- 如果我们想在趋势的背景下找到已经开发的产品或服务（例如针对商业计划），那么选择较小的趋势及其表现形式（例如数字化→IOT、大数据、AI、VR、AR 等）便足够了。

充分利用获得的见解

- 我们发现，将趋势用于新的业务模型、产品或服务非常有帮助。趋势及其表现形式的综合考虑可以组合成为颠覆性创新的关键（例如人工智能和区块链的结合）。
- 当我们对目标群体的行为或对新技术的使用有特定疑问时，第四步（亲合图）在我们的经验中尤其有价值。
- 趋势分析还有助于检测适当位置或识别相反的趋势。

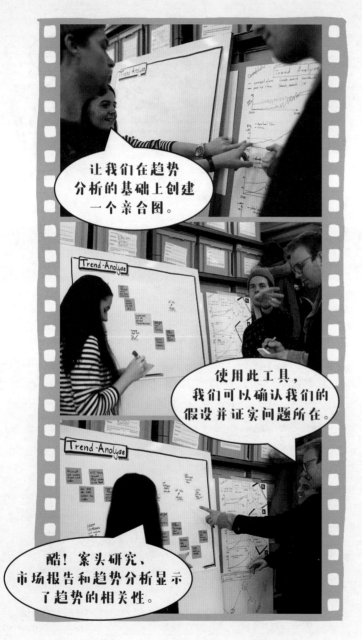

- 设计团队通过案头研究发现了许多重要问题。发现的统计数据和趋势有助于更好地理解问题。
- 带有图片的定量趋势以及定性趋势分析表明，莉莉的团队依赖于正确的元素在将来会变得越来越重要。

关键收获

- 通过趋势分析，设计团队可以获得有关问题陈述或想法的更好指导。
- 小组中的讨论有助于建立大趋势，趋势和发展的共同形象。
- 趋势在持续地发展，不断进行反思和分析有助于跟踪这些变化。
- 使用趋势报告以及重要的（包括免费的）在线工具（比如谷歌趋势）来检测和可视化趋势。

www.dt-toolbook.com/trends-en

114

定义视角

在问题分析之后，就要对结果进行总结、聚类、讨论和评估。团队对问题的观点将表达为视角，稍后将其用作搜索解决方案的起点。讲故事和"我们如果（如何）……"等各种方法都可用于此阶段。

"我们如果（如何）……"问题

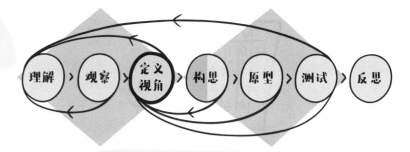

我想要……

提出一个问题，使之后有可能在"构思"阶段有针对性地开展工作。

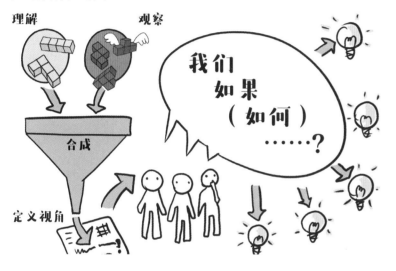

您可以使用该工具做什么？

■ 将确定的需求转化为真正的设计挑战。
■ 用具体的句子写下后来构想的目标和设计思维团队的目标。
■ 定义构思过程的范围和延伸。

有关该工具的更多信息：

■ "我们如果（如何）……"（HMW）问题是"设计思维工具箱"中的基本组成部分。
■ HMW问题使用一种特殊的语言来帮助转换为不同的思维方式。
■ "如何"意味着有更多可能的方法来解决问题。"如果"创造了一个安全的空间，我们知道一个潜在的想法可能会起作用。"我们"是提醒我们，我们是作为一个团队来解决问题。

哪些工具可以代替？

■ 魔鬼的拥护者——"如果人们不记得事情会怎样？"
■ 相比之下——"如果痛苦变成收益，会发生什么？"
■ 反之亦然——"例如，如果患者给医生诊断会怎样？"
■ 时间平移——"20年后的情况将会/20年前的情况是什么样？"
■ 挑衅——照片/织物/报价/声音/气味——"当没人要使用其他东西时，我们如何设计解决方案？"
■ 类比——在此基础上寻找类比以解决问题——"我们可以从一级方程式的进站时间中学到什么？"
■ 奇迹——"如果我们是魔术师，我们将如何解决？"

哪些工具支持使用此工具？

■ "理解"和"观察"阶段的大多数工具（请参阅第41~114页）。
■ 讲故事（请参阅第121页）。

我们需要多少时间和多少材料?

团队人数
- 每个HMW问题由3~5人组成的小组来探索

3~5人

所需时长
- 如果有了好的发现,可以迅速提出HMW问题
- HMW问题的定义通常不超过15分钟

5~15分钟

所需材料
- 白板或者可移动的墙
- 便利贴、笔、纸

模板:提问"我们如果(如何)……"

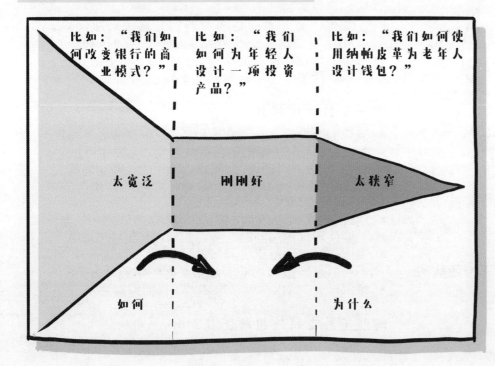

比如:"我们如何改变银行的商业模式?"

比如:"我们如何为年轻人设计一项投资产品?"

比如:"我们如何使用纳帕皮革为老年人设计钱包?"

太宽泛　刚刚好　太狭窄

如何　为什么

该工具如何应用?

- 反思"理解"和"观察"先前阶段的发现。结果是洞见的综合。
- 确定团队应解决的需求以及与此相关的有价值的附加信息。
- 激励设计思维团队提出一些"我们如果(如何)……"的问题,以处理已识别出的需求或机会。
- 每个问题应遵循"我们如果(如何)……"的逻辑,后跟动词(例如设计)、名词(例如投资产品)和用户类型(例如角色名称)。
- 大声阅读 HMW 问题,并询问团队是否受此问题启发而找到许多解决方案。如果不是这样,则问题可能太狭窄了(例如,它已经在等待解决方案或不允许进行进一步的探讨)。或者 HMW 问题太宽泛了,比如,这个问题试图改善世界,并且团队在面对任务时对它感到迷茫。
- 为了解决这一难题,有两种提问技巧:"为什么"(WHY),以扩大重点;"如何"(HOW),以缩小考虑的重点。
- 一旦提出 HMW 问题,便可以开始"构思"阶段。例如,从一个开放的头脑风暴会议开始,该会议产生了初步的想法。

这是安德烈斯·贝多亚（Bedoya Andrés）最喜欢的工具

职位：

巴黎高等商学院 d.school 巴黎创新项目经理

"设计思维不仅仅是一个过程，它是一种文化，它具有极大的力量来促进将现实转化为对人类有意义的事物。"

为什么它是他最喜欢的工具？

作为一名工程师，我热衷于获得不同的想法。对我来说，HMW 问题是对用户的深入了解与我们在"构思"阶段可以探索的无限可能性之间的接口，有利于最终为用户或客户拿出一个好的解决方案。

国家：
法国
所属：
巴黎高等商学院
d.school

确认者： **贝蒂娜·梅施（Bettina Maisch）**

公司/职位： 西门子企业技术，高级关键专家顾问

我们如果（如何）……

了解	理解	应用	评估	创造
定义	预测	解决	框架	创造
确定	反思	申请	比较	发展
描述	演示	构造	实验	更改
匹配	区分	选择	询问	释义
辨认	发现	准备	检查	发展
挑选	研究	生产	相关	想象
调查	转变	展示	分离	谈判
告诉	描述	判断	分析	设计
可视化	比较	转让	比较	建构

专家提示：

问题的定义没有对与错

- 当涉及 HMW 问题时是没有对与错的。我们建议您根据自己的直觉来确定 HMW 问题是否适合问题陈述。
- 如果 HMW 问题合适，我们会迫切地想要找到相应的解题思路。如果这个问题不合适，我们通常不会有任何想法。
- 根据我们的经验，为特定主题区域或主题组准备几个 HMW 问题，比一开始就特定问题的定义以一般深度进行长时间讨论更为有效。每个 HMW 问题都可以理解为原型，并在简短的头脑风暴会议中进行了测试。然后我们将从中寻求最合适的一种。

注意为谁寻求解决方案

- 除问题描述外，还必须为项目定义目标客户。这样，一旦发现问题，我们就会尝试突出标记用户及其需求。

大胆表达自己的观点

- 为了突出相关需求，我们始终使用粗体标记。
- 大张 A5 纸和便利贴可帮助提出问题，以便每个人都能看到。

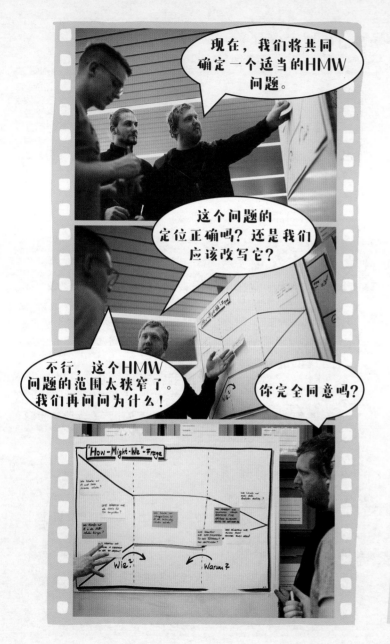

- 正确的"我们如果（如何）……"问题可以帮助我们有效利用下面"开发原型与测试"阶段的时间。
- 团队中的每个人都准备了一些问题。他们共同讨论定位或通过"如何"和"为什么"问题来制定 HMW 问题，直到团队达成共识，并且每个人都确信找到了正确的问题。
- 莉莉有足够的时间来查找 HMW 问题。特别是在大型团体中，必须留出足够的时间进行重要的讨论和互动，因此他们最终提出了一个很好的 HMW 问题。提出正确的问题后，我们会更快达到目标。

关键收获

- 不要在讨论 HMW 问题上花太长时间。时间上的压力有助于保持敏捷性，而不会因最终措辞而陷入困境。
- 必须乐观并接近用户的需求，以便提出一些好的 HMW。

下载工具

www.dt-toolbook.com/hmw-en

讲故事

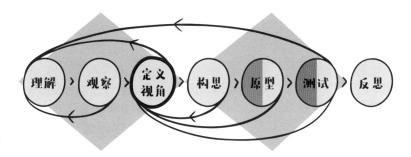

我想要……

向我的团队成员和其他利益相关者展示我的见解、想法和解决方案。

您可以使用该工具做什么？

- 做研究，与人交谈，并带着同理心来阐述深刻的故事。
- 总结"理解"和"观察"阶段的结果，并与团队讨论。
- 突出意外的结果并产生新的观点。
- 通常来讲，与他人共享见解、想法和结果（解决方案）。

有关该工具的更多信息：

- 故事帮助我们以有力的方式分享知识。
- 讲故事是一种有用的工具，可以在许多情况下应用于设计思维周期的各个阶段。
- 几千年来，讲故事帮助人类跨代分享知识。在设计思维背景下，它可以帮助我们与团队建立联系、集中精力、激发动力，并激发创造力和同理心！
- 您还可以讲述有关数据的故事。动态的可视化数据可以创建"哇！"的效果。

哪些工具可以替代？

- 同理心共情图（请参阅第 85 页）。
- 我喜欢，我希望，我好奇（请参阅第 231 页）。
- 背景分析（请参阅第 125 页）。
- NABC（请参阅第 169 页）。
- 情景分析。

哪些工具支持使用此工具？

- 客户旅程图（请参阅第 95 页）。
- 服务蓝图（请参阅第 195 页）。
- 反馈捕捉矩阵（请参阅第 209 页）。
- 同理心访谈（请参阅第 49 页）。
- 利益相关者地图（请参阅第 75 页）。
- 情景分析
- 趋势分析（请参阅第 111 页）。

我们需要多少时间和多少材料？

团队人数

2~5人

- 2~5人的团队非常适合讲故事
- 为了讨论发现，每个团队成员都讲述他/她观察到的故事

所需时长

10~30分钟

- 根据设计挑战和发现的数量（大约30分钟），将发现的内容汇总并转化为故事，时间会有所不同
- 每个用户的故事不应超过5~10分钟

所需材料

- 大白板、活动挂图或绘制/打印的模版
- 便利贴、钢笔、马克笔

方法和模板：讲故事

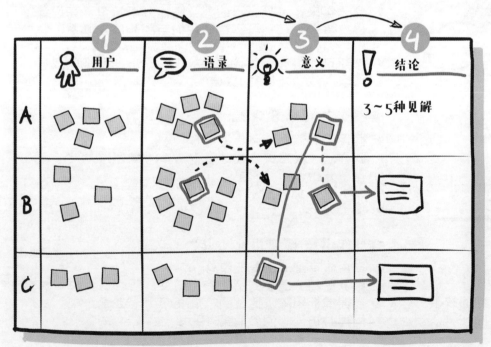

该工具如何应用？

- **步骤 1：** 在活动挂图或白板上打印模版或绘制结构。为了在"理解"和"观察"阶段的结果里沟通，以下过程特别有用。
- **步骤 2：** 鼓励团队中的每个成员完成一行（例如，每个受访者），然后总结此人或用户的要点和特殊功能（第 1 列）。添加此人的重要语录。
- **步骤 3：** 在团队中解释结果并定义其含义。
- **步骤 4：** 与团队一起得出结论，并总结访谈中的主要发现。这样，你已经创建了基础，并且迈向了与团队和利益相关者共享故事结果的一步。接下来在项目要点中拟定故事草稿，创建情节提要或制作一段简短的视频来阐述该故事。

这是杰西卡·多米尼克（Jessica Dominquez）最喜欢的工具

职位：

企业家兼自由设计师

"在我们生活的高度全球化的世界中，需要可以帮助改善我们生活的新想法，而这正是创新重要的确切原因。设计思维是跨学科团队通过以用户为中心的目标来实现这些想法的最佳方法。"

为什么它是她最喜欢的工具？

讲故事是与他人分享采访结果的最佳工具。这样，用户的感受和情绪或他们对我们的想法或原型的反馈就变得生动起来。讲故事需要一定的勇气和实践能力，但是因为我们的思想和发声是不受限制的，所以讲故事是一种非常有效的工具。

国家：
哥伦比亚
所属：
Pick-a-box

确认者： **耶利米斯·施密特（Jeremiast Schmit）**

公司/职位： 5Wx new ventures GmbH 联合创始人 | 管理合伙人

专家提示：

成功的重要提示

- 不仅要在便利贴上写关键词，还要画草图或实现其他可视化效果。
- 挂上照片或其他手工制品！这样，讲故事板可以像情绪板一样扩展。
- 给人们/用户起名字，以便使我们知道在谈论谁。包括特定的识别特征，例如"戴蓝色帽子的滑稽人物"或"对自己来说看起来好看非常重要的香奈儿女士"。

多功能工具！

- 讲故事还可以用作原型制作工具，并有助于总结测试结果。
- 讲故事支持学习，促进创新并传播知识和信息。

试验不同类型的故事

- 讲一个非常令人兴奋的故事，或身处悬崖峭壁的故事会使人们集中注意力。另外，具有情感背景的故事会引起信任感并与观众建立联系。

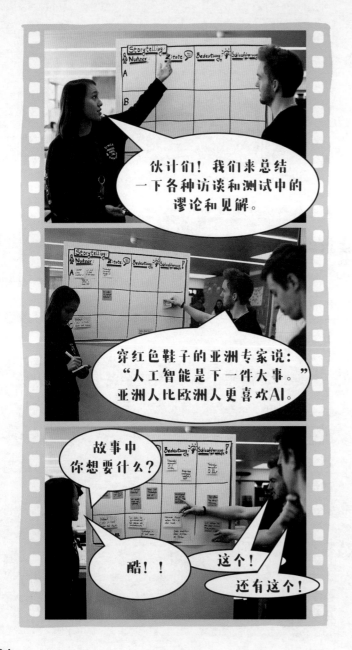

用例说明

- 莉莉激励团队一次又一次地从分歧阶段过渡到趋同阶段，并在此过程中总结和整理调查结果。
- 合并相关语句并不总是那么容易。通常，团队无法看到森林中的每棵树木，从而迷失了细节。
- 莉莉在该故事板上取得了不错的收获。它有助于识别关键点、确定其含义，并据此推断团队的关键发现。

关键收获

- 讲故事可用于总结与用户互动的发现。它也可以用作开发原型和测试方法。
- 如果故事是真实的，那么它们就很有价值，因此必须始终以真实事件为依据。

下载工具

www.dt-toolbook.com/storytelling-en

背景分析

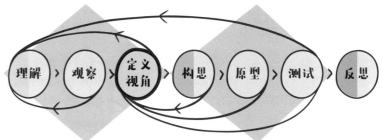
我想要……

厘清背景，比如问题的背景。

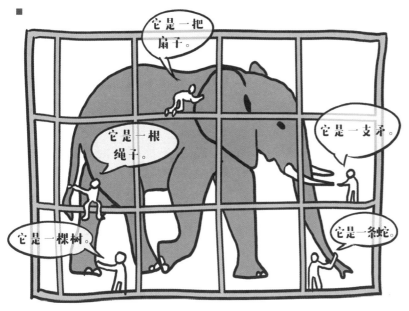

您可以使用该工具做什么？

- 向"专家"学习。即，向他的人生提供意想不到的见解的用户学习。
- 更好地了解特定情况。这些经历对其他人来说是什么样的？他们什么时候有了这种经历？与谁一起？在什么背景下？
- 遵循原则："知识是依附在背景下的信息。"要拥有真正的知识，必须知道其背景，并且此工具有助于创建这种意识。

有关该工具的更多信息：

- 背景分析的方法使我们（作为设计者）对系统和细分系具有出乎意料的见解。
- 它使我们可以观察用户 / 客户的日常体验。
- 使用此工具可以明确显示隐性内容。
- 应用背景分析的目的不是获得很多见解，而是发现更多有关如何感知各自经验的信息。
- 反思有助于结构化地观察结果，从而更好地了解用户。

哪些工具可以替代？

- 客户旅程图（请参阅第 95 页）。
- 分析问题生成器（请参阅第 103 页）。

哪些工具支持使用此工具？

- 同理心访谈（请参阅第 49 页）。
- 同理心共情图（请参阅第 85 页）。
- "5W+1H"提问法（请参阅第 63 页）。
- 5 个"为什么"（请参阅第 59 页）。

我们需要多少时间和多少材料？

团队人数

2~4人

- 根据设计挑战的复杂性，2~4个人可以一起进行背景分析
- 如果小组规模太大，通常会失去动力

所需时长

40~60分钟

- 通常，一份完整的背景分析需要40~60分钟
- 时间可能会因设计挑战而异
- 已经使用其他工具开发出的发现可以加快该过程

所需材料

- 纸、笔、相机
- 可移动的白板或墙

模板：背景分析

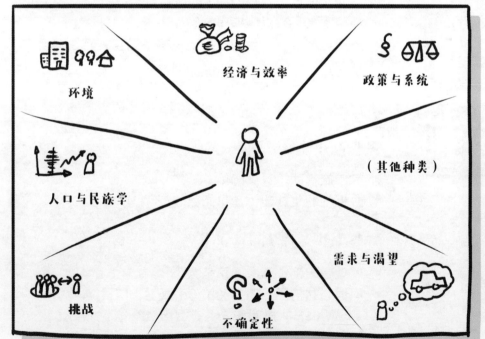

该工具如何应用？

- 要取得良好的背景分析图，许多发现是必要的。因此，您应该尽可能经常在户外观察和理解。从用户的角度观察实际情况，就像他看到的一样，这是无可替代的。重要的是要了解为谁寻求解决方案。
- 观察用户及其所处环境。典型问题：他做什么？他在哪里做？他与谁一起做？他的活动对环境有什么影响？哪些个人提供支持？是否有共享的工具或资源？
- 拍摄环境和用户的照片。
- 定义焦点所在的区域。将您的想象力用于广泛的环境或有限的环境。
- 确定相应上下文的类别，例如趋势、经济、位置或技术领域。
- 如有必要，请重新排列这些类别，以找到它们之间新的联系并获得新的见解。
- 用所得见解填写模板上的类别。
- 故意将一两个字段留空，以便团队因此而得到激励，添加看起来很重要的新类别。

这是丹妮丝·佩雷拉·德·卡瓦咯（Denise Pereira De Carvalho）的最爱工具

职位：

巴西创新负责人——杜邦巴西

"设计思维已经改变了我对待人、生活和体验的方式。这让我停下来问自己，人们的行为背后是什么，并更好地了解他们。"

为什么它是她最喜欢的工具？

背景分析是我最喜欢的工具，因为背景很重要。它改变了我们对形势的看法。通过使用此工具，我们能够获得意想不到的见解；了解整体情况；解锁过程中对用户/客户重要的部分。

国家：
巴西
所属：
杜邦

确认者： 帕特里克·拉布德（Patrick Labud）

公司/职位： bbv Software，用户体验专家

专家提示：

穿上用户的鞋子

■ 我们了解自己的观点和特定情况，但更重要的是要接受用户可能会以不同的方式看待事物。
■ 我们对令人惊喜的，以及我们根本没有想到的事情持开放态度。
■ 用户是他们日常工作和经验的真正专家。

背景会改变对经验的看法

■ 我们应牢记，人们并不总是关注自己的日常经历。他们习惯了它，并且常常忽略了设计过程中重要的细节。
■ 我们不应该低估明确被隐含的内容的重要性，因为它可以产生有价值的见解。
■ 我们试图解放思想，把思想从假设中解放出来并学习。

任何假设都可以有用

■ 我们将自己从对是非的期望中解放出来。我们感谢每一个新的见解，即使它与我们的世界观不符。
■ 在我们的工作中，证明"不知道"的"初学者头脑"很有用。它为新产品腾出了空间。

没有预先标记的背景分析

■ 大量元素一般会按照重要性排列出来，最上面的则被视为最重要的。
■ 对各种视觉化的元素，可以使用没有预先定义的背景分析图表（例如，雏菊形式的图表）。可以说，雏菊所有八个花瓣都相等；视觉化是最重要的。
■ 团队来决定哪些是最重要或者关键的，并且把它们放入背景分析中。

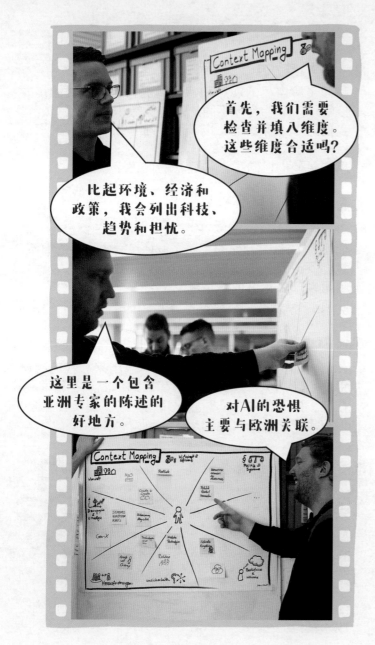

- 团队拥有分享的共同思路很重要。背景分析可以帮助团队理解和可视化他们已经知道的内容，以及仍然缺乏清晰度的地方。
- 由于亚洲和欧洲之间的差异非常大，因此在这里要特别关注 AI 和数字化转型这一话题。背景分析有助于团队识别这些差异，并了解下一次迭代的重点。

关键收获

- 了解用户来自何处。
- 背景和经验在不同情况下会发生变化。
- 有关情况的初步想法通常是错误的。只有探索见解，我们才能设计出好的解决方案。

下载工具

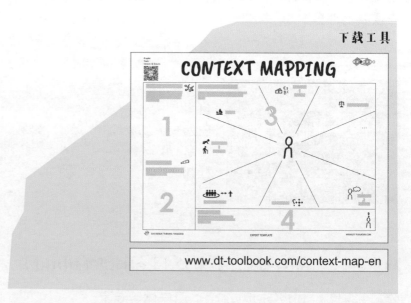

www.dt-toolbook.com/context-map-en

定义成功法

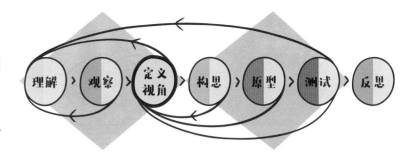

我想要……

在整个设计周期内为团队提供支持，尤其是在选择方向方面。

定义成功？

成功是有很多手包。

成功是没有目标和计划，尽管如此依然很开心。

成功是有比你妻子能花的更多的钱。

成功是拥有一辆已经付好款的奔驰拖拉机。

您可以使用该工具做什么？

- 对要取得什么成功进行投票，并与团队达成共识。
- 确保了解组织 / 管理 / 用户和其他利益相关者的要求。这使得以后更容易从决策者那里获得支持。
- 简化整个项目中选项的列表和优先级。
- 如果项目需要 KPI，则为它们建立度量的基础。

有关该工具的更多信息：

- 定义成功首先可以在设计思维周期的不同阶段使用，其作为观点定义的一部分；其次可以在以后的项目实施中使用。
- 问题是相似的，但每个问题都在不同的时间轴上。我们希望在一个月内实现什么？5 年后我们又将站在哪种商业模式上？
- "定义成功"确定了解决问题及其后续实施的里程碑。

哪些工具可以替代？

- 用视觉阐释故事（请参阅第 121 页）。
- 设计原则（请参阅第 45 页）。

哪些工具支持使用此工具？

- 测量和评估。
- 利益相关者地图（请参阅第 75 页）。
- 愿景投影（请参阅第 133 页）。
- 情景分析。
- 趋势分析（请参阅第 111 页）。

我们需要多少时间和多少材料？

团队人数

- 最好是与设计团队的成员一起，如果可能的话，与稍后批准该项目的决策者一起

4~10人

所需时长

- 时间：通常为60~90分钟
- 定期反思结果；如果有任何变化，调整内部和外部
- 始终在选择原型解决方案之前使用（约5分钟）

60~90 分钟

所需材料

- 可移动的白板或墙
- 活动挂图、便利贴、钢笔、马克笔

模板：定义成功

定义问题：	答案	评估与选择
• 财务上的成功有多大（例如，销售、收入或市场份额、员工或合作伙伴的要求）？		
• 该项目对公司或用户/利益相关者有什么价值？		
• 对我们的用户而言，成功会是什么样？（这里的意思：解决问题；比当前的解决方案更好；为特定的新目标提供答案。）		
• 对于我们的主要合作伙伴和利益相关者而言，成功可能是什么？		
• 对于每个团队成员和团队而言，成功有多重要？		
• 成功对管理层有多重要？		
• 我的主要利益相关者的业务案例是什么？		
• 什么是最重要的里程碑？		

该工具如何应用？

- 使用便利贴作为"定义成功"的工具，因此每个团队成员都可以分享自己的想法。
- 准备相关问题清单（例如，内部和外部成功意味着什么），以确保有360°视野。
- 鼓励所有参与者在便利贴上写下问题的答案，然后立即收集所有想法，或者分别从参与者那里收集所有想法。
- 最好首先让大家分享自己的想法，随后讨论并缩小成功定义的范围，然后选择成功的核心要素（例如，通过形成集群）。在此基础上，例如对主要部分进行圆点投票（请参阅第151页）。
- 理想情况下，请重要的决策者（例如管理层、创始人、合作伙伴）参与进来。由此，您可以确保在准备工作中不浪费时间和金钱。更为重要的是，在设计周期或项目结束时不会积累挫败感。

这是海伦·卡昂（Helene Cahen）最喜欢的工具

职位：

Strategic Insights 创新顾问和创始人

"设计思维是一个强大的进程，可以用户为中心来帮助团队更好地开展创新项目。"

为什么它是她最喜欢的工具？

根据我与许多设计团队合作的经验，很重要的一点是要从一开始就消除假设，并使团队适应成功的模样。由于可以在早期阶段就明确定义期望，我们可以节省大量时间和金钱。借助定期的反思会议，可以尽早讨论项目的变更；活动可以调整，预算分配也不同。

国家：
美国
所属：
Strategic Insights

确认者： 迈克·平德（Mike Pinder）

公司 / 职位： 高级创新顾问

专家提示：

注意定义成功

- 当我们定义成功因素时，每个人都写下答案，以便我们对期待保持中立。
- 当分享在便利贴上写下的意见时，我们只需听一听，并将答案贴在墙上，而不发表评论，也不对相应声明做出判断。
- 我们要计划出足够的时间进行评估和选择。通常，我们需要的时间是收集成功因素的两倍。

搜索成功案例

- 搜索组织内部和外部的已知成功案例，以了解可能发生的情况。

案例：
伯朗：设计简化的 IOT 电动牙刷
百事可乐：将设计思维作为策略的一部分
宝洁：运用设计思维进行产品开发
美国银行：持续变革进程
德意志银行：用 IT 实现设计思维的演变
GE Health：为儿童打造更好的 MRI 扫描仪
IDEO 和柬埔寨：使用设计思维提升卫生条件
耐克：用设计思维为耐克所做的一切注入力量
爱彼迎：运用设计思维避免破产
苹果：通过设计思维带来不同的创新
IBM： 设计思维带来文化变革
谷歌：如何像 Googler（谷歌人）一样进行头脑风暴

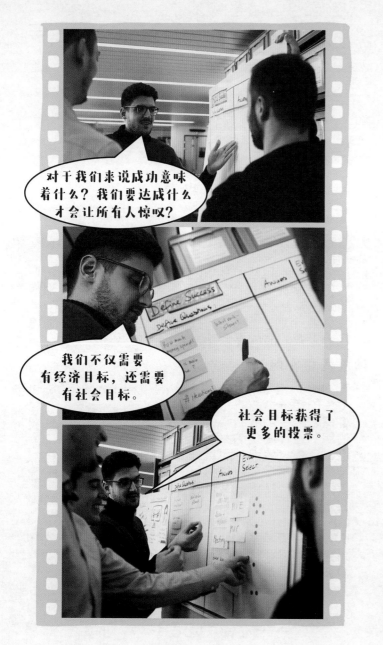

- 莉莉团队在项目早期阶段定义了成功对他们而言意味着什么，团队中每个人都需要实现哪些要素才能说："哇！那是一个很棒的项目！"
- 结果是，不仅主要的经济因素至关重要，而且团队合作和对整个社会带来的好处也至关重要。
- 因此，团队将在下一次迭代中更加关注社交和情感方面。

关键收获

- 建议尽早用这个定义成功的方法。
- 邀请项目中的关键人员，即团队成员和决策者。
- 新的信息和外部影响使得有必要不断反思成功的定义。

下载工具

www.dt-toolbook.com/define-success-en

愿景投影

"过去—现在—未来"

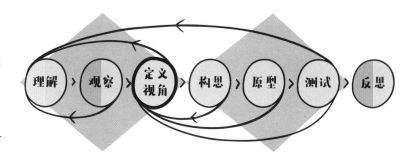

理解 〉 观察 〉 定义视角 〉 构思 〉 原型 〉 测试 〉 反思

我想要……

设计理想的未来，并随着时间的流逝探索现在要做什么才能达到这个目标。

您可以使用该工具做什么？

- 感受到时间变化的影响。
- 通过反思一段时间内的不同结果，思考其他的时间阶段（例如，从过去到未来）。
- 概述预计的、合理的、可能的、优先的或荒谬的愿景。
- 将愿景与特定的后续步骤相关联。
- 指出所有可能的潜力，例如在技术和社会学发展方面。

有关该工具的更多信息：

- 愿景投影是将当前的创新发展与过去和未来联系在一起的工具。
- 它有助于证实整体构想，并将其分解为可操作的步骤。
- 愿景投影将大胆的不确定性转化为创新项目的积极方面，例如，将问题重新解释为可能性或市场机会。
- 该工具可以邀请设计团队积极创建这个不确定的未来。
- 该工具允许绘制技术和社会发展图，并将其与当前项目链接。

哪些工具可以替代？

- 背景分析（请参阅第 125 页）。
- 方案规划工具。

哪些工具支持使用此工具？

- 讲故事（请参阅第 121 页）。
- 定义成功法（请参阅第 129 页）。
- 未来用户画像（请参阅第 92 页）。
- 趋势分析（请参阅第 111 页）。
- 发展曲线（请参阅《设计思维手册》第 195 页）。

我们需要多少时间和多少材料？

团队人数

2~5人

- 最好的情况是，整个设计团队共同树立一个愿景
- 作为替代方案，团队成员分别在不同愿景上工作，然后将其合并

所需时长

90~120 分钟

- 时间：90~120分钟
- 30分钟定义现状；30分钟描绘过去；30分钟创建可能的未来观点的初稿；其余时间用于对所需步骤实施逆向工程

所需材料

- 纸、笔、便利贴
- 电线和大头钉（可选：创建视锥线轮廓）

方法和模板：树立愿景的愿景投影

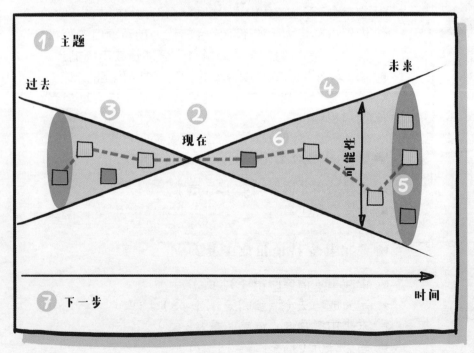

该工具如何应用？

- **步骤 1：** 定义与当前挑战相匹配的主题（例如流动性、健康状况）。使用模板或绘制两个相连的圆锥，并用"过去""现在"和"未来"标记它们。
- **步骤 2：** 从"现在"开始，描述项目的现状、最新技术和社会上的当前看法（例如半自动驾驶）。
- **步骤 3：** 关注"过去"。添加迄今为止完成的研究发现以及重要的技术和社会学变化。在日期和链接相关事件方面（例如20世纪60年代，在美国有磁条导航的汽车），要尽量准确。
- **步骤 4：** 专注于"未来"。写下与虚拟未来有关的所有发现。没有人知道它们到达的可能性（例如自动驾驶汽车）。
- **步骤 5：** 从调查结果中找出未来的可能情况，并给这些内容起令人难忘的名字，以更好地讲故事。
- **步骤 6：** 在项目范围内选择"理想的"未来。从确定的未来回溯，并针对所需的步骤实施逆向工程。现在必须执行这些步骤才能实现理想的未来。
- **步骤 7：** 从中推断出特定的后续步骤。

这是塞缪尔·胡安（Samuel Huber）最喜欢的工具

职位：

Goodpatch 战略与开发主管

"有了设计思维，我不再需要就设计的思维方式进行演讲，而是可以直接与各种各样有趣的人进行对话。"

为什么它是他最喜欢的工具？

当我们开发新事物时，愿景会将我们的所有活动集中在一个共同的目标上。使用愿景投影，我们可以将这种愿景置于从过去到未来的时间上下文中。我们了解某些东西来自何处，现在在哪里以及可能在哪里。愿景投影的优势之一是使有可能性的方式可视化，即将不确定性可视化。永远不会只有一个，而是有许多可能的未来。这些可能性中，有些是理想的，有些则是我们期望能够避免的。它们都有一个共同点，就是我们需要积极应对和创造它们。

国家：
德国和日本
所属：
Goodpatch

确认者： 安迪·托纳齐（Andy Tonazzi）

公司 / 职位： Konplan AG | 首席激励官

专家提示：

未来基于我们的想象！

- 愿景投影围绕着灵感和想象力展开，当我们的团队可以自由工作时，这种方法最有效。因此，要一开始就"搁置"任何恐惧和限制。
- 重要的是将过去和未来理解为多种可能性。
- 愿景投影的内容与预测无关，但是与机会有关。由我们决定要设计什么未来，对我的公司意味着什么，这暗示着什么。

一切都相互关联，并集成到一个系统中！

- "愿景"有不同类型：计划的、合理的（基于最新知识）、可能的（基于特定的未来技术）和荒谬的（永远不会发生）。荒谬的未来产生了最好的结果，因为只有当我们认为不可想象时，我们才达到可能的极限。
- 我们回顾过去。通常这很鼓舞人心。但是，我们应该小心，不要迷恋过去，因为过去会影响未来。我们应该注意不要从过去线性得出未来。

设计虚构的故事是未来最好的故事！

- 愿景原型的使用（请参阅第 183 页）对我们讲述未来的故事很有帮助。过去的事物也是如此。

用例说明

- 在愿景投影的范围内，莉莉的团队还考虑了人工智能和数字化转型的社会因素。
- 小组讨论了是否很快会对机器人的工作征税。这将对收入分配和我们的工作方式产生重大影响。
- 除社会主题外，还要对技术进行审查。高德纳假设周期可帮助团队对构成炒作的成分，以及已经达到一定成熟度的市场进行分类。

关键收获

- 立即开始，回顾过去，树立想象中的未来愿景。
- 以理想的未来为起点，并定义要实现这个未来而今天将要发生的事情。
- 使用讲故事的方式与他人分享愿景原型。

下载工具

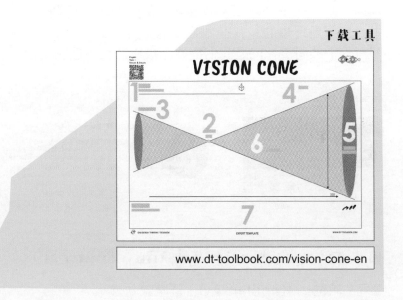

www.dt-toolbook.com/vision-cone-en

关键因素解构图

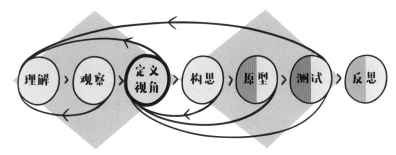

我想要……

整理早期阶段的发现，并为构想和实验做准备。

您可以使用该工具做什么？

- 评估"理解"和"观察"阶段的结果，并过滤出关键要素。
- 准备"构想"和"原型"阶段，以建立良好的起点。
- 帮助团队弄清项目的要点，并就它们达成一致。
- 推断各种"我们如果（如何）……"的问题。

有关该工具的更多信息：

- 关键项目解构图可以帮助团队根据初步发现、视角观点的定义或建立用户画像来达成目标群体的关键成功要素。这些元素是后来的最终原型必需的元素。
- 关键项目解构图中的描述元素可以描述用户期望解决方案或提供期望功能的体验。
- 每次迭代后都应确认图中的元素。有些元素与最终原型之前的关键经验或关键功能相关。

哪些工具可以替代？

- 背景分析（请参阅第 125 页）。
- 树立愿景（请参阅第 133 页）。

哪些工具支持使用此工具？

- "我们如果（如何）……"问题（请参阅第 117 页）。
- 用户画像／用户档案（请参阅第 89 页）。
- 同理心共情图（请参阅第 85 页）。
- 探索式访谈（请参阅第 55 页）。
- 5 个"为什么"（请参阅第 59 页）。

我们需要多少时间和多少材料？

团队人数

- 理想情况下，整个设计团队都会为关键项目解构图做出贡献
- 该演示还有助于与客户进行讨论，以更准确地定义问题陈述

2~5人

所需时长

- 情况越清晰，不确定性越小，定义主要主题的速度就越快
- 关键项目解构图有助于确立结构，并有助于准备"我们如果（如何）……"问题

30~60分钟

所需材料

- 大张纸
- 便利贴和笔
- 可移动的白板或墙面

模板和程序：关键项目解构图

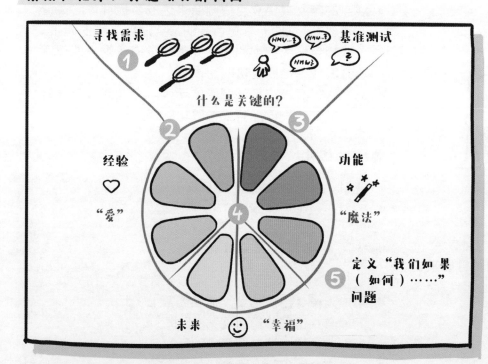

注："雏菊地图"改编自塔玛拉·卡尔顿（Tamara Carleton）和威廉·科卡恩（William Cockayne）于2013年出版的《战略远见与创新手册》，网址为 www.innovation.io/playbook

该工具如何应用？

与团队一起定义问题的关键要素，并从中确定各种"我们如果（如何）……"问题。

- **步骤1：** 在此步骤的开始，请思考以下问题："成功解决问题的关键是什么？"这是基于"了解"和"观察"阶段的发现。
- **步骤2：** 在白板或大纸上画出"关键因素解构图"，并在团队中讨论用户必须具备的经验／哪些功能对用户至关重要。
- **步骤3：** 每个团队成员在便利贴上写下对他们至关重要的8个要素。
- **步骤4：** 每个成员都命名4个经验和4个功能，其中之一侧重于全新的或将来的期望。
- **步骤5：** 合并结果，并就8个关键要素与团队达成共识。在此基础上，定义足够有趣以成功启动"构想"阶段的"我们如果（如何）……"问题。

这是克里斯蒂安·霍曼（Christian Hohmann）最喜欢的工具

职位：

卢塞恩应用科学与艺术大学产品创新讲师

"设计思维对我来说很重要，因为它始终将所有利益相关者的需求放在首位，并有助于避免产品功能过多。"

为什么它是他最喜欢的工具？

我常常发现，团队关键元素导入创新系统，以及定义决定性条件的过程遇到困难，将会非常严重地影响到日后成功的可能。因此，我是关键因素解构图的忠实拥护者，因为这是一种了解当前实际重要内容的非常简单的方法。它可以帮助团队达成共识。

国家：
瑞士
所属：
Hochschule Luzern

确认者： 马里乌斯·凯恩斯勒（Marius Kienzler）

公司/职位： Adidas AG | 品牌传播高级经理

专家提示：

与设计思维中常做的一样，我们也在此处进行迭代

- 我们确保与整个核心团队一起开展这项活动，并对关键要素形成共识。
- 与设计思维中的许多步骤一样，在这 8 个元素上的工作是一个迭代过程。因此，不可能在第一次尝试时就完美地描述它们。每次实验后，我们应检查元素是否仍然有效。

不要在漫长的讨论中迷路

- 但是，建议不要长时间使用此工具。您可能会迷失在讨论中。如果我们无法达成协议，我们可以包容更多要素，并通过少量实验检查其重要性。
- 理想情况下，创建图表最多不超过 60 分钟，时间越短越好。
- 我们展示了当前有效的关键因素解构图（例如，作为巨大的海报），所有团队成员都可以在其中看到它们。

再次：要展示，不要告知

- 访谈或测试中的可视化和引用可以丰富各个元素，并更好地理解所涉元素。

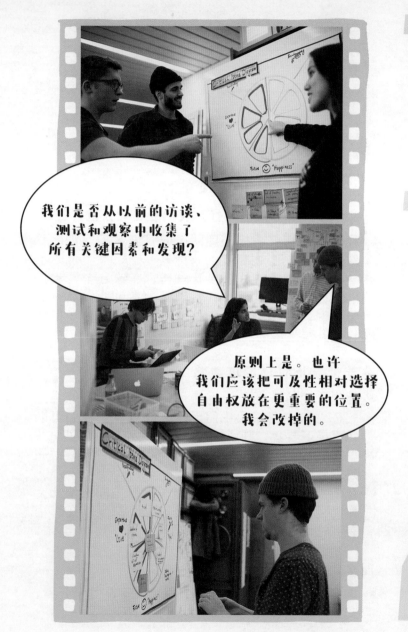

- 莉莉团队总结了关键因素解构图中的所有关键因素。
- 首先，莉莉使用该工具对团队从各种访谈、询问和分析中获得的假设进行优先排序；然后，在关键经验和关键功能原型中检查这些假设。
- 莉莉使用该工具来总结迭代中的发现，并真正捕获关键因素和需求。

关键收获

- "关键因素解构图"描述了潜在解决方案中重要的关键要素。
- 接受当新的见识出现或发现其他需求时，这些要素会随着时间而改变。

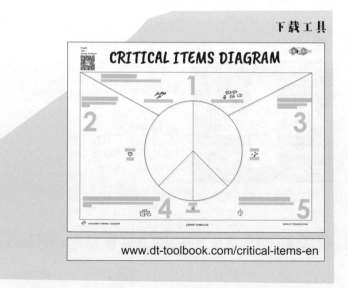

下载工具

www.dt-toolbook.com/critical-items-en

140

构思

构思的经典方式是头脑风暴。头脑风暴可以在"构思"阶段以各种方式进行。它主要是在排序、组合或聚类之前生成尽可能多的想法（构思）。对首选想法的选择，通常在评估和团队投票的框架内进行。为此，使用了诸如投票和决策矩阵之类的工具。想法的选择是设计周期中最困难的部分之一，因为早期阶段的特点是不确定性很高。

头脑风暴

我想要……

快速构思——数量比质量更重要。

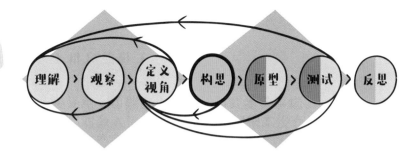

您可以使用该工具做什么？

- 出现许多团队自发提出的想法。
- 利用设计思维团队的全部创造潜力。
- 在短时间内准备好大量的变体。
- 对代表不同技能和知识的问题获得跨学科的观点。
- 收集来自不同群体的想法和观点。
- 激发热情并产生动力。

有关该工具的更多信息：

- 头脑风暴是一种构思技术，所有参与者都可以贡献自己的知识。
- 通常，在"构思"阶段以各种不同方式和不断变化的重点来进行头脑风暴。
- 良好的头脑风暴会议可以激发创造力，并允许所有参与者（无论他们的阶段等级如何）贡献自己的想法。
- 在进行实际构想之前，经常将集思广益作为"头脑风暴"，以便团队中的每个人都有机会公开其构想和解决方案。此过程有助于人们清醒头脑。在以后的头脑风暴会议中，您可以专注于各自的问题陈述或任务。
- 头脑风暴无止境——欢迎所有想法！

哪些工具可以替代？

- 脑力书写 / 6-3-5 方法（请参阅第 155 页）。
- 进阶头脑风暴（请参阅第 159 页）。
- 灵感分析与比照（请参阅第 163 页）。

哪些工具支持使用此工具？

- "我们如果（如何）……"问题（请参阅第 117 页）。
- 创意停车场（创意停车场的目的是听起来很令人兴奋，但目前对解决问题没有任何帮助）。

我们需要多少时间和多少材料？

团队人数

4~6人

- 头脑风暴会议4~6人一组最有效
- 对于大型团体或具有等级差异的团体，请确保每个人都做出贡献

所需时长

5~15 分钟

- 通常是几分钟（5~15分钟）
- 经过一定时间后，创造力就会下降，必须通过新的激励措施（例如其他方法和问题）重新点燃

所需材料

- 便利贴
- 笔
- 墙面或白板

头脑风暴原则

#1 创造的自信

#2 数量先，质量后

#3 把想法可视化

#4 运用各种手势辅助解释

#5 在他人的点子上深化构思

#6 每次只有一个人在发声

#7 不带偏见地听别人的意见

#8 持续执行头脑风暴

#9 时常失败，尽早失败

该工具如何应用？

- **步骤1：** 为头脑风暴会议准备一个明确的HMW问题，例如，以"我们如果（如何）……"或"那里有什么可能性……"的形式（请参阅第117页）。
- **步骤2：** 在头脑风暴会议之前重复头脑风暴法则。尝试激励小组在会议中提出更多想法，并借鉴他人的想法。确保听到所有声音并写下所有想法。每个便利贴只能写一个想法，并且应该清晰易读。代替文字，可以在便利贴上画一些小草图。
- **步骤3：** 与团队一起定期聚类并评估想法。
- **步骤4：** 判断是否需要更多的创造力（例如，获得更狂野的想法）；或在常常能出现更多点子的领域开始头脑风暴会议。

提升建议：结构化头脑风暴

- 所有参与者在便利贴上写下他们的想法。
- 一段时间后，一个人开始将自己的想法粘贴在活动挂图上并进行解释。如果已经有一个类似的便利贴，则在其旁边粘贴另一个。
- 在其他团队成员解释的过程中，会产生（构想）新想法，将其写在新的便利贴上。
- 结果是想法的聚集，以后可以对其进行评估。

职位：

华沙理工大学管理学院助理教授，华沙设计工厂成员。

"如今，世界发展步伐越来越快，技术瞬息万变，年轻一代热爱变化，因此设计思维技术变得越来越重要。"

为什么它是她最喜欢的工具？

我喜欢头脑风暴，因为它首先显示了整个设计团队的效率，其次它显示了每个团队成员的潜力。它使我们能够洞察团队中存在的不同观点，这些观点根据学科、年龄、专业经验和生活经验而有所不同。重要的是，头脑风暴不会对构思提出任何批评，甚至可以分享最疯狂的构思。在设计思维周期中，经常发生的事情是我们回到以前似乎不可行的想法。这一次又一次深深地打动了我！

国家：
波兰
所属：
华沙理工大学

确认者： 阿德里安·苏尔泽（Adrian Sulzer）

公司 / 职位： SATW，传播和营销主管

专家提示：

目标不是一个完美的想法，而是很多想法

- 我们从不批评一个想法，因为以后可能会再次需要它！
- 头脑风暴会议是了解其他团队，了解他们如何思考，以及如何在时间压力下工作的好方法。
- 我们已经乐于不仅在"构思"阶段，而且在项目开始时、冲刺之前或在问题被重新定义过程中使用头脑风暴法。
- 在一系列头脑风暴会议中，出现了很多想法，涉及不同的问题，因此建议为贴有便利贴的墙壁拍照，因为它们容易在当下的热度中被忽略。

跨界合作

- 最好与团队一起选择首要的想法。
- 想法的链接与延伸通常会产生很好的解决方案，因此必须仔细研究这些想法。
- 事实证明，在一天开始时进行头脑风暴会议有益于我们的工作。如果不可能，请在休息或预热后再进行一次。
- 头脑风暴也是完善业务模型和使用精益画布时的好工具（请参阅第243页）。
- 在头脑风暴会议之前没有进行一般性介绍，包括宣布谁扮演哪个角色，也被证明是有用的。

- 莉莉的团队精通头脑风暴会议。
- 通常，团队使用框架。他们发现这比一般的头脑风暴更有效率。此外，每个人都有平等的机会。每个人都在便利贴上写下自己的想法，然后收集想法。
- 团队为自己设定一个时间段。他们不再需要主持人。他们也不需要任何人来管理头脑风暴法则。
- 团队在相互尊重的基础上一起工作，并以其他人的想法为基础。

关键收获

- 在平静轻松的氛围中进行头脑风暴会议。
- 接受所有人的所有想法——永远不要批评他们！
- 在设计思维周期的各个阶段进行头脑风暴。例如，它对于"构思"阶段的初始"人才转储"以及业务模型的改进都是有用的。

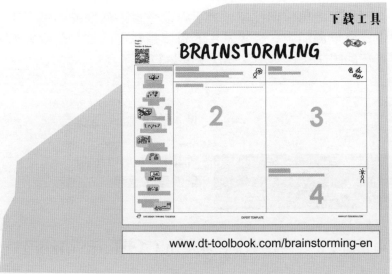

www.dt-toolbook.com/brainstorming-en

146

2 × 2 矩阵

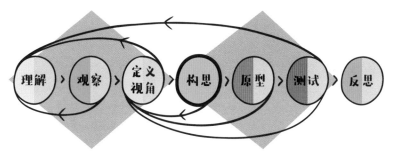

理解 〉观察 〉定义视角 〉构思 〉原型 〉测试 〉反思

我想要……

对想法进行分类和优先排序，或者确定战略机会和模式。

您可以使用该工具做什么？

- 快速确定哪些是该遵循或该拒绝的想法。
- 将已经具有一定成熟度的构思进行初步描述。
- 根据战略创新、市场机会和许多其他因素对创意进行优先级排序。
- 在需要决策的时候使用它。

有关该工具的更多信息：

- 2×2 矩阵是一种将想法分类的直观方法。
- 矩阵是高度可定制的，因为可以使用任何类型的有意义的轴属性。
- 2×2 矩阵还可用于将思维方式从 100% 的想法转变为对未满足的用户需求和战略机会的识别。
- 2×2 矩阵不仅主要用于对概念进行优先排序，而且还用于设计过程中的其他阶段。

哪些工具可以替代？

- 圆点投票（请参阅第 151 页）。
- 卡诺分析法，对情绪、表现和基本要求分类。

哪些工具支持使用此工具？

- 用维恩图分析是否可实现、能生存和合需求（请参阅第 12 页）。
- 设计原则（请参阅第 45 页）。
- 定义成功法（请参阅第 129 页）。
- 为象限内的优先级投票（请参阅第 151 页）。

我们需要多少时间和多少材料？

团队人数

2~8人

- 小组越小，讨论越短。这样可以进行快速评估
- 对于8人以上的团体，投票程序也可能会有所帮助

所需时长

15~45分钟

- 根据想法的数量，每个想法需要30~60秒，包括简短的讨论
- 公开讨论和评估通常需要更多时间（例如45分钟）

所需材料

- 白板或者一大张模板纸
- 活动挂图、便利贴和马克笔
- 头脑风暴会议或思想聚集中已经写过的便利贴

2×2矩阵中轴的示例

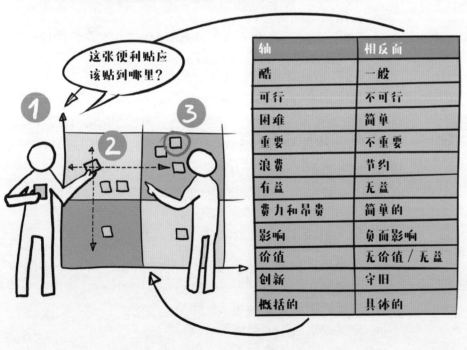

轴	相反面
酷	一般
可行	不可行
困难	简单
重要	不重要
浪费	节约
有益	无益
费力和昂贵	简单的
影响	负面影响
价值	无价值／无益
创新	守旧
概括的	具体的

该工具如何应用？

- **步骤1：** 绘制模板并根据要求指定轴的定义。请参阅前表作为参考。使用"高"和"低"或相反的属性。提示：在评估构思时，应将更多的精力放在为用户带来的好处和可行性上，并使用可衡量的和切实的标准进行机会分析。

- **步骤2：** 通过大声朗读团队中的想法开始进行定位：
 - 首先从广泛的分类以及应该将想法放在哪个象限的问题开始。
 - 将想法与其他想法相关联。注意团队意见，并寻求共识。
 - 或者，可以先评估第一个轴，然后评估第二个轴。
 - 重复，直到所有想法都置入矩阵之内。

- **步骤3：** 选择要进一步处理的想法。
 - 如果右上角的字段中有多个想法，请选择前三个进行讨论。
 - 如果该区域右上角的创意少于3个，请检查开发领域以了解可以实施的创意。
 - 检查是否有空象限，它们表示潜在的机会和未满足的需求。

职位：

独立顾问

"过去 8 年来，设计思维一直是我的首选工具。我认为设计思维无处不在，即使我的同事和与我一起工作的团队尚未将设计思维作为一个整体引入。我发现它是一种非常容易让人接受和易于传播的理念，即使是对最基本的日常情境，也能进行运用。"

为什么它是他最喜欢的工具？

我非常着迷 2×2 矩阵点，其用途与瑞士军刀一样广泛。有了轴的无限可能性，我们可以绘制出最多样的用例。范围从基本的技术决策到面向解决方案的业务模型，再到概念上的考虑。纯粹的简单性和高视觉效果使其成为我相当喜欢的工具。

国家：
芬兰
所属：
自由职业者

确认者： 因贡·奥因斯（Ingunn Aursnes）

公司 / 职位： Sopra Steria 商业设计高级经理

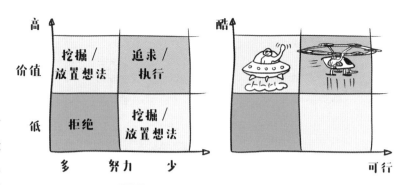

专家提示：

在战略规划中非常有价值

■ 2×2 矩阵也可以用作战略规划的工具：我们不专注于新想法，而是关注当前的使用和机会。例如，通过这种方式，我们可以确定想法尚未涵盖的领域。

■ 通常，建议使轴遵循 SMART 原则，即特定的、可衡量的、可实现的、切实的且具时效性。因此，在"开发原型"阶段，2×2 矩阵也是有价值的工具。

■ 在定义属性的限制因素时，我们应该记住，这些因素可能对不同级别产生影响，例如技术、项目范围、时间范围或资源。

利用系统的思想

■ 对于复杂的问题陈述，这有助于降低想法的复杂性。这是通过将构思分解为各个组成部分来完成的。

■ 快速评估一个想法（尤其是在早期阶段）。我们最喜欢用"酷"轴和"可行"轴来分析，这个已被证明是最有用的。最酷的想法可能尚不可行，但是这两个轴有助于讨论，并为我们提供了一个问题："有什么办法可以实现这个很酷的想法？"

■ 在后期阶段，以成本 / 收益图的形式进行量化可能会有所帮助。投资者乐于使用这种图表作为决策依据。

- 在很早的阶段，莉莉喜欢使用"酷"和"可行"轴。但是，在他们已经处于问题/解决方案契合的边缘时，他们宁愿使用"影响"和"支出"轴。
- 团队讨论各个想法的定位，然后寻求最有趣的想法。
- 橙色区域中的想法会停放在"创意停车场"中，以供生出新点子。
- 如果团队进展不顺利，则"创意停车场"是一个获得灵感的好地方。

关键收获

- 使想法尽可能简单，复杂性意味着混乱的矩阵。
- 经常重新编写便利贴或将其分解为多个创意（如果有助于分辨其位置）。
- 并非所有轴组合都能产生面向目标的结果。尝试不同的可能性，并使轴适应问题陈述和目标。

www.dt-toolbook.com/2x2-matrix-en

150

圆点投票

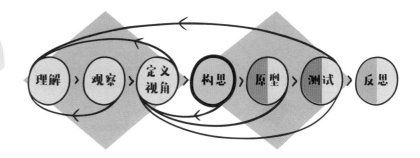
我想要……

明确决定应采取哪些想法或概念形式选项。

您可以使用该工具做什么？

- 团队共同决策。
- 限制性选择，即简化优先级。
- 做出更快的决策，避免冗长的"分析瘫痪"。
- 解决团队中的分歧，避免强权游戏。
- 将所有参与者的意见纳入决策过程。
- 最后，专注于最佳创意和市场机会。

有关该工具的更多信息：

- 例如，除了在头脑风暴会议上要开发的大量想法外，选择想法也是至关重要的一步。
- 评估和聚集想法有多种可能性。参与者使用圆点贴纸是一种简单的方法。投票是快速而民主的。
- 该工具可以根据反思、设计挑战的难度以及其达到目标的程度（而不是根据权力、职位或某人的外向程度）来听取和做出决策。
- 投票赋予参与者个人责任感和对决策过程的清晰理解。
- 投票是可视的、灵活的、快速的、简单的，因此非常适合设计思维的思维方式。
- 我们在整个设计思维周期中使用它。

哪些工具可以替代？

- 2×2 矩阵（请参阅第 147 页）。
- 调查（在团队内部和 / 或外部）。
- 讨论各种替代方案和建立共识。

哪些工具支持使用此工具？

- 头脑风暴（请参阅第 143 页）。
- 设计原则（请参阅第 45 页）。

我们需要多少时间和多少材料？

团队人数

- 理想的团队人数是5~10人
- 如果组较大，则应将其分为几个较小的组

5~10人

所需时长

- 一般而言，需要5~20分钟，或者只要参与者需要考虑其他方案并投票即可
- 投票是捕捉情绪并做出决定的最快程序之一

5~20分钟

所需材料

- 点或粗色标记（单色）
- 带有想法的大型表面，例如在便利贴上或创意集群中

模板和程序：投票

定义新标准或提出设计原则

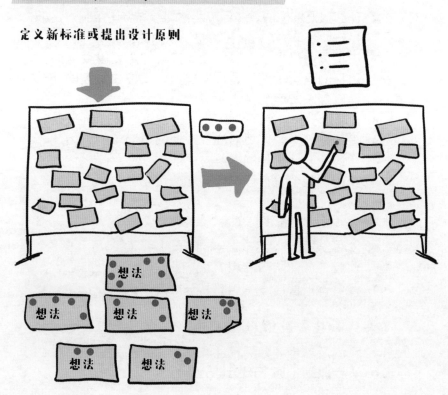

该工具如何应用？

初始情况：参与者已经收集了写在便利贴上的想法（例如，在头脑风暴会议中）。

步骤 1： 在表决前澄清标准。条件示例：

- 最能适合长期目标
- 使客户 / 用户满意
- 支持发展的愿景
- 获得竞争优势的最大机会
- 遵守最后期限
- 对客户满意度的最大影响

步骤 2： 将带有想法的便利贴贴在墙上或白板上，以便每个人都可以看到。

- 给每个参与者一定数量的票（通常在 3 ~ 5 点之间），并提示他们做出选择。私下里，每个参与者都通过对最符合他认知标准的便利贴进行投票。
- 让参与者选择是要在一张便利贴上投几张票，还是将他们的票分配给不同的想法。

步骤 3： 用最多的点重新排列想法，并将其重新组合。根据这些优先级做出透明的决定，然后确定下一步。

这是因贡·奥因斯（Ingunn Aursnes）最喜欢的工具

职位:

Sopra Steria 业务设计高级经理

"对我来说，设计思维以一种创造性的方式连接了我的心灵。它是功能强大的思维方式、流程和工具的组合，使您能够与用户产生深刻的共鸣并探索新的战略商机。我喜欢它挑战我的左右脑半球。"

为什么它是她最喜欢的工具？

投票是一种非常通用的工具。例如，它可以集成在讨论中，并且可以帮助我们加快决策的速度并使决策变得透明。投票让我着迷的是活动进行期间的速度、清晰度和正能量。该工具可帮助我们做出清晰、快速的决策。当我们必须在复杂的问题陈述背景下以及在经常进行激烈讨论的多学科团队中做出决策时，此功能特别有用。

国家:
挪威

所属:
Sopra Steria

确认者: 维萨·林德洛斯（Vesa Lindroos）

公司 / 职位：独立顾问

专家提示:

- 让参与者在投票前发表自己的想法。
- 简短的说明可确保在进行投票之前有更深入的了解。
- 得到等量的投票结果之后怎么办？
 对获胜者进行第二次投票，或使用第 147 页显示的 2×2 矩阵。
- 使用颜色标记替代圆点。每个参与者都会收到一支钢笔，并被提示画一些小圆圈 / 圆点进行投票。
- 限制选择数量。结合类似的想法或概念。捆绑主题并首先对主要主题进行投票，然后对单个想法进行投票。
- 避免潮流效应。要求参与者私下做出决定，同时投票。如果存在个人受某人（例如老板）影响太大的风险，则该人应最后交出其评估结果。
- 创意停车场。为以后的项目保存想法可能很有价值。
- 人群投票。让客户或同事确定优先级。
- 色标。如果有不同的小组来评估想法（例如用户 / 客户和内部人员），则可以使用不同的颜色。
- 热量图。投票还可用于突出显示某个想法或概念的某些部分。指示参与者强调思想的各个部分。
- 详细评估。还可以通过让参与者按一定比例对想法进行评分来进行投票，例如从 0（不实现该想法）到 10（绝对实现该想法）。

- 想法评估总是令人兴奋的。团队中的每个人都有相同的看法吗？每个人都有共同喜欢的意见吗？还是有广泛的意见？
- 团队中的每个人都在思考他／她想把票投在哪里。然后，所有团队成员都在各种想法上进行投票。他们确保莉莉将自己的投票结果放在其他人之后，这样就不会有人受到她的决定的影响。
- 每个人似乎都有一个想法。其他投票遍布各处。现在，团队再次讨论带有投票的想法，合并许多想法，然后进入另一轮评估，以获得第一个想法的替代方案。

关键收获

- 计划投票并选择票数。
- 在投票之前要说明投票标准。
- 将想法（想法的产生）与想法的评估分开。
- 以后可能相关的先"停放（在创意停车场）"想法。

下载工具

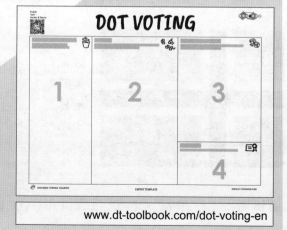

www.dt-toolbook.com/dot-voting-en

6-3-5 方法

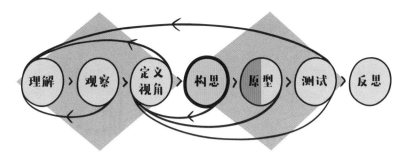

我想要……

在小组中快速有条理地产生许多想法。

您可以使用该工具做什么？

- 产生新想法或进一步发展现有想法，并以简单方式记录它们。
- 以结构化的方式，使经验不足的研讨会参与者熟悉一种易于学习的脑力写作方法和头脑风暴法则。
- 通过允许他们在私密的办公室里安静地工作，来激发开放型团队中更多人的创造潜力。
- 通过观念的明确分离和观念的评估来促进另类观念产生。

有关该工具的更多信息：

- 使用 6-3-5 方法进行脑力书写可以用在所有迭代过程中，以及整个设计周期中，进行结构化构想和构想的进一步开发。
- "6-3-5" 这个名称来自于 6 名参与者的最佳团队规模，每个参与者在第一轮中提出 3 个关于问题的想法。这些想法中的每一个都会在接下来的 5 轮中被其他参与者进一步发展。该技术特别适合基于特定问题陈述和观点的构思。
- 在一个由 6 名参与者组成的小组中，该工具在很短的时间内（不到 30 分钟）收集了多达 108 个想法。

哪些工具可以替代？

- 头脑风暴（请参阅第 143 页）。
- 进阶头脑风暴（请参阅第 159 页）。
- 灵感分析与比照（请参阅第 163 页）。
- 其他创意技巧。

哪些工具支持使用此工具？

- "我们如果（如何）……"问题（请参阅第 117 页）。
- 2×2 矩阵（请参阅第 147 页）。
- 圆点投票（请参阅第 151 页）。
- 头脑风暴规则（请参阅第 143 页）。

我们需要多少时间和多少材料?

团队人数

4~6人

- 6人一组是理想的。通过适应模板和序列，也可以有不同大小的组
- 如果是大型团体，请将其分成较小的团体

所需时长

30~40
分钟

- 根据问题的复杂性和参与者的经验，每轮3~5分钟，进行6轮构思
- 应该留出时间给随后选择想法

所需材料

- 纸张（或打印的表格）
- 笔、便利贴
- 如果要通过投票进行选择，则将投票结果综合起来进行评估

模板和程序：6-3-5方法

① 问题		
③ 1.1 想法1	1.2 想法2	1.3 想法3
④ 2.1	2.2	2.3
⑤ 3.1	3.2	3.3
4.1	4.2	4.3
5.1	5.2	5.3
⑥ 6.1	6.2	6.3

② （左侧标记）

⑦ 集合想法

该工具如何应用?

- **步骤1**：组成6人一组的小组并描述问题。
- **步骤2**：给每位参与者一张纸，其网格由三列六行组成（总共18格），或者让参与者自己绘制网格。

 提升建议：取一张6列的纸，以便可以提出6个想法（6行，共36格）；这种安排可以开发出全新的想法。
- **步骤3**：参与者在规定时间段内（3~5分钟）在表格的第一行中写下3个想法。整个过程无需讨论即可完成。

 提升建议：想法也可以写在便利贴上，而不是写在图纸上。
- **步骤4**：设定时间结束后，工作表将被顺时针传递到下一组成员那里。
- **步骤5**：给参与者一些时间来查看已经记录下来的想法。然后，请参与者在定义的时间段内再次用更多的想法填写工作表的下一行。理想情况下，现有想法会得到进一步发展。这些想法可以（但不一定）建立，或补充其他参与者的想法。
- **步骤6**：重复传递和完成工作表的过程，直到填满所有行或框。
- **步骤7**：与团队集合并评估想法，并商定下一步。

职位：

mm1 业务设计顾问和讲师

"到目前为止，我不仅在专业上使用设计思维来开发新产品和商业模式。在我的私人生活中，这种思维方式也变得非常重要。例如，当我们计划婚礼时，婚礼便是一个充满不确定性的复杂项目。设计思维有助于保持对人类需求的关注，而又不会忽视可实现和经济上能生存。这是一次非常美丽的庆祝活动。"

为什么它是他最喜欢的工具？

在我的设计思维工具中，我喜欢使用 6-3-5 方法，以便以结构化的方式与较大的小组合作，并快速产生或发展想法。我总结出一些对设计思维缺乏经验的小组，或者是非正式的小组的成员比较拘谨并倾向于依赖他人的想法。

国家：
瑞士
所属：
mm1

确认者： **莫里斯·科杜里（Maurice Codourey）**

公司／职位： UNIT X 首席执行官兼合伙人 | 需求专家

专家提示：

提出有力的问题

"我们如果（如何）……"非常适合提出一个具有独特而特定观点的问题（例如，他／她所处背景中的角色画像）。这个问题对构想（要产生的想法）有很大的影响。

保持专注

所有参与者都必须理解该问题，以便有针对性地进行构思。应用方法之前，在小组中讨论问题陈述，将其挂在房间里，然后要求参与者将其写下来可能是有意义的。

要展示，不要告知！

根据问题，草绘想法而不是费力地描述它们是有用的。如果您仍然希望人们勾勒出这些想法，建议使用较大的纸张，例如 A3 纸。

提出想法

激励团队建立在先前想法的基础上，加以补充或进一步发展。已经在纸上写下或草绘想法的目的是在每一轮中再次激发参与者的兴趣，因此这些想法得到了进一步发展。

选择想法

直观地或根据标准评估每张纸上的现有想法，然后通过投票选择并突出显示定义数量的想法（请参阅第151页）。作为一种替代方法，可以将纸上的想法裁切出来并粘贴到矩阵（例如 2×2 矩阵）中，以说明想法创意的空间（请参阅第147页）。

- 由 6 人组成的莉莉团队的一个子团队希望提出许多初步想法。
- 为此，所有团队成员在一张纸上绘制了一个 3x6 的网格，并在 4 分钟内写下 / 草绘 3 个创意后，成员们各自私下工作，然后将它们放入网格中。
- 然后，他们将工作表传递给下一个人，并写下另外 3 个想法，其中一些是在前一个想法的基础上发展的，直到工作表填满为止。
- 这样，不到半小时即可收集多达 108 个想法。在 6 个回合中，再根据先前定义的标准对创意进行分组评估，然后提出。

关键收获

- 简而言之，采用 6-3-5 方法，6 个人每人在一张纸上写下 3 个想法，并轮转 5 次，最终完全写满。
- 该工具使得在相对较短的时间内生成许多想法成为可能，并且，由于人们在默默地工作，这些想法不会被消除。
- 该方法鼓励思想的进一步发展，并将思想产生与思想评价分开。

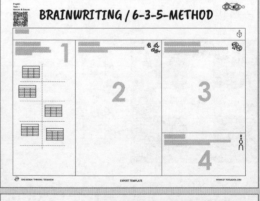

www.dt-toolbook.com/6-3-5-en

进阶头脑风暴

我想要……

在有限的时间产生大量不一般的想法。

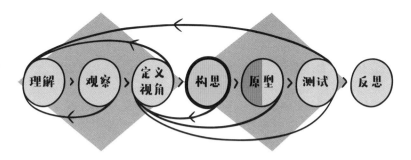

您可以使用该工具做什么？

- 在有限的时间产生大量想法。
- 促进小组成员之间的相互交流和积极倾听，以及充分利用已经收集到的想法。
- 采用不同的观点，并借助不同的方法从不同角度审视问题。
- 以不同方式提高创造力，例如，通过负面头脑风暴、模仿风暴或身体风暴。

有关该工具的更多信息：

- 可以使用进阶头脑风暴技术替代传统的头脑风暴方法。
- 当小组在构想过程中陷入困境或重复产生类似的想法时，它们特别有用。
- 进阶头脑风暴技术会包括诸如负面头脑风暴、模仿风暴或体力激荡等工具。
- 使用哪种类型的头脑风暴很大程度上取决于问题陈述、参与者和目标。
- 在"构思"阶段主要使用进阶头脑风暴技术，以再次激发创造力或达到既定目标。

哪些工具可以替代？

- 头脑风暴（请参阅第 143 页）。
- 6-3-5 方法（请参阅第 155 页）。
- 灵感分析与比照（请参阅第 163 页）。
- 我喜欢，我希望，我好奇（请参阅第 231 页）。

哪些工具支持使用此工具？

- 用户画像／用户档案（请参阅第 89 页）。
- 同理心共情图（请参阅第 85 页）。
- "我们如果（如何）……"问题（请参阅第 117 页）。

我们需要多少时间和多少材料？

团队人数

2~10人

- 通常，一个头脑风暴小组由至少2~3人组成，最多10人
- 如果小组成员非常不同或采用不同的观点进行实践，则较小的小组特别适合
- 较大的组可以分为串联的较小的子组

所需时长

10~20 分钟

- 对于所描述的每种头脑风暴技术，需要10~20分钟（取决于应用的方法和团队的规模）

所需材料

- 便利贴、笔
- 选择照明设备的图片（例如用于模仿风暴）

介绍 3 种不同的特殊头脑风暴技术：

❶ 负面头脑风暴

负面的头脑风暴法将传统的头脑风暴法与所谓的逆转法相结合。参与者不是来找到解决方案，而是专注于可能使问题恶化的任何事情。例如：该小组没有找到改善交通状况的方法，而是集中精力最大限度地提高各自道路上的交通拥堵。

随后，就是否从中产生新的起点或是否可以消除通常加剧问题的某些方面，对这种集体讨论活动的结果进行评估和审查。

❷ 模仿风暴

为了解决问题，与某个人建立同理心并从他／她的角度看待情况通常更容易。此方法遵循图例讨论法，即从第三方的角度进行头脑风暴。它涉及一个问题："X"将如何解决问题？

例如，爱因斯坦或美国总统可以与我们日常生活中的人们（例如合作伙伴、家庭成员或老板）以及在设计思维过程中定义的用户画像一起作为名人。

❸ 身体风暴

身体风暴使测试人员的身体处于特定状况中，从而向前迈进了一步。在这种情况下，通过相关的环境、事物和人员尽可能正确地模拟场景，以使测试人员尽可能地亲身体验。这种方式可以通过对受试者身体的反复试验和测试来推断出新的想法。

示例：一个为老年人开发产品的团队可以将凡士林涂在眼镜镜片上，以通过老年人的视觉感知世界。

一个提升的方法就是保持运动，并在走动中把冒出来的想法写下来。

职位：

格里森斯应用科学大学设计思维讲师；
F. Hoffmann - La Roche 设计思维引导员

"最大的挑战之一是摆脱我们的'解决方案思维'，并全面理解问题。在我们开始开发解决方案之前，设计思维可以帮助我们激发自然的好奇心，提出问题的假设，并以开放的心态结识客户。"

为什么它是她最喜欢的工具？

通常，在传统的头脑风暴中，参与者的关注重点非常广泛，这导致大量的想法不再与实际问题直接相关。特别是在抽象或复杂问题的情况下，头脑风暴小组经常达到其极限。进阶头脑风暴技术可以帮助您从不同角度审视问题，并通过替代方法来减轻参与者提出一个好主意的压力。

国家：
瑞士
所属：
F. Hoffmann - La Roche

确认者： 克里斯汀·比格曼（Kristine Biegman）

公司 / 职位： 柏林 launchlabs GmbH，培训师 | 教练 | 以人为本的设计引导员

专家提示：

处于富创新感的环境中

当参与者放松时，头脑风暴效果最佳。舒适的椅子和靠垫可以营造出"舒适的氛围"，宽大而灵活的书写表面有助于培养团队的创造力。

时间约束

与传统的头脑风暴一样，一定的时间压力有助于我们尽可能多地产生不同的想法并将其写下来，使得想法不会被过滤掉，也就是说我们可以自由发挥创造力。因此，建议进行简短的头脑风暴（10分钟），并用计时器为其计时。

在头脑风暴会议期间避免各种判断

没有"坏"的想法，因为任何想法，无论是多么荒诞的想法，在进一步发展时都可能带来好的解决方案。这就是在头脑风暴过程中必须避免对想法进行任何评价的原因。

如何应对复杂 / 抽象的问题

进阶头脑风暴技术对于复杂或抽象的问题很有用，参与者难以确定即时解决方案。对他们进行试验并收集其应用经验。

负面头脑风暴

模仿风暴

身体风暴

用例说明

- 在构思阶段，莉莉的团队试图为解决已定义的问题提出许多构想。头脑风暴有助于确定可能性的起点。但是，有些团队相对较早就感觉到他们正在原地转圈，无法前进。
- 其他技术，例如负面头脑风暴，帮助团队拓宽了他们的思维范围，并确定了新的关联因素。在随后的风暴中，使用了诸如苹果公司和谷歌公司这样的知名企业，以及像埃隆·马斯克（Elon Musk）这样的人。这样，可以确定解决方案的更多潜在方法。

关键收获

- 进阶头脑风暴技术对于复杂或抽象的问题很有帮助。
- 如若不然，以下情况再次适用：在要求质量之前先保证数量；使小组中的所有成员都有发言的机会；没有"坏"的想法。
- 之后，聚类、评价和记录结果。

下载工具

www.dt-toolbook.com/special-brainstorming-en

灵感分析与比照

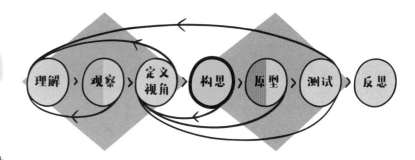

理解 > 观察 > 定义视角 > 构思 > 原型 > 测试 > 反思

我想要……

通过探索在问题陈述的背景中似乎分别存在的"世界"，来寻找思想和方法的灵感。

一头大象会怎么解决问题？

您可以使用该工具做什么？

- 产生引起惊叹的想法。
- 使用类比这些易于理解的方式解释想法和复杂的事实。
- 通过将来自其他领域的解决方案与我们的问题进行比较来寻找灵感。
- 整合支持的认知思维过程，这些过程对于开放性和结构性差的问题（所谓的不明确和令人不快的问题）必不可少。
- 结合手绘的笔记发挥出全部创造力。

有关该工具的更多信息：

- 分析和比照有助于改变问题的处理方法，以激发出新的想法。另外的行业、动物、个人或组织都可以作为分析或比照之用。
- 分析和比照测试可以在设计周期的早期阶段应用，例如在问题定义期间。不过，它通常在"构思"阶段使用。

哪些工具可以替代？

- 头脑风暴（请参阅第 143 页）。
- 进阶头脑风暴（请参阅第 159 页）。
- 脑力书写 / 6-3-5 方法（请参阅第 155 页）。

哪些工具支持使用此工具？

- "我们如果（如何）……"问题（请参阅第 117 页）。
- AEIOU（请参阅第 99 页）。

我们需要多少时间和多少材料？

团队人数
- 最好是3~6人一组
- 超过8人的大团体可以分为小团体

3~8人

所需时长
- 类比工作可能很耗时
- 特别是其中涉及的研究、特征和属性的识别，以及与专家的讨论，通常需要几个小时

30~120分钟

所需材料
- 白板或活动挂图
- 便利贴、钢笔、马克笔
- 互联网和打印机（如果与人或行业进行类比）

程序：类比和基准

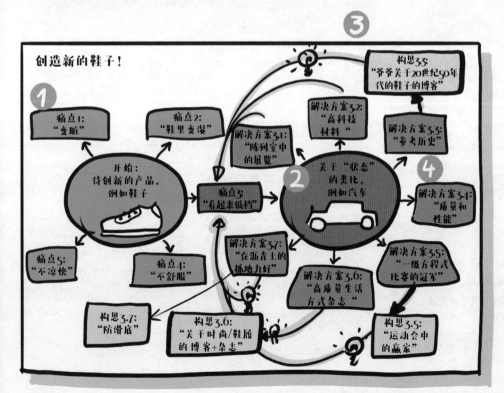

该工具如何应用？

步骤1： 列出问题陈述的关键经历或最大痛点，例如，对于鞋子来说，痛点："看起来低档"。

步骤2： 使用头脑风暴或脑力书写方法来搜索场景、系统、地点或物体，这些场景、系统、地点或物体也有痛点，但似乎已解决。在示例中，利用沙发的提升，成功解决了汽车行业中要"有地位"的痛点问题，等等。要搜索类比，请提出以下问题：
- 其他行业在做什么？
- 大自然如何解决问题？
- 为什么在其他国家没有问题？

步骤3： 与熟悉相关区域、方案、系统、位置或对象的专家进行访谈。创建一个"模拟灵感板"并显示新见解。

步骤4： 列出解决方案，例如，"高质量的生活杂志"，如何解决汽车行业的"现状"。

步骤5： 然后将类比的解决方案转移到原始问题上。类推的一些解决方案几乎可以1：1转化。有些解决方案应用时需要更多的创造力。

变体——查找带有草图注释的比照

我们需要多少时间和多少材料？

团队人数
- 单独工作或最多12个人一组
- 小组规模几乎可以随意扩展

1~12人

所需时长
- 可以有很多轮
- 每轮需要大概30分钟

30~60分钟

所需材料
- 每人一张活动挂图
- 用于私人工作的参与者的DIN A4或DIN A3纸。分组工作时，用DIN A2或DIN A1
- 笔和便笺簿
- 可选：网络搜集的图像

模板：用草绘语录类推

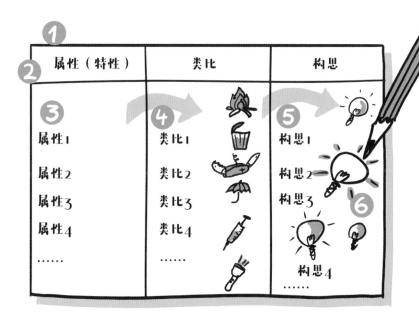

该工具如何应用？

为了增加创意输出，我们可以通过类比技术和手绘结合的方法来设计。

在上面解释的类比工作中，我们还使用了草图注释。

步骤 1： 将一张大纸分成三列。

步骤 2： 用属性（特性）、类比和构思标记列。

步骤 3： 列出有关问题或问题陈述的属性（请参阅第41页）。

步骤 4： 请设计团队为各个属性找到类比特征。

步骤 5： 从类比的角度以手绘笔记的形式解决小组中的问题。第166页讲述了如何手绘笔记。

步骤 6： 为问题陈述或其中的一部分开发新颖可行的构思（想法）。创建手绘笔记不仅很有趣，而且还可以使设计思维团队找到很好的比照案例。

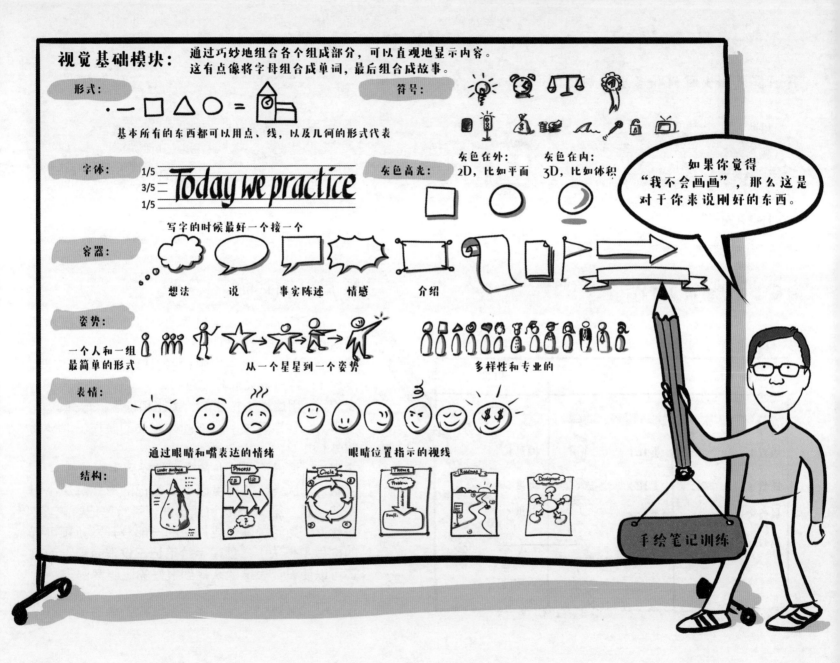

视觉基础模块：通过巧妙地组合各个组成部分，可以直观地显示内容。
这有点像将字母组合成单词，最后组合成故事。

形式：
· - □ △ ○ = 🏠
基本所有的东西都可以用点、线，以及几何的形式代表

符号：

字体：
1/5
3/5 ═ Today we practice
1/5
写字的时候最好一个接一个

灰色高光：
灰色在外：2D，比如平面
灰色在内：3D，比如体积

容器：
想法　　说　　事实陈述　　情感　　介绍

姿势：
一个人和一组
最简单的形式　　　从一个星星到一个姿势　　　多样性和专业的

表情：
通过眼睛和嘴表达的情绪　　眼睛位置指示的视线

结构：

如果你觉得"我不会画画"，那么这是对于你来说刚好的东西。

手绘笔记训练

166

这是朱莉娅·古玛拉（Julia Gumula）最喜欢的工具

职位：

B. Braun Melsungen AG 高级传播经理

"设计思维彻底改变了我们为（未来）客户创建解决方案的方式，并在日常实践中不断发展。"

为什么它是她最喜欢的工具？

对我而言，分析和灵感类比法是对传统头脑风暴方法的完美补充。该工具可帮助您进行构思，并完美契合设计思路。在创作过程中以及对于观看者来说，将类比与手绘注释结合起来特别令人愉悦。他们提高了我们的创造力和自信心。两种技术的结合体现了两个方面的优势。

国家：
德国
所属：

B. Braun Melsungen

确认者：　托马斯·舒彻（Thomas Schocher）

公司／职位：　CSS Versicherung 转型专家

专家提示：

专注于关键的经验和痛点

在寻找类比时，我们应该专注于关键经验，从而确定可以应用于我们的问题的新颖有趣的方面。

探索那些荒谬的行业／概念

与我们的行业或当前问题相去甚远的比照和比照基准通常被证明是非常有用的。乍一看，这意味着不同的问题之间有很少的共同点。尽管如此，它还是能帮助解决我们的问题。

如果什么都没发生，那就去百度一下

发现类比并获得启发的另一种方法是图片搜索。例如，输入"快速"和"舒适"，您将获得具有这些特征的数千个图片来激发你的灵感。

每天练习以训练思想

日常练习可以提高结合的力量。例如，在看电视或上班途中，每天训练思维来寻找相似点是很有用的。

允许复制他人

基本上，每次出现问题时，我们都应该考虑其他人如何解决它。

自发且经常使用

自发地应用关联技术，例如在头脑风暴会议期间。你可以问参与者：五星级酒店的客户服务如何解决？

- 为了提高创造力，莉莉团队希望使用比照和比照基准进行工作。
- 在关于比照的激烈讨论之后，人们想到了动物园、外星人、奇怪的行星、穿越非洲的越野探险等。
- 最后与文化、自然环境和对新情况的理解有关的类比产生了决定性的刺激。

关键收获

- 通过比照和比照基准的启发，可以增加很多不同的构思。
- 通常，以这种方式找到的解决方案都是全新的，而作为我们所处领域或行业的专家，我们以前经常忽略这种优秀的方法。
- 比照和手绘的结合提高了设计思维团队的创造力。

下载工具

www.dt-toolbook.com/analogy-en

168

NABC

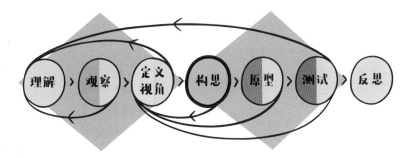

我想要……

在很短时间内捕获创意的核心，并有针对性地与他人分享。

需求　　　方法

收益　　　竞争

您可以使用该工具做什么？

- 快速捕获想法、概念或原型的核心。
- 首先从有关客户的问题开始，然后对客户需求进行深入检查，以确保将重点放在用户／客户上。
- 从 4 个不同方面考察一个想法：需求（问题）、方法（解决方案、结果承诺）、收益和竞争（市场上的替代方案）。
- 在早期阶段提出想法并获得重要反馈。
- 比较不同的想法／概念。

有关该工具的更多信息：

- NABC 是商业构思方法的入门版本，它包括围绕该想法的上下文的前四个基本问题（需求、方法、收益和竞争）。
- NABC 可应用于多个阶段，例如"构思"阶段；在验证原型或更好地了解用户方面也很有用。
- NABC 通常用于归档，或构想之后对那些相关反馈者介绍商业构想和创新项目。
- 此外，NABC 可以与电梯推销法结合使用（请参阅第 179 页的提升建议）。

哪些工具可以替代？

- 首先，可以使用带有标题、描述和草图的简单想法沟通表（请参阅《设计思维手册》第 93 页）。
- 原则上，NABC 可以从任何其他商业想法／商业模型构建方法中推论得出，或者可以进一步发展和深化（例如，商业模型画布和精益画布，请参阅第 243 页）。
- 讲故事（请参阅第 121 页）。

哪些工具支持使用此工具？

- 带绿色和红色反馈的水坑法
 - 绿色反馈：这个想法有什么优点？应该保留什么？
 - 红色反馈：这个想法有什么缺点？有什么需要改进的？

我们需要多少时间和多少材料？

团队人数	所需时长	所需材料
• 通常，一个人创建内容的初稿就足够了 • 更多的人评价和理解内容 **1~6人**	• 典型的持续时间在很大程度上取决于所处阶段以及已有的信息量 • 原则上，您可以在20~40分钟内以足够的细节和易于理解的方式描述NABC **20~40 分钟**	• NABC十字，以A4 / A3纸格式打印或以电子形式直接在电脑上制作 • 便利贴、钢笔、马克笔

模板和程序：NABC

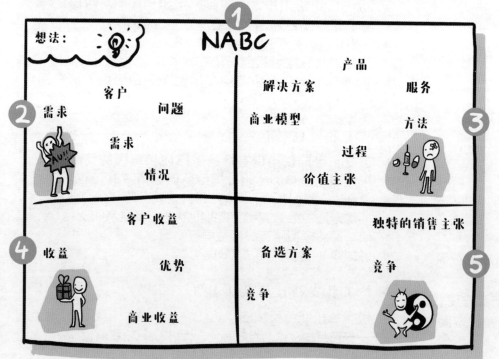

该工具如何应用？

- **步骤 1：** 画一个 NABC 十字或使用模板。
- **步骤 2：** 从 N（需求）（问题）开始并描述。
 - 客户遇到的问题；
 - 有此问题的典型客户；
 - 出现问题的典型日常情况；
 - 由此产生的需求。
- **步骤 3：** 开始 A（进程）（以提出解决方案），然后进行说明。
 - 如何解决问题，即解决方案／性能承诺的方式如何；
 - 产品、服务或过程；
 - 业务模型的外观或赚钱方式。
- **步骤 4：** 继续思考 B（收益），并在质量和数量方面有所定义。
 - 为客户带来的好处；
 - 为您／您的公司带来的好处。
- **步骤 5：** 添加 C（竞争），即当前和将来存在的替代品和竞争者。此外，列出解决方案的独特卖点。

这是马赛厄斯·斯特拉瓦（Mathias Strazza）最喜欢的工具

职位：

未来银行业务主管，负责 PostFinance Ltd. 的 PFLab（创新实验室）；创新管理讲师

"客户的行为、问题以及需求是重点。如今，客户体验甚至是经过精心设计的。'设计思维'一词将流程、方法和思维方式归纳在一起。甚至非专业人士也可以通过处理该主题来实现一些新的以客户为中心的事物。"

为什么它是他最喜欢的工具？

NABC 从客户及其问题开始，而不是从解决方案开始。这是我最喜欢的工具，因为 NABC 可以成功传达创意的核心要素，即使是 5 分钟的简短演示（推销），也可以使人们理解它。在早期阶段，会提出一些最初的重要问题。之后，该方法有助于再次减少信息量。

国家：
瑞士
所属：
PFLab（PostFinance Ltd.）

确认者： 克里斯汀·科勒特（Christine Kohlert）

公司 / 职位： 设计与计算机科学大学媒体设计教授

专家提示：
根据需要使用 NABC 的内容

- 为了支持 NABC 中的描述，请始终使用可视化效果，草图和工程图。
- 对我们而言，讲故事通常很方便传达 NABC 的内容。
- 一定要坚持 NABC 十字。例如，如果使用 PowerPoint 幻灯片，则这些部分可以一个接一个地显示（每张幻灯片一个）。
- 这样不仅可以快速展示创意，还可以展示原型。
- 一旦描述了问题并知道了解决方案，我们将有意寻找不同的新的解决方案，尤其是当我们在寻找更根本的变化时。

提升建议：NABC 和电梯推销法

- 电梯推销法是最短的表示形式，用于在最短的时间内说服某人。事实证明，将推销分为三部分是有用的：入口点（挂钩），中间部分（核心）和结论（关闭）。NABC 可用于中间部分。
- NABC 推销一览：
 入口点（挂钩）：
 - 通过陈述、关键字、标题、问题吸引注意力。
 - 增进欲望，激发兴趣。
 - 与众不同、独特、令人惊讶。

 中间部分（核心）：NABC

 结论（关闭）：
 - 接下来是什么？要实现什么？
 - 邀请推销对象和进行下一步。

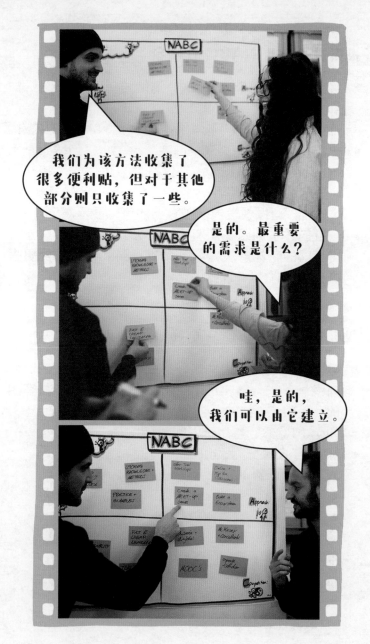

- 根据已知的客户问题创建各种构想，然后将想法记录在 NABC 中并进行可视化。
- 稍后，设计思维小组将在 NABC 推销的背景下提出想法并获得反馈。
- 莉莉的团队经常将 NABC 用于各种应用。他们在某些阶段使用它，例如在定义焦点或展示原型时。
- 莉莉公司经常提醒团队在考虑替代方案时，不只要考虑明显的竞争对手。

关键收获

- NABC 通常适合放在一页中。
- 根据潜在的解决方案描述需求、方法、收益和竞争。
- 也可以使用 NABC 来准备电梯推销，或辅助在商业模型画布中定义价值主张。

www.dt-toolbook.com/nabc-en

蓝海工具和买方可用性地图

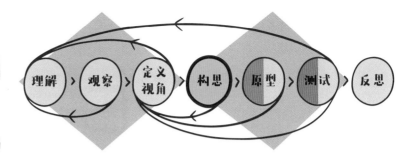

我想要……

使产品或服务与竞争对手区分开来，并开拓新的市场机会。

红海　　　　　　　　蓝海

您可以使用该工具做什么？

- 探索未开发的市场机会。
- 根据用户需求提供差异化和新报价。
- 通过了解竞争优势，使战略适应新的市场需求。
- 为设计挑战或路线图建立正确的愿景，以逐步实施和控制机制。

有关该工具的更多信息：

- 金伟灿（W. Chan Kim）和勒妮·莫博涅（RenéeMauborgne）发明的蓝海和蓝海转移有助于定义独特的价值主张。
- 通过买方可用性地图，把重点放在用户／客户上。他在服务和产品方面的经验通常可以看作是一个循环，分为6个阶段（购买、交付、使用、配件、维护和废置）。
- 从工具的应用中发现的结果还有助于确定观点，或在观察和分析用户的竞争和需求后产生初步想法。
- 在买方可用性地图，我们使用各种杠杆来减少、消除、提高或创建不同的视角。其目的是要从竞争中脱颖而出，并提出创新的主张。

哪些工具可以替代？

- 精益画布（请参阅第243页）。
- 价值主张画布。

哪些工具支持使用此工具？

- 用户画像／用户档案（请参阅第89页）。
- NABC（请参阅第169页）。
- 2×2矩阵图（请参阅第147页）。
- 竞争分析，包括SWOT分析。
- 竞争对手的比照分析。

我们需要多少时间和多少材料？

团队人数

4~6人

- 对于小一些的团队来讲，为买方可用性地图提出更多想法比大团队要更容易
- 如有需要，把大的团队分解成几个小的团队

所需时长

30~120 分钟

- 完成买方可用性地图一般需要30分钟
- 包括全面的竞争对手分析在内的完整实施过程需要几天的时间

所需材料

- 一些纸张
- 钢笔、便利贴、马克笔
- 在A0纸上打印模板

模板和程序：蓝海工具

4个行动框架的新价值曲线

提高 ①
哪些因素可能引起远远超过以前的行业标准？

减少 ②
哪些因素可能引起下降，从而低于以前的行业标准？

消除
行业中定义了哪些因素并可以将其消除？

创造
行业中哪些因素还没有被提出，以至于未来可能被创造出来？

买方经历的6个阶段

	购买	交付	使用	配件	维护	废置
生产率			●			
简化率			●			
便利性				●		
风险						
趣味性与创意	●					
可持续性						

● 行业近期焦点

● 蓝海供给

③ ④ ⑤

新蓝海价值主张

该工具如何应用？

- **步骤1：** 从"4个行动框架"开始（提高、减少、消除和创造）。重点在于战略因素的定义，这些战略因素将直接或替代的竞争对手（或整个行业）集中在产品或服务（例如生产力、价格、担保等）方面。
- **步骤2：** 确定可以提高、减少、消除这些因素中的哪些因素，或者可以新创建哪些因素。选择最关键的因素。
- **步骤3：** 在买方可用性地图中安排这些关键因素。首先，针对当今已知的报价定义对用户/客户至关重要的决策因素。
- **步骤4：** 考虑可以减少或消除哪些因素。现在是创意部分。与团队进行头脑风暴会议，以了解未使用的因素。为此，应确定服务或产品可能涵盖的其他价值范围。
- **步骤5：** 根据结果定义新的"蓝海"价值主张。

这是爱丽丝·弗洛伊萨克（Alice Froissac）最喜欢的工具

职位：

Openers 的联合创始人兼设计思维专家—— ME310 巴黎校友会

"设计思维可以使您既了解自己的独特用户，又可以与其他背景的人一起工作。通过结合所有这些特征和差异，您可以做出惊人的发现，并真正发挥创造力和创新性。这是使事情发生的绝好机会。"

为什么它是她最喜欢的工具？

蓝海作为一种工具，使差异化战略的制定成为可能。对我而言，这种方法是与客户建立同理心和竞争／基准分析的完美结合。随着观点的变化，竞争对手的报价既不可怕，也不必照搬。它为我们定义独特产品和服务的工作提供了灵感。买方可用性地图有助于在启动新要约时质疑现状并定义价值主张。

国家：
法国
所属：
Openers

确认者： **塞巴斯蒂安·福克森（Sebastian Fixson）**

公司／职位： 巴布森学院研究员｜教师｜创新与设计顾问

专家提示：

展开买方可用性地图和非顾客地图进行分析

可以根据需要扩展客户的活动。例如：用户如何了解产品？在购买之前，他是否比较过产品？他喜欢哪种类型的交付？有关退货处理的信息会产生影响吗？经常性的支出是一个问题吗？社交媒体中的评论是否影响购买过程？就产品的使用而言，简单性、便利性和风险最小化等属性可能至关重要。

红海
已存在的市场
强竞争

蓝海
非竞争性市场
少量竞争者

黑海
生态驱动下的市场
无竞争

提升建议：黑海／最小生存生态系统

- 除了从红海战略向蓝海战略转变之外，我们还建议考虑黑海战略，如勒威克等人的《设计思维手册》所述（2018 年，第 228 页及之后），用于商业生态系统设计。
- 黑海战略旨在形成一个参与者体系，使其他竞争者没有机会长期竞争。
- 该过程基于一个迭代过程，其中最小的可行生态系统（MVE）在 4 个设计循环中逐步发展。
- MVE 以优化价值流和每个参与者的商品收获为基础，让竞争者无法生存。
- 在商品（产品及服务）的定义中，最初选择的报价具有最大的市场渗透率、最少的功能和最大的客户利益。

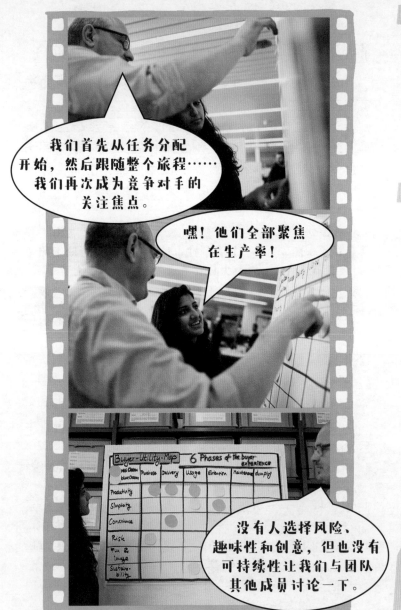

- 莉莉团队分析了竞争对手并观察了用户之后，就该分析有关市场重点和竞争对手的调查结果了。
- 莉莉处于成熟市场。这些团队发现，大多数竞争对手都致力于通过数字化转型来提高生产力。
- 这使莉莉的团队有机会解决其他问题，从而为客户增加收益。

关键收获

- 在定义蓝海战略期间，请不要犹豫，要定期采访用户 / 客户。
- 让您自己或其他行业的专家参与进来，以便更好地确定事实并确定新因素。
- 最好和团队一起填写买方可用性地图。
- 探索成为黑海战略一部分的机会。

下载工具

www.dt-toolbook.com/utility-map-en

原型

创建原型可以让选定的想法具体并可行。原型的范围可以从简单的关键功能原型到最终原型。为了实现原型，我们使用简单的材料，实现测试功能以及感受体验。"原型"阶段与随后的"测试"阶段紧密相关。测试的反馈用于了解更多有关用户的信息，并改善或放弃当前的原型。此过程反映在设计思维的座右铭中：热爱它！改变它！或者放弃它！快速的失败使我们有机会进一步学习和构建更好的原型，为下一次迭代做准备。

常用的原型种类

在接下来的几页中，我们简要介绍了最受欢迎的一些原型方法。对于原型，我们使用《设计思维手册》中引入的术语，要充分意识到变化中会有不同的方式。这取决于问题陈述的背景，使用的是哪个原型，构建了多少个原型或运行设计思维微循环的频率，直到我们设计出最终的原型。

为了更好地解释各个原型方法，我们以一个简单的设计挑战为例。它提供了有关各个原型的重点及其在设计思维周期中如何变化的快速信息。通常，原型会不断地细化，并且随着时间的推移变得更加具体。最初的想法通常仍然只是简单的草图。

设计挑战：

要带多少水？

对于那些在山间徒步旅行期间依靠液体并且想要轻松安全地运输日常用水的徒步旅行者来说，最佳解决方案是什么？

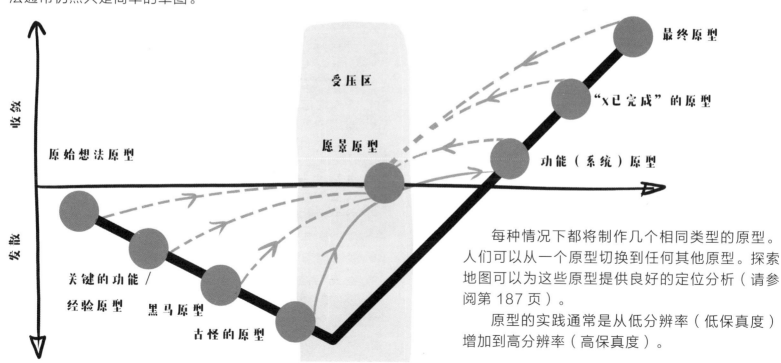

每种情况下都将制作几个相同类型的原型。人们可以从一个原型切换到任何其他原型。探索地图可以为这些原型提供良好的定位分析（请参阅第 187 页）。

原型的实践通常是从低分辨率（低保真度）增加到高分辨率（高保真度）。

重点实验——关键经验原型（CEP）和关键功能原型（CFP）

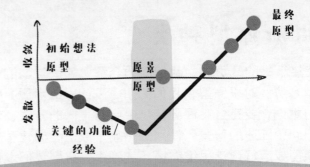

我想要……

通过实验了解有关用户及其遇到的问题的更多信息。

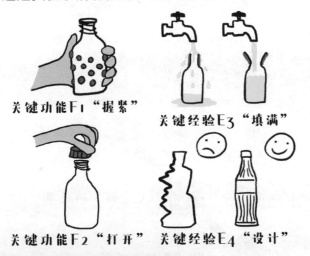

关键功能 F₁ "握紧"

关键经验 E₃ "填满"

关键功能 F₂ "打开"

关键经验 E₄ "设计"

您可以使用该工具做什么？

- 利用少量的实验，与用户一起探索和澄清对项目至关重要的元素。
- 创建对于整体设计至关重要的体验，以了解更多有关用户的信息。
- 模拟对于总体设计至关重要的功能。
- 达到对用户需求的更深刻理解。
- 最大限度地了解问题的各个方面。
- 在无法通过简单的问卷调查获得有效信息时，激发用户的表达。

有关此类原型的更多信息：

- 这些关键经验原型（CEP）/关键功能原型（CFP）在项目的早期阶段，即"理解"和"观察"阶段的第一步或者初始接触时已经完成。它以访谈的形式进行，设计团队希望进一步了解用户。
- 在整个设计周期中，尤其是在尚未了解整个问题的情况下，可以多次执行 CEP / CFP。
- 当经验或功能的关键要素仍不清楚或存在质疑时，CEP / CFP 才有意义。
- CEP / CFP 只用很少规模的原型，就可以让我们更深入地与用户打交道。
- 与用户就个别决定性因素进行直接交流，揭示了更深层次的需求，并有助于防止误解访谈内容。

专家提示：

- 这样做并不是要求彻底解决问题。相反，其目的是对潜在解决方案中的要素深究到底。应在很短时间内创建实验（或原型）。
- 关键因素解构图工具（请参阅第 137 页）可以作为基础。
- 首先与团队一起构建原型，并整合在实现过程中出现的新想法。构建出的原型的过程也可以理解为"用手思考"。
- 许多小实验往往比一个大实验产生更多的发现。

疯狂的实验——黑马原型

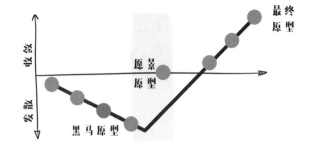

我 想 要……

通过特殊的实验进一步了解用户及其面对的问题。

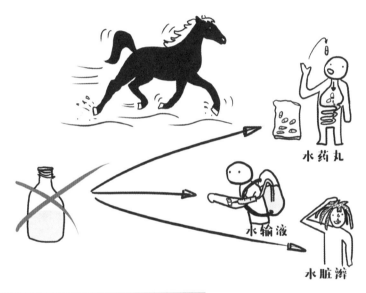

水药丸

水输液

水脏薄

您可以使用该工具做什么?

- 弄清不寻常的或未来的问题,并以实验的形式进行测试。
- 尝试非正统的解决方法。
- 有意识地摆脱寻常的路径。
- 将光线投射到问题中最远的那个黑暗角落。
- 在极端实验中通过激发强烈的情绪和反应,深入理解客户。
- 敢于尽可能地远离舒适区。

有关此类原型的更多信息:

- "黑马"是在体育比赛或政治中使用的术语。它描述了出乎意料的赢家(一开始没有机会获胜)或完全不被人知的参与者。
- 这些实验是在项目的早期阶段进行的。使用黑马原型,您可以测试用户对非常规方法的反应。
- 例如,出于构想,您可能想窥一眼未来:"解决方案在 30 年后会是什么样?"或扭转先前的假设。中心问题通常以"如果……怎么办"开头。
- 使用"黑马"原型,可以测试具有高风险且尚未在建议的应用程序中使用或直到现在尚未(在技术上)具备可行性的想法。

专家提示:

- 此阶段通常无法创建可行的原型。这就是为什么"绿野仙踪"实验或它的视频是一种很好的实现方式。在绿野仙踪实验(也称为"机械土耳其人")中,测试人员假装与技术系统进行通信。当然,实际上,另一个人是隐藏的,并从系统创建反馈。例如:一个人不断为水输液补充水。
- 这种风险较大的实验应在早期进行,因为如果不被接纳,实验失败在早期是影响不大的。
- 如果设计团队有可能陷入思考困局,那么黑马原型的构建也将有助于通过产生激进的想法去破局。

合并实验——古怪的原型

收效

发散

愿景原型

古怪的原型

我想要……

结合初始实验的结果，以完成对问题更全面的探索。

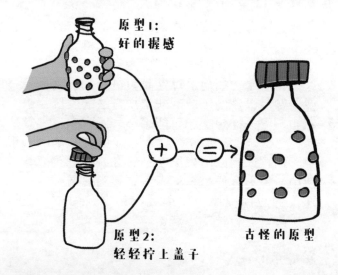

原型1：好的握感

原型2：轻轻拧上盖子

古怪的原型

您可以使用该工具做什么？

- 合并初步测试的发现。
- 澄清有关用户需求的其余问题。
- 测试第一个整体的功能，并初步了解最终目标。
- 建立并执行注重收益的实验。
- 确定解决方案的关键要素。

有关此类原型的更多信息：

- 对于古怪的原型，将以前的各种头脑风暴会议和原型（例如 CEP、CFP 或黑马原型）的发现和想法进行合并。
- 这些更详细的实验旨在消除对解决方案至关重要的元素的所有不确定性。主要目标仍然是在问题中收集调查结果。寻找问题的解决方案仍然是次要的。
- 可能解决方案的第一个最终功能将以最简单的方式实现。这些实验或第一个原型是用简单材料制成的，或者基于现有的原型或现有的解决方案。

专家提示：

- 实验（或原型）应在短时间内创建；它们仍然属于简单的原型。
- 使用形态框，可以创建所有实验结果的概览，以及"理解"和"观察"阶段的发现。这样可以更快地找到更好的解决方法组合。
- 在检查关键项目图中的关键元素时，还可以同时检查是否还有关于关键元素的未解决问题。

构想未来——愿景原型

我想要……

根据所有先前的发现，对以后的解决方案进行构想并测试。

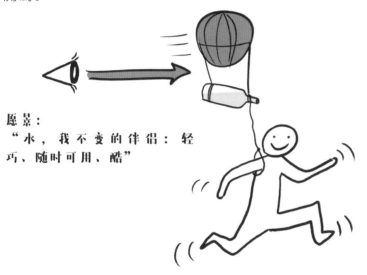

愿景：
"水，我不变的伴侣：轻巧、随时可用、酷"

您可以使用该工具做什么？

- 对如何解决问题形成初步看法。
- 对将来要销售的产品建立目标。
- 确保愿景能够解决用户已确定的需求和问题。
- 设计从问题探索到问题解决的过渡。

有关此类原型的更多信息：

- 愿景原型是第一个尝试解决用户所有已确定的需求和问题的概念。草拟的愿景通常具有相当遥远的时间范围，可以通过一系列产品和／或服务形式的解决方案来实现。
- 还必须与用户一起测试和验证此概念。在此步骤中，关于用户及其行为的新见解是很常见的。
- 愿景原型旨在帮助团队脱离"受压区"，即从问题探索的发散阶段过渡到问题解决方案的收敛阶段。

专家提示：

- 愿景声明应在一个句子中描述愿景状态。如果该声明引起用户的注意并激发用户的兴趣，则采取的途径是有前途的。
- 对于愿景原型，至关重要的是找出产品、目标群体和所提供的利益要满足的需求。
- 测试愿景原型时，极端用户／意见领袖用户（请参阅第 71 页）是重要的参考因素。
- 愿景原型同样可以有非常低的分辨率。它可以在草图或视频中显示最终的解决方案。
- 同样，在这里值得进行多次迭代以完善对未来的展望。

具有第一个功能的原型——
功能（系统）原型

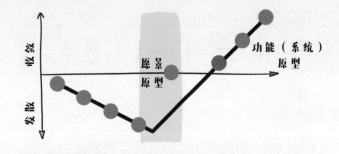

建立第一个有功能的原型。

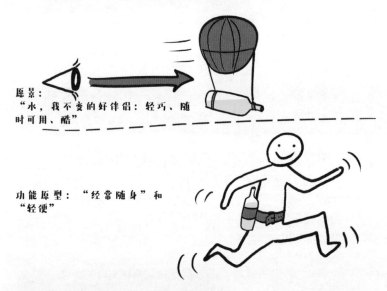

原景：
"水，我不变的好伴侣：轻巧、随时可用、酷"

功能原型："经常随身"和"轻便"

您可以使用该工具做什么？

- 实施所描述目标的第一步。
- 为后面的解决方案带来一些生命力。
- 了解如何从技术上实现主要功能，以及存在哪些解决方案的变化可能。
- 靠近最小可行产品（MVP，请参阅第 199 页），甚至达到目标。

有关此类原型的更多信息：

- 通过功能（系统）原型，实现了先前出现的愿景的一部分，重点是可及早实现的愿景部分。随着要实现的多种功能的系统的实现，通常首先要实现后续产品的主要功能。
- 对于功能精简的解决方案，此时已经可以实现最小可行性产品（MVP）。
- 功能原型的主要目的是使后期产品的主要功能有形且可视化。该主要功能应通过简单的方法在技术上得以实现。检查主要功能的技术可行性。

专家提示：

- 要实现的基本功能应尽可能简单，并减少到仅保留其核心部分。其他功能将在以后再自动添加。
- 在使用低分辨率原型和非常快速的迭代进行问题探索之后，迈向技术实施的步骤通常是一个障碍，因为很可能会失败。这就是进行这一步需要一些勇气的原因。
- 此步骤中的失败应该被理解为学习上的成功，正如谚语所言："吃一堑，长一智。"

详细的解决方案——"X 已完成"原型

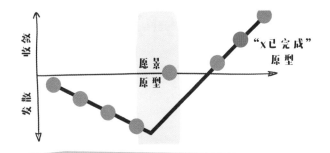

我想要……

实施所需解决方案的重要元素并进行详细说明。

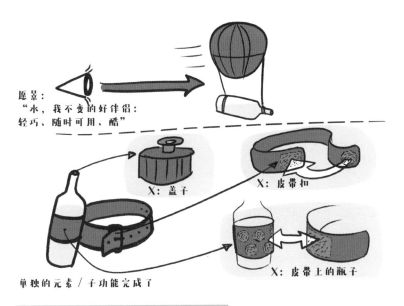

原景：
"水，我不变的好伴侣：
轻巧、随时可用、酷"

X：盖子

X：皮带扣

X：皮带上的瓶子

单独的元素 / 子功能完成了

您可以使用该工具做什么？

- 确定重要的子功能。
- 尽可能详细地描述对于解决方案的整体功能至关重要的元素。
- 向解决方案的实施迈出一大步。
- 在计算后续成本（包括实施成本）时获得良好的起点。

有关此类原型的更多信息：

- "X 已完成"原型是指一个阶段，在该阶段中实施和实现了总体功能所需的元素或子功能。目标是在这阶段结束后能有一个功能全面的系统，其主要功能已得到最大程度的规定。
- 虽然视觉原型和功能（系统）原型都专注于整体问题的解决方案，但更多的重点放在了"X 已完成"原型阶段中最重要元素的详细解决方案上。
- 特别是对于具有多个子功能的系统，此阶段是迈向最终原型的关键一步。

专家提示：

- 在此步骤中，重点是（系统的）基本子功能。
- 在此步骤中获得的知识将有助于评估以后的实施情况。
- 在此阶段首次估算技术需求和可能的开发成本。
- 在此步骤中，整合合作伙伴或潜在供应商的第三方知识可能会有所帮助。
- 还必须检查和测试子功能的用户适用性。"X 已完成"原型解决方案通常还需要进行多次迭代，直到子系统运行良好为止。

（希望是）到达终点——最终原型

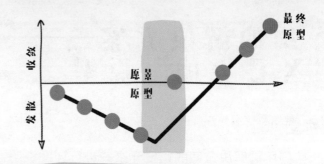

我想要……

结束并在解决方案上进行最后润饰。

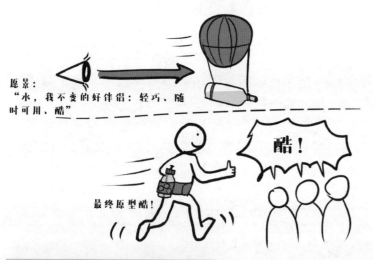

原景："水，我不变的好伴侣：轻巧、随时可用、酷"

最终原型酷！

酷！

您可以使用该工具做什么？

- 退出原型阶段，从而退出早期创新阶段。
- 避免过度满足需求。
- 将所有必需的元素减少到必要的范围。
- 查找子功能的巧妙组合。
- 为需求和问题创建优雅的最终解决方案。
- 迈向实现目标的第一步。
- 尝试说服决策者使用您的最终原型，因为这是他们实际了解解决方案的外观和满足其需求的唯一方法。

有关此类原型的更多信息：

- 最终原型结束了解决问题的阶段。当仔细观察各个元素时，您很容易忽略全局。开发各个子功能时，它们有可能会分化，变得太广泛而产生风险，并且会失去整体解决方案的优雅和简单性。
- 此步骤中要做的另一件事是检查提议的解决方案是否仍然符合最初确定的需求以及目标群体的问题。
- 最终步骤，应达到最小可行性产品（请参阅第199页）要求。根据整个解决方案的复杂性，这个目标可以在早期原型中实现，也可以仅在最终原型中实现。
- 最终原型显示"问题/解决方案匹配度"。

专家提示：

- 精简本质以及各个元素和功能的巧妙组合确保了完美结合。
- 经受时间的考验是重新审视已定义的要素，例如CFP / CEP（请参阅第180页），并检查所需的最终解决方案是否与它们匹配以及可以省去哪些部分。
- 确保仅实现那些真正必要的功能，并且不会出现过多的解决方案。

探索地图

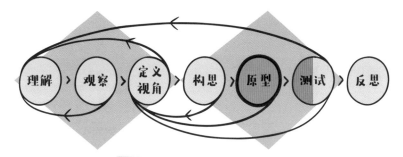
我想要……

了解到目前为止我做了什么实验以及如何对它们进行分类。

您可以使用该工具做什么？

- 使已进行的实验类型和已实现的原型可见。
- 快速了解仍可以执行的实验或原型有哪些。
- 记录实验的预期结果与实际结果之间的差异。
- 对到目前为止进行的实验获得共识。

有关该工具的更多信息：

- 探索地图有助于跟踪已经进行的所有实验和原型。
- 它通常具有经验和功能轴。这两个轴表示已知或现有的以及新的或意外的行为和功能。
- 此外，可以在浏览地图上输入用户/客户对实验的反馈。这样，可以确定预期的用户行为是否符合实际体验。
- 在整个设计周期的末尾，探索地图显示出团队为达到最终解决方案所采取的路径。

哪些工具可以替代？

- 可以使用更常规的方式记录实验及其结果，而无需使用探索图。
- 在这种情况下，将不会厘清是否进行了真正意义上的冒险或不寻常的实验，团队的创造力如何，以及在探索问题空间和寻找解决方案中他们敢走多远。

哪些工具支持使用此工具？

- 反馈捕捉矩阵（请参阅第209页）。
- 解决方案访谈（请参阅第217页）。
- 我喜欢，我希望，我好奇（请参阅第231页）。
- 测试表（请参阅第205页）。

我们需要多少时间和多少材料？

团队人数

- 设计思维核心团队
- 理想的人数是4~6人一组

4~6人

所需时长

- 持续时间取决于要在地图上输入的原型数量以及团队讨论的强度

10~45分钟

所需材料

- 钢笔、便利贴、马克笔
- 使事物得以可见有形的大量创造力和趣味性

模板：探索地图

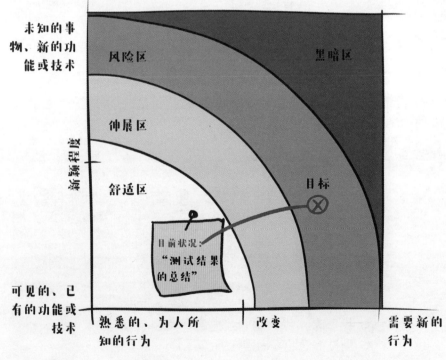

该工具如何应用？

探索图为团队提供了所进行实验的概述，并显示了仍可以进行实验的区域。它提供有关对实验的期望及其对目标人群的影响的信息。

- **步骤1：** 输入已经执行的实验，它们可能不得不被重新定位。每个实验都记录在探索地图上——最好使用名称和图像（例如原型和测试）进行记录。

- **步骤2：** 讨论实验在小组中的位置。我们真的离开了舒适区吗？基于先前的探索和先前的实验，可以定义新实验的目标。

- **步骤3：** 在构建原型并制定了对结果的期望之后，它们也被输入到探索地图上并据此定位。

- **步骤4：** 在测试之后，用户的反应和测试结果也可以被捕获。对反馈的批判性讨论可能会改变实验在探索地图上的位置。探索地图激发了团队成员之间的讨论，为计划新实验提供了基础，并有助于测试后的反思。

这是拉里·利弗（Larry Leifer）最喜欢的工具

职位：

– 斯坦福大学机械工程学教授

–HPI 和斯坦福大学设计研究中心创始董事

–ME310"基于项目的工程设计、创新和开发"

"保持设计思维的思考方式，并开始寻找下一个重大机会。"

为什么它是他最喜欢的工具？

探索地图对团队有帮助，因为团队通常很难检查他们是否通过实验和原型来真正探索问题空间的各个方面。我喜欢这个工具，是因为该地图以简单的方式显示了是否已广泛地检查了问题以及从各个步骤中学到了什么。

国家：
美国

所属：
斯坦福大学

确认者： 施威特·萨瓦利（Shwef Sharvary）

公司／职位： Everything by Design 创新催化者 | 洞察经理 | 设计策略师

专家提示：

旅程开始时，目的地不明

- 我们确保这项活动是在整个核心团队中进行的，并且对实验过程有了共识。
- 在每个实验阶段之后都应补充探索地图。核心团队可以串联获取其他团队的结果信息。
- 重新设置实验时，也会记录原始期望。差异代表对需求的误解。适用以下条件：差异越大，获取的知识就越多。
- 保留两个平行的探索地图可能会有帮助。关于实验结果的期望标记在其中一张地图上，来自测试的反馈则标记在另一张上。否则，如果实验数量很多，您很快就会迷失方向。

图片和可视化比千言万语更能带来信息

- 我们将探索地图放在一个地方（例如大海报），所有团队成员都可以看到。
- 概述显示了在整个设计周期中探索问题空间的可能差距。
- 探索地图不是精确的测量设备，它只提供了粗略的方向。因此，放置各个实验的时间应保持很短。
- 图片比千言万语所能代表的还要多。建议使用可视化效果或已实现原型的照片，并将其放置在地图上。

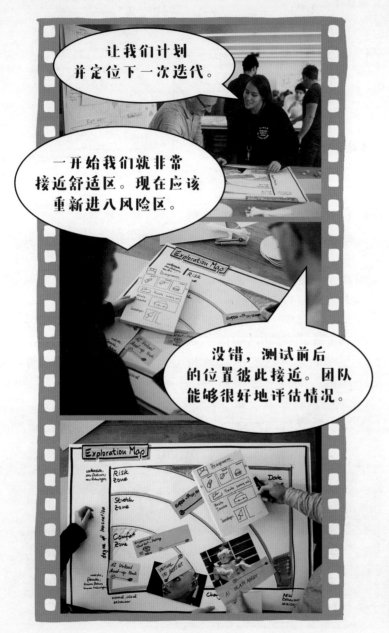

- 在最初的迭代中，莉莉团队的目标是对问题和客户进行真正的深入了解。最终，团队对形势有了很好的了解和理解。
- 现在他们希望在测试中将用户拉出舒适区，并尝试采用更彻底的方法。
- 他们计划使用黑马原型来探究可行的极限，并敢于进入探索图的"黑暗区"。

关键收获

- 探索地图有助于跟踪我们的实验，并了解我们在探索下一个市场机会的过程中所达到的目标。
- 该地图将我们的实验意图可视化，并显示结果如何随时间而变化。

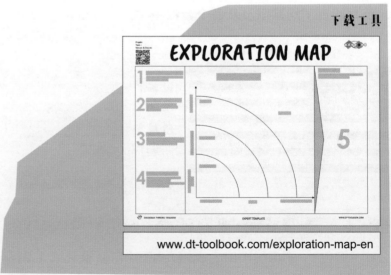

www.dt-toolbook.com/exploration-map-en

原型测试

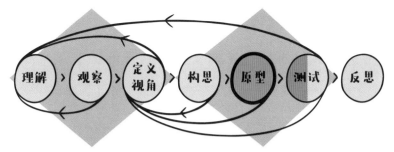

我想要……

评估实施方案是否满足了用户的需求。

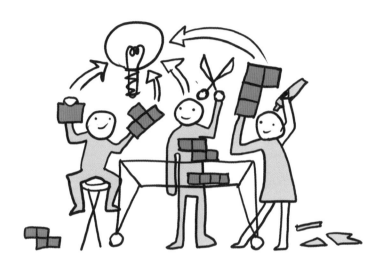

您可以使用该工具做什么？

- 让用户体验这个想法，并观察他 / 她如何与原型交互。
- 加深对潜在用户的了解。
- 验证需求并审视假设。
- 获得关于可取性、可行性、实用性等各个方面的反馈。

有关该工具的更多信息：

- 着眼于直接用户的交互和反馈，原型测试是设计思维的基本概念。在"构思"阶段之后，将这些想法转换为原型，并与实际用户进行测试。
- 重点是为用户设置了实验，以了解有关功能及体验的更多信息。
- 有许多不同的原型（请参阅第 179~186 页）。选择与宏观循环中的阶段、想法和假设最匹配的类型。
- 潜在用户应与你的原型互动并体验它。这样可以确认解决方案的基本功能要求。
- 测试期间收集的反馈非常有价值，是构成进一步决策的基础。例如，确定最有希望的构思或必须重做的功能。

哪些工具可以替代？

- 访谈或在线调查可以代替某些原型。但请注意：由于缺乏直接的用户交互，这些方法不能保证得到相同的结果。

哪些工具支持使用此工具？

- 同理心共情图（请参阅第 85 页）。
- 反馈捕捉矩阵（请参阅第 209 页）。
- 我喜欢，我希望，我好奇（请参阅第 231 页）。
- 解决方案访谈（请参阅第 217 页）。

我们需要多少时间和多少材料?

团队人数

- 原型可以由一个人或更多人开发
- 专家和其他团队成员将帮助检查是否已考虑到所有问题

1或更多人

所需时长

- 持续时间可以根据分辨率的高低而变化
- 低保真的原型可以在30分钟内完成,而最终的原型可能需要几天甚至几周的时间

30分钟或更长时间

所需材料

- 设计思维材料
- 钢笔、便利贴、马克笔
- 能开发原型的任何材料

模板和程序:测试原型

测试原型——准备

① 为什么?
我们需要验证哪些假设?

② 我们如何使它对于用户是有形且可察觉的?

③ 我们应该做什么?概述可能的变化有哪些

④ 选择最好的想法并总结实验结果。

该工具如何应用?

- **步骤 1:** 在进行原型设计之前,我们应该问自己要获得什么样的见解,以及为什么要进行实验。因此,有必要确定要测试的假设以及如何进行实验。
- **步骤 2:** 考虑与原型的交互将如何为用户(测试人员)带来激动人心的体验,以及测试如何产生新的见解。
- **步骤 3:** 确定需要了解的程度以及要执行的操作。定义要构建的不同原型。通常,考虑其他选择然后选择一个是有意义的。
- **步骤 4:** 选择一个备选方向并在必要时概述实验。低分辨率原型专注于对需求、实用性和功能的见解,并且大多用于不同阶段。高保真原型专注于可行性和获利能力。

　　原型有许多种类。根据材料和想法的背景,可以使用模型、情节提要、场景设计或"绿野仙踪"原型。可在《设计思维手册》第99~100页中找到具有相应保真程度的原型列表。

这是帕特里克·戴宁格（Patrick Deininger）最喜欢的工具

职位：

卡尔斯鲁厄三角洲有限公司高级顾问 |
卡尔斯鲁厄理工学院（KIT）学生顾问

"设计思维有助于彻底改变观念、拓宽视野，并挑战假设，以提出非常规和破坏性的想法。"

为什么它是他最喜欢的工具？

要深入了解用户，测试的原型必不可少。我喜欢与其他人交流，非常喜欢向用户展示我们开发的原型并观看他们的互动。我们很难将我们的疯狂想法（参见黑马原型）传达给用户。原型开发可以帮助我们将未来主义和颠覆性的想法可视化，使用户能够理解它们背后的基本想法。这样，我们可以在难以捕获的环境中测试需求。当然，构建原型也很有趣。

国家：
德国
所属：
卡尔斯鲁厄理工学院（KIT）

确认者： 加斯图斯·施拉格（Schrage Justus）

公司 / 职位： 卡尔斯鲁厄技术学院（KIT）

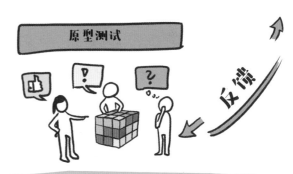

原型测试

反馈

专家提示：

低保真原型和高保真原型之间的区别

■ 原型的分辨率越高，我们收到的有关需求和功能的反馈就越少。原型的分辨率越低，答案越诚实。因此，应使用简单的材料构建原型。

■ 不幸的是，我们所有人都倾向于喜欢自己创建的原型。某些情况下，即使可能会有更好的想法，我们也会坚持自己的想法。这就是为什么即使已经收到完美的反馈，我们还要继续搜索。我们进行了更深入的研究，以发现反馈是否真实。

■ 我们从不在原型开发上投入过多时间，因为这会相应地使分辨率增加或使原型功能过载。

■ 我们尝试在每个低保真原型中实现不超过一个或两个功能。

■ 测试低保真原型的正确时机是我们展示此特定原型时仍然感到有点尴尬的时候。

受到其他模型、原型和设计团队的启发

■ 我们可以使用许多材料。最佳灵感是我们从其他原型中获得的。

■ 尽管我们不应该解释原型，但通常有必要将其背景传达给用户。这就是我们打算与设计挑战进行简单关联的原因。

■ 为了确保我们仍然奉行"要展示，不要告知"的方法，将时间和时间上的背景说明与测试本身分开是一种很好的做法。

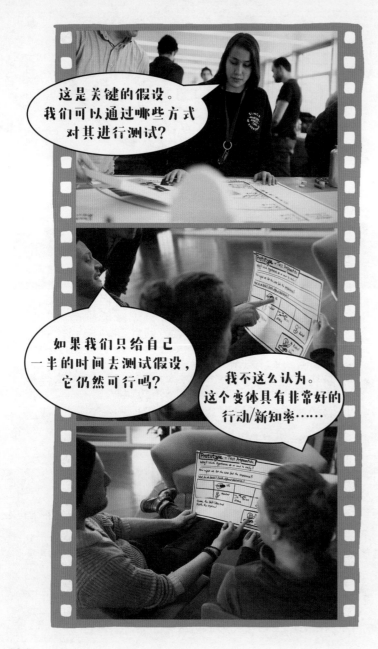

- 首先，莉莉确保她的团队首先测试正确的假设；接下来，她希望他们尽可能快地学习，并且愿意在需要时进行多次迭代。
- 她激励团队去思考各种变化，而不是一直疯狂地开发，并在测试后才认真考虑原型。对于不同的变化可能的考虑帮助她简化了许多原型和测试迭代，从而加快了项目进度。

关键收获

- 要展示，不要告知！
- 永远不要迷恋原型！
- 尝试以最低的分辨率构建原型。即使您不好意思展示原型，也需要对其进行测试！如果您对原型感到很满意，那么您可能已在上面投入了太多时间。
- 最好用低保真的原型进行大量实验，而不是测试那些没人需要的最终解决方案。

下载工具

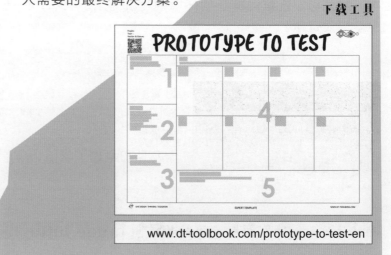

www.dt-toolbook.com/prototype-to-test-en

194

服务蓝图

我想要……

达成对客户交互、客户满意度、目标达成和执行效率的理解和共识。

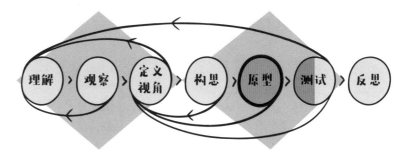

您可以使用该工具做什么？

- 通过为"旅程"的每个阶段汇总集成支持技术、数据和客户交互来扩展客户旅程图。
- 解决新产品或服务开发中的关键问题，例如，服务是否满足所有客户需求，或者是否消除了所有麻烦。
- 对与客户在不同级别（例如前台、后台、支持流程）的交互进行可视化。
- 根据交互的质量和时间定义关键绩效指标（KPI）。

有关该工具的更多信息：

- 服务蓝图是一个综合工具，可帮助定义或改善与客户和公司界面中产品或服务的交互。
- 通过高级的客户旅程图可视化，可以激活和激励整个组织，因为服务蓝图还考虑了后台流程和支持流程以及新的法规和技术。
- 服务蓝图可以考虑各种 IT 架构、数据层、数字化客户渠道和数字行动，从而在人工智能的基础上与客户进行量身定制的交互（例如聊天机器人）。
- 该工具可轻松处理、集成客户信息，检测不同的流程以及同时显示它们的可能性。

哪些工具可以替代？

- 客户旅程图（请参阅第 95 页）。
- 解决方案访谈（请参阅第 217 页）。

哪些工具支持使用此工具？

- 客户旅程图（请参阅第 95 页）。
- 同理心共情图（请参阅第 85 页）。
- 用户画像／用户档案（请参阅第 89 页）。

我们需要多少时间和多少材料？

团队人数

3~6人

- 正确的团队人数在3~6人之间
- 最好能请相关专家和流程负责人参加

所需时长

**120~240
分钟**

- 作为研讨会的形式，创建服务蓝图大约需要4小时
- 事先必须确定要优化或设计哪个特定的服务创建过程，以及过程限制在何处

所需材料

- 大的墙壁或白板
- 笔、纸
- 便利贴

模板：服务蓝图

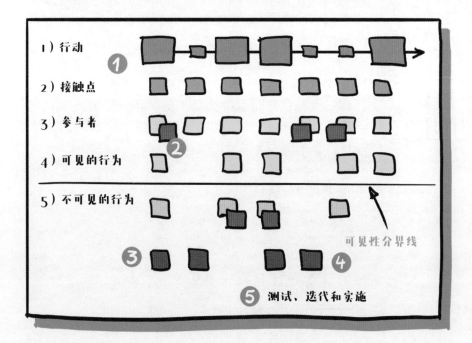

该工具如何应用？

服务蓝图是按时间顺序表示的流程，其中与客户一起确定了相对应的效果。创建过程中的讨论也有助于极大地增进团队对场景的理解。

- **步骤 1：** 寻找一面大墙，并在上面贴一张长纸。绘制线条（例如可见性分界线），并开始使用便利贴来填写步骤和过程。从大的板块（行动和接触点）开始。

- **步骤 2：** 要包括现有服务的实际状态。为新流程的设计创建一个粗糙的流程模型。用彩色圆点或便利贴标识问题和错误。

- **步骤 3：** 与团队一起探索解决方案，以消除错误源、简化流程并积极塑造客户体验。使用视频、图片、草图和便利贴。

- **步骤 4：** 将开放项目分配给小组（独立工作）。通过时间约束的方法来协同工作，可以更快地获得结果。

- **步骤 5：** 将组合的部分结果整合到服务蓝图上。一旦充分完善了新服务蓝图，就可以测试、改进和最终实现各个要素以及端到端的观点。

职位：

Trihow AG CEO

"设计思维可以破解组织中的 3 个大问题：竖井思维、层级障碍和缺乏客户导向。"

为什么它是他最喜欢的工具？

服务蓝图打破了部门界限，并着眼于客户利益。它有助于实现与透明性和各级积极参与相一致的企业文化。反过来，这可以建立共识，并建立基于联合职能的组织形式。在数字化转型中，定义明确的蓝图流程有助于简化和自动化，从而有助于提高效率。

国家：
瑞士
所属：
Trihow

确认者： **罗曼·舍恩鲍姆（Roman Schoeneboom）**

公司／职位： 瑞士信贷 UX 设计系统主管（副总裁）

专家提示：

可扩展性和触觉

■ 每个服务蓝图都可以根据您自己的标准和意愿进行扩展。可以使用相应的属性（例如有关时间、质量和财务状况的 KPI）来完成该任务。我们经常发现用照片和视频记录不同的观点是很有用的，因为它有助于想象相关情况。

■ 可以使服务成为"剧院"（"服务登场"）的有形和可感知服务，以测试服务蓝图原型。让自己更容易地置身于客户和供应商之间，并且可以通过一种有趣的方式来尝试各种可能。

触发问题

■ 例如，典型的动作是引起注意、告知、决定、购买、计划、安装、使用、维护和弃置。

■ 问题可用于阐明单个动作：
 - 我们如何想象一个理想的过程？可以省略哪些处理步骤和界面？
 - 在哪里可以简化或协同处理任务？
 - 如何以及在哪里改善客户的感知？

绊脚石

■ 服务蓝图需要空间。最好将空间预留几天，然后将信息保留在那里。

■ 在研讨会开始时就清楚地描述目标。否则，可能会迷失在流程中。从大处着眼。

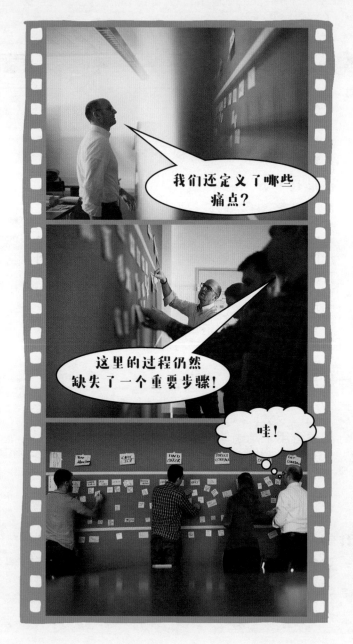

- 莉莉的团队详细分析了客户旅程，并在大墙上可视化了旅程。团队对主要阶段以及相关的行动和接触点有清晰的了解。
- 他们在一起讨论情感，尤其是旅途中的痛苦。他们确保提及所有参与者，并将其与利益相关者地图进行比较。
- 下一步，团队将完成服务的蓝图。他们定义了所有可见和不可见的行动。

关键收获

- 通过识别、消除或改善痛点，第一个蓝图原型就出现了。
- 蓝图可以帮助发现孤岛，以及透明度的缺乏，同时集成新技术。
- 蓝图是非常复杂的事情。将整个系统划分为多个子系统并对其进行优化是有意义的。

下载工具

198

MVP——最小可行性产品

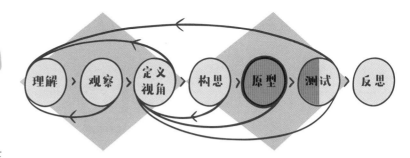

理解 > 观察 > 定义视角 > 构思 > 原型 > 测试 > 反思

我想要……

将用户需求转换为功能简单的产品，并测试该产品在市场上是否会成功。

这是一种MVP：
您迭代开发并测试。

这不是一种MVP：
已完成的产品或者产品的单独部分不是MVP。

您可以使用该工具做什么？

- 尽早发现基本需求是否得到满足以及产品是否引起了市场的兴趣。
- 通过迭代测试找出功能最少的产品是否满足了用户的需求，以及产品应如何加强。
- 在开发更多详细信息和功能之前，通过用户反馈找出他对该产品的需求程度。
- 将投资于市场需求很少的解决方案的风险降至最低，从而节省时间、金钱和能源。

有关该工具的更多信息：

- 最小可行性产品（MVP）是用于开发产品、服务或业务模型的工具。
- 目的是在迭代过程中尽快找出解决方案是否以任何有意义的方式满足用户需求。
- 此迭代过程的特征是问题的整体解决方案（功能原型）与单个细节的解决方案之间不断地交替（"x已完成"原型；请参阅第184~185页）。
- 通常，MVP是已经具有更高分辨率的原型，并且是逐步在市场上推出产品或服务的基础。
- 测试结果为决定是否实施、调整或取消MVP奠定了基础。

哪些工具可以替代？

- 功能原型（请参阅第184页）。
- "x已完成"原型（请参阅第185页）。

哪些工具支持使用此工具？

- 通过多种工具进行构想，例如头脑风暴。
- 用户画像／用户档案（请参阅第89页）。
- 反馈捕捉矩阵（请参阅第209页）。
- 探索地图（请参阅第187页）。
- 解决方案访谈（请参阅第217页）。
- 结构化可用性测试（请参阅第221页）。

我们需要多少时间和多少材料？

团队人数

- 理想状态下是2~4人
- 不仅团队规模很重要，成员的个人技能也很重要
- 通常是跨学科团队

1~8人

所需时长

- 根据所开发的产品或服务，开发MVP所需的时间会有所不同

几天~
几个月

所需材料

- 一些纸张
- 基于MVP的不同，所需要的材料不同

模板和程序：MVP

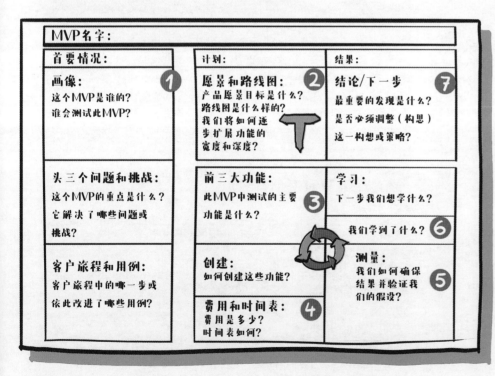

MVP名字：		
首要情况：	**计划：**	**结果：**
画像： 这个MVP是谁的？谁会测试此MVP？	**愿景和路线图：** 产品愿景目标是什么？路线图是什么样的？我们将如何逐步扩展功能的宽度和深度？	**结论/下一步** 最重要的发现是什么？是否必须调整（构思）这一构想或策略？
头三个问题和挑战： 这个MVP的重点是什么？它解决了哪些问题或挑战？	**前三大功能：** 此MVP中测试的主要功能是什么？	**学习：** 下一步我们想学什么？ 我们学到了什么？
客户旅程和用例： 客户旅程中的哪一步或依此改进了哪些用例？	**创建：** 如何创建这些功能？ **费用和时间表：** 费用是多少？时间表如何？	**测量：** 我们如何确保结果并验证我们的假设？

该工具如何应用？

- **步骤1：** 始终专注于一个MVP（而不是同时关注多个MVP）并描述初始情况。其中包括画像，头三个问题和挑战，客户旅程以及相关用例。

- **步骤2：** 确保设计团队对产品愿景和功能范围非常清楚。开发MVP时优先考虑并专注于核心功能。逐步扩展功能宽度和深度（T型MVP）。

- **步骤3：** 定义在MVP的下一个迭代中要测试的前三个功能。

- **步骤4：** 规划MVP的构建。在这里，您应该注意成本和时间表。如果计划优化了学习，则定义度量标准，然后实现MVP。

- **步骤5：** 在实际环境中对潜在用户/客户测试MVP，并收集尽可能多的反馈。结果应该是可测量的。

- **步骤6：** 将从客户那里学到的总结在一起，并逐步优化MVP。如果MVP失败了，请不要失望。我们从每次迭代中都可以学到一些东西。

- **步骤7：** 汇总迭代中的总体发现。考虑是否必须调整愿景或策略？

职位：

苏黎世安永会计师事务所技术咨询顾问

"我最喜欢低成本快速及早试错的心态，因为这种态度会促进实用主义，并保持完美主义。借助 MVP 测试，我们可以非常快速地构建业务模型和制定投资决策，并且可以将重点放在用户身上。"

为什么它是她最喜欢的工具？

MVP 迫使我做出快速决策，并专注于想法的本质。我认为，"低成本快速试错"的心态是将想法发展为产品的非常有效的方法。此外，MVP 还可以找出我们是否"在做正确的事之前做正确的事"。您会从市场 / 用户那里获得有关产品是否有效以及是否有需求的快速反馈。此外，当用户（尤其是早期采用者）可以选择提供反馈并为产品或服务的持续发展做出贡献时，他们通常会对产品或服务更满意。

国家：
瑞士
所属：
安永

确认者：　　汉尼斯·费尔伯（Hannes Felber）

公司 / 职位：　Invacare Europe 创新 / 商业设计教练

专家提示：

- 对于构建 MVP，2-8 法则是一个不错的准绳：用 20%的开发工作就可以将 80%的建议提交给用户。
- 该问题的解决方案应与低成本、少时间相辅相成。
- 首先，在转向复杂的个别案例之前，应为标准案例找到一个好的解决方案。解决方案思想的核心是最重要的。
- 进行少量初步的测试！向尚不了解该主张的同事展示该价值主张。如果每个人都提出相同的问题，那么证明价值主张还没有达到应有的清晰程度。
- T 型团队倾向于发展 T 型 MVP。

最小可行的→最早可测试的 / 可用的 / 受欢迎的 / 可售卖的

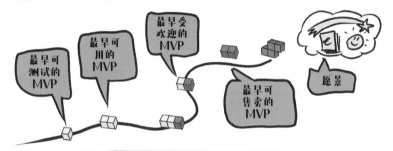

变体：最小可行生态系统（MVE）

- 数字产品和解决方案需要适当的业务模型和业务生态系统才能创造尽可能多的价值。
- 最小可行性生态系统（MVE）（Lewrick 等，2018）使用 MVP 思维方式以 MVE 的形式设计业务生态系统，以确保目标明确，并确保系统参与者之间的有效合作。
- 在具有新技术 [例如 DLT（分布式分类账技术）] 的业务模型的上下文中使用此过程。众多参与者共同创造了价值主张，例如作为数据社区或合作社。

■ 莉莉的团队经过无数次迭代，定义了客户需求，并创建了许多低保真原型。他们已经达到了问题／解决方案的要求，因此现在他们将逐步扩展功能并对其进行测试。

■ 第一步，团队确定了 MVP 的范围。从客户的角度来看，报价降低为完整（可行）但绝对最小的变体。他们想测试语音指导的关键功能。在建立 MVP 之前，他们会进行最后一次访谈，以确保他们在实施此解决方案方面步入正轨。

关键收获

■ 使用 MVP 模板并一个接一个地测试 MVP。

■ 始终要求用户／客户提供反馈。

■ 把这些都用在 MVP 上：迭代，迭代，迭代！

■ 低成本快速试错！

■ T 型团队通常更适合建立 MVP。

下载工具

www.dt-toolbook.com/mvp-en

测试

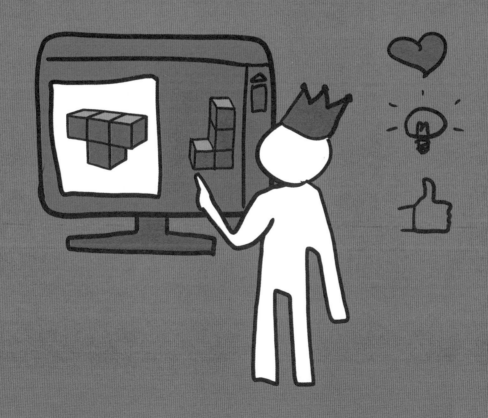

各种原型的测试都是在与潜在用户的互动中进行的。这意味着我们不仅会收到有关原型的反馈，而且还会完善我们对问题和用户的看法。此外，我们重新连接到"理解"和"观察"阶段，这反过来又可以产生新的观点。该微循环按需要多次重复，并体现了设计思维中的迭代过程。诸如反馈捕获网之类的工具和诸如"我喜欢，我希望，我好奇"之类的反馈技术都有助于测试。除此之外，还可以应用不同的测试流程。其中哪一个最有用取决于原型的类型。当然，所提供的测试工具在目的（测试）方面存在一定的重叠。尽管如此，每种测试方法和程序都提供了有价值的信息，可帮助我们针对问题改进相关原型。

测试表

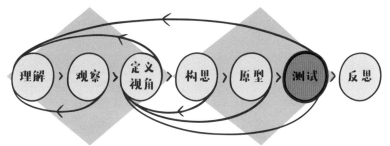

我 想 要……

准备测试程序并记录测试结果。

您可以使用该工具做什么？

- 系统地计划测试并定义角色。
- 记录测试和结果，以便在以后的活动中使用。
- 事先考虑哪些是测试标准，在哪些情况下可认为这些假设已得到验证，以确认需求并检查假设。
- 建立用户同理心。

有关该工具的更多信息：

- 除其他事项外，测试的重点是让用户与原型进行交互，以尽可能多地了解用户及其需求。
- 需要计划测试情况并考虑测试顺序是什么，谁扮演什么角色，以及应该问哪些关键问题。
- 有了测试表，我们可以在手边于短时间内了解很多东西，也方便检查我们的假设和猜想是否正确。
- 测试运行通常由两三个人执行。并非所有团队成员都必须参与。更重要的是测试文档（例如带有照片和语录或简短视频的文档），让我们与团队分享发现的结果。
- 在测试过程中，敏锐地观察用户并求得其反馈至关重要。

哪些工具可以替代？

- 结构化可用性测试（请参阅第 221 页）。
- 解决方案访谈（请参阅第 217 页）。

哪些工具支持使用此工具？

- 体验测试中的有力提问（请参阅第 213 页）。
- 同理心共情图（请参阅第 85 页）。
- 反馈捕捉矩阵（请参阅第 209 页）。

我们需要多少时间和什么材料？

团队人数

2~3人

- 团队中一个人做笔记，记录发现；另一个人进行测试
- 可以额外加入一人进行观察

所需时长

**10~30
分钟/测试**

- 对于低保真的原型，每次测试10~30分钟就足够了
- 详细程度越高，测试所需的时间就越长
- 使用高保真的原型，测试可能会持续数周

所需材料

- 记事本和笔
- 相机（用于照片和视频）
- 原型（用于进行测试）
- 一些原型材料
- 测试文档模板

模板：测试表

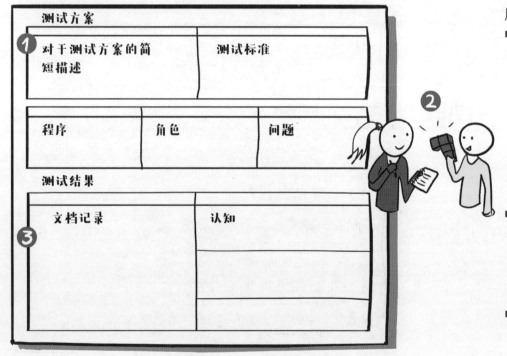

该工具如何应用？

原型已经完成。现在必须制订测试方案。

- **步骤 1：**测试计划
 - 考虑应该在哪里进行测试。最好在用户所在的与定义问题有关的背景中进行测试。
 - 在测试之前定义测试标准。论点被视为通过验证的标准是什么？
 - 对顺序、角色分配和设计测试的关键问题进行计划。
 - 决定由谁提出问题，由谁记录测试，以及由谁进行观察。
- **步骤 2：**测试程序
 - 运行测试并在测试过程中敏锐地观察用户，获取反馈。它非常有价值，并构成了进一步决定原型开发的基础。
 - 写下最重要的语录。
- **步骤 3：**测试文档
 - 用照片，或者最好用短视频来记录测试中最重要的陈述。
 - 总结主要发现和认知。

这是伊莎贝尔·豪瑟（Isabelle Hauser）最喜欢的工具

职位：

卢塞恩应用科学与艺术大学工业设计讲师；Entux GmBH CAS 设计思维项目总监

"'依据行动的调整'的思维不仅是建议，也是必需的。如果您没有亲自体验过设计思维，那么您很难估计这个方法的收获。现实往往是，在大多数持有怀疑态度的人参加我的一个工作坊后，我很高兴能够得到他们的积极反馈。"

为什么它是她最喜欢的工具？

设计和实验一直是我工作中不可缺少的组成部分。我坚信要在早期阶段采用一种极简主义的方法来反思想法和问题解决方案。必须精心计划和设计测试，以充分利用时间和资源。

国家：
瑞士

所属：
卢塞恩应用科学
与艺术大学

确认者：　布列塔尼·亚瑟（Brittany Arthur）

公司 / 职位：　designthinkingjapan.com | 设计思维与创新咨询

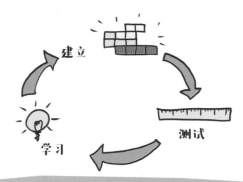

建立

测试

学习

专家提示：

测试为我们提供了后续步骤的重要见解

- 该测试表可以用作任何类型的测试（例如，可用性测试、体验测试、解决方案访谈）的基础。
- 留出足够的时间进行测试是计划中最重要的方面。
- 在准备过程中，考虑与实现测试目标相关的问题至关重要。例如，"体验测试中的有力提问"在这里可能会有所帮助（请参阅第 213 页）。
- 对于数字化原型，有两种执行测试的方法。首先，它可以线上完成。该测试可以直接整合在网站上，我们可以向用户提出具体问题。另一种传统的方式是与用户保持近距离并精确观察他在做什么。

将原型材料进行测试

- 携带一些原型材料进行测试。使用胶带、便利贴等，测试人员或团队可以立即修改原型。

记录测试并与团队共享结果

- 如果用户认为解决方案不好，我们建议您仔细倾听并找出原因。然后，我们通常能够准确地发现缺失的那块拼图，或者将一切都改变。多问几次"为什么"。
- 我们使用测试表模板来记录所有测试。如果要拍摄视频和照片，每次都记得要先征得许可。如果这些内容需要被进一步使用，请签署资料使用协议。

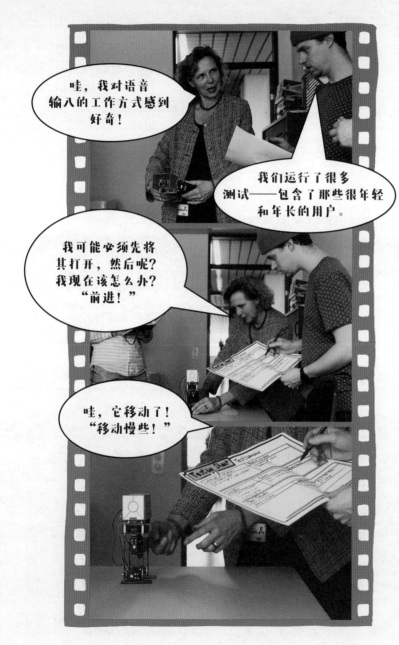

- 莉莉的团队使用各种原型和后来的 MVP 同时测试客户需求和现有兴趣以及功能。
- 团队知道测试非常重要。测试的计划和执行越好，得到的结果越好。如果可能的话，他们总是在定义背景下和用户场所进行测试。
- 已经定义了测试标准、顺序和测试中的角色。团队合作良好，因此有时可以互换角色。例如，如果被指派观察和做笔记的人与被测试者之间的关系更好，那么观察者和测试者可以互换角色。

关键学习收获

- 通过测试，我们可以获得有关原型以及用户的反馈。
- 计划测试情景，考虑测试顺序是什么样的，以及哪个团队成员将扮演哪个角色。
- 测试的文档记录很重要，之后可以与团队共享结果。测试表模板可以在这方面提供帮助。

下载工具

TESTING SHEET

1

2 3

www.dt-toolbook.com/testing-sheet-en

反馈捕捉矩阵

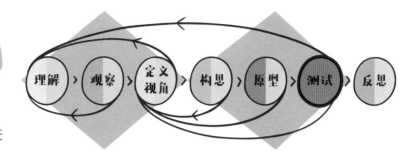

理解 〉 观察 〉 定义视角 〉 构思 〉 原型 〉 测试 〉 反思

我想要……

快速简单地测试我的原型想法，并写下结果以进行进一步开发。

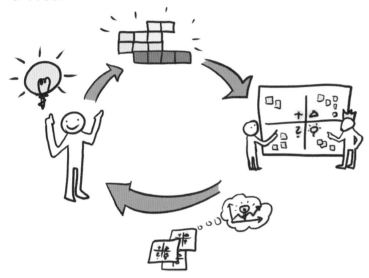

您可以使用该工具做什么？

- 使用 4 个定义好的问题，快速简单地测试第一个原型。
- 写下、收集测试结果并对其进行聚类。
- 缩小问题、解决方案、角色和想法的讨论范围，并根据发现结果进一步开发原型。
- 通常，对想法、演示等的反馈做出快速而简单的结构化注释。

有关该工具的更多信息：

- 反馈捕捉矩阵支持使用原型来测试构想，因为它使我们能够以非常简单的形式记录测试结果。
- 它主要用于发现有创意地解决先前确定的用户问题的能力。
- 反馈捕获网旨在就是否可以解决问题，以及如何解决问题、该想法实际上是否是解决问题的正确方法获得深刻的理解。
- 它通常可用于获取有关过程、工作坊或其他事物的反馈。

哪些工具可以替代？

- 测试表（请参阅第 205 页）。
- 同理心共情图（请参阅第 85 页）。

哪些工具支持使用此工具？

- 各种原型（请参阅第 179~186 页）。
- 5 个 "为什么"（请参阅第 59 页）。
- 精益画布作为测试的信息库或在测试后总结结果（请参阅第 243 页）。
- "5W+1H" 提问法（请参阅第 63 页）。

我们需要多少时间和多少材料？

团队人数

至少2人

- 测试人员1：采访、观察和演示原型
- 测试人员2：记录结果，并在需要时提出其他问题

所需时长

30~60 分钟

- 一个测试需要10～15分钟。通常，我们需要进行几个测试才能做出准确的陈述
- 如果可能，请始终执行2~3次测试

所需材料

- 将创意可视化为原型、MVP、数字化原型
- 每个测试人员和每一场访谈使用一张印刷或绘制的反馈捕获网；打印的最佳尺寸是A3

模板：反馈捕捉矩阵

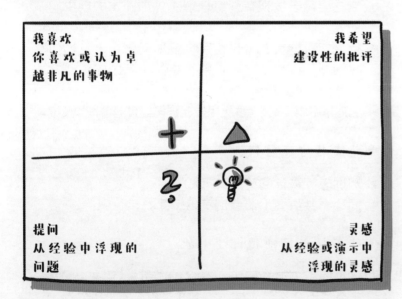

我喜欢 你喜欢或认为卓越非凡的事物	我希望 建设性的批评
+	▲
？	💡
提问 从经验中浮现的问题	灵感 从经验或演示中浮现的灵感

该工具如何应用？

基本的原型（例如低保真原型）已经创建。我们已经在最后的设计思维阶段开发了有关角色、需求和问题假设的信息。

- **步骤1：** 在纸上绘制反馈捕捉矩阵或打印出模板。
- **步骤2：** 请始终在被测试人员看到并体验原型的情况下开始测试。
- **步骤3：** 请被测试人员（用户／客户）尽情思考。
- **步骤4：** 把这些想法填充到表格的各个区域。它们可以直接填写或使用便利贴。在左上方的区域中记录用户喜欢的内容，在右上方的区域中记录用户可能不太喜欢的内容；在下方的区域中记录用户或我们自己在观察时提出的问题以及新的想法。
- **步骤5：** 问"为什么"问题（请参阅第59页，5个"为什么"）以更好地了解被测试者的答案。注意情绪、肢体语言冲突和最初的反应。
- **步骤6：** 从各种访谈中收集反馈捕捉矩阵所需内容，并与设计思维团队一起找出相似性或主要差异；它们可用于思想和原型的进一步开发。

这是卡特琳·菲舍尔（Katrin Fischer）最喜欢的工具

职位：

创新顾问

"对我来说，设计思维作为一种可以支持敏捷思维方式的实施的方法：了解用户问题的跨职能团队以及对市场上解决方案思维的快速测试都可以带来真正的增长潜力。"

为什么它是她最喜欢的工具？

在创新项目中，我经常遭遇这样一个事实，即从一个想法开始，就启动了一个（昂贵的）开发项目，并且直到最后才进行测试。解决方案的开发常常与市场需求不同步，并且浪费了宝贵的资源。对我而言，设计思维——从问题开始，然后进行快速简单的测试——是我寻找了很长时间的进程。反馈捕获网是用于结构化梳理测试结果的简单工具，然后可以继续基于它进行工作。它还有助于公司内部测试结果的交流。

国家：

列支敦士登

所属：

独立顾问

确认者：　罗伯托·加戈（Roberto Gago）

公司/职位： Generali | 客户和分销体验经理

专家提示：

深入了解客户

- 最好的方法是选择不同的场景和用户组进行测试。
- 在此阶段，尚未成为客户的人群是特别有价值的思想提供者。
- 同样，我们在任何情况下都不应试图将我们的想法"推销"给用户；相反，我们必须从收到的反馈中学习。
- 测试时的规则是：首先听和看，并尽量不问问题或解释原型。
- 我们还记录下用户的直接语录和即时反应。
- 测试是需要发现的。适用与访谈相同的规则。

退后一步，反思收集的结果

- 我们始终应该与设计思维团队一起反思测试结果。可以用这种方式提出新的观点，以帮助我们进一步发展构思或原型。
- 根据答案和角色将完成的反馈捕捉矩阵进行分组往往十分有效。
- 一如既往地迭代，迭代，迭代！！——直到我们的潜在用户满意为止。

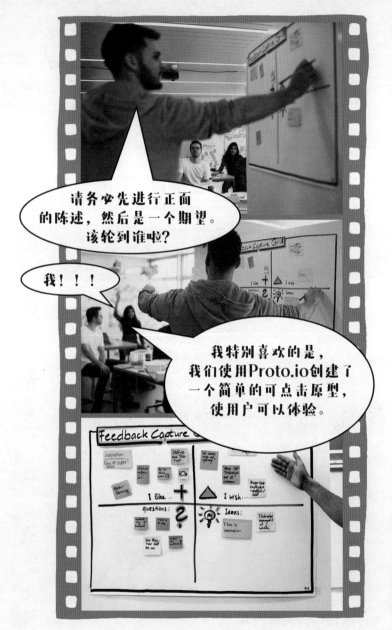

- 莉莉的团队在设计思维周期的几乎所有阶段都使用反馈捕获网。他们主要将其用于记录文档以及对用户测试进行汇总。
- 莉莉的团队还喜欢将其作为内容的一部分用于回顾迭代。
- 莉莉高度重视直接、公开的反馈和建设性的批评。它使她能够在内容和过程方面快速学习并改进项目。

关键收获

- 始终与两个人进行访谈。
- 不要推销主意，而要充满好奇地去倾听、观察和学习。
- 与团队讨论调查发现，并从中提出新的见解。

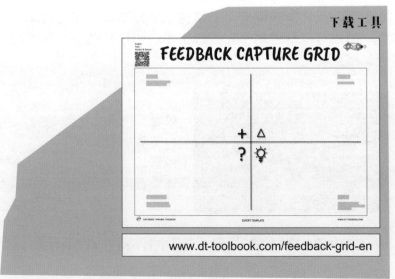

下载工具

www.dt-toolbook.com/feedback-grid-en

212

体验测试中的有力提问

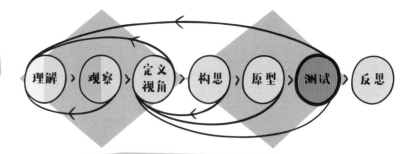

理解 〉观察 〉定义视角 〉构思 〉原型 〉测试 〉反思

我想要……

通过对真实的客户或用户进行测试来评估创意、原型、服务或产品。

您可以使用该工具做什么？

- 通过与真实客户一起探索原型，离开假想的世界，并征服现实世界。
- 找出它是否真的像预期的那样对用户／客户有效。
- 探索想法是否会成功。
- 获得反馈："喜欢它""改变它"或"放弃它"。
- 通过提出正确的问题来收集定性和定量数据，以识别体验或使用中是否出现问题。

有关该工具的更多信息：

- "有力提问"是在测试中收集更多发现的好工具。
- 早在使用低保真原型时，我们应该提出正确的问题，并针对高保真原型进行开发。
- 无论如何，应该始终根据特定的原型进行测试（最初的想法，从低保真到高保真原型，请参见第 179 页）。
- 在测试过程中，测试人员应与原型尽可能多地互动。观察者专心观察和倾听并写下结果。
- 创建一个包含目标、测试环境、过程、审核和测试参与者的简单测试计划。
- 在以后的开发中使用了更精确的方法，例如单元测试、集成测试、功能测试、系统测试、压力测试、性能测试、可用性测试、验收测试、回归测试、beta 测试。
- 启发式评估可以用作非正式评估，以基于一定数量的公认的最佳实践、标准或准则来评估或检查产品。

哪些工具可以替代？

- A／B 测试以收集数据（请参阅第 225 页）。
- 我喜欢，我希望，我好奇（请参阅第 231 页）。
- 反馈捕捉矩阵（请参阅第 209 页）。

哪些工具支持使用此工具？

- 头脑风暴：高度异质的团队为何、应该如何测试，以及测试什么（请参阅第 143 页）。
- 用户画像／用户档案（请参阅第 89 页）。
- 同理心共情图（请参阅第 85 页）。
- 不同种类的原型（请参阅第 179~186 页）。

我们需要多少时间和多少材料?

团队人数	所需时长	所需材料

3~6人

- 主持人和几个观察员,例如设计团队的成员
- 但是基于布置,观察者不能太多,因为这可能会吓到用户

60~90 分钟

- 根据复杂性,计划60~90分钟:为什么、如何测试,以及要测试什么
- 例如:至少对5位用户各进行15分钟的测试

- 带记录软件的观察室
- 游击测试:相机(声音和图像)、便利贴、活动挂图或白板
- 环境越自然,结果就越真实

测试前要问正确的问题

① 测试低保真原型

在这个阶段,我们可能只有一个在餐巾纸上画的粗略想法或众所周知的草图。事实证明,为了验证这些想法,以下问题是有效的:

- 您的想法解决了什么问题?
- 用户今天如何解决此问题?
- 用户能想到具有相似特征的其他产品吗?
- 是什么导致其他解决方案失败?
- 用户是否了解产品或服务的好处?
- 用户如何评价产品或服务?
- 用户可以想到竞争产品吗?
- 应用程序 / 网站 / 功能等的设计目的是什么?
- 潜在用户实际上是否需要该产品?
- 用户自己还能想象其他哪些对象或交互?
- 他 / 她可以想象什么使用场景?

② 测试中保真原型

根据反馈,我们为粗略概念设计了初始线框图。它们既不是交互式的也不是功能性的,但是它们说明了应使用的内容以及应如何使用。好的问题可以帮助引导项目朝正确的方向发展,并处理各自经验中的顺序和简单要素。

- 原型是否能达到预期的效果?
- 用户对产品设计有何反应?
- 当我们展示了原型,用户是否能立刻理解它的作用?
- 原型如何满足用户的期望?
- 缺少哪些功能?
- 错误的地方或不必要的地方是什么?
- 用户使用原型时感觉如何?
- 假设用户有魔法棒,他将如何更改产品?
- 潜在用户将来使用成品的可能性有多大?

③ 测试高保真原型

通过进一步迭代,原型的分辨率得到了提高。它通常是最终解决方案的简单副本,即半功能原型。原型应该是交互式的,并且能够执行我们计划的功能。它缺少的是最终产品的魅力和美感。问题是:

- 原型是否按照预期的方式工作?
- 产品的设计是否符合其目的?
- 用户首先想对产品做什么?是否存在这种可能性?
- 用户在使用产品时是否感到困惑?
- 使用产品时,用户是否因某些事情而分心?
- 是否有用户完全忽略的功能?
- 导航是否合理且直观?
- 用户是否觉得该产品是为他们开发的?
- 什么会促使用户更频繁地使用该产品?
- 用户向朋友推荐成品的可能性有多大?
- 用户如何用自己的话语描述产品?

这是娜塔莉·布赖特施密德（Natalie Breitschmid）最喜欢的工具

职位：

SINODUS AG 首席经验爱好者，卢塞恩应用科学与艺术大学讲师

"测试是一种行动。而行动就像渴望，只是更加公开化。为了获得成功，请尽早来证明您的想法是否可行。"

为什么它是她最喜欢的工具？

我们都有好主意。但是，经常有客户不使用我们提供的解决方案，或者我们的想法很糟糕，没有人会使用此解决方案。体验测试中的有力提问是我最喜欢的工具，因为有了它，我们就可以检验我们是否将精力投入到世界真正需要的东西上。我们也应牢记，任何主张都没有内在价值：只有客户才能为产品或服务赋予价值。

国家：
瑞士

所属：
SINODUS、卢塞恩
应用科学与艺术大学

确认者： 高拉夫·巴尔加瓦（Gaurav Bhargava）

公司／职位： Iress，用户体验专家，设计思维使用者

专家提示：

测试，重复测试，一遍一遍地测试

- 一遍又一遍地进行测试：不要因为时间紧迫或其他原因而略过测试。测试真的太重要了。
- 留出足够的时间进行测试。这是最重要的阶段。这也是您能学习到真知的地方。
- 不要告诉或给测试参与者展示测试的运作方式，它会影响他们看原型的方式。让他们自己进行测试并仔细观察他们。问他们对原型的看法以及原因。
- 将原型交给用户，使在一天甚至一周的时间内随身携带，以便他们尽可能多地使用它，我们也因此会获得最准确的反馈。您还可以要求用户在使用原型时进行拍摄或现场录制。

酌情使用在线测试工具或数字方法

- 如果原型是服务（应用程序或网站），则可以更快地完成用户验证。在这里可以进行在线调查。该服务的调查可以集成到应用程序或网站中，以获得更多反馈。
- 在所有初创企业中，有 90 % 会失败（Patel，2015）。超过 40% 的失败是因为他们的产品没有市场需求（Griffith，2014）。这就是准确观察客户／用户并进行交互是如此重要的原因。从最初的概念到低保真到高保真原型，改进原型：越关注实际客户问题和实际客户需求的本质，就会越成功。

- 在使用各种低保真原型之后，莉莉的团队为小型机器人编程，以测试人机交互。
- 在测试之前，设计思维小组就测试需求进行了很多次头脑风暴，以便以后的体验测试结果能够真正与所期待的体验相对应。
- 团队立即将有价值的测试结果整合到下一个原型中，直到客户喜爱该原型为止。

关键收获

- 唯一为产品或服务评估价值的人是用户/客户。
- 有针对性地询问用户，使他觉得自己的答案很有价值。
- 让用户/客户在测试过程中毫无顾虑地说出自己的思考。

216

解决方案访谈

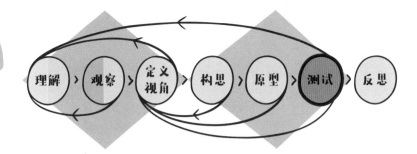

我想要……

找出解决方案是否被用户接受。

> 我感觉它很不错。我会花100美金在这种型号上。

您可以使用该工具做什么?

- 了解预期的解决方案是否受到用户的重视,即它是否在功能、用户友好性和用户体验方面令人信服。
- 对项目的基本任务提出疑问,即检查您是否专注于项目中的关键问题。
- 更深入地了解用户/客户的需求、行为和动机。
- 为用户测量解决方案的价值。

有关该工具的更多信息:

- 顾名思义,解决方案访谈是在测试阶段使用高级(高保真)原型的工具。
- 目标是测试项目中开发的解决方案,并查看目标用户是否接受它们。
- 为了与已有的测试工具明确区分开来,解决方案访谈主要用于解决方案领域。
- 这就是我们专注于最终原型或 MVP 的"验收"的原因。
- 在此后期阶段,解决方案访谈提供有关用户接受解决方案的见解,直到定价之前。

哪些工具可以替代?

- 反馈捕捉矩阵(请参阅第 209 页)。
- 测试表(请参阅第 205 页)。
- A/B 测试(请参阅第 225 页)。

哪些工具支持使用此工具?

- "我们如果(如何)……"问题(请参阅第 117 页)。
- 用户画像/用户档案(请参阅第 89 页)。
- 各种原型(请参阅第 179 页及其后面的内容)。

我们需要多少时间和多少材料？

团队人数

2~3人
- 2人一组非常理想
- 一个人是采访者；第二个人做笔记、观察并跟进问题
- 如果合适，可以由第三者拍摄照片或视频

所需时长

20~30分钟
- 30分钟是解决方案访谈的好方式
- 认知方面的收获是访谈期间的定性标准

所需材料
- 访谈指南
- 解决方案的原型
- 纸、铅笔；如果需要，准备一些原型材料
- 记录设备、摄像机或手机

模板和程序：解决方案访谈

结果：用于测试的结果

背景 ①

任务	目标	用户画像
·项目的设计挑战 ·"我们如果（如何）……"问题	·访谈目标 ·访谈结束后，应当回应关键问题	·用户画像和他们的需求（解决方案聚焦） ·观点陈述

访谈计划 ②

访谈候选人	访谈团队	材料
·识别与用户画像相似的访谈候选人 ·确定所需的访谈数量	·访谈团队的大小 ·角色分配	·关键设备 ·上次访谈的参考 ·补充材料

访谈指南 ③

议程	背景
1.热身（时长： ） 2.背景简介（时长： ） 3.体验解决方案（时长： ） 4.总结（时长： ）	·讨论要点 ·具体问题 ·解决方案的展示形式

该工具如何应用？

解决方案访谈用于通过用户/客户对即将完成的解决方案的反馈来获取知识。

- **步骤 1：** 首先定义访谈目标。反思解决方案应涉及的任务和角色。
- 根据大循环中的当前阶段，目标是检查解决方案的影响或衡量解决方案的价值。
- **步骤 2：** 确定访谈团队，包括角色分配。
- 选择访谈候选人时，请确保他们与解决方案所对应的用户画像相似。
- 考虑一下您应该随身携带哪些东西进行访谈（例如，先前讨论中的参考点）。
- **步骤 3：** 分 4 个阶段计划访谈指南：热身、背景介绍、体验解决方案、总结。
 - 热身：营造一种气氛，允许发表不受约束的言论。确认受访者和用户画像之间的相似性。
 - 背景简介：定义应向受访者提供有关使用情景的背景信息。
 - 体验解决方案：让受访者自己运行解决方案；请他毫无顾虑地说出想法。
 - 总结：用您自己的话语总结对话伙伴的陈述，并观察其反应。

这是尼尔斯·费尔德曼（Niels Feldmann）最喜欢的工具

职位：

卡尔斯鲁厄技术学院（KIT）服务设计思维讲师

"在 Ideo，他们说设计思维是'开明的尝试和错误'。通过尝试和错误的启发，还是受启发控制的试错法？我喜欢这句话，因为它用几句话突出了设计思维的迭代特性，同时强调了思维深刻洞察方面的重要性。"

为什么它是他最喜欢的工具？

解决方案访谈是真实的时刻。在前面的步骤中，我们已经测试了几个原型。我们也已经解读了数据情况，针对我们的解读结果开发了解决方案，并为我们的解决方案创建了原型。在解决方案访谈中，我们将对现实的解读与现实本身进行比较——这是一个真实的时刻。在解决方案访谈之后，我们为项目的下一次迭代更改了初始状态。

国家：
德国
所属：
卡尔斯鲁厄技术学院（KIT）

确认者：　罗格·斯坦普利（Roger Stämpfli）

公司 / 职位：　Aroma AG，创意总监

专家提示：

注意

最大的挑战之一是避免受访者出于礼貌而导致的误导性陈述。

选择访谈候选人

将问题访谈中已知的人员与现在测试解决方案的无偏见人员混合。

确定访谈团队

如果（技术）语言未知，请使用第三方作为采访者。专业人员、儿童和少数群体对同伴的回答与对非专业的同事、成年人或多数群体的成员的回答会有所不同。

仔细选择材料

该原型应适合实现访谈目标。与早期阶段的测试有意使用纸质模型不同，现阶段的测试需要高保真的原型（例如测试解决方案的货币价值）。

感受对方

检查受访者是否与您的用户画像相似。还应考虑人格特质：例如，创新者给出的答案与早期大众不同。

访谈——体验解决方案："要学习，不要推销！"

让受访者自己探索解决方案。阐述方案使受访者很容易走上先入为主的道路。尽量少地讨论要点对早期阶段很有帮助；而具体问题在后期的阶段中会很有帮助。让受访者告诉您他将如何使用该解决方案。

保持记录

尽可能拍摄访谈。行为可以在言语之外揭示很多真相。

用例说明

- 解决方案访谈可帮助团队验证解决方案的构思。莉莉用它来挑战团队的想法。
- 团队经常很难放弃自己的想法。她喜欢说："爱是给予人的，而不是给予原型的。"但这在这里没有多大用处。
- 客户说出来时，它会更有帮助。有时，莉莉和她的团队在项目早期阶段就使用访谈来质疑解决方案或将其抛之脑后。但他们主要是在后期阶段中使用解决方案访谈来对解决方案进行全面测试。

关键学习收获

- 解决方案访谈用于获取知识，而不是推销某些东西。
- 经过深思熟虑的解决方案访谈可得出有意义且令人信服的答案。
- 陈述不仅可以提供见解，还可以提供观察结果。
- 结果是数据的解读，而不是数据本身。

www.dt-toolbook.com/solution-interview-en

结构化可用性测试

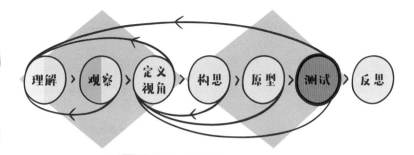

我想要……

在定义和统一的条件下与潜在用户一起测试我的原型。

录制视频

观察者

使用产品的用户

用于测试的产品

"尽情思考"

引导员

您可以使用该工具做什么?

- 在定义的测试场景(任务)中观察用户与系统(原型)之间的交互。
- 检查并比较用户做出的假设、解决方案和概念的正确性。
- 获得新的改进意见或全新的想法。
- 通过测试现有产品来更深入地了解问题。
- 通过测试和后续优化来提高迭代使用的适用性。

有关该工具的更多信息:

- 任何"可操作"的东西都可以测试;这适用于实物产品和数字产品。
- 通过可用性测试,可以检查某些东西对用户是否有用、高效和令人满意。
- 测试应尽量具体,尽可能频繁且尽早。
- 这要求真正的用户在定义的统一条件下使用原型执行给定的任务。观察所有内容,并尽可能使用视频或跟踪软件对其进行记录。
- 统一的结构有助于根据相同的标准测试和比较多个构想或变体。
- 在开始测试之前,重要的是了解要测试的内容以及如何进行测量。
- 可用性测试工具有许多不同的变体和版本:走廊测试、游击测试、实验室测试、现场测试等。

哪些工具可以替代?

- 解决方案访谈(请参阅第 217 页)。
- A/B 测试(请参阅第 225 页)。
- 消费者诊所。
- 焦点小组。

哪些工具支持使用此工具?

- 各种原型(请参阅第 179 页及其后的内容)。
- 用户画像 / 用户档案(请参阅第 89 页)。
- "5W+1H"提问法(请参阅第 63 页)。

我们需要多少时间和多少材料？

团队人数

>2人

- 至少2人
- 一个人指导和辅助用户；另一个或几个其他人观察并记录测试

所需时长

40~90
分钟

- 根据原型的复杂程度和要执行的任务而有所不同
- 必须预先定义任务和顺序

所需材料

- 原型（硬件或软件）
- 用于视频和声音记录的摄像机
- 脚本（指南），其中定义了测试场景（任务），做笔记的材料和评估网格

模板：结构化可用性测试

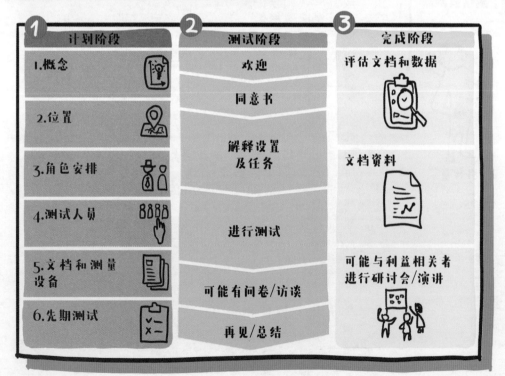

① 计划阶段
1. 概念
2. 位置
3. 角色安排
4. 测试人员
5. 文档和测量设备
6. 先期测试

② 测试阶段
- 欢迎
- 同意书
- 解释设置及任务
- 进行测试
- 可能有问卷/访谈
- 再见/总结

③ 完成阶段
- 评估文档和数据
- 文档资料
- 可能与利益相关者进行研讨会/演讲

该工具如何应用？

结构化可用性测试的实施分为 3 个阶段：

- **步骤 1**：计划阶段：准备测试。首先，提出一个大致描述其含义的概念；测试对象是什么；到底要找出什么；哪些假想和假设已经存在；时间顺序应该是什么。然后选择位置，定义角色（主持人、观察员等）和测试人员；定义确切的测试方案（任务）。准备文件，最后进行"试运行"，以验证一切正常。

- **步骤 2**：测试阶段：与用户/受试者进行实际测试。尽量遵循顺序和贴近测试场景，并始终为所有测试人员提供统一的信息。

- **步骤 3**：最后阶段：评估收集到的调查结果，记录下来，并在需要时将结果提供给相应的利益相关者。使用结果，以继续改善可用性。

这是帕斯卡·亨斯曼（Pascal Henzmann）最喜欢的工具

职位：

Helbling Technik AG 创新管理团队
项目经理

"产品开发的发展方向经常受内部因
素影响。但是由于购买商品的不是管理层，
而是顾客，因此使他们的需求成为切入点
至关重要。这正是在产品开发早期阶段就
应用设计思维的优势所在。"

为什么它是他最喜欢的工具？

结构化可用性测试是我最喜欢的工具，因为它有助于摆
脱有关假设的讨论。由于结构化的方法，它为项目团队提供
了可以改进产品或想法的经验基础。它迫使设计团队尽快实
施这些想法。此外，与客户/用户的直接的联系也带来启发
和激励。"请记住，即使您自己没有对系统进行可用性测试，
也要这样做。" ——雅各布·尼尔森（Jakob Nielsen）

国家：
瑞士
所属：
Helbling

确认者： **姆拉登·贾科维奇（Mladen Djakovic）**

公司/职位： Q Point，用户体验设计师

专家提示：

正确的测试方案和原型
- 必须明确定义测试方案（任务）。它们有助于确定
 应测试原型的哪些方面。
- 每个任务的成功因素可以被评定为"成功""挣扎"
 或"失败"，以使后续评估更加容易。
- 原型的详细程度必须与测试方案相匹配。特别是在基
 本问题（例如关于操作顺序）的情况下，应该省略不
 必要的细节。

永远要迷恋您的原型
- 不要在细节上浪费太多时间。否则，以后您将很难
 离开您的想法。
- 即使是现有产品或竞争产品也可以在项目的早期阶
 段进行测试。

正确的测试用户和审核者
- 选择测试用户非常重要。他们必须在最大程度上匹
 配所选角色。
- 最好由不参与的无关独立人士来进行审核（客观性）。
- 对测试人员的积极和感恩的态度至关重要，因为被
 测试的是系统而不是人员。
- 测试人员应该积极思考，也就是说，将他们的所有
 想法都联系起来。
- 不要提问诱导性问题！（例如："您可以在其他任
 何地方单击它吗？"这一问题已经告诉了用户可以
 在其他地方单击它。）
- 如果用户被卡住，不要提供帮助，而要询问下一步
 该怎么办。

有意义的测试文档
- 对于实物产品而言，数字屏幕捕获或视频有助于传
 达结果。

223

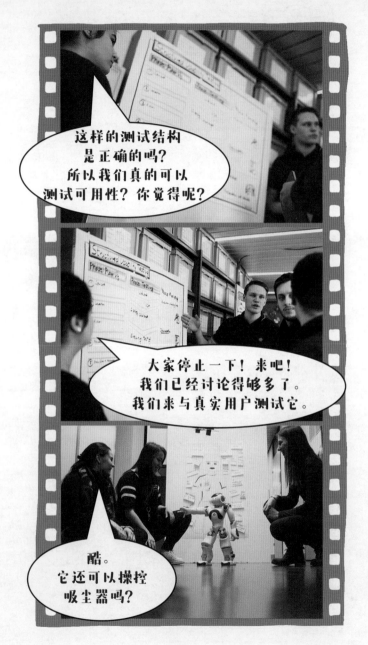

用例说明

- 莉莉的个人团队希望为原型测试带来更多结构。
- 团队首先为每个原型制定具体任务（测试方案）。同时，团队已经开始寻找与目标客户（用户画像）匹配的测试人员。
- 团队的计划是让测试人员在一天内与原型交互进行所有测试。

关键收获

- 为可用性测试设定明确的目标。
- 从目标人群中选择测试人员，并敦促他们"尽情思考"。测试人员应将他们的想法联系起来。
- 避免提出任何诱导性问题。最好只在少数几个主题/用户中进行早期测试，而不是后期对多个主题/用户进行测试。

www.dt-toolbook.com/usability-testing-en

A/B 测试

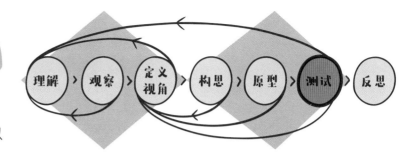
我想要……

验证假设或比较两个变体（在数量或质量方面），以找出用户 / 客户的偏好。

您可以使用该工具做什么？

- 以多变量测试或拆分测试的形式执行真正的 A/B 测试或原型的多个变体。
- 进行定量评估。
- 进行定性调查并评估反馈的数量和内容。
- 比较功能或原型的各个变体（例如按钮、视觉效果、布置）。

有关该工具的更多信息：

- A/B 测试可以单独用于测试，也可以用作原型测试的扩展。
- A/B 测试是用于同时测试原型的两个变体的简单工具。这种测试通常用于比较原型中解决同一问题的具有不同特性的方式。
- 与基本原型相比，该测试非常适合提升现有原型 / MVP 或测试新的变体。重要的是在测试前要非常清楚测试和比较的内容（例如，通过关键数据）。
- 大多数用户发现，比较两个原型时提供反馈要比要求他们评论一个原型更容易。

哪些工具可以替代？

- 结构化可用性测试（请参阅第 221 页）。
- 解决方案访谈（请参阅第 217 页）。

哪些工具支持使用此工具？

- 体验测试中的有力提问（请参阅第 213 页）。
- 在线工具支持 A/B 测试或多变量测试的整个过程，包括评估。

我们需要多少时间和多少材料？

团队人数

1~2人

- 取决于过程和工具支持，每次测试至少要有1~2人
- 使用工具，1人就足够了；没有工具，则至少2个人
- 测试组（不同大小）

所需时长

5~15
分钟

- 取决于用户数量和工具的使用或手动评估
- 抽出时间准备和跟进

所需材料

- 根据原型的不同，准备不同的材料
- 捕捉反馈需要用到笔和纸
- 如果是在线原型则需要依靠软件和投票工具

程序：A/B 测试

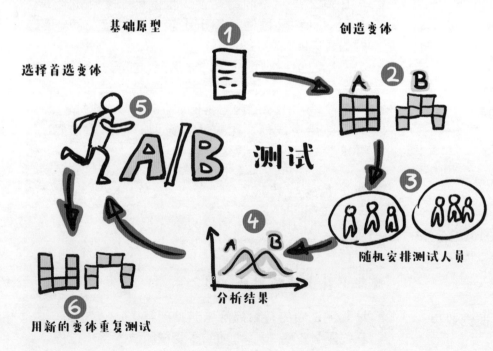

基础原型

创造变体

选择首选变体

A/B 测试

随机安排测试人员

分析结果

用新的变体重复测试

该工具如何应用？

A/B 测试快速简便。必须在一开始就决定要测试什么以及如何进行。

- **步骤 1：** 定义基本原型并确定谁将成为测试组（目标组的选择）。
- **步骤 2：** 考虑原型的变体，并决定将其中的两个进行比较。定义要进行哪种测试的关键指标（无论是定量测试还是定性测试）。
- **步骤 3：** 对于定量测试，请随机分配用户并进行测试。
- **步骤 4：** 评估结果。
- **步骤 5：** 使用更受青睐的变体改进原型。
- **步骤 6：** 使用新的变体重复测试，或执行另一个测试以进行验证。

注意： 测试程序的区别：

定量 A/B 测试：需对用户组进行划分（x%变体 A，y%变体 B）。定性 A/B 测试：变体之间进行了对照测试（所有用户都看到变体 A 和变体 B）。

职位：

汉堡 Hochbahn AG 创新经理

"敏捷性和设计思维基于相似的思维方式，可以帮助我们再次关注客户，并为 VUCA 世界中的客户以及与客户一起，开发正确的产品和服务。" *

*VUCA 是易变性、不确定性、复杂性和模糊性的缩写。

为什么它是他最喜欢的工具？

在 IT 中，A/B 测试多年来一直是至关重要的工具。它使我们能够快速获取基于关键人物的客户反馈（定量测试）。在设计思维中，对照测试原型还不是很普遍。通常，会测试一组受团队青睐的原型。通过 A/B 测试，用户可以比较团队开发的两个变体（定量测试）。因此，它有助于提供反馈。A/B 测试可以为下一版本原型提供重要信息。

国家：
德国
所属：
Hochbahn

确认者：　　里贾纳·沃格尔（Regina Vogel）

公司 / 职位： 颠覆性设计思维使用者，领导力教练

专家提示：

确定要在测试中检查的假设

- 在测试之前始终要考虑需要测试的假设。
- 应该进行哪种测试？我们需要定性或定量反馈吗？这个问题的答案决定了测试程序。
- 一次仅检查一个假设（例如，设计、视觉效果、按钮、措辞或过程）。新开发的应用程序中的登录过程应该一步完成还是分成几步？
- 尽管特性不同，但 A/B 测试中的每个变量都应支持该假设。
- 与"结构化可用性测试"（请参阅第 221 页）一样，我们在开始之前考虑如何对测试进行评估。如果多个用户就他们不满意的事物给您相同的反馈，请事先明确定义标准，并灵活处理和调整原型。
- 在测试之前，请考虑应该测试哪个目标组（用户画像），以及所有用户是否都应看到这两种变体，或者应将用户分为两组。
- 使用工具（Web 工具 / 应用程序）进行 A/B 测试。特别是在数字化原型和 Web 前端解决方案测试方面，可以使用有效的解决方案。

测试次数不限

- 将测试理解为一个运行次数不受限制的循环。
- 测试看上去越简单、越不费力，结果就越多样、越能提供见解。

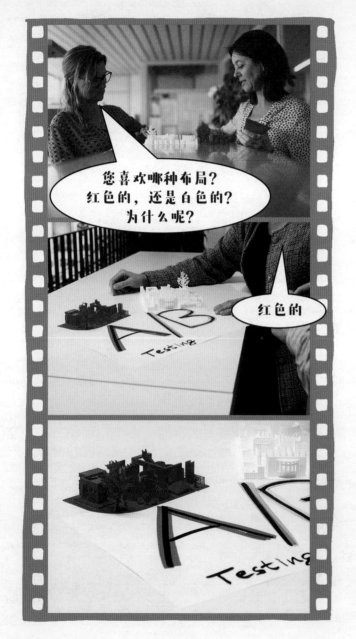

用例说明

- 莉莉仅将 A/B 测试用于定量在线测试。例如，当她想研究哪个登录页面带来更高的转化率时。
- 莉莉的团队也使用该工具来测试实物原型。例如，找出哪些属性对于客户来说很重要，并能得到目标群体的赞赏。为此，他们创建了两个仅在同一个属性上有所不同的变体。
- 在实际测试之后，团队将学习用户需求的许多有趣方面，尤其是在个人对话期间。

关键学习收获

- A/B 测试并不意味着测试两个不同的想法，而是测试原型的两个变体。
- 测试目标人群应与目标用户画像相匹配。
- 在测试之前对设置进行决策，即是否需要定性或定量反馈。

下载工具

www.dt-toolbook.com/a-b-testing-en

反 思

最后一个阶段——"反思"在不同层面上带来帮助。我们可以反思我们的程序，团队的工作，有关利益相关者的参与，或思维方式是否存在。对我们来说，反思和学习的步骤至关重要。这就是它们已成为我们设计工作不可或缺的一部分的原因。诸如"我喜欢，我希望，我好奇"之类的各种技术和回顾"帆船"有助于对整个流程进行反思。诸如精益画布或"创建一个展示"之类的工具，有助于对项目内容及其持续的进一步的发展进行反思和记录。

我喜欢，我希望，我好奇

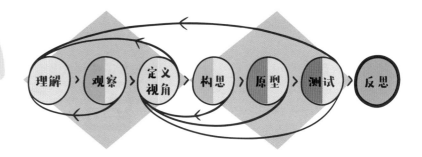

我想要……

提供建设性的反馈并保持积极的情绪。

> 我喜欢《工具箱》和《手册》中的众多可视化效果。

> 我希望再有一本有更多工具的《设计思维工具箱》。

> 我好奇这样一个事实，即设计思维没有被更频繁地用来塑造我们的生活方式。

您可以使用该工具做什么？

- 团队建立了反馈规程，其中只允许在"我喜欢（I like，IL），我希望（I wish，IW）"后加上"我好奇（I wonder，IW）"作为反馈。
- 在迭代或测试原型时庆祝用这种方法取得的小成就。
- 使之成为反思和构想的一部分；可以通过"如果……怎么办"和一个提供给创意的停车位进行扩展。
- 提供和接收书面、口头反馈。

有关该工具的更多信息：

- 我们需要在整个设计思维过程中提供反馈，以改进原型、故事和业务模型。
- "我喜欢，我希望"特别适合敏感项目。通过保持积极的情绪，在反馈提供者和反馈接受者之间建立基于伙伴关系的连接。
- 它可用于反思合作以及特定结果的环境中。例如："我喜欢您激励我们进行另一次客户调查的方式"，或"我希望原型也能在其他文化中进行测试"。

哪些工具可以替代？

- 红色和绿色反馈（使用贴纸点。红色 – 注意；绿色 = 一切正常）。
- 经验回顾学习（请参阅第 247 页）。
- 反馈捕捉矩阵（请参阅第 209 页）。
- 回顾"帆船"（请参阅第 235 页）。

哪些工具支持使用此工具？

- 设计思维的思维模式（请参阅第 VI 页）。
- 头脑风暴（请参阅第 143 页）。

我们需要多少时间和多少材料？

团队人数

- 理想情况下，反馈是由几个人提供的
- 2个人也可以进行反馈（反馈提供者和反馈接收者）

3~5人

所需时长

- "我喜欢 / 我希望"可以在进行少量迭代之后，并在具有多个参与者的大型反馈会话中进行设置

15~90 分钟

所需材料

- 便利贴和笔
- 大尺幅的纸张

模板：我喜欢，我希望，我好奇

团队 / 原型	我喜欢……	我希望……	我好奇……	假如说……？
团队x 原型1				
团队y 原型2				
团队z 原型3				

该工具如何应用？

- 拿一张大纸并画一张 5 列的表格。列的标题是：团队 / 原型，我喜欢……，我希望……，我好奇……，假如说……？在行中填写团队的名称及其原型。

- 为了获得有关所展示原型的反馈，每个参与者至少要拿到 3 张便利贴。要鼓励每个参与者在 X 轴上完成句子（"我喜欢""我希望""我好奇"）。

- 为使互动产生效果，每个参与者在将其粘贴在表格上之前，应先大声阅读在便利贴上写的内容。然后，每个人都将包含反馈的便利贴放置在表格上。

- 一旦所有便利贴都贴在表格上，就该对这些发现进行反思。这时，我们要询问是否有任何对下一次迭代很重要的见解。

- 应避免以反馈接受者的身份开始讨论。它将影响情绪，并让人失去积极的态度。此工具的应用旨在避免人为批评和保持积极情绪。

- 反馈接受者应将反馈视为礼物。

这是莉娜·帕帕斯（Lena Papasz）最喜欢的工具

职位：

自雇设计思维教练和市场顾问

"爱因斯坦很恰当地形容：'永远无法用创造问题的思维方式解决问题。'设计思维开辟了新视野，并有助于从不同角度看待事物。"

为什么它是她最喜欢的工具？

"我喜欢，我希望，我好奇"在专业和私人领域中提供了广泛的应用。这是我最喜欢的工具，因为它可以快速学习并且可靠而绝对有效。它非常简单，可以在您的日常生活中实现。

国家：
德国

所属：
设计思维自由职业者

确认者： **赫尔穆特·奈斯（Helmut Ness）**

公司/职位：Fuenfwerken Design AG 联合创始人

专家提示：

定期提供反馈

- 用"如何……"代替"我希望，我好奇"，以便在产生想法的同时，产生初步的解决方案建议。
- 将工具集成到反馈访谈中（1∶1）。
- 用 IL/IW/IW（我喜欢，我希望，我好奇）每周举行一次团队会议，以便让所有团队成员都参与其中，确保认真对待任务并尽早发现问题。

反馈是礼物

- 作为反馈提供者，我们必须始终表示尊重，并考虑：我们对这种反馈有何看法？当对方提供个人反馈时，请看着他的眼睛。
- 如果我们收到反馈，我们应该表示尊重并认真听取。聆听其他人的声音，并在必要时再询问一次，这将使您成为一个优秀的倾听者，并表明您真的很感兴趣。我们应该总是感谢他人的反馈。

积极的态度

- 经验教训——IL/IW/IW 不仅可以在项目实施阶段使用，而且可以在项目结束时使用。通过添加"我学到的知识"，我们可以记录个人关键认知并将其用于即将进行的项目（请参阅第 247 页）。
- 此外，我们可以从"我喜欢，我希望，我好奇"和"假如说……"开始新的一天，从而设定自己的日常目标。这样，我们可以自己使用问题，并将其整合到塑造我们自己的生活中（另请参阅"人生设计思维"，第 281 页）。

用例说明

- 莉莉和她的团队从一开始就实践积极的反馈文化。在每次交流中，他们都会以"我喜欢，我希望"的形式提供反馈。起初，团队经常退回到之前的模式，但与此同时，每个人都已将这一原则内在化。
- 他们的模板中视情况还会出现"我好奇"和"假如说……"的列。特别是在记录反馈时，这仍然可以产生明显的激励。

关键收获

- 营造积极的反馈文化。使用"我喜欢，我希望，我好奇"有助于保持积极的情绪。
- 重要的是写下反馈，并在以后与设计思维团队进行反思。
- 反馈是礼物——记得说谢谢。

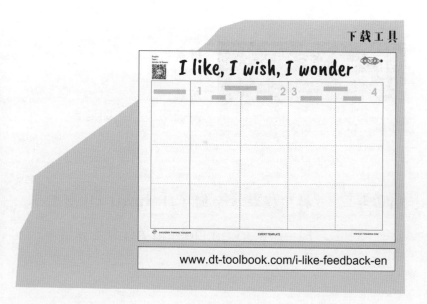

www.dt-toolbook.com/i-like-feedback-en

回顾 "帆船"

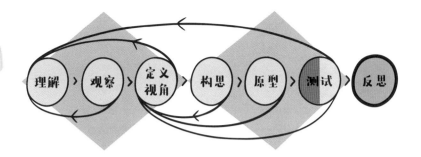

我想要……

为了后续的迭代，在每个迭代的末尾以及在项目结束时，对过程进行反思并学习一些新的东西，以改善自己（或过程）。

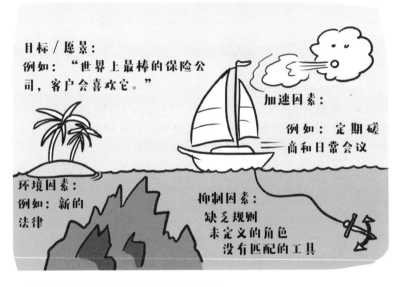

目标/愿景：
例如："世界上最棒的保险公司，客户会喜欢它。"

加速因素：
例如：定期磋商和日常会议

环境因素：
例如：新的法律

抑制因素：
缺乏规则
未定义的角色
没有匹配的工具

您可以使用该工具做什么？

- 以快速、有针对性、有价值和结构化的方式提升团队之间的互动和协作。
- 回顾一下，看看进展如何，哪些地方可以改进。
- 反思可以改变哪些因素以及必须接受哪些因素的问题。
- 培养积极的情绪，因为所有团队成员都是可以被倾听且可以做出贡献的；反过来，这也有助于构建自组织团队的思维模式。

有关该工具的更多信息：

- 在快速反馈的环境中，敏捷开发法经常与"帆船"回顾法一起使用。我们也可以将其绘制为具有 4 个象限的回顾板（请参阅第 237 页）。
- 它也非常适用于任何设计思维阶段或项目完成之后。
- 它也能用于只有两个人的情况，例如在研讨会的联合调节后用以复盘。
- 该工具可应对加速、抑制和环境因素。
- 它还促进了"失败思维"。在这种思维中，错误不被视为失败，而是一种改变和学习的机会。

哪些工具可以替代？

- 反馈捕捉矩阵（请参阅第 209 页）。
- "我喜欢，我希望，我好奇"（请参阅第 231 页）。
- 与同事"饮水机聊天"，即简短聊天。

哪些工具支持使用此工具？

- 5 个 "为什么"（请参阅第 59 页）。
- 反馈捕捉矩阵（请参阅第 209 页）。
- 经验回顾学习（请参阅第 247 页）。
- 草图注释（请参阅第 165 页）。

我们需要多少时间和多少材料？

团队人数

- 团队中理想人数是4~6人
- 大的团队可以被分为子团队

4~6人

所需时长

- 根据目标和讨论的需要，回顾可以缩短

60~120分钟

所需材料
- 活动挂图或白板
- 便利贴
- 钢笔、马克笔

程序：回顾"帆船"

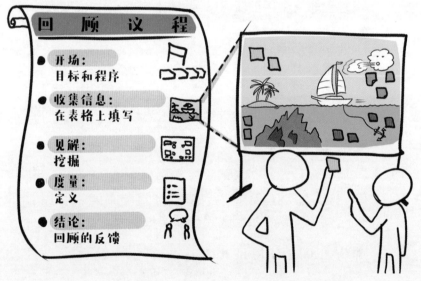

该工具如何应用？

回顾会议的典型顺序：

- **步骤 1**：开场：介绍回顾性会议的目标和顺序。
- **步骤 2**：收集信息：收集粘贴在帆船模板相应字段上的便利贴上的信息。典型问题：
 - 最近发生了什么？什么是好的？是什么给了我们一些背风？（风）团队中哪些事情做得不好，并拖慢了我们的速度（抛锚）？团队无力应对的危害和风险有哪些（悬崖）（例如市场、新技术、竞争对手）？团队有什么共同的愿景和动力（岛屿）？每个人都大声朗读他的便利贴。
- **步骤 3**：对结果进行聚类和优先排序：选择并深入最重要的主题。深入研究问题，即找出原因，以便解决问题。这样做的目的还在于解决令人不快的问题，并为改进奠定基础。
- **步骤 4**：定义方法：在最后一步中，制定措施。这意味着我们精确记录了任何需要在后续迭代中更改或试用的内容。
- **步骤 5**：结束回顾：每个人都对回顾进行简短的反馈，例如使用反馈捕捉矩阵（请参阅第 209 页）。最终，小组成员应保持良好的情绪。

这是阿希姆·施密特（Achim Schmidt）最喜欢的工具

职位：

设计思维教练和草绘笔记教练

"我们会在每个星期二的下午2：00—4：00开展设计思维！——我其实听有人在公司里这么说。对我而言，设计思维是一种从整体上看待事物的思维方式，它与许多领域和生活息息相关！我的座右铭是：始终使用常识！"

为什么它是他最喜欢的工具？

大多数项目的成功取决于动力、乐趣、情绪、团队动力和团队内部的沟通。回顾"帆船"以一种充满赞赏和结构良好的形式，为使团队成员之间正常进行工作做出了巨大贡献。我喜欢它，因为它非常有效，并且几乎不需要任何准备和实施时间。该模板也便于记录。

国家：
德国
所属：
商业游乐场

确认者： 埃琳娜·波纳诺米（Elena Bonanomi）

公司 / 职位： Die Moiear | 创新经理

可选方案：具有4个象限的回顾板

我们仍然会以同样的方式做事情

我们下次会以不同的方式做事情

我们想尝试的事情

无关的事情

专家提示：

营造积极的心态！

- 注意积极的情绪和建设性的批评。
- 始终从积极的反馈和见解开始。
- 不要出现责备！
- 必须听到所有人的声音。每个人都应该能够做出贡献。
- 应由外部主持人或不在团队中的员工（无关的人员）进行大型的回顾会议（例如在关键的里程碑或困难的情况下）。
- 选择其他地点可能会影响回顾：比如离开日常工作环境，在咖啡店或公园见面。

建立信任

- 建立信任。特别是在面对敏感问题或存在等级差异时。匿名的方式可以提供帮助。
- 向大家说明我们使用"拉斯维加斯原则"："此房间中发生的一切不要说出去！"
- 是否有阻碍团队的"无法言说"的事情或禁忌？

不要跳过

- 如果团队成员彼此熟悉，通常会省略回顾，那便是很可惜的事。回顾无论如何都值得进行，因为它有助于形成良好的氛围。
- 实施小的改动和举措；它们经常会触发大事。
- 您可以从以下问题开始回顾："我们为什么要进行回顾？"写下所有答案，并使发现对所有人可见。这种回顾已经提供了巨大的变革潜力！

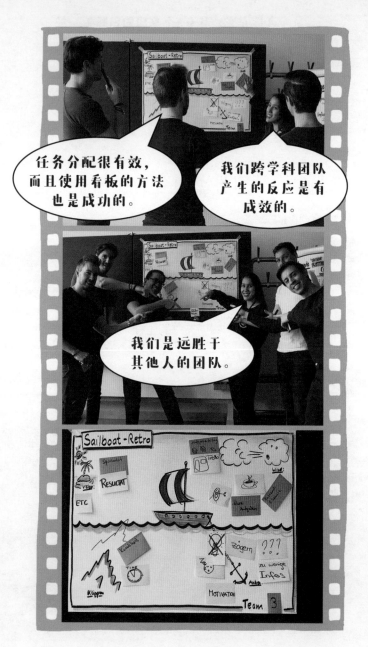

- 每次迭代后，莉莉的团队都会坐下来，回顾一下进展顺利以及欠佳的地方。
- 对莉莉来说，重要的是保证团队的构成是正确的，并且要不断地测试新事物。
- 在每次迭代中，她都尝试新的技术和方法，并接受了并非所有技术和方法都能按预期工作的可能性。如果无法解决问题，团队便会自嘲。

关键收获

- 在每个迭代中都要进行简短的回顾。
- 每个人都写下一些东西。至少，他或她要尝试一下。
- 确保氛围良好，并互相信任。请记住，这关乎产品的持续改进。

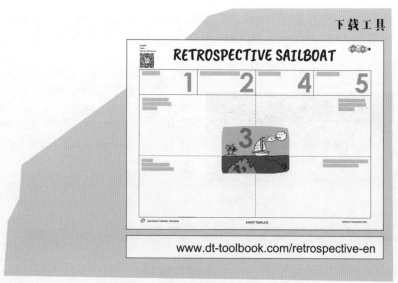

www.dt-toolbook.com/retrospective-en

做推介

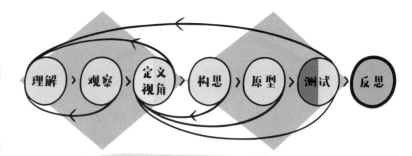

我想要……

在迭代结束时与团队及利益相关者定期分享结果和见解。

您可以使用该工具做什么?

- 向团队和利益相关者展示原型、项目或最终解决方案的当前状态。
- 使构思结构化,并突出核心信息。
- 获得有关解决方案和重要功能、客户需求或价值主张的反馈。
- 说服项目的听众或决策者以获得批准和资源,以便实施进一步的步骤。

有关该工具的更多信息:

- "推介"一词实际上来自广告行业,是指在潜在客户面前的介绍。代理商经常会说服客户,从而获得合同。"推介"一词在创业场景也为人熟知。这里的推介描述了在投资者或评委团面前用很短时间呈现一个人的商业想法。
- 在设计思维中,我们使用"推介"在团队或利益相关者面前简短地展示结果。
- 有不同类型的推介。例如,它们的时长有所不同。电梯推销是最短的展示形式。重点是在很短的时间内(通常不超过 30 秒或 1 分钟)表达概括性的和有信息价值的想法。
- 通常,这种展示仅使用几张幻灯片,或者根本不需要使用幻灯片。在许多展示中,都显示了真实的原型,使演示更加生动。
- 根据项目阶段,以不同的问题为重点。

哪些工具可以替代?

- NABC(请参阅第 169 页)。

哪些工具支持使用此工具?

- 精益画布(请参阅第 243 页)。
- 利益相关者地图(请参阅第 75 页)。
- 实施路线图(请参阅第 251 页)。
- 讲故事(请参阅第 121 页)。

我们需要多少时间和多少材料？

团队人数

4~6人

- 整个团队
- 或由一个人进行主要演示，其他人则辅助他并补充详细信息

所需时长

60~120
分钟

- 推介越短且越令人印象深刻，准备时间就越长
- 对阶段性的演示而言，大约1小时的简短准备时间就足够了。而对于最终的演示或投资者推介，则需要更多的时间

所需材料

- 便利贴和笔
- 原型
- 测试的视频和图片，顾客的反馈、感言

模板和程序：创建一个展示

要素	推介中可能的关键点
切入点（故事）	■ 用故事吸引注意力
问题	■ 最大的问题是什么？ ■ 它为什么是个问题？
顾客	■ 谁受此问题影响？ ■ 对于谁来说是个问题？（您的用户画像） ■ 问题的程度如何？（解决问题的潜力有多大？） ■ 谁是早期采用者？我们可以和谁一起共创？
解决方案／构思	■ 我们的解决方案是什么？（原型、试样，包括测试反馈） ■ 价值主张是什么？是什么使我们与众不同？ ■ 为什么我们比现有的替代品更好？ ■ 为什么只有我们才能实施解决方案？
商业模式	■ 我们如何赚钱？ ■ 挑战和风险有什么？
下一步	■ 我们下一步要做什么？ ■ 我们需要为后续步骤准备什么？
总结	■ 为什么值得解决这个问题？为什么是现在？ ■ 可能从外部引入团队

该工具如何应用？

步骤1：粗略计划

回答以下有关粗略计划的问题：

- 听众是谁？他们已经知道了什么？我在哪里可以见到他们？他们想知道什么？
- 框架是什么？我们有多少时间？演示有哪些选项？
- 我的目标是什么？我想传递的信息是什么？
- 然后规划粗略的顺序（例如使用便利贴）。定义内容、形式，以及谁做什么或说什么。

步骤2：方案细化

通过几次迭代将推介分解为细节：

- 使用故事并激发情感。
- 使用 KISS 原则（保持简短且简单），最多使用 10 张幻灯片。
- 使用关键数据。数字胜于雄辩！
- 在信息表达方面，图片胜于文字，视频胜于图片。
- 跟随标准很无聊！尽可能不要使用幻灯片。
- 在推介中展示原型，进行演示，展示其工作原理。
- 在推介结尾处重复关键信息。

通常，听众无法记住超过 2 个或 3 个事实。

步骤3：测试、练习和改进

- 测试您的推介，按程序进行练习，然后反复改进。
- 上场推介后，团队应为各种问题做好准备。

这是帕特里克·林克（Patrick Link）最喜欢的工具

职位：

– 卢塞恩应用科学与艺术大学产品创新教授
– 设计思维和精益创新教练 – Trihow AG 联合创始人

"设计思维补足了我们的分析文化以及我们的问题解决和决策流程。尤其是与其他方法（例如系统思考、数据分析、精益启动）结合使用时，设计思维会有效并有助于实施新的、激进的想法。"

为什么它是他最喜欢的工具？

在 1 分钟内提出一个全新的商业创意并在观众中激发创意的热情非常困难。当我们在进程中获得成功并获得积极的反馈或有用的信息时，一切都会变得更加美好。必须练习如何去进行推介。抓住一切机会进行练习——无论是工作后在酒吧与朋友聚会还是在活动中。一个好的推介不仅仅是亮眼的幻灯片。

国家：
瑞士
所属：
卢塞恩应用科学与艺术大学，Trihow AG 联合创始人

确认者： 玛丽亚·塔西（Maria Tarcsay）

公司 / 职位：KoinaSoft GmbH，创新加速者

专家提示：

做好准备

■ 推介越短，准备起来就越困难，因为在这种情况下，我们没有机会补救或添加后续内容。
■ 每个演讲都应面向听众。他们已经知道了什么？我们下一步需要做什么？

避免使用幻灯片

■ 避免带有文本的幻灯片。不过，如果您要显示幻灯片，请遵循盖伊·川崎（Guy Kawasaki）的展示规则："10、20、30"，即 10 张幻灯片，20 分钟的演示文稿，30 号字体。
■ 听众可以倾听或阅读，但不能同时听和读。请勿使用会分散观众注意力的动画。
■ 在角色扮演中，原型或用户画像扮演着中心角色，这已被证明是有价值的。
■ 简短的视频或客户陈述也很有趣。确保声音和视频正常播放！如果可能，请进行所有测试，并准备好备用方案（例如，在投影机出现故障或没有声音的情况下）。

充满热情

■ 在推介活动中展示您对产品、服务和目标市场的热情。这不仅与方案的构思有关，还与团队实施解决方案的能力有关。
■ 精益画布为相关内容提供了宝贵的线索（请参阅第243页）。
■ 回答所有相关问题，并准备其他信息作为支撑。

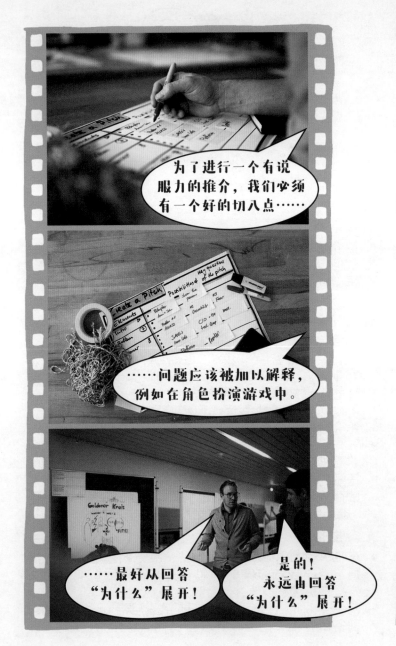

用例说明

- 对于莉莉来说，最重要的是很好地演示方案构思。她知道听众不会想要冗长的幻灯片。
- 她的团队通常从一个小的角色扮演游戏开始，该游戏使听众对问题清晰易懂。团队从粗略轮廓到细节一步步打磨演示故事。莉莉尽可能在推介中整合原型和来自用户的反馈。
- 结论与切入点同等重要。团队非常仔细地设置切入点和结论。

关键收获

- 测试推介板并获得反馈。
- 跟随标准很无聊！尽可能不用幻灯片。
- 根据用户画像讲故事或展示原型。
- 在与解决方案的交互中显示客户 / 用户的热情。
- 在这里，团队至关重要。带有热情和承诺的团队永远是赢家。
- 在推介的结尾处重复重要信息。

www.dt-toolbook.com/pitch-en

精益画布

将问题转化为既考虑客户需求又考虑自己商业环境的解决方案。

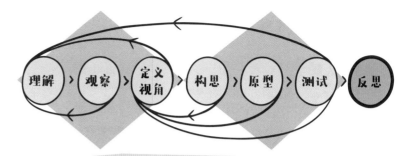

您可以使用该工具做什么?

- 总结设计思维迭代的结果,以便每个人都能清楚地了解创新项目。
- 对假设进行可视化和结构化,以便在以后进行回顾并在概览中捕获发现。
- 思考和观察实施方案或商业模型,以找出实施中需要承担的风险。
- 比较不同的变体和业务模型。

有关该工具的更多信息:

- 画布通过对我们创新项目的结构化和可视化为我们提供支持。完整的精益画布记录了最终的"问题/解决方案契合度"。
- 从客户问题到不公平的优势,精益画布的各个板块都按照逻辑顺序进行引导。
- 相比于用来发现问题,画布更适合用来设计解决方案。
- 我们主要使用精益画布来检查"问题/解决方案契合度",并在必要时进行调整。这意味着要将收集到的数据与适合客户行为和挑战的最佳解决方案进行比较。

哪些工具可以替代?

- 商业模式画布
 我们建议您首先使用精益画布,因为精益画布有效地解决了问题,它更多地考虑了作为最小可行产品的解决方案的验证(请参阅第199页),并且相对于商业模式画布,其由内而外的指向性要小得多。当成本结构的优化变得越来越重要,我们便切换到商业模式画布。

哪些工具支持使用此工具?

- NABC(请参阅第169页)。
- 增长和规模化问题创新漏斗(请参阅第255页)。
- 最小可行性产品(请参阅第199页)。
- 用户画像/用户档案(请参阅第89页)。

我们需要多少时间和多少材料？

团队人数

1~4人

- 理想情况下，在画布上工作的人数不超过3~4人
- 对于较大的组，应将人员分配到多个画布，之后再将结果合并

所需时长

60~120 分钟

- 精益画布的起草创想大约需要60分钟。在大多数情况下，重点将放在第1步到第5步
- 在迭代中，使用新的发现逐步补充和推进精益画布
- 更新需要10~15分钟

所需材料

- 可以在A0纸上打印精益画布
- 钢笔和马克笔
- 不同颜色和尺寸的便利贴（例如：每个客户群体／利益相关者颜色都不一样）

模板和程序：精益画布

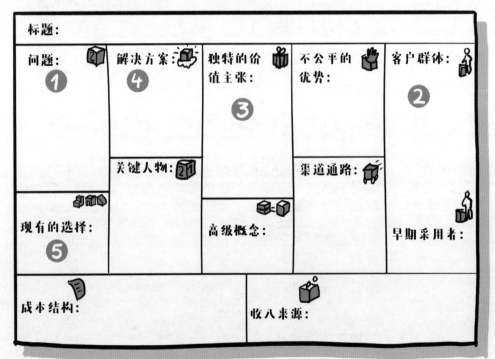

注：改编自 A. Maurya，《精益创业实践》（2013 年）

该工具如何应用？

在 A0 纸上打印精益画布，并提供各种尺寸的便利贴。

- **步骤 1：**

逐步填写精益画布并补充新的发现。在早期阶段，重点是从步骤 1 到步骤 5，以检查"问题／解决方案契合度"（问题、客户群、价值主张、解决方案和现有替代方案）。

提示：首先，重复执行这 5 个步骤以进行迭代，直到不会再做出重大改动为止。

- **步骤 2：**

以任意顺序完成其他步骤。

提示：根据喜好，针对不同的客户群或根据风险使用不同颜色的便利贴（例如，粉红色 = 高风险，必须快速测试；黄色 = 中风险；绿色 = 已测试或低风险）。

- **步骤 3：**

确定最具风险的假设并在实验中进行测试。

这是詹斯·斯普林曼（Jens Springmann）最喜欢的工具

职位：

Creaffective 创新教练，多所大学的客座讲师

"许多好主意不会失败，因为我们无法实施它们。它们之所以失败，是因为我们投入了大量时间、金钱和精力试图为错误的问题开发好的解决方案。设计思维可确保我们构建能够真正满足客户和用户需求的产品。精益画布作为一种工具可以有效地支持我们采用这种方法。"

为什么它是他最喜欢的工具？

精益画布可以使我们总结所有结果。它包含所有要素，便于我们更简单、更容易地理解创新项目。它可以帮助团队找出缺陷，并确定下一步应该通过实验测试哪些缺陷。它侧重于解决方案。此外，它使我们对可能的实施方案或商业模式有一个粗略的展望。

国家：
德国
所属：
Creaffective GmbH

确认者： **帕特里克·林克（Patrick Link）**

公司 / 职位： 卢塞恩应用科学与艺术大学、Trihow AG 的联合创始人

太瘦　　太胖　　对身材精益管理

专家提示：

不要忘记什么是什么
- 以前对我们有效的方法是每个板块有 3~4 个便利贴，每个便利贴都有一个说明。
- 一个板块上有过多便利贴则表明缺乏重点。
- 如果该板块没有内容或几乎为空，则应进行补充。
- 我们通常使用便利贴，因为它们可以被轻松更改和移动。

每次迭代后记录内容
- 我们建议您记录进展并定期记录改动的情况（例如使用照片）。
- 晚些时候，当进行的主要更改（支点）较少时，可以使用电子版本。

使用相关行业中常见的 KPI
- 每个公司，无论其行业和规模如何，都有一些关键指标可用于绩效评估。
 为了使团队更轻松，我们建议使用 Dave McClure 的 AARRR（海盗指标）。

获得外界的反馈
- 当然，第三方的外部信息输入和意见非常有价值。
- 一旦精益画布有效且不再需要对其进行更改，则可以轻松地将结果转移并扩展到商业模式画布中（如果有必要或有期望）。

自定义精益画布
- 将客户资料和实验报告添加到精益画布中（请参阅 www.leancanvas.ch）。

- 莉莉的团队使用精益画布记录问题 / 解决方案契合度并准备推介。
- 精益画布很好地显示了矛盾和未解决的问题。莉莉团队完成精益工作后，他们会思考最大的不确定性和风险所在。一旦确定，团队首先对其进行测试，因为他们希望高效地利用自己的时间。
- 莉莉的团队仍然认为价值主张存在最大的不确定性，并希望接下来再次进行测试。

关键收获

- 用产品创意解决与客户相关的问题至关重要。
- 为正确的问题和正确的客户找到正确的解决方案是一项挑战。我们很难在第一时间发现它。因此：迭代一迭代一迭代！
- 完成第一个精益画布后，就可以检验这些假设。从风险最大的一个开始。

下载工具

LEAN CANVAS

www.dt-toolbook.com/lean-canvas-en

246

经验回顾学习

我 想 要……

反思并记录在设计思维项目期间和结束时获得的见解。

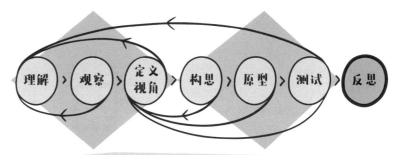

学习和发展

重复您的成功

犯错其实有时是正面的，但是请尝试避免犯同样的错误。

不要重复造轮子，而是改进完善它

您可以使用该工具做什么？

- 以结构化的方式收集和评估项目中的经验。
- 从经验中学习，并在下一个项目中加以利用。
- 促进对错误的积极态度并重视进步。
- 找到并记录调查发现，并且想办法利用这些发现。

有关该工具的更多信息：

- "经验教训"一词源自项目管理。
- 经验教训是指在项目过程中对正面和负面的经验、发展、发现、错误和风险进行书面记录、系统收集和评估。
- 考虑不同的层面，例如技术、内容、情感、社交和与过程相关的层面。
- 目标是从行动和决策中学习，以便更好地设计未来的项目。
- 因此，所汲取的教训反映了在项目实施过程中参与者所获得的经验、知识、见解和理解。
- 设计思维项目通常会产生广泛的见解，因为它总是在问题陈述的背景中应用不同方法，如此，每个设计挑战都有不同的路线。
- 该工具有助于反思自己的行动和经验。对于大部分项目来说，建议在项目过程中和结束时都使用它。

哪些工具可以替代？

- 反馈捕捉矩阵（请参阅第 209 页）。
- 回顾"帆船"（请参阅第 235 页）。

哪些工具支持使用此工具？

- 精益画布（请参阅第 243 页）。
- 做推介（请参阅第 239 页）。
- 我喜欢，我希望，我好奇（请参阅第 231 页）。

我们需要多少时间和多少材料？

团队人数

设计
团队

- 核心团队，如果需要则另外加入其他利益相关者在项目层面进行反思
- 在元层面上的反思；参与者单独工作

所需时长

40~60
分钟

- 小组的练习通常持续40~60分钟（取决于项目长度）
- 项目时间越长，则应该计划越多的时间进行反思
- 安排小组工作的时间越多，个人工作就越容易

所需材料

- 日志（由每个参与者在项目准备阶段各自保存）
- 模板或活动挂图
- 便利贴和笔

模板和程序：经验教训

① **项目层面**

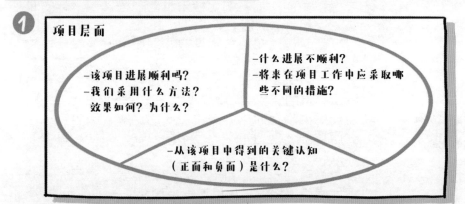

- 该项目进展顺利吗？
- 我们采用什么方法？效果如何？为什么？

- 什么进展不顺利？
- 将来在项目工作中应采取哪些不同的措施？

- 从该项目中得到的关键认知（正面和负面）是什么？

② **本质层面**

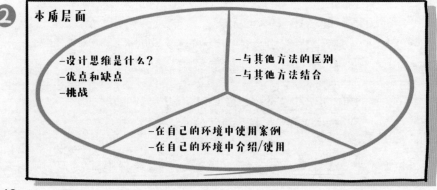

- 设计思维是什么？
- 优点和缺点
- 挑战

- 与其他方法的区别
- 与其他方法结合

- 在自己的环境中使用案例
- 在自己的环境中介绍/使用

该工具如何应用？

- 最常见的方法是项目所有利益相关者以研讨会的形式共同审查项目。
- 反思应该在项目层面和本质层面两个层面上进行。
- **步骤 1：在项目级别，重点回答以下问题：**
 - 该项目中哪些层面进展顺利，哪些不顺利？
 - 我们采用什么方法？效果如何？为什么？
 - 在未来的项目工作中应采取哪些不同的措施？应该或必须改变什么？
 - 从该项目中得到的关键认知（正面和负面）是什么？
- **步骤 2：在本质层面上，以下问题为重点：**
 - 设计思维对我意味着什么？优缺点都有什么？有什么挑战？
 - 设计思维与其他方法有何不同？
 - 如何将设计思维与其他方法结合？
 - 如何在我的环境/公司中应用设计思维？哪些案例可能是让人感兴趣的？

这是斯蒂芬妮·格肯（Stefanie Gerken）最喜欢的工具

职位：

HPI 设计思维学院设计思维计划负责人、工作坊专家兼教练

"对我来说，设计思维是一种整体方法，是一种心态，是一种如何处理周围环境的问题，而不仅仅是在单个项目中使用的方法。"

为什么它是她最喜欢的工具？

对我而言，经验回顾学习或其他反思方法对于项目的成功至关重要。对我们而言，定期进行反思并从结果中推断出采取的恰当措施是很重要的，这样就可以在流程的早期发现问题并加强有效的方面。

国家：
德国
所属：
HPI 设计思维学院

确认者：　　马克·费舍林（Marc Fetscherin）

公司 / 职位：　罗林斯学院 | 市场学教授

人生唯一的错误就是没有吸取教训！——爱因斯坦

专家提示：

在经验回顾学习过程中解决关键问题

■ 在准备研讨会时，以下问题很有用：
　– 我们具体要关注什么？何时关注它？
　– 重点在哪里？客户的目标是什么？如何与客户进行协调？
　– 谁来主持研讨会？
　– 应邀请哪些项目参与者？
■ 如果项目完成后团队的气氛很差，请等一段时间再安排经验回顾学习。面对这种情况，我们通常需要等待 6 个星期。过一段时间再来看待这些，可以因为不会激起太多的情绪而能注意到许多问题。

获得的经验教训应成为项目计划的一部分

■ 通常，在项目完成后会作为课程完成文档的一部分进行经验回顾学习，这应该是项目计划的必要部分。
■ 此外，我们应该在项目中（例如，进入项目中期或处于关键里程碑时）积淀经验教训，以便将其整合到下一阶段。

确定行动时，少即是多

■ 少即是多：重视已证明成功和失败的事物；在此基础上确定行动和措施。
　重要提示：不要只关注负面的部分，不要变得个人化！
■ 经验回顾学习也是定义设计原则的良好基础（请参阅第 45 页）。或者它们可以用作"定义成功法"的一部分（请参阅第 129 页）。

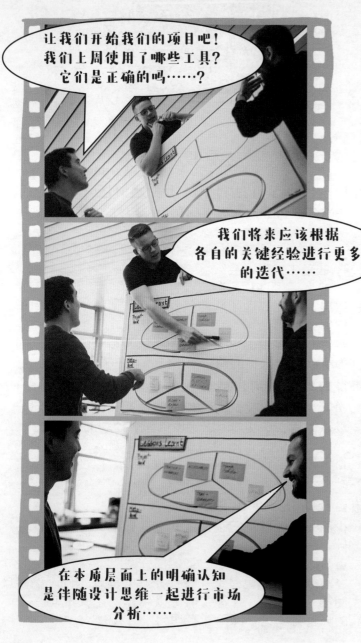

- 莉莉的团队定期并在关键里程碑上反思他们的项目。
- 在本质层面上汲取的经验教训与其他团队的经验相结合，可以调整设计原则，比如改进协作。
- 但是，在情感/社交和与流程相关的层面、技术层面和内容层面的问题通常会因团队和项目目标而有很大差异。

关键收获

- 使用在多个层面（技术层面和内容层面，情感/社交和与流程相关的层面）上获得的经验教训。
- 借助项目层面的日志，在项目实施过程中举行反思会议。在项目结束时则要包括本质层面。
- 为团队的反思会议准备一些关键问题。

下载工具

www.dt-toolbook.com/lessons-learned-en

实施路线图

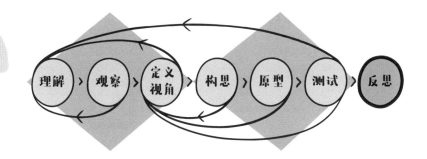

理解 > 观察 > 定义视角 > 构思 > 原型 > 测试 > 反思

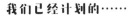

我想要……

从一开始就将重点放在潜在市场机会的成功实现上。

我们已经计划的……　　　**我们正处在……**

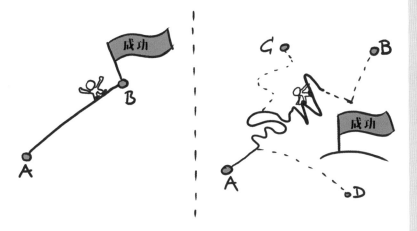

您可以使用该工具做什么?

- 使用实施路线图作为指导,以定义当前位置(A)和目的地(B): "旅程应带我们去哪里?"
- 不迷路;确定在旅途中是否正在朝向正确的目标区域和目标人群。
- 与他人共享通往目的地的道路。
- 将成功的最重要因素作为制订清单的基础。
- 使在旅程中从 A 到 B 的不确定路径变得清晰。

有关该工具的更多信息:

- "实施路线图"实际上就是成功之路。使用复杂问题陈述的开放式方法以尽快弄清背景是至关重要的。
- 该工具有助于确定与实施项目的计划相关的关键因素。
- 目的是在过程中尽早获得与规划执行有关的整体因素,以找出关键路径和可能的风险,从而确定必要的后续步骤。
- 尽早创建路线图,在每个步骤之后进行检查,并在必要时进行调整。
- 可以说,这是我们的指南针,它能一次又一次地将项目重新调整为最初的模糊目标。
- 实施计划通常在之后进行。在这里,在组织内部使用的项目管理方法会有帮助。

哪些工具可以替代?

- 技术方案
- 行动计划
- 现状核实

哪些工具支持使用此工具?

- 定义成功法(请参阅第 129 页)。
- 利益相关者地图(请参阅第 75 页)。
- NABC(请参阅第 169 页)。

我们需要多少时间和多少材料？

团队人数

5~7人

- 如果可以的话，最好是包括项目经理、设计师、业务或产品经理、用户或客户代表、投资者或赞助商、开发商和挑战者

所需时长

60~120分钟

- 路线图是逐步创建的，可以分几天完成
- 确定几次时长60~120分钟的会议，以进行迭代和逐步创建路线图

所需材料

- 大尺幅纸张或A0大小的模板
- 笔、便利贴
- 用于拍摄路线图的相机

模板和程序：实施路线图

① 定义目标

② 利益相关者

③ 行动领域

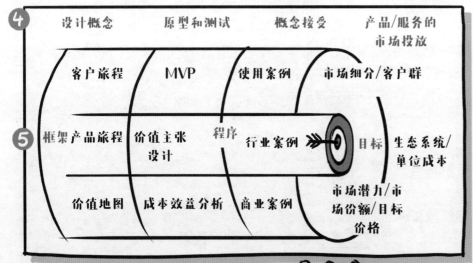

④ 设计概念　　原型和测试　　概念接受　　**产品/服务的市场投放**

⑤ 客户旅程　MVP　使用案例　**市场细分/客户群**

框架*产品旅程*　价值主张设计　程序　行业案例　目标　生态系统/单位成本

价值地图　成本效益分析　商业案例　市场潜力/市场份额/目标价格

⑥ 指定实施解决方案的人员

该工具如何应用？

- **步骤1：** 首先定义目标并建立控制系统；如果可能，量化相关的决策标准（KPI）；确定预算、时间表、里程碑等。

- **步骤2：** 提取所有参与者的概述。为此，利益相关者地图（请参阅第75页）之类的工具可用于检查目标是否适合实施，尤其是可以用于组建合适的团队。

- **步骤3：** 定义框架、设计的主要领域和视角。"标准观点"是合需求、可实现和能生存（请参阅第12页）。根据问题陈述，可以依循例如可持续性和环境兼容性之类的维度进一步细化它们。

- **步骤4：** 描述过程步骤或阶段。根据所采用的方法，它们可能是概念设计、原型设计和测试（迭代）以及概念接受。

- **步骤5：** 在区域内填写所有任务，首先保证其质量。然后填入各个任务的结果。例如，通过客户旅程（请参阅第95页）了解概念设计的实用性。

- **步骤6：** 在这里，将所有实施解决方案或实施所需人员在地图上进行定位非常重要，因为稍后可能需要获得他们的支持。

职位：

空客战略方法开发、创新和设计思维负责人—新商业模式和服务

"最终，唯一重要的是结果（交付或否决）。设计思维不是研讨会的形式，而是解决问题的整体方法。设计思维有助于做正确的事情，即认识到用户和潜在客户的期待、愿望和需求。"

为什么它是他最喜欢的工具？

实施路线图使用设计原则勾勒了成功创新的道路。从最初的商业构想到成功的市场发布，它都是我的指南针。利益相关者地图等工具可帮助我们确定关键人物，以使该计划成功。

国家：
德国
所属：
空客

确认者： 乌特·鲍克霍恩（Ute Bauckhorn）

公司 / 职位： Schindler Aufzüge AG | 安全与健康主管

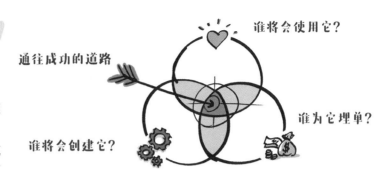

谁将会使用它？

通往成功的道路

谁将会创建它？

谁为它埋单？

专家提示：

谁来实施该解决方案是一个关键问题

- 实现新的市场机会很复杂，而且有很多陷阱。根据我们的经验，有针对性地应用方法和工具有助于成功完成"旅程"。
- 我们发现从"谁需要解决方案？谁是用户 / 客户？谁来创建？我们需要谁来执行？谁付款？谁在资助这个项目？谁为解决方案埋单"等问题开始很有帮助。
- 如果我们还无法列出所有相关人员，则通常表明我们的目标尚不明确。
- 此外，为每个步骤选择正确的方法始终很重要。该工具必须适用于场景。

了解赞助商和他们的需求，并根据他们的需要调整推介

- 最后，我们希望做出有利于执行的积极决定。路线图可以帮助我们涵盖从使用案例到工业案例，再到商业案例的所有方面。它们必须彼此协调。
- 当我们做向决策委员会进行推介的准备时（请参阅第 239 页），了解决策者的需求以及当前什么样的"故事"是"流行的"至关重要。推介的内容应满足所有参与者的需求；它可以包含其他有益的要点，例如可视化、海报或视频。使用 NABC 的结构（请参阅第 169 页）有助于准备工作的实施。

- 实施路线图由莉莉的核心团队共同制定。由于通常不会从一开始就识别出所有相关人员，因此可以在以后的调整中带入他们。
- 除了任务外，还必须指定实施解决方案的人员。路线图一旦完成，就可以很好地表明该项目的成熟程度。
- 莉莉在早期阶段考虑实施。只有这样，她才能使利益相关者参与进来。

关键收获

实施路线图的分步过程：

- 确定目标和标准。
- 选择任务和方法。
- 指派人员。
- 如有必要，请在每个步骤和每次迭代之后调整路线图。

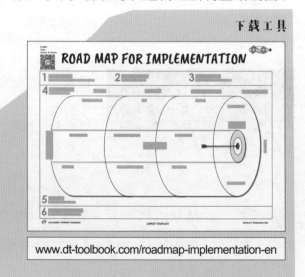

www.dt-toolbook.com/roadmap-implementation-en

增长和规模化问题创新漏斗

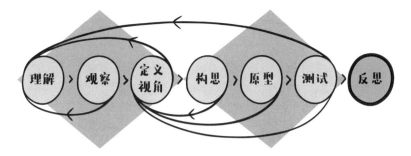

我想要……

使增长方案在"漏斗"中显现出来。

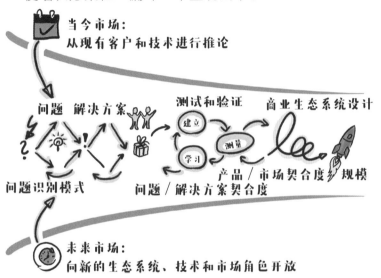

当今市场:
从现有客户和技术进行推论

问题　解决方案

测试和验证　商业生态系统设计

建立

测量

学习

问题识别模式

问题／解决方案契合度　产品／市场契合度　规模

未来市场:
向新的生态系统、技术和市场角色开放

您可以使用该工具做什么?

- 记录现有客户(当今市场)和未来客户(未来市场)的各类需求。
- 将重点放在通过外推得出的有关现有客户和技术的边际收益和收入上。
- 通过反推的方式来跟踪新生态系统、技术和市场角色中的机会。
- 以时间为线索,将原型的市场验证、概念验证和最终解决方案可视化。
- 用当代的术语和方法代替现有的创新漏斗。

有关该工具的更多信息:

- "增长和规模框架问题"构成了现当代创新漏斗的基础。
- 它并非基于通过闸门过滤许多不同的想法(类似于经典的创新方法),而是从"问题识别模式"开始。问题识别模式受两个因素控制。首先是对现有客户和技术的探究,其次是回顾,这是一种关注未来生态系统、技术和市场角色的方法。
- 解决当前和未来问题的各种举措以时间的顺序进行可视化并呈现在资料集里。
- 已中断的计划应在漏斗中保留下来。例如,每隔固定的时间在回顾性背景下检查其原因(请参阅第235页)。

哪些工具可以替代?

- 实施路线图(请参阅第251页)

哪些工具支持使用此工具?

- 趋势分析(请参阅第111页)。
- 精益画布(请参阅第243页)。
- 愿景投影(请参阅第133页)。
- 利益相关者地图(请参阅第75页)。
- 回顾"帆船"(请参阅第235页)。
- 未来图景(西门子)。
- 最小可行生态系统(请参阅《设计思维手册》第228页及其后的内容)。

我们需要多少时间和多少材料？

团队人数

- 主题和当前状态的输入需要组织中的策略、设计和实施团队

1~2人

所需时长

- 即时收集信息需要投入一些努力
- 更新时间应保持在30~60分钟

30~120 分钟

所需材料

- 该漏斗可以在工作室中用A0海报制作，也可以用电子形式保存在幻灯片中
- 还可用最先进的协作工具，例如Trello、Teams和OneNote……

模板：增长和规模问题创新漏斗

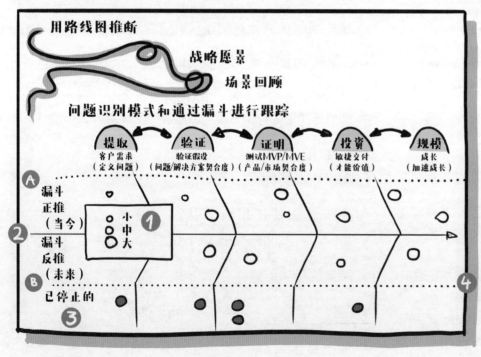

该工具如何应用？

- 对于记录单个活动并根据其成熟度按时间顺序排列它们，漏斗是很好的工具。
- 它使我们对当前的原型、MVP/MVE、最终解决方案和停止的活动具有透明度。
- **步骤1：** 为所有项目输入名称，并确定项目规模或对公司的贡献规模（例如 <500万、500万～5000万、>5000万）。被衡量的事物适用于各自组织的价值体系（例如，营收和净利润）。
- **步骤2：** 将当前项目放在时间轴上，并区分现有业务（A）和未来项目（B）。这种差异向我们展示了在企业可持续的未来发展中投入了多少活动。
- **步骤3：** 还要跟踪已终止的项目，以便我们能够定期检查其原因。
- **步骤4：** 通过定期控制（例如每月一次）更新漏斗，并在此基础上讨论资源分配以及销售和利润目标。

这是迈克尔·勒威克（Michael Lewrick）最喜欢的工具

职位：

畅销书作者、演讲家、创新和数字化专家

"包括相应的开发层级在内的方案信息，可以快速概览创新和增长组合。"

为什么它是他最喜欢的工具？

"增长和规模问题创新漏斗"采用了精益画布的基本思想，并跟踪了从确定的客户需求到规模扩展的潜在增长计划。它清楚地显示了投资组合的成熟度以及组织可以预期的收入和贡献率。

国家：
瑞士
所属：
创新与数字化
专家

确认者：　马库斯·布拉特（Markus Blatt）

公司／职位：　neueBeratung GmbH，董事总经理

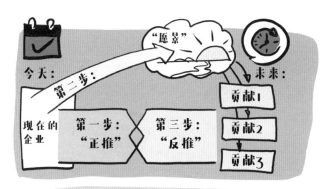

专家提示：

对于正推和反推，尤其是反推，都可以使用"未来图景"之类的工具。

我们如何正推？

■ 我们从当今世界开始推断；我们的出发点是企业的日常业务。我们着眼于趋势，从中推知我们企业的近期前景。这需要分析不同来源的数据和信息（例如行业报告和专家访谈）。

■ 达到我们目标的最快方法是依靠行业中已知的趋势，例如使用内部趋势报告和市场分析，这些可在互联网上免费获得。

战略远景如何发挥作用？

■ 为此，我们选择一个积极的、建设性的和有利可图的方案，并问自己："我们的公司如何为这种方案做出最大贡献？我们将要做什么和提供什么？"

■ 我们始终以未来为任务，不要让今天的企业流程和结构影响我们。

如何从未来世界开始进行反推？

■ 通过反推，我们从未来场景"众所周知"的事实中得出当前结论。我们将其他两个活动的结果并列，将它们合并，并从中推断出对今天我们公司的组织和方向非常具体的含义。我们应该朝哪个方向进行创新和研究？需要什么技能？

用例说明

- 莉莉希望使用一个简单的工具来描述在渠道中随着时间推移而制订的计划。
- 应用"增长和规模问题创新漏斗"的优势是，她可以继续使用精益创业和设计思维方法论。
- 此外，她很快意识到哪些计划在什么时候停止了，正在开发多少增长项目，以及其市场潜力如何。

关键收获

- 创建漏斗时，请始终思考问题而不是思考点子。
- 同时考虑问题／解决方案契合度和问题／市场契合度。
- 将漏斗细分为现有业务领域和未来活动领域。
- 例如，使用"未来图景"探索未来的主题。

www.de-toolbook.com/funnel-en

258

应用

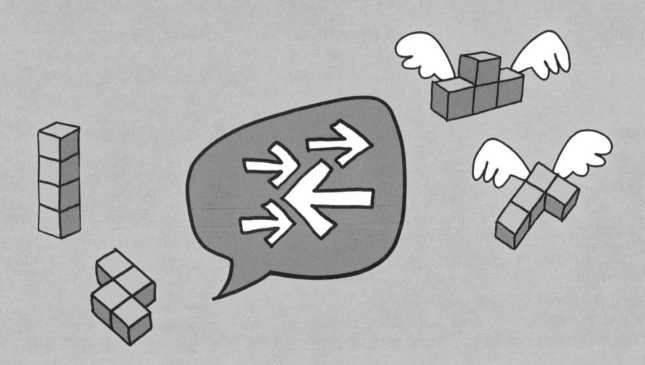

设计思维的思维模式，其应用是多方面的。在《设计思维工具箱》末尾，我们将挑选涵盖设计思维整个范围的应用进行展示。这些应用包括了大学的项目，例如传奇的 ME310，也包括企业内的创新项目，这些项目使员工有机会实现自己的想法。此外，设计思维可用于"设计您的未来"场景，即用于规划自己的人生。

大学：斯坦福大学 ME310

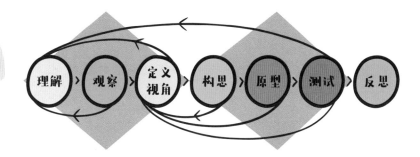

理解 › 观察 › 定义视角 › 构思 › 原型 › 测试 › 反思

我想要……

由一群国际学生来解决一个对我公司来说复杂的问题。

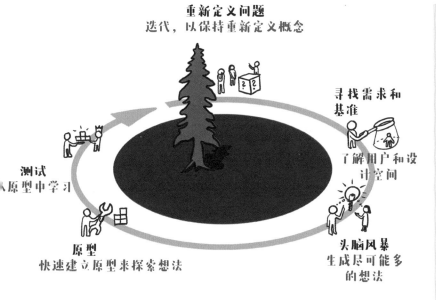

重新定义问题
迭代，以保持重新定义概念

寻找需求和基准

了解用户和设计空间

头脑风暴
生成尽可能多的想法

原型
快速建立原型来探索想法

测试
从原型中学习

这样的程序可以实现什么？

- 国际学生团队为公司的复杂问题找到解决方案
- 培养设计技能并将其传递给公司的合作伙伴
- 进入国际设计思维社群
- 学生团队的跨文化合作
- 设计思维方式在解决问题中的应用
- 传递设计方法和技巧

关于 ME310 的一些信息：

- 一个国际学生团队在 9 个月内接受了公司合作伙伴的设计挑战。
- 学生的任务是设计一个完整的系统，同时考虑其合意性、可行性和可靠性。
- 在项目运行期间，学生证实问题陈述，产生各种各样的想法，构建和测试原型，并在程序结束时展示最终原型，以作为构思概念的证明。
- 在每个 ME310 项目中，斯坦福大学的学生团队与外国大学团队合作，通过协作和多样性迸发出突破性的创新。
- 近年来，诸如 IBM、3M、西门子、瑞士电信、宝马、大众、通用汽车、本田、沃尔沃、NASA、惠普、英特尔、辉瑞、泰雷兹、百特、博世、SAP、苹果等公司和机构，都有学生团队成功地应对了他们的设计挑战。
- 合作大学包括圣加仑大学、阿尔托大学、波茨坦哈索·普拉特纳研究院、卡尔斯鲁厄理工学院、京都设计实验室、挪威科技大学、波尔图设计工厂、慕尼黑工业大学、苏黎世大学、林雪平大学、都柏林三一学院、中国科学技术大学，等等。

我们需要多少时间和多少材料？

团队人数

8~18人

- 2~3个团队，每个团队由4~6名来自不同大学的学生组成

所需时长

9个月

- ME310持续了9个月。通常，该过程开始于和企业合作伙伴开始定义问题陈述的几个月之前

所需材料

- 用于原型的材料
- 笔、便利贴
- 团队基础设施
- 团队交流工具

程序和规划

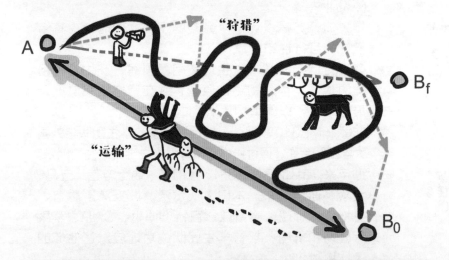

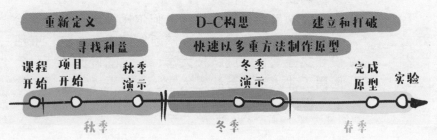

ME310 的理念是什么？

ME310 的学习理念遵循设计思维的过程。该计划分两个主要部分："狩猎"和"运输"，学生团队的活动以此展开。根据 ME310 的设计理念，它采取两种行为来发现创新解决方案。

ME310 的理念包括：

- 狩猎不是"游荡"（必须有目的）。
- 永远不要一个人打猎（需要多能力团队）。
- 不要太早放弃（如果失败，请耐心等待）。
- 不要将运输与狩猎相混淆（宣布并解释其行为）。
- 带回家（提供结果）。

ME310 中应用了"设计思维工具箱"介绍的许多工具和方法。这些工具可帮助团队分析问题、草拟各种选项，并通过整合的方式来帮助深入研究问题并结合不同的想法。通常，独特的解决方案在不同选择的两极之间产生。

ME310 中最重要的是构建物理原型，以帮助与潜在用户进行真正的交互。

这是拉里·利弗（Larry Leifer）的项目

职位：

– 斯坦福大学机械工程教授

–HPI 和斯坦福大学设计研究中心创始主任

–ME310"基于项目的工程设计、创新和开发"

"如果您将设计思维视为冰山，那么易于学习的工具和方法便是冰山的顶峰。设计思维的过程也可以学习和体验。但是，最重要的是设计思维的思维方式，即像设计师一样思考和工作。"

他对 ME310 概念极其信赖的原因

ME310 秉承了设计思维的思维模式。设计思维过程可帮助您了解团队目前的状况，也有各种工具可帮助您找到和选择想法。但最重要的是，寻找下一个市场机会并没有明确的模式可以遵循。在旅程的开始，不会有清晰的解决方案。这意味着我们要学会应对不确定性、信任团队。这样，我们才能够在结束时得到令人不禁喊出"哇"的时刻。

国家：
美国
所属：
斯坦福大学
ME310

确认者：索菲·布尔津（Sophie Bürgin）

公司 / 职位： INNOArchitects，用户研究员和用户洞察负责人

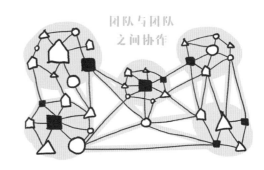

团队与团队之间协作

专家提示：

合作适应性对于高绩效团队至关重要

- 设计思维在团队中最有效。确保团队由具有不同经验和背景的人员组成是至关重要的，这样对于问题及其解决方案会产生具有差异性的不同观点。
- 团队与团队之间的协作是另一种很好的方法。传达给团队的是每个团队都在做正确的事情。在像 ME310 这样的国际项目中，我们有意识地授权各个团队独立行动和决策。如果每个团队拥有不需要其他团队同意就可以采取行动的自由，则可以更好地平衡决策。

强大的团队具有像一个整体一样思考和行动的能力

- 用这种方法，团队不会直接控制网络中的其他团队。相反，他们会彼此合作。
- 团队与团队协作的思想基于互联网思维，这使得快速传播信息和结果成为可能。传统的层级制结构无法实现如此快速的响应，因为它会有意识地过滤信息。
- 合作应该以让人惊叹地喊出"哇"的时刻来结尾，而不仅是说："非常感谢。我收到了信息。"喊出"哇"的时刻表示团队已达到或超出期望。了解了团队如何良好协作后，您将在创新方面取得更大的成功。

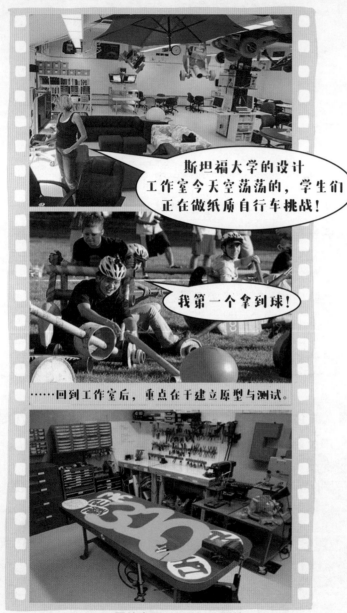

图片来源：ME310 网站

用例说明

- 对于许多学生来说，斯坦福大学的 ME310 设计工作室是一年来理解问题陈述、进行构思和设计原型的地方。
- 该课程自 1967 年以来一直进行。在过去的几十年中，学生团队应对了许多公司的设计挑战。
- 每个项目的年度亮点之一是"纸自行车"挑战。这项练习可以让学生提高创造力和寻找解决方案的能力。基本想法是用有限的材料制造一种能够在不断变化的比赛条件下维持功能的车辆。

关键收获

- 使用大学和技术学院的设计思维团队来解决复杂的问题陈述。
- 您获得的是简单的高保真原型，它可以帮助加速产品或服务开发。
- 与学生的合作也可被视为招聘工具。

为学生们推荐书籍：

ISBN: 978-1-119-46747-2 ,
提供纸质与电子版，包含英语以及其他多种语言

公司：西门子"共创工具箱"

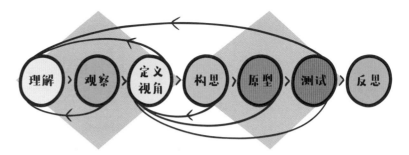

我想要……

通过向我们的西门子同事传达相关的设计思维方法，采用以用户为中心的思维方式来帮助他们，这样他们能更成功地与客户和其他利益相关者（例如供应商、学术伙伴和同事）实现协作。

您可以使用此共创工具箱做什么？

- 从启动到实施阶段计划一个项目，然后使用选定的工具和模板实施该项目。
- 了解如何在项目的不同阶段有效地使用不同方法。
- 选择不同的方法卡片，并根据项目的需求将它们组合在一起。

有关该工具的更多信息：

- 共创是与利益相关者一起开发解决方案，同时提高创新水平，以及加快开发过程、最大限度降低风险的绝佳方法。
- 无论从过程的角度还是就各个工具的应用而言，设计思维都是一种有条理的方法。
- 在实施共创项目时，人们通常不知道如何以结构化的方式进行，以及在什么时候应采用哪种方法。
- 西门子公司技术部门的用户体验设计部门已为共创项目实施选择、描述和可视化了65种相关方法。
- 将各个方法分配给行业设计思维过程或客户价值共创过程，并进行对应的颜色编码。
- 卡片可以是数字形式，也可以印在盒子或小册子中。
- 为每种方法创建相应的模板。

我们需要多少时间和多少材料?

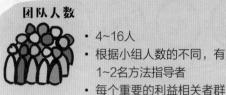

团队人数

至少5人

- 4~16人
- 根据小组人数的不同,有 1~2名方法指导者
- 每个重要的利益相关者群体(客户、市场或技术专家)有1~2人

所需时长

3~150天

- 取决于项目的复杂性和规模
- 每张方法卡上都写有简短的信息,说明方法、目的、过程并给出示例

所需材料

- 除了方法卡和印刷模板之外,您还需要典型的设计思维材料(便利贴、计时器等)
- 另一个重要方面是鼓舞人心的协作工作环境

运用共创工具箱的程序

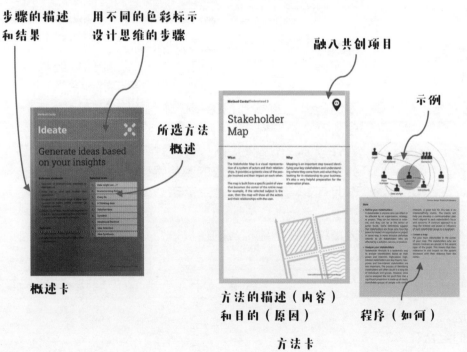

步骤的描述和结果

用不同的色彩标示设计思维的步骤

所选方法概述

融八共创项目

示例

概述卡

方法的描述(内容)和目的(原因)

程序(如何)

方法卡

该工具如何应用?

- 设计思维和共创专家将以印刷和数字形式获得整套工具(文件夹、盒子、模板)。专家决定与各自应用环境相关的材料和形式。他们可以进行选择,以使内容适应相应的项目和事件。

- 可以将数字形式的工具箱提供给第一次处理该主题的较大的目标群体。该工具箱有助于传播专家在整个组织中收集的知识,并激励同事尝试一些方法并自己管理共创项目。

- 方法卡主要用于工作坊和项目。但是,许多同事也使用它们来了解各个方法以及收集其他信息。

- 该工具组能够为共创过程的所有阶段提供支持:共同创造主题介绍;框架条件和资源的定义;共创活动的准备(主要领域的定义、合适伙伴的确定、相关信息的收集);实施共创项目;可持续实施。

职位：

– 西门子研究院高级关键专家顾问
– 圣加仑大学讲师

"基本上，设计思维是常识。如果我们不生产能够给客户带来引人注目的附加价值的产品，就无法以可持续的方式开展业务。通过共创，我们与客户紧密合作，阐明客户的需求，并通过技术创新产生可持续的附加值。"

她为什么对"共创"的概念极其信赖？

共创和设计思维在许多方面重叠。在共创过程中，设计思维从一开始就有助于更好地理解另一方的需求和边界，并从出发点开始，产生有益的想法并反复实施。我们的工具箱可帮助各个团队使用经典的设计思维方法来成功实施项目。另外，该工具使您愿意实施共创项目。

国家：
德国
所属：
西门子

确认者：　卢卡斯·博克（Lucas Bock）

公司/职位：　西门子研究院设计思维顾问

专家提示：

共创就像团队运动

■ 让所有相关内部利益相关者参与共创工具箱的编选，并共同确定其结构和内容。
■ 为共创和设计思维活动找到自己的视觉语言。

选择与项目背景最相关的方法

■ 对公司共创项目中最常用和最成功使用哪些工具进行一些研究。
■ 以有吸引力且易于理解的方式描述方法并将其可视化。与同事一起测试，以了解他们是否能够使用该说明。
■ 同时提供物理和数字方法，并将其分发给公司的决策者。

模板简化并加速了方法和工具的应用

■ 为了简化和加速方法和工具的应用，应提供模板。

在安全环境中与经验丰富的教练练习方法

■ 在项目开始之前，提供同步的培训课程，以介绍和练习方法。

- 在准备项目时，西门子团队会使用工具箱为项目选择相关方法。
- 每个方法卡正面的标题和颜色有助于将它们整合到设计思维过程中。
- 简要描述解释该方法（内容）及其用途（原因）。在卡的背面，逐步说明该方法的进程，并给出一个应用示例。

关键收获

- 不要低估视觉设计——它使方法更具吸引力。
- 实体的卡片仍然很受欢迎。
- 文本应该简短、简洁并且让所有人都易于理解。
- 应用示例非常重要。
- 有很多介绍了良好方法工具组的案例能给人带来灵感。

内部创业：瑞士电信"启动盒"（Kickbox）

我想要……

在组织或公司中建立企业内部创业文化。

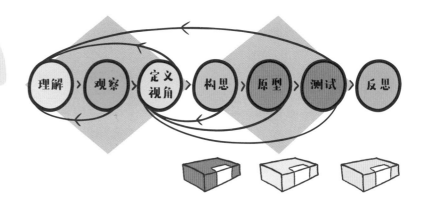

您可以使用该工具做什么？

- 实现企业文化的变革和创新。
- 面向客户的以想法为中心的验证和发展。
- 使所有员工都能提出想法。
- 探索客户问题并开拓新的商机。
- 为被认为是企业家的员工建立人才库。
- 通过物理创新盒使创新有形。
- 引入一种游戏化的方法，消除对创新和失败的恐惧。

有关该工具的更多信息：

- 启动盒最初是由 Adobe 开发的。Adobe 使用此方法来提高内部项目的创新速度。到目前为止，许多公司已经采用了该程序。
- "一体式创新"背后的想法是为员工提供提高自我效能的机会，可为员工提供创新者所需的一切：资金、时间、方法和工具（如"工具箱"中提供的工具）、大量咖啡、各种饮料、水果、坚果和糖果。
- 瑞士的通信企业瑞士电信向员工提供 3 种盒子：红色、蓝色和金色的盒子。从"理解"阶段一直到最终原型的实施，这些盒子都遵循设计思维过程。

自动变速箱中包含哪些工具？

- 用户画像／用户档案（请参阅第 89 页）。
- 问题陈述（请参阅第 41 页）。
- 头脑风暴（请参阅第 143 页）。
- 精益画布（请参阅第 243 页）。
- 不同种类的原型（请参阅第 179~186 页）。
- 原型测试（请参阅第 191 页）。
- 同理心访谈（请参阅第 49 页）。
- 解决方案访谈（请参阅第 217 页）。
- 讲故事（请参阅第 121 页）。
- 做推介（请参阅第 239 页）。

我们需要多少时间和多少材料？

团队人数

- 第一阶段：通常为1人
- 第二阶段：增加团队成员
- 第三阶段：永久团队。创意拥有者整个过程都将在团队中，并充当"CEO"

1~n人

所需时长

- 第一阶段：2个月
- 第二阶段：4~6个月
- 第三阶段：12~24个月

24个月

所需材料

- 瑞士电信向团队提供了带有必要材料的实物启动箱
- 笔、便利贴和设计思维材料

程序：启动盒

构思它！ → **验证它！** → **实施它！**

红盒子
2个月中有20%的时间，1000瑞士法郎的项目预算，用于创新程序与专家

蓝盒子
在4~6个月中有20%的时间，10000~30000瑞士法郎的项目预算，用于创新冲刺和教练

金盒子
100%全职，100000~500000瑞士法郎的项目预算，用于成立公司及规模化

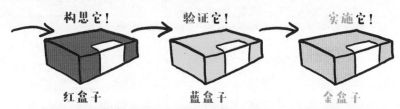

计分卡	顾客价值		公司价值					公司匹配度				风险 1=高风险，5=低风险		
概念	有说服力的客户需求	有说服力的解决方案	竞争的优势	可应对的市场规模	未来市场增长	潜在收益	产生稳定收入价值	进入市场匹配度	技术匹配度	品牌匹配度	实施的匹配度和过程匹配度	需求/销售	技术可行性	可快速学测试

该工具如何应用？

红盒子：使用红盒子验证想法（阶段：理解、定义视角和构思）

公司中的每个员工都可以得到一个红盒子。它还包含有关时间范围的信息以及用于探索问题或想法的少量预算。"启动盒使用者"还被允许访问专家。在阶段的最后，员工提出他的想法，以说服赞助者，从而进入启动盒流程的下一个阶段（蓝盒子）。

蓝盒子：实验（阶段：原型和测试）

此阶段的目的是构建原型并与实际客户进行实验。启动盒使用者还可以使用其他资源、教练、公司支持以及实验分析，也可以提供在虚拟市场上获得的多种不同的创新服务。

金盒子：实施和扩展

当员工们的最终原型/MVP成功并且决定扩大项目规模时，他们就到达了金盒子阶段。员工创造了一个新的增长领域（在内部或外部）。金盒子阶段包括对公司建立、拆分或合资的支持；或者，如果该项目接近核心业务，则创建一个内部部门。

模板：使用启动盒记分牌评估各个原型和构思。逻辑遵循精益方法。

这是戴维·亨特纳（David Hengartner）最喜欢的工具

职位：

瑞士电信创新实验室经理和内部创业主管 / 苏黎世联邦理工学院（精益创业学院）讲师

"尽早与真实客户交流，并尽可能经常挑战他们的假设。从工位上离开！"

他对"启动盒"概念极其信赖的原因

我希望所有员工都有执行其业务构想的机会。这推动了他们的创业思维并开辟了新的视角。它还激发了整体的创新文化，培养了不怕失败的企业家经理人。该程序是小型的、数据驱动的、面向客户的，并由企业家为企业家而设计。仅用 3 个月，开源社区 kickbox.org 就已经拥有 1200 名全球企业员工注册。

国家：
瑞士
所属：
瑞士电信

确认者： **迈克尔·勒威克（Michael Lewrick）**

公司 / 职位： 创新和数字化专家

光说不练
假把式！

专家提示：

- **C 级支持：** 自上而下的支持，最好是来自 CEO 的支持，是成功的关键因素。与顶层管理者的沟通方式和活动都是有价值的。
- **不要废话，只需做：** 在大公司中，经常存在着事情被无休止地思考而无法开始的风险。因此，该过程必须用简短的步骤，快速且迭代地进行。
- **游击营销：** 游击营销吸引了横向思考者。投放夸张的广告并开拓新天地。规则是：方法越是非常规，越是会吸引更多的关注！
- **获得工作时间：** 启动盒使用者在工作的同时推动项目发展。内部企业家应自行与主管协商时间预算。这使他们更有动力。
- **使用内部专家：** 每个企业都有可以支持内部创业的专家。不一定总是要聘请昂贵的外部顾问。通常，内部技能就足够了。
- **启动盒社群：** 内部创业者是交流信息和思想的宝贵社群。活动有助于保持社群的活力并促进交流。

哇！我收到了一个蓝盒子！

这次，金盒子的获得者是……

在专业营销的支持下，启动盒具有超越公司范围的意义。

- 公司可以使用任意大小的启动盒；在大学和非政府组织中启动盒也很有用。
- 用红盒子进行去中心化的、自下而上的创意构思（公司或组织的所有员工都可以参与）使该计划变得非常强大。
- 它激发了公司集体的创新精神，并明显地在不同部门与层级中转变了企业文化。

关键收获

- 通过启动盒，可以实现文化转型和业务创新的融合。
- 每个员工都可以开始自己的启动盒项目。
- 系统地遵循精益创业方法：从小处开始，尽早测试，快速迭代！
- 启动盒中的许多资源都来自《设计思维工具箱》。

转型："数字化转型之路"

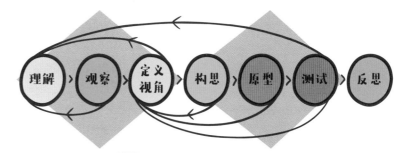

我想要……

专业地转变商业模式并实施数字化转型。

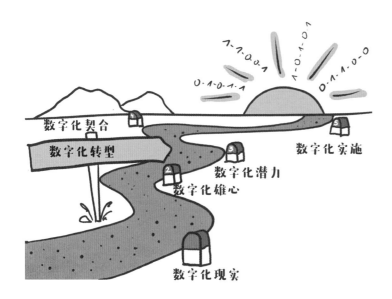

数字化契合

数字化转型

数字化实施

数字化潜力

数字化雄心

数字化现实

您可以使用该工具做什么？

- 根据新的技术要求转换业务模型。
- 展现竞争优势。
- 满足客户需求，提高效率并降低成本。
- 重新定义物理和数字渠道，并为客户提供独一无二的体验。
- 启动公司的重组，以在将来维持生存。

有关该工具的更多信息：

- 以原型形式开发并测试了最初的产品和服务构想后，可以通过数字化转型路线图将它们整合到现有的业务模型中，以开发未来的业务模型。
- 数字化转型有关于单个商业模式要素、整个商业模式、价值链以及价值创造关系网中不同参与者构成的系统。
- 在数字化转型中，促进因素（例如大量数据）帮助实现新的应用程序和服务，例如按需预测。
- 此外，无论从经济还是上市时间的角度来看，都应考虑从合作伙伴处购买子服务（或做出购买决定）。

哪些工具可以替代？

- 路线图（过去）。
- 讲故事（对未来和愿景的描述）（请参阅第121页）。
- 目标和主要成果（OKR）。

哪些工具支持使用此工具？

- 同理心共情图（请参阅第85页）。
- 客户旅程图（请参阅第95页）。
- 精益画布（请参阅第243页）。
- 增长和规模化问题创新漏斗（请参阅第255页）。
- 实施路线图（请参阅第251页）。

我们需要多少时间和多少材料？

团队人数

4~6人

- 一个团队由4~6人组成
- 理想情况下，几个团队会同时参加，并由引导员引导他们完成整个过程

所需时长

1~几周

- 持续时间取决于项目复杂程度、团队动态以及所需的解决方案详细程度

所需材料

- 设计思维材料
- 很大的空间
- 几个工作区
- 用于各个阶段和任务的A0海报模板

程序和模板：数字化转型之路

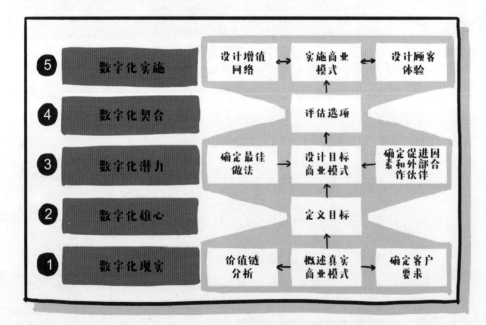

该工具如何应用？

路线图背后的理论基于系统思考。

- **步骤1：数字化现实**：概述现有商业模式；分析价值链和相关参与者以及客户需求。目的是从各个方面理解现实。
- **步骤2：数字化雄心**：在时间、财务、空间维度上定义数字化转型的目标，然后对其进行优先排序。数字化雄心表明了业务模型的目标。
- **步骤3：数字化潜力**：确定转型的最佳实践和促进因素，并从中得出自己的选择。
- **步骤4：数字化契合**：例如，基于"符合业务模型"或"满足客户需求"的标准，评估选项。然后，对评估的选项或组合进行更详细的计算。还考虑了时间、预算、可行性、竞争对手、人工智能、企业文化等标准。
- **步骤5：数字化实施**：为实施找出有关数字客户交互设计的那些必要措施；找出哪些合作伙伴将被整合以及如何完成；以及其实施对流程、所需资源、员工的技能、IT、合同协议、集团组织结构的整合等方面产生的影响。

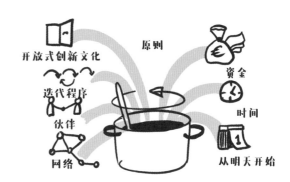

这是丹尼尔·沙尔莫（Daniel Schallmo）最喜欢的工具

职位：

Dr. Schallmo & Team GmbH 的作者、创始人和股东，新乌尔姆应用科学大学教授

"我喜欢设计思维以及其中包含的方法和程序。它使得在数字化转型背景下开发面向客户的解决方案成为可能。"

为什么它是他最喜欢的工具？

数字化转型之路以结构化方式促进了现有业务模型的转换。一个有价值的方面是，所有参与者都可以使自己适应一种更加清晰的流程。本书中的许多方法和工具都支持数字化转型的工作。

国家：
德国
所属：
新乌尔姆应用科学大学

确认者： 吉娜·海勒-赫罗德（Gina Heller-Herold）

公司/职位： 贝库咨询，高级顾问兼所有者

专家提示：

数字化转型与变革息息相关。它始于领导团队的思想，以及员工对项目及其目标的理解。

开放的创新文化是核心

我们在开放式创新文化方面拥有丰富的经验。以下十项原则有助于数字化转型的设计。

- 将数字化、直接沟通、密切关注企业文化和关键业绩放在首位。
- 在时间、资金、空间方面提供足够的资源，并使员工免于承担太多其他责任。
- 首先在了解当前业务模型的基础上推断数字潜力。对未来进行思考时不要犹豫，为企业文化中的人工智能和数据分析之类的事物奠定正确的基础。
- 紧紧追踪推动商业模式数字化的因素。
- 持续跟踪相关行业的价值链。
- 从相关行业以及其他行业的最佳实践中获得经验。
- 发展必要的技能，并在领导团队和员工中践行正确的思想。
- 与业务生态系统中的其他参与者合作，并建立一个整合的增值网络。
- 对创意进行小规模测试（以 MVP 和 MVE 的形式），以降低风险并增强接受度。保持与客户的直接联系，并在下一个测试阶段整合客户反馈。
- 最晚从明天开始！

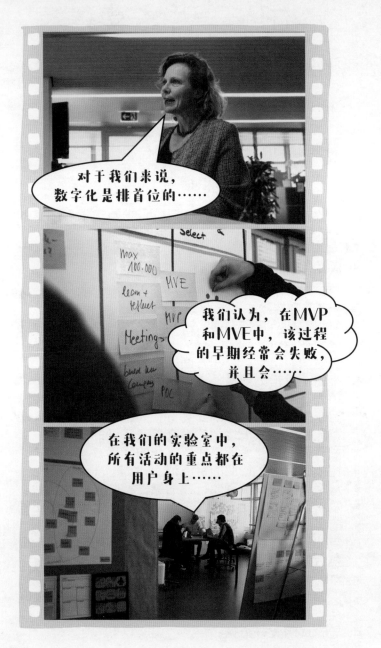

- 沟通是数字化转型的基石。
- 在建立 MVP 和 MVE 的过程中反复评估战略选项。
- 此外，管理层和员工的思想发生了变化。基于自我效能并采取行动，以及由此导致的失败是被允许的。这为多种临时合作和共同开始实验的方式提供了空间。
- 莉莉的团队还帮助建立了一个实验室，在该实验室中进行共创并实施概念证明。

关键收获

- 为数字化转型设定明确的目标。
- 留出足够的时间来获取信息和进行分析。
- 积极主动，以反复迭代的方式开始和工作。
- 使用工具，例如《设计思维工具箱》中的工具，来确定客户需求。

下载工具

www.dt-toolbook.com/digital-transformation-en

276

培养青年人才："青年创新者"

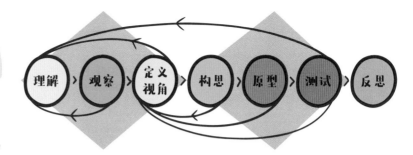

我想要……

例如，在跨越组织和公司边界为年轻人营造"社区"，并为青年客户开发产品或服务，或者设计未来的工作环境。

您可以使用此程序做什么？

■ 了解、激发和利用下一代的需求、创意和技能。

■ 部署"青年创新者"作为横向思考者，让他们提出或测试新的创想。

■ 挑战高级管理层或员工的想法。

■ 设想未来的工作环境，培养年轻的专业人员。

有关该工具的更多信息：

■ "青年创新者"是指年龄在 18~25 岁之间的年轻人社群，他们除了具有自己的各类技能外，还具有设计思维能力，可以应用在设计挑战和创新项目中。

■ 通常，年轻创新者们是跨公司的社群。在大型公司中，将年轻创新者们融合成内部社群已被证明是有价值的。

■ 在不同的设计思维阶段，有针对性地使用"青年创新者"会带来许多优势，特别是当您要实现以下目标：

1. 为年轻的目标群体开发产品和服务。

2. 产品和服务的（重新）设计需要有目的地寻找新鲜和有创意的刺激，而年轻的横向思考者可以为此提供灵感。

3. 公司希望在未来继续被视为有吸引力的雇主。年轻的创新者帮助开发新的工作环境，并促进企业文化的转型。

■ 从发现问题到对原型进行测试，在设计思维过程的任何阶段与"青年创新者"合作都可能会有所帮助。另外，可以由社群的多个团队在同一问题陈述上对整个设计进行挑战。

我们需要多少时间和多少材料?

团队人数

- 青年创新者社群越大越好
- 可以组成小组，例如来分配不同的问题陈述

至少5人

所需时长

- 一个小的设计挑战需要1~2小时
- 持续时间取决于设计挑战的范围
- 复杂问题陈述持续1周或更长时间

90~120 分钟

所需材料

- 便利贴、纸、笔
- 设计思维材料（例如用于原型）
- 激发创意的房间

程序："青年创新者"

① 理解目标

② 收集创意

③ 决定方向

④ 建立原型

⑤ 测试用户

⑥ 演示方案

⑦ 反思学习

该工具如何应用?

中期和长期:

- 青年创新者社群的建立和建设。
- 青年创新者甚至可以参与社群建设。
- 在公司内部寻找具有设计思维模式并知道其价值的发起人。

每个设计冲刺:

- **步骤1：**尽可能清晰地提出设计挑战，并指出其意义。传达青年创新者的愿望和期望。通过热身为年轻创新者营造合适的氛围。
- **步骤2~步骤5：**应对小组内的设计挑战；提示参与者收集想法，然后与用户/客户进行测试。
- **步骤6：**在客户提出想法之前，首先介绍解决方案的原型和方法。
- **步骤7：**提供有关结果和过程的反馈。所有这些对青年创新者都具有非常重要的经验增长和激励作用；必须有足够的时间。

这是迪诺·比尔利（Dino Beerli）最喜欢的工具

职位：

Superloop Innovation 创始人兼首席执行官，"青年创新者"的发起人

"设计思维对我来说是游戏规则的改变。但最重要的是，设计思维使我们有了一种不仅可以生产 1000 种新的消费品，而且还可以解决当今社会对可持续社会和经济的巨大挑战的思维模式和方法。对我来说，那是有意义的创新。"

他对"青年创新者"概念极其信赖的原因

乐趣和意义，这都是我想要的！我喜欢和这些年轻的横向思考者一起工作。新鲜的想法，通常是一种不落俗套的方法，它是能够激发我们所有人并让我们感到畅快的能量。出乎意料的事情太多了。我还希望借助"青年创新者"为年轻人提供新的思维方式。面对设计挑战，他们可以掌握面对未来工作环境所需的关键技能。作为设计思维者，每个人都有机会开发有意义且可持续的解决方案。

国家：
瑞士
所属：
Superloop
Innovation

确认者：　塞米尔·贾希奇（Semir Jahic）

公司 / 职位：Salesforce

专家提示：

青年创新者社区建设

- 建立一个强大而包罗万象的青年创新者社群，该社群有针对性地使用设计思维工具和方法。
- 理想情况下，这是与其他公司一起完成的。这样可以带来多样性！公司的人力资源部门和人才管理部门应参与其中。这被证明是非常有价值的。
- 但是，挑战应始终由经验丰富的高级引导者和指导者陪伴。
- 重要的是要让每个"青年创新者"明确认同：团队共同应对挑战。

是什么让年轻一代与我们不同？

- 意义：年轻人总是想要"为什么"的答案。这就是清楚明确地提出设计挑战的意图很重要的原因。
- 自由：让青年创新者有足够的自由"按自己的方式做事"。但是请确保每个人都了解设计原则（请参阅第 45 页）。
- 推介：让青年创新者自己推介自己的成果。
- 合作：即使在与高级管理人员合作时，也应坦率地提出想法和意见。
- 反馈：通过一轮反馈来应对所有设计挑战（例如，请参阅第 231 页：我喜欢，我希望，我好奇）。这是青年创新者持续学习和获得激励的重要元素。

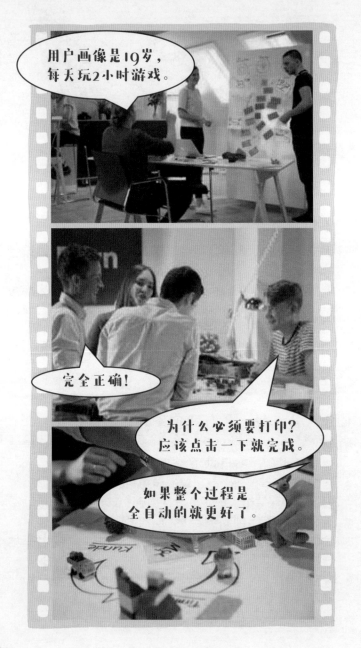

- 当成年人为年轻的目标群体进行创意和服务开发时，他们几乎总是会出错。一个慈善组织问 Superloop 青年创新者他们是否应该使用 Snapchat。毕竟这是很酷的事情。
- 青年创新者迅速了解了 500 名年轻人的意见和社交媒体行为，否定了该非政府组织的观点，并在完全自我组织的情况下为他们提供了与预期完全不同的结果。
- 在我们之中：不，Snapchat 并不总是很酷。

关键收获

- 使用"青年创新者"网络，利用年轻人的创造力，并在整个设计思维周期整合他们的技能。
- 建立自己的青年创新者社群非常耗时，但值得投资。经常会出现新的解决方案！
- 社区也可以用作招聘工具，以识别创新思维并将自己定位为有吸引力的雇主。

个人改变："人生设计思维"

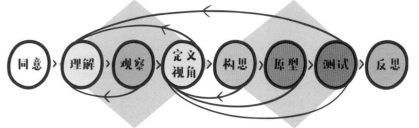

我想要……

用设计思维的思维模式来增强自我效能并重新设计生活。

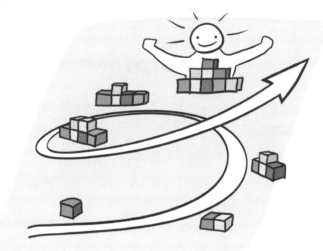

您可以使用该工具做什么？

- 根据自己的需求找到一种改变的方法。
- 定义想要产生积极变化的不同行动领域，例如关系、休闲时间、工作和健康。
- 发起变革并增强自我效能。
- 更好地了解可以解决的问题。
- 设计和测试不同的生活计划。
- 获得更多的幸福感和更高的满意度。

有关该工具的更多信息：

- "人生设计思维"（DTL）将沿着设计思想过程的所有阶段进行。另外还包括接受事实的阶段和全面的自我反思阶段，这是自我效能的基础。
- "人生设计思维"基于设计思维原则。它采用了这种思维模式，并结合了从辅导和系统性心理治疗到塑造人生的策略。
- 当您能够发现可解决的问题并尝试一些想法时，您会更快地发现使自己感到高兴的原因。通常，微小的变化可以帮助我们获得更大的活力。
- 除个人使用外，该方法还可以作为一种附带措施，用于指出公司、大学和教练计划中的发展前景。

哪些工具支持使用此工具？

- AEIOU（请参阅第 99 页）。
- 头脑风暴（请参阅第 143 页）。
- 进阶头脑风暴（请参阅第 159 页）。
- 回顾"帆船"（请参阅第 235 页）。
- "理解""观察"以及"反思"阶段的许多工具。

我们需要多少时间和多少材料？

团队人数
- 较大的团体具有参与者可以互相支持的优势
- 通常，生活观念是相互启发的

1~5人

所需时长

- 持续时间随此类程序的设置而变化
- 通常一个周期需要6~8周

3天~2个月

所需材料
- 便利贴、钢笔、马克笔
- 大的纸张
- 激发创意的房间

程序：人生设计思维

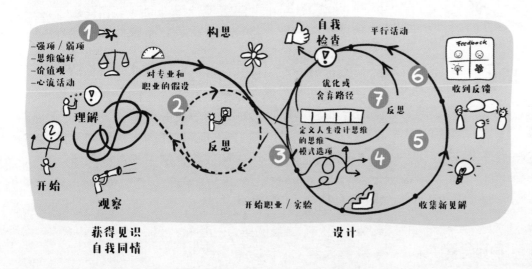

该工具如何应用？

"人生设计思维"过程遵循设计思维过程，但它增加了两个关键的过程步骤：**接受和自我反思**。

在职业生涯规划中应用"人生设计思维"时，我们在以下步骤方面拥有积极的经验：

- **步骤1：** 首先探索个人价值观、思维偏好、环境因素和确定的心流活动。
- **步骤2：** 草拟关于个人职业生涯计划的假设。
- **步骤3：** 设计不同的路径和可能性。
- **步骤4：** 测试并探索各种可能性。
- **步骤5：** 评估选项，并思考它们是否与您的想法一致以及可能带来的结果。
- **步骤6：** 以分成小步的计划实施。
- **步骤7：** 定期反思当前的任务是否仍令您满意；如不满意，您应该优化自己的生活计划或定义新的选择。

这是迈克尔·勒威克（Michael Lewrick）最喜欢的工具

职位：

畅销书作家、演讲者、创新和数字化专家

"公司感到惊讶的是，采用自上而下驱动的变更管理计划并没有实现向敏捷企业的转变。然而，成功的变革始于每位员工的生活、思想和行为方式——一种基于其技能和个性的自我发展的思维方式。'人生设计思维'是一个好的开始。"

他对"人生设计思维"概念极其信赖的原因

公司老板经常问我，什么是建立新思维方式的好方法。我有两个答案。首先，日复一日地进行例证，因为只有这样，我们对变革的渴望才是真实的。其次，给组织中的人们足够的自由，使他们可以变得有效率，并可以最佳化利用他们的技能。我们必须为所有员工提供技术和策略，以增强他们的自我效能。只有这样，他们才能在转型过程中以热情和精力支持我们。

国家：
瑞士

确认者：　让·保罗·托曼（Jean Paul Thommen）

公司/职位：　独立教练、组织发展与工商管理教授

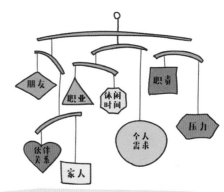

专家提示：

自我效能是未来的关键力量

- "人生设计思维"的思维模式是增强员工行动能力的目标出发点。
- 在公司的重大过渡中运用"人生设计思维"被证明是非常有价值的。
- 它使员工可以轻松获得设计思维的思维模式，并且激励他们在团队和项目中实践这种思维模式。
- 对于人力资源经理来说，"人生设计思维"是一种理想的策略和技术，旨在增强员工的技能和才能，而不是使员工与现有的模式和职位描述相匹配。

生活是不断变化的过程

- 这意味着"人生设计思维"是一种发展工具，从必须选择学习课程的学生开始，到在大学期间或之后进入职业生涯的学生。
- 在面对参与者的特别困难的业务或私人情况下，主持人必须很好地应对情绪爆发或为情绪爆发做好准备，这一点很重要。

小小的变化可以带来很大的不同

- 这就是我给建议的原因：每个人都应该自己进行一些小改变以成就大事。始终展望未来是很重要的。未来，每个人都可以通过自我效能来谱写生活脚本或使其适应新情况。

用例说明

- 使用"人生设计思维"的思维模式使您的生活成为您一直希望的样子。
- 通过自我反思深度思考事情。
- 学会区分可解决的问题和事实。
- 尝试进行小的改变以产生重大的变化。
- 通过自我效能来编写生活脚本或使其适应新情况，从而展望未来。

关键收获

- 设计思维旨在轻松解决复杂的问题——哪里还有比我们生活中更复杂的问题？
- 但是，"人生设计思维"不仅仅是改变个人，它的每个阶段和改变都会影响我们周围的许多人。
- 在设计思维中，只有当我们开始行走时，道路才会变得明显。

ISBN Print: 978-1-1196-8224-0
ISBN E-Book: 978-1-1196-8225-7

结语

结语

我们的结语很简单：不只是讨论，而是去做，因为设计思维由应用而生！

这本关于设计思维方法和工具的书已经满足了许多用户和学生的需求，他们需要全面、深入地了解最受欢迎的设计思维工具。此工具箱中的专家提示，促进了在全球设计思维社群内实现独特的知识交流。对于我们来说，无论您是在热身准备阶段还是进行初次的用户观察，重要的是要以一种有效的方式描述这些工具。

但是，每个人都必须以自己的方式成为设计思维使用者，根据问题、工作动态和参与者的知识来最佳化使用工具。每个设计思维工作坊都会有所不同，我们只有分别适应每种新情况才可能获得成功。该基础（我们的设计思维模式、积极的反馈文化、定期反思和许多其他元素）是我们在日常工作中使用的所有工具的根本所在。

我们想借此机会再次感谢全球设计思维界。首先，感谢最初"设计思维方法和工具国际调查"的参与，因为加入了众多专家的提示与观点，我们才有可能实现这样的工具箱。

我们期待收到有关工具应用的反馈，您在项目中采用设计思维方式的经验，以及有关设计思维使用的其他信息。

迈克尔、帕特里克和拉里

还需记住……

参考取用他人的想法

建立正面反馈文化，不要过早地去批判想法

专注于设计挑战和解决问题的方案

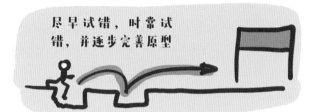

尽早试错，时常试错，并逐步完善原型

可视化并建构实体原型

倾听他人

将用户／客户放在思考的中心

在发散阶段提出多种想法

甚至对疯狂的想法也进行原型构建和测试

……从设计思维工具箱中得到更多！

作者简介

迈克尔·勒威克
畅销书作家、演讲者、创新与数字化专家

帕特里克·林克
创新教授、企业家、精益创业专家、
Trihow AG 联合创始人

简历

在过去的几年中，迈克尔做了不同的工作。他负责战略增长，担任首席创新官，并为处于转型阶段的众多增长计划奠定了基础。他在多所大学担任"设计思维"课程的客座教授。在他的帮助下，许多跨国公司已经发展了激进式创新并将其商业化。他提出了一种数字化设计思维融合方法的新思路。

自2009年以来，帕特里克一直是卢塞恩应用科学与艺术大学工程与建筑学院创新与技术管理研究所的产品创新教授。他曾在苏黎世联邦理工学院学习机械工程，然后在获得苏黎世联邦理工学院创新管理领域的博士学位之前担任项目工程师。在西门子工作了八年后，他现在教产品管理，并致力于处理敏捷方法在产品管理、设计思维和精益生产方面的进步。他是Trihow AG的联合创始人。

为什么你是一个设计思维专家？

我在2005年第一次接触到设计思维。当时，这是在新产品开发和定义中支持初创企业中遇到的问题。近年来，我参加了各种公司项目，并在斯坦福大学进行了考察。根据我在不同行业中的各种职能，我能够与生态中的主要客户、初创企业和其他参与者一起发起多个共同创建的研讨会，从而推进了各种方法和工具。

当我第一次熟悉设计思维时，我很快意识到这种方法在跨学科协作中的潜力。从那时起，我们在许多培训和高级培训模块以及初创企业中都使用了这种方法。特别是直观循环的方法和分析方法的结合非常有启发性。我们与行业同人一起，推进了设计思维和其他敏捷方法，并提供了工作坊和课程。

你对于设计思维起步者有什么建议？

从你自己开始！设计思维基于积极的态度。只有当我们作为人类不断努力提高自我效能时，当我们理解要从各个方面审视问题时，以及当我们对自己的行动进行批判性思考时，才能发挥创造力。如果你能够设计自己的生活，则可以将这种思维方式移植到团队、组织和公司中。

与不同的主持人一起参加许多设计思维研讨会。尝试向所有人学习。照着经验丰富的主持人做。周详地计划您的工作坊。同时，保持灵活性，并在脑海中准备好替代方案，例如额外的热身或其他工具。在每项工作中尝试一些新的东西。

拉里·利弗
机械工程学教授
HPI和斯坦福大学设计研究中心创始主任

阿希姆·施密特
设计思维指导
图形记录和可视化专家

简历

拉里是机械工程设计教授，也是斯坦福大学设计研究中心（CDR）和斯坦福大学哈索·普拉特纳设计思维研究项目的创始主任。他是最具影响力的人物之一，也是设计思维的先驱。他将设计思维带给了世界，并专注于跨学科团队的工作。

阿希姆从基础开始研究工业设计，并作为汽车设计师工作了十年。在HPI（d.school）学习后，他在圣加仑大学担任设计思维教练和助教。如今，作为一名设计思维教练，他帮助公司发展颠覆性创新。此外，他还是初学者以及素描笔记、视觉辅助和图形记录方面的电梯推销培训师。

为什么你是一个设计思维专家？

数十年来，我一直从事这一领域的设计思维和研究。这包括全球团队动态、交互设计和自适应机电系统。在ME310程序中，我能够观察到各种项目和用例中的文化差异，并据此推断出在斯坦福大学进行教学和研究的重要结论。

基本上，我从事设计思维过程和思维模式相关工作已有20多年了，而我一开始并不知道它是什么！在工业设计中，观察用户并找出其需求是理所当然的。我的工作重点是讲习班，既讲授方法，又解决行业中的项目和设计挑战。

你对于设计思维起步者有什么建议？

拉里·利弗设计新市场机会的4个简单技巧：
• 所有创新都是再创新。
• 所有创新需求都来自团队的根本合作和更少的合作。
• 所有创新失败都是优质的学习机会。
• 永远不要停止尝试。

不用担心犯错误，开始就好！与每隔几个月举行一次备受期待的大型活动相比，召开一次具有快速调整能力的研讨会要好得多。不断尝试新的格式和工具。获得积极的反馈（尤其是"我希望"），反思自己，从而发展自己。

《设计思维工具箱》的撰稿人、客座作者和审稿人

迈克尔·勒威克（Michael Lewrick）| 畅销书作家、演讲者、创新与数字化专家

帕特里克·林克（Patrick Link）| 卢塞恩应用科学与艺术大学、Trihow AG

拉里·利弗（Larry Leifer）| 斯坦福大学

阿希姆·施密特（Achim Schmidt）| Business-Playground

阿达什·达汉达帕尼（Adharsh Dhandapani）| IBM

阿德里安·苏尔泽（Adrian Sulzer）| 瑞士工程学院

艾伦·卡贝洛（Alan Cabello）| 苏黎世联邦理工学院

爱丽丝·弗洛伊萨克（Alice Froissac）|Openers

阿曼达·莫塔（Amanda Mota）| Docway

安珀·杜宾斯基（Amber Dubinsk）| THES-TauscHaus-EduSpace

安德烈亚斯·乌斯曼（Andreas Uthmann）| CKW

安德烈斯·贝多亚（Andres Bedoya）| d·school Paris

阿明·埃利（Armin Egli）| ZühlkeAG

比特·克努塞尔（Beat Knüsel）| Trihow

贝蒂娜·迈施（Bettina Maisch）| 西门子股份有限公司

布莱恩·理查兹（Bryan Richards）| Aspen Impact+ 印第安纳大学赫伦艺术与设计学院

卡瑞纳·蒂häo曼（Carina Teichmann）| Mimacom AG

克里斯蒂安·霍曼（Christian Hohmann）| 卢塞恩应用科学与艺术大学

克里斯蒂安·朗洛克（Christian Langrock）| 汉堡 Hochbahn AG

克里斯汀·科勒（Christine Kohlert）| 媒体设计应用科学大学

达莉亚·迪特里希（Dahlia Dietrich）| 瑞士电信公司

丹尼尔·沙尔莫（Daniel Schallmo）| 乌尔姆大学

丹尼尔·史汀伯格（Daniel Steingruber）| SIX

亨特纳（Hengartner）| 瑞士电信公司

丹妮丝·佩雷拉（Denise Pereira）| 杜邦

迪诺·比尔利（Dino Beerli）| Young Innovation

埃琳娜·波纳诺米（Elena Bonanomi）| Die Mobiliar

伊斯特·卡恩（Esther Cahn）| Signifikant Solutions AG

埃瑟·穆索尔（Esther Moosauer）| 安永

佛罗伦萨·马修（Florence Mathieu）| Aïna

弗洛里安·鲍姆加特纳（Florian Baumgartner）| Innoveto by Crowdinnovation

吉娜·海勒-赫罗德（Gina Heller-Herold）| beku-Consult

汉尼斯·费尔伯（Hannes Felber）| Invacare Europe

海伦·卡昂（Helene Cahen）| Strategic insights

赫尔穆特·内斯（Helmut Ness）| Fünfwerken Design AG

伊娜·戈勒（Ina Goller）| 伯尔尼应用科技大学

因贡·奥因斯（Ingunn Aursnes）| Sopra Steria

伊莎贝尔·豪瑟（Isabelle Hauser）| 卢塞恩应用科学与艺术大学

让-米歇尔·查顿（Jean-Michel Chardon）| 罗技股份有限公司

让-保罗·汤曼（Jean-Paul Thommen）| 组织发展与工商管理教授

詹妮弗·萨瑟兰（Jennifer Sutherland）| 独立顾问

詹斯·斯普林曼（Jens Springmann）| creaffective GmbH

耶利米斯·施密特（Jeremias Schmidt）| 5Wx new venture GmbH

杰西卡·多明格斯（Jessica Dominguez）| Pick-a-Box

杰西卡·韦伯（Jessika Weber）| 布雷达应用科技大学

胡安·帕勃罗·加西亚·奇富恩特斯（Juan Pablo García Cifuentes）| 哈韦里亚纳主教大学

瑞·库尔卡尼（Jui Kulkarni）| IBM iX

朱莉娅·古玛（Julia Gumula）| B. Braun

吉斯托·史瑞治（Justus Schrage）| 卡尔斯鲁厄理工学院

卡佳·霍尔塔-奥托（Katja Holtta-Otto）| 阿尔托大学设计工厂

卡特琳·菲舍尔（Katrin Fischer）| 创新顾问

康斯坦丁·甘格（Konstantin Gänge）| 空客

克里斯汀·比格曼（Cristine Biegman）| launchlabs GmbH

劳伦·拉辛（Laurene Racine）| Ava

莉娜·帕帕斯（Lena Papasz）| 设计思维使用者 | 营销顾问

林恩·格拉姆·弗洛克加尔（Line Gram Frokjaer）| SODAQ

卢卡斯·博克（Lucas Bock）| 西门子股份有限公司

马克·费切林（Marc Fetscherin）| 罗林斯学院

玛达琳娜·塔瓦雷斯（Madalena Tavares）| Porto Design Factory

马莱娜·多纳托（Malena Donato）| ATOS

玛丽亚·塔西（Maria Tarcsay）| KoinaSoft GmbH

马里斯·基恩泽（Marius Kienzler）| 阿迪达斯

马库斯·布拉特（Markus Blatt）| neue Beratung GmbH

马库斯·达斯泰维茨（Markus Durstewitz）| 空中客车

马丁·史坦纳特（Martin Steinert）| 挪威科技大学 Mathias Strazza | Post Finance PFLab

莫里斯·科杜里（Maurice Codourey）| Unite-X

迈克·平德（Mike Pinder）| 创新顾问

米里亚姆·哈特曼（Miriam Hartmann）| F. Hoffmann-La Roche

姆拉登·贾科维奇（Mladen Djakovic）| Q Point

莫里兹·阿韦纳留斯（Moritz Avenarius）| oose Innovative Informatik eG

娜塔莉·布雷特施密德（Natalie Breitschmid）| Sinodus AG

尼尔斯·费尔德曼（Niels Feldmann）| 卡尔斯鲁厄理工学院

潘茜·李（Pansy Lee）| MLSE

帕斯卡·亨斯曼（Pascal Henzmann）| Helbling Technik AG

帕特里克·鲍恩（Patrick Bauen）| LMtec Swiss GmbH

帕格·戴宁（Patrick Deininger）| 卡尔斯鲁厄理工学院

帕特里克·拉布德（Patrick Labud）| bbv Software Services

特里克·舒菲尔（Patrick Schüffel）| HEG Fribourg in Singapore

皮特·库伊曼斯（Pete Kooijmans）| Trihow AG

菲利普·哈斯勒（Philip Hassler）| Venturelab

菲利普·巴赫曼（Philipp Bachmann）| 格里森应用科学大学

菲利普·古吉斯伯格-埃尔贝尔（Philipp Guggisberg-Elbel）|mm1 Schweiz

拉斯姆斯·汤姆森（Rasmus Thomsen）| IS IT A BIRD

里贾纳·沃格尔（Regina Vogel）| 创新与领导力教练

雷莫·甘德（Remo Gander）| Bossard Group

罗伯托·加戈（Roberto Gago）| Generali

罗杰·斯坦普利（Roger Stämpfli）| Aroma AG

罗马·舒恩博姆（Roman Schoeneboom）| Credit Suisse

塞缪尔·胡贝尔（Samuel Huber）| Goodpatch

塞巴斯蒂安·弗克森（Sebastian Fixson）| 巴布森学院

塞巴斯蒂安·加恩（Sebastian Garn）| B & B Markenagentur GmbH

塞巴斯蒂安·克恩巴赫（Sebastian Kernbach）| 圣加仑大学

塞米尔·贾希奇（Semir Jahic）| Salesforce

Shwet Sharvary | Everything by design

斯拉沃·图莱亚（Slavo Tuleja）| 斯柯达汽车数码实验室

索菲·比尔金（Sophie Bürgin）| INNOArchitevts

史蒂芬·范诺蒂（Stefano Vannotti）| 苏黎世艺术大学

斯蒂芬妮·格肯（Stefanie Gerken）| HPI 设计思维学院

史蒂菲·基菲（Steffi Kieffer）| Revelate GbR

杜世宝·托马斯（Thomas Duschlbauer）| KompeTrend

托马斯·斯科切（Thomas Schocher）| CSS Versicherung

托比亚斯·吕普克（Tobias Lüpke）| 安永

乌特·巴克霍恩（Ute Bauckhorn）| Schindler Aufzüge AG

维萨·林德鲁斯（Vesa Lindroos）| 独立顾问

瓦施克维支·马尔戈扎拉（Waszkiewicz Magorzata）| 华沙工业大学

伊夫·凯彻（Yves Karcher）|InnoExec Sàrl

291

摄影漫画的演员和创作者

金伯利·怀斯（Kimberly Wyss）（莉莉的扮演者）

亚历山德罗·塔伦蒂诺（Alessandro Tarantino）

阿梅拉·贝西奇（Amela Besic）

比特·克努塞尔（Beat Knüsel）

本杰明·金德（Benjamin Kindle）

卡莉莎·鲁斯（Carisa Ruoss）

塞达·古瑟（Ceyda Gücer）

西里尔·波特曼（Cyrril Portmann）

丹尼尔·巴勒莫（Daniele Palermo）

丹尼洛·哈里顿斯基（Danylo Kharytonskyi）

戴维·伍尔奇（David Würsch）

黛莉亚·格拉夫（Delia Graf）

法比奥·贝克（Fabio Beck）

弗洛里安·格伯（Florian Gerber）

弗朗切斯科·普兰塔（Francesco Planta）

詹卢卡·冯·埃伦伯格（Gianluca von Ehrenberg）

汉尼斯·加瑟（Hannes Gasser）

伊莎贝尔·卡特（Isabelle Kalt）

珍妮克·布鲁曼斯坦（Janick Blumenstein）

杰特米尔·阿里菲（Jetmir Arifi）

乔纳斯·巴赫（Jonas Bach）

朱迪思·迈耶（Judith Meier）

凯伦·玛格达琳·本杰明（Karen Magdalene Benjamin）

肯尼·梅泽宁（Kenny Mezenen）

拉斯·昆格（Lars Küng）

李-罗伊·雷纳（Lee-Roy Ryhner）

卢卡斯·菲舍尔（Lukas Fischer）

马可·宾格利（Marco Binggeli）

迈克尔·罗纳（Michael Rohner）

米丽娜·努斯鲍默（Milena Nussbaumer）

尼古拉斯·凯勒（Nicolas Keller）

尼克劳斯·赫斯（Niklaus Hess）

帕斯卡尔·谢勒（Pascal Schaller）

帕斯卡尔·谢勒（Pascal Scherrer）

帕特里夏·苏里（Patricia Sury）

彼得·多伯（Peter Dober）

菲利普·布辛格（Philipp Businger）

拉斐尔·弗门曼维尔（Raffael Frommenwiler）

雷吉斯·安德烈奥里（Régis Andreoli）

罗宾·马丁（Robin Martin）

罗曼·布基（Roman Bürki）

罗纳德·普林斯（Ronalds Purins）

塞缪尔·格拉夫（Samuel Graf）

西尔万·布希利（Silvan Büchli）

西尔万·杰森·罗斯（Silvan Jason Roth）

斯文·冯·尼德豪森（Sven von Niederhäusern）

托马斯·斯托克（Thomas Stocker）

乌尔里希·科斯尔（Ulrich Kössl）

乌韦·科特莫勒-肖尔（Uwe Kortmöller-Scholl）

摄影：尼尔斯·里德维格（Nils Riedweg）

非常感谢帕特里克·鲍恩（Patrick Bauen）和尼古拉·卡达夫（Nicolasa Caduff）在模板创建方面的帮助。还要感谢卢塞恩应用科学与艺术大学，特别是创新与技术管理研究所的米歇尔·凯勒哈尔斯（Michele Kellerhals）和克里斯蒂安·霍曼（Christian Hohmann）。

参考文献

参考文献

- Arnheim, R. (1969, new edition 1997): Visual Thinking. Berkeley, Los Angeles: University of California Press.
- Baars, J. E. (2018): Leading Design. Munich: Franz Vahlen GmbH.
- Berger, W. (2014): Die Kunst des Klugen Fragens. Berlin: Berlin Verlag.
- Beylerian, G. M., Dent, A. & Quinn, B. (2007): Ultra Materials: How Materials Innovation Is Changing the World. Thames & Hudson.
- Blank, S. G. & Dorf, B. (2012): The Start-up Owner's Manual: The Step-by-Step Guide for Building a Great Company. Pescadero: K&S Ranch.
- Blank, S. G. (2013): Why the Lean Start-up Changes Everything. Harvard Business Review. 91 (5): pp. 63–72.
- Brown T. (2016): Change by Design. Vahlen Verlag.
- Brown, T. & Katz, B. (2009): Change by Design: How Design Thinking Transforms Organizations and Inspires Innovation. New York: HarperCollins.
- Buchanan, R. (1992): Wicked Problems in Design Thinking. Design Issues, 8(2), pp. 5–21.
- Carleton, T., & Cockayne, W. (2013): Playbook for Strategic Foresight & Innovation. Download at: http://www.innovation.io.
- Christensen, C., et al. (2011): The Innovator's Dilemma. Vahlen Verlag.
- Curedale, R. (2016): Design Thinking – Process & Methods Guide, 3rd edition. Los Angeles: Design Community College Inc.
- Cowan, A. (2015): Making Your Product a Habit: The Hook Framework, website visited on Nov. 2, 2016, http://www.alexandercowan.com/the-hook-framework/
- Cross, N. (2011): Design Thinking. Oxford, Berg Publishers.
- Davenport, T. (2014): Big Data at Work: Dispelling the Myths, Uncovering the Opportunities. Vahlen Verlag.
- Davenport, T. H. & D. J. Patil (2012): Data Scientist: The Sexiest Job of the 21st Century. Harvard Business Review: October 2012 issue, https://hbr.org/2012/10/data-scientist-the-sexiest-job-of-the-21stcentury/
- Doorley, S., Witthoft, S. & Hasso Plattner Institute of Design at Stanford (2012): Make Space: How to Set the Stage for Creative Collaboration. Hoboken: Wiley.
- Dorst, K. (2015): Frame Innovation. Cambridge (MA): MIT Press.
- Duschlbauer, T. (2018): Der Querdenker. Zurich: Midas Management Verlag AG.
- Erbelinger, J. & Ramge, T. (2013): Durch die Decke Denken. Munich: Redline Verlag GmbH.
- Gerstbach, I. (2016): Design Thinking in Unternehmen. Gabal Verlag.
- Gladwell, M. (2005): Blink: The Power of Thinking without Thinking. New York: Back Bay Books.
- Gray, D. , Brown, S. & Macanufo, J. (2010): Gamestorming. Sebastopol (CA): O'Reilly Media Inc.
- Griffith E. (2014): Why Startups Fail, According to Their Founders. In: Fortune Magazine (September 25, 2014). http://fortune.com/2014/09/25/why-startups-fail-according-to-theirfounders/
- Herrmann, N. (1996): The Whole Brain Business Book: Harnessing the Power of the Whole Brain Organization and the Whole Brain Individual, McGraw-Hill Professional.
- Heath, C. & Heath, D. (2007): Made to Stick: Why Some Ideas Survive and Others Die. New York: Random House.
- Hsinchun, C., Chiang, R. H. L. & Storey, V. C. (2012): Business Intelligence and Analytics: From Big Data to Big Impact. MIS Quarterly, 36 (4), pp. 1165–1188.
- Heufler, G. (2009): Design Basics: From Ideas to Products. 3rd exp. edition. Niggli.
- Hohmann, L. (2007): Innovation Games. Boston: Pearson Education Inc.
- Hippel, E. V. (1986): Lead Users. A Source of Novel Product Concepts. In: Management Science, Vol. 32, pp. 791–805.
- IDEO (2009): Human Centered Design: Toolkit & Human Centered Design: Field Guide. 2nd ed. [*Both available on the IDEO home page or at: https://www.designkit.org/resources/1*
- Kelly, T. & Littman, J. (2001): The Art of Innovation: Lessons in Creativity from IDEO, America's Leading Design Firm. London: Profile Books.
- Kim, W. & Mauborgne, R. (2005): Blue Ocean Strategy, Expanded Edition: How to Create Uncontested Market Space and Make the Competition Irrelevant. Hanser Verlag.
- Kumar, V. (2013): 101 Design Methods. Hoboken, New Jersey: John Wiley & Sons.
- Leifer, L. (2012a): Rede nicht, zeig's mir, in: Organisations Entwicklung, 2, pp. 8–13.

- Leifer, L. (2012b): Interview with Larry Leifer (Stanford) at Swisscom, Design Thinking Final Summer Presentation, Zurich.
- Lewrick, M. & Link, P. (2015): Hybride Management Modelle: Konvergenz von Design Thinking und Big Data. IM+io Fachzeitschrift für Innovation, Organisation und Management (4), pp. 68–71.
- Lewrick, M., Skribanowitz, P. & Huber, F. (2012): Nutzen von Design Thinking Programmen, 16. Interdisziplinäre Jahreskonferenz zur Gründungsforschung (G-Forum), University of Potsdam.
- Lewrick, M. (2014): Design Thinking – Ausbildung an Universitäten, pp. 87–101. In: Sauvonnet and Blatt (eds). Wo ist das Problem? Neue Beratung.
- Lewrick, M., Link. P. & Leifer, L. (2018): The Design Thinking Playbook, Wiley, 2nd edition Munich: Franz Vahlen GmbH.
- Lewrick, M. (2018): Design Thinking: Radikale Innovationen in einer Digitalisierten Welt, Beck Verlag; Munich.
- Lewrick, M. (2019): The Design Thinking Life Playbook, Wiley, Versus Verlag Zurich.
- Lietka, J. & Ogilvie, T. (2011): Designing for Growth. New York: Columbia University Press Inc.
- Maeda, J. (2006): The Laws of Simplicity – Simplicity: Design, Technology, Business, Life. Cambridge, London: MIT Press.
- Maurya, A. (2013): Running Lean: Iterate from Plan A to a Plan That Works.
- Moore, G. (2014): Crossing the Chasm, 3rd edition. New York: Harper Collins Inc.
- Norman, D. A. (2004): Emotional Design: Why We Love (or Hate) Everyday Things. New York: Basic Books.
- Norman, D. A. (2011): Living with Complexity. Cambridge, London: MIT Press.
- Osterwalder, A., Pigneur, Y., et al. (2015): Value Proposition Design. Frankfurt: Campus Verlag.
- Patel N. (2015): 90% Of Startups Fail: Here's What You Need to Know about the 10%. In: Forbes (Jan. 16, 2015). https://www.forbes.com/sites/neilpatel/2015/01/16/90-of-startups-willfail- heres-what-you-need-to-know-about-the-10/#5e710a5b6679.
- Plattner, H., Meinel, C., & Leifer, L. (2010): Design Thinking. Understand – Improve – Apply (Understanding Innovation). Heidelberg: Springer.
- Puccio, J. C., Mance M. & Murdock, M. C. (2011): Creative Leadership, Skills that Drive Change. Sage: Thousand Oaks, CA.
- Riverdale & IDEO (2011): Design Thinking for Educators. Version One. [available at: http://designthinkingforeducators.com/]
- Roam, D. (2008): The Back of the Napkin: Solving Problems and Selling Ideas with Pictures. London: Portfolio.
- Sauvonnet, E. & Blatt, M. (2017): Wo ist das Problem? Munich: Franz Vahlen GmbH.
- Stickdorn, M. & Schneider, J. (2016): This Is Service Design Thinking, 6th edition. Amsterdam: BIS Publishers.
- Töpfer, A. (2008): Lean Six Sigma. Heidelberg: Springer-Verlag GmbH.
- Uebernickel, F., Brenner, W., et al. (2015): Design Thinking – The Manual. Frankfurt am Main: Frankfurter Allgemeine Buch.
- Ulrich K. (2011): Design Creation of Artifacts in Society, published by the University of Pennsylvania. http://www.ulrichbook.org/
- Ulwick, A. (2016): Jobs to Be Done. Idea Bite Press.
- Van Aerssen, B. & Buchholz, C. (2018): Das grosse Handbuch Innovation. Munich: Franz Vahlen GmbH.
- Vahs, D. & Brem, A. (2013): Innovationsmanagement, 4th edition. Stuttgart: Schäffer-Poeschel Verlag.
- Van der Pijl, P., Lokitz, J. & Solomon, L. K. (2016): Design a Better Business. Munich: Franz Vahlen GmbH.
- Victionary (2007): Simply Materials: Exploring the Potential of Materials and Creative Competency. Ginko Press.
- Weinberg, U. (2015): Network Thinking. Hamburg: Murmann Publishers GmbH.

再见！
在解决相关问题时获得乐趣！

"如果我有一小时来解决问题，我会用55分钟来思考问题本身，用5分钟思考解决方案。"

阿尔伯特·爱因斯坦

工作坊规划画布

规划	实施	跟进

设计挑战

议程

第一天	第二天	第三天	第四天	第五天

结果

参与者

跟进

记录结果（用照片）、整理房间、时间、定义下一步

行政事项

房间、材料、引导员、餐饮、邀请用户、邀请参与者、每天的详细议程

下一步

反馈

什么需要被完善？

译者后记

设　计

　　"设计"这个词，在我最初的感知里，我认为设计总是会跟崭新的、未曾见过的联系在一起。我也会做一些设计，比如邀请同学到家里来，我要"设计"一个大食会（一种南方朋友边吃边娱乐的聚会活动）。后来，当我在中学时代开始接触计算机编程时，老师告诉我要"设计"好程序结构，"设计"一个新算法，等等。那时候，我对"设计"的认知和理解提升到"它是一个解决问题的过程"。

　　真正接触和参与设计，应该是我刚工作时给一家玩具品牌做儿童电子琴产品。我需要为 6 岁左右的儿童设计一款既可以播放儿歌，又能够让孩子跟着弹奏的电子琴。记得当时我很努力地把所有能做到的功能按照规格要求做了出来，感觉非常好。但结果，很多地方过不了研发品控（QA）这一关。品控人员总能"玩死"我的产品，让我的程序一再出现问题。

　　所幸，困惑中的我被一位产品经理点醒，她的一番话让我切实感受到了设计的价值。她告诉我，这款电子琴是给 4～6 岁小孩玩的，所以它的颜色、标识、材料等都需要经过细心设计，不但要让孩子们一下子就明白这个琴是用来干什么的，能够快速上手，甚至还要考虑安全问题，要知道孩子们可能会用脚踩在琴上，可能会把牛奶倒在琴上……要想做好这个产品，不仅功能要到位，让孩子们玩得轻松，而且还要让家长们买得安心。也正是那一次我才了解到，1 岁之前的幼儿是通过触感来感知和记忆的，他们对形状的感知比对颜色的感知更敏锐。看似简单的设计，其实是一门大学问。

　　我更深刻地理解了设计的价值："设计"不能简单地被定义为解决问题，更重要的是设计能够把价值带回到人的身上，对，就是以人为本。我渐渐开始明白，为什么我会被一些好的设计打动，自然而然地说出"哇哦，这个东西设计得不错！"

　　此后，在很多工作和生活场合，我都会不由自主地关注设计这件事，包括自己接触的，看别人用的，我会不断地发现设计存在于各个地方、各个环节、各个领域，产品 / 服务、流程、系统，甚至公司组织都可以被设计。当然，我也见过很多明明用了心，但却非常一般的设计。这样的设计会引发我的思考和质疑。而在很多时候，我更会惊叹那些被称为"神操作"的设计，当然这里的"操作"可能包括好的方面和坏的方面。好的设计通常会被大家定义为创新，但

打动我们的其实并不是"新",而是那个为我们带来更高效率、更多安心的点。例如,科技大厦里很"聪明"的电梯,帮助老人的智能拐杖……对于看不惯的东西,如果我们能够用心探索在面对困难时要真正面对的问题,有系统地设计,总能让它变得更好用、更有价值。而设计是推动世界持续发展的关键。

工 具 箱

我经常会被问到一些有趣的问题:创新有没有套路?设计思维就是那个套路吗?事实上,这些问题恰恰约束了创新的可能性。因为如果有套路的话,这个套路已经规范了解决路径和解决边界,何谈创新?设计思维定义的是创新过程,它是可以规范的,能够让我们有一个完成设计的惯性。我们可以通过新的信息输入进行一系列大胆构想,实现有系统的规划产出。但这并不代表每个棘手的问题的实际解决过程是一样的,解决问题的维度也不尽相同。

用设计思维来解决棘手问题、创造新的价值,对于设计思维管理者的挑战在于是否能够充分厘清所面对的问题是什么,这个问题触及什么人,有多少人。在很多时候,甚至问题的边界都很难界定。更复杂的问题是如何去设计一个有效的过程。这一系列问题,需要面对问题的人及团队来解决。所以我通常会提出问题(往往是质疑),然后选择合适的工具去分析问题,探索解决问题的方法,而后可能会碰到下一个问题,然后我会尝试用另一个工具来探索它直到最终解决这些设计问题。在这个过程中,我会发散地去思考这个行不行、那个行不行。在不断的尝试中找到感觉,这就是设计思维工具箱的价值。每个工具都有它特别的价值,包括它能面对什么问题,用什么框架来解决这个问题。我心中一直把自己创新的过程比喻为一个手术医生操刀的过程。从切除盲肠这么简单的手术,到非常复杂的癌病变切除手术,都可能要面对很多不可控的情况。医生要完成手术,必须熟练使用三十多样工具。手术的目标是解除患者的痛楚,完整的手术通常会包括造影、定位、麻醉、消毒、开刀、切除、止血、查错、缝合、复苏、观察等过程。但手术过程当中,用什么工具,怎么用最好,阶段或模块是否会有更恰当的组合,都是对医生的挑战。面对挑战和压力,必须要保持冷静,并且高效完成每一个步骤。这与实践创新项目的过程是多么接近。我要做的,就是不断地选择工具,熟练使用这些工具,高效面对挑战!

工 具 匠

我还清晰记得当时争取红点设计大奖的那个过程。我在研究产品设计和突破，在深入理解评估公司产品设计过程和设计方法的时候，查阅过很多关于 iPhone5s 设计过程的资料，那些资料给我带来了豁然开朗的理念提升。

这个手感极好且外观优美的设计，需要用到全铝外壳一体成形、半圆形边沿及圆角外壳。如果用传统的冲压加工工艺，想把圆角做好非常困难，同时也会让产品显得厚、沉、涩。为了解决这一问题，苹果公司和富士康共同研发了一个 CNC（电脑数控车床技术）的特殊刀具及车洗工艺，能够一次性完成 iPhone 的机壳成形，同时让后期加工工艺也得到进一步优化。这改变了整个智能手机制造业。特斯拉的超级工厂也用同样的理念让它的 Model 3/Y 生产效率大大提升，产品成本可控。

这些激发了我在设计认知方面的再一次升级。真正的设计高手，不会仅仅停留在应用工具解决问题层面，而更应该在面对问题的时候勇于去调整和设计新的工具。

在面对挑战、探索和解决问题的过程中，我们对工具的使用会越来越得心应手。因为得心应手，就会考虑在更多场景下使用这些工具。但在实践中我们会发现，每个工具的使用都有它的局限性，有一定的约束和边界。持续的探索会让我不断提出更多的质疑，质疑提出问题的过程，质疑选取的工具是否适用，甚至质疑设计问题的本身。在反思过程中，我会不断优化工具，甚至针对新的问题设计更适用的工具。这让我有了新的自我称谓：Tool-Smith（工具匠）。

这是我翻译这本《设计思维工具箱》的核心动机。唯有不断研究琢磨使用这些工具，才会让我不断突破，不断迭代和开发新的工具，让商业创新更高效、更踏实地落地。

我希望这本书能够带给大家我对设计感同身受的兴奋。书中有非常多经典而有效的工具，但这些工具也在等待大家的迭代，为未来发展做更好的准备。

邀请你加入到这个推动世界发展的创新设计运动中来。